台灣本島及外島古厝

馬祖

金門

01
02 03 04
05 07 08
06
11
09 10
13 14
12
15
16 17
18
19 20
21
22
24
26
25
23
27

32

33
35
34
36 37
38

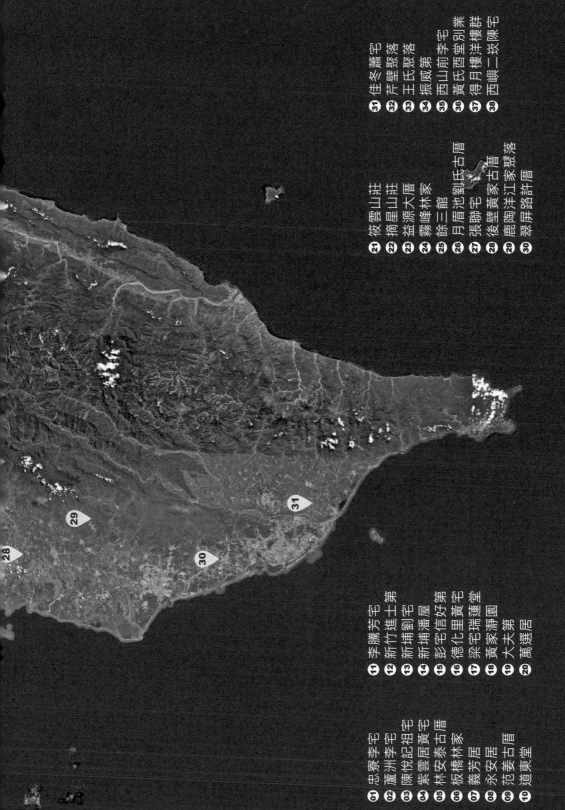

「台灣本島及澎湖」：內政部國土測繪中心、國土測繪圖資服務雲（https://maps.nlsc.gov.tw）
「金門、馬祖」：Google地圖

空中看古厝

康鍩錫◎著

目次

推薦序

　　台灣的古建築有住宅、寺廟、道宮、城門、砲台及書院等多種類型，其中以住宅的保存維護之難度最高，因為後代的屋主可能因財產分配而無法取得保存的共識。另外，古宅年久失修，也常毀於天災，例如竹山的林月汀宅敦本堂即在 921 地震時受損嚴重而無法保存。當然，也有因不當的都市計畫道路而被拆除。無論遭遇何種命運，我常說古宅能獲保存，是躲過天災或人禍的結局，也是「命」大的建築！如今我們看到「命」大的古建築，都應該敬禮恭賀。

　　康鍩錫先生對台灣古建築的熱情多年不減，我在 1990 年代初認識他時，已經感覺到他對古建築的關懷與熱忱，並且他拍的照片也是最專業的水準。這本《空中看古厝》是他的最新著作，內容涵蓋許多經典古厝，並附空拍照片，使讀者一目瞭然古厝的布局及周邊環境。其中最珍貴的是東勢潤德堂及竹山敦本堂的資料，因為已成絕響，這些對台灣古厝的研究提供了重要的貢獻。在康先生新書付梓之際，我非常高興能為這本書寫下幾句推薦的話，希望讀者能從這本書獲益良多。

國立台北大學民俗藝術與文化研究所教授

作者序

　　離我二〇〇三年二月出版《台灣古厝圖鑑》至今，已近十九年了，於今再看，那些老屋都因歲月增添而改變，令人不勝唏噓。有三十多年時間，曾經閒暇時就台灣全省四處跑，為了尋找兒時的記憶，看看老房子，而造訪那些老屋，猶如穿過數個世代的傳遞，望見多少家族的興衰起落，經歷許多空間的改變與存廢，體驗無數生活的刻畫與足痕，每次再訪老屋，恍如再看老朋友們「你們可安好」。那些原本應該在現代人呵護下的文化資產，但是，如今竟多已淪落至斷垣殘壁或違建危屋，或在重建或在都市更新等因素，不斷被淘汰，一棟棟的老屋，在整建的聲浪中，不是失去傳統風格與面貌，便是驟然間化為烏有，如果繼續長此下去，總有一天，傳統老屋會在過渡現代化腳步中，消失殆盡！

　　曾經太多次為了呼籲老屋保存而奔走，但結果多是令人失望，實在有無盡的感傷與痛心。搶救、搶救！已無法救回那麼多的珍貴寶藏與記憶，如何使先人辛苦建立的家園重現於記憶裡，但求讓那些尚存或僅存於照片中的老屋，搜集整理出資料與圖片，在紙本上呈現，令後人能引為前車之鑑，避免相同的悲劇再不斷重演。

　　我在這條探索古建築的路上走了近四十年，旅途頗孤單，幸而有名師李乾朗與楊仁江的教導，以及一些志同道合好友的切磋與打氣，才能堅持繼續走下去。感謝好友逸鴻下班後熬夜幫我畫透視圖，使本書內容更充實，而家人的支持與鼓勵，讓我心無旁騖於無法圖利的研究工作，更是言淺不足謝。

　　老屋是歷史的見證，是先人們曾經走過的實體記憶，如無存留，如何令後人緬懷追念呢？試想每座老屋都是引領我們走入時光隧道的媒介，帶我們回到歷史某個時空，去體會古人的生活情境。以不同時期興建的宅屋，見證到不同的形式與規模，不同的時代、建築的材料，表現著老屋的個性與格調，失去了這些，台灣曾有的文化藝術史，將永遠難彌補這塊空缺。希望能藉此書，開啟後人的另一視界，而為維護保存古厝盡點心意。

空中看古厝

　　探討傳統民居的空間形式，首先應從平面配置開始。近年托科技之便，有了輕巧的空拍機——這是研究古建築人最渴望能擁有的工具，俯視的角度，有如小鳥般從高空看美妙的世界。走在古厝群的巷弄裡，不易看到它的全貌，如格局與環境、配置、防禦等，當你一旦飛上天空，它就能帶領你看到了。

　　地理、環境特殊的金門北山、南山聚落群，建物的組群與布局，在空中一覽無遺。從一條龍、單伸手、三合院、四合院，到多護龍的建築群。如果飛上天空你便看到建物主從尊卑，可見前有水，左右有小山，遠有案山，後有山或竹林……體會前有水為鏡，後有山為屏，環抱護衛，有著聚財、聚氣的傳統風水觀。有的建築群外圍會築二層樓高，磚石造銃樓；有的宅院內置一道、兩道或多道的院埕或院牆門有防禦瞭望的功能；有的也可以看到屋前照牆，它負有避邪納福的功能；另有旗杆座是屋主具有功名身份的表徵。外埕、內埕、天井、軒亭、主廳、護室，這些都可以在空中一覽無遺，尤其那多護龍橫向縱向增建發展的聚落，在高空觀看更是宏偉壯觀。

　　今天的台灣古厝有的新屋林立於古厝中，有的古厝屋頂損壞，不再用傳統的紅瓦，已改為鐵皮屋頂，有的因位於管制區或交通要道上，故書內不是每一棟建築都能夠留下空拍照的紀錄。

　　世事多變，生命是短暫的，人的故事如能跟老宅做連結，它就不再只是冰冷無情的建築材料組合而已，而將能把台灣這三百年來，人所追求的生命、理想和榮耀，巨細靡遺娓娓道來。

歷史沿革

古厝發展背景

　　中國建築理論家梁思成曾說：「歷史上每個民族文化都產生他自己的建築，隨著這文化而興盛衰亡。」可見歷史與建築的關係是密不可分的。

　　台灣建築史可說是台灣歷史的見證，因為台灣的傳統建築並非由本地衍生，而是一種外來移入的形式——與台灣的歷史背景關係極為密切。因此，今日散布於台灣各地的「古厝」（源自閩南語），其意義不僅只是代表建築類型中的「傳統民居」，同時亦背負著台灣數百年來的移民史、開發史與殖民史。

台灣歷史沿革

　　台灣古稱「夷州」。到了隋唐時

典型閩南建築之燕尾翹脊（金門山后王宅）。

台灣早期民居均沿襲閩粵原鄉的傳統風格（金門北山）。

代，史籍記載上有「流求國在泉州之東，有島曰澎湖，煙火相望」，直至宋代，台灣仍稱為「流求」。當時的澎湖已有漢人居住，近年出土為數甚多之貿易瓷可為證。元代時為了拓展南海貿易，於澎湖設置巡檢司，隸屬於泉州府同安縣。

明末天啟四年（1624），荷蘭人占據台灣，後西班牙人也占據台灣北部。明永曆十五年（1661），鄭成功攻取台灣，結束荷蘭的統治，遂有較多漢人陸續移民，才開始設官分治，推行屯墾，引入中國的政經制度。康熙二十三年（1684），台灣納入清廷版圖，起初推行海禁且限制移民渡台，但仍無法阻擋閩粵籍漢人入台開墾。到了乾隆四十九年（1710），清廷准許「泉州蚶江口」與「彰化鹿仔港」開港後，大批移民始紛紛由內陸來台，人口逐漸增加，商業來往頻繁，經濟力量大為提高。至光緒十一年（1885）台灣建省，劉銘傳出任巡撫，政績卓著，為台灣的現代化奠下良好的基礎。

光緒二十年（1894）中日甲午戰爭，清廷戰敗，次年割讓台灣予日本，開始了日本的殖民統治。日治時期引入了明治維新的西化經驗，台灣受到日本與西方的外來影響，文化更趨多

九族文化村內的原住民茅草屋舍

元化，生活方式與建築風格亦有明顯的變化，直到一九四五年日本投降，二次世界大戰結束，台灣歸屬中華民國。

台灣住民與其文化來源

台灣的原始住民可上溯至兩萬年以前的石器時代，數千年前的人類活動遺址如今也出土甚多。現存的原住民主要是南島語系的族群，另有少部分的平埔族已消融到漢族中了。他們大部分居住於山區，其居住文化充分表現了地域的色彩，例如產竹地區使用竹材，產石地區使用石片。

漢族自明末清初才大量移民來台，開始漢化台灣成為大陸文化之延長。移民中以來自閩、粵地區居多，閩籍以泉州、漳州、汀州等為主，粵籍則以惠州、潮州、嘉應州等為主。他們的語言聲腔各自不同，風俗與生活習慣亦互異。

地理氣候與自然資源

台灣四面環海，西以台灣海峽和中國福建省相望，東瀕太平洋。台灣的幅員狹小，只有三萬六千多平方公里，並多崇山峻嶺，只有西部形成利於生活的台地、盆地與平原，因此早期漢族移民與原住民之間時因爭地而衝突，而漳州人、泉州人與客家人之間的摩擦亦不斷。

台灣各地的古厝不僅反映了地理氣候上的不同，也反映出各籍移民之間的文化差異，例如，北部因多雨潮濕，古厝多用磚石構造，屋頂坡度較陡；南部因炎熱乾燥，古厝則多用竹木構造，屋頂出簷較深，坡度較緩。再者，泉州人擅長商業貿易與漁業，多定居港口或海邊；漳州人擅長農業，多居於內陸平原；而客家人擅長山區開墾，因此多居於內陸的丘陵地帶。這一點可從客家山歌與採茶歌中反映出來。

漢移民聚落形態與布局

不同的聚落形態，說明了古厝不同的緣起空間背景。自明末清初起，大批漢人移民紛紛由內陸來台，包括大部分的平埔族聚落及漢人聚落幾乎都分布於平原上，尤其是西部平原。另外，台北盆地、台中盆地、日月潭盆地、埔里盆地以及宜蘭沖積扇平原，亦為原住民高山族與平埔族村落的主要分布地區。在移民生活方式和本省地理環境的影響之下，產生了若干不同的聚落形態。此三種層次的村落與城鎮，在清代陸路交通不發達的情況下，經常有上、中、下游之共輸、共生的關係。

聚落形態
・山麓村落

多位於河流出山口處，早期多為漢人與山區原住民交易地點或山產的

宅屋建於群山環抱的山野之中，求墾拓所需的地利之便（台北平溪）。

北部宅第建造多為散村形式，以因應多山的地形（淡水忠寮李舉人宅）。

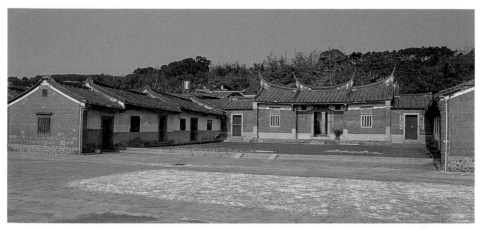

內陸村落以農產品的生產、集散為主（新竹新埔上枋寮劉宅）。

集散中心，亦是清代所謂的「隘勇」
線，例如新店、三峽、大溪、竹東、
南庄、東勢、集集、玉井、旗山等。

・內陸村落

處於內陸或盆地之中心，原多為
農產品集散中心，後因交通要津地位
形成，漸漸發展為政治、經濟或文化
重鎮，例如台北的艋舺、新竹、台中、
彰化、鳳山、嘉義、屏東與恆春等。

・河港村落

清初即已開始發展，因與大陸漳
泉船隻往來便利，自然成為商賈集聚
之所，有的拜腹地深廣之賜而形成城
市，例如北部的淡水、艋舺，中部的
鹿港、北港，南部的鹽水、安平。

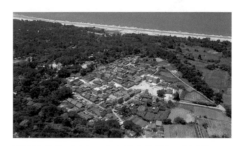

沿海聚落的形成有歷史上的空間背景（金門）。

在聚落的層面上，除了其形態與
古厝的緣起息息相關之外，決定聚落
布局與空間組織的因素，亦對聚落裡
的古厝形制產生了決定性影響。

地形氣候

在地形與氣候之影響下，台灣南
部因平原廣大而以集村為多，北部則
因多山地形，起伏變化較大，因此以
散村居多。

水源

　　早期移民多半從事農業開墾，故多以充沛的水源為落腳定居的先決條件，溪畔、池邊自然成了其群居之所。

開墾方式

　　台灣的開墾以南部最早，由於用武力為先導，與原住民爭地的危險性大，因此以集村為主。中部較富水利，

充沛的水源為定居的先決條件（桃園楊梅道東堂鄭宅）。

村落因此沿灌溉水道分布為散村。北部因丘陵水源多為埤或塘，因此也多為散村形式。

地緣或血緣

　　移民通常以血緣和地緣的關係來維繫，先從小的街市開始發展，等到人群聚集漸多之後，村落便逐漸形成。例如屏東六堆的客家村庄，形成村落之間的聯防體系，共同對抗土著與外人的入侵。

防禦觀念

　　因漢人之間的摩擦，如頂下郊拚、閩粵械鬥，或與原住民之間的衝突，因此聚居形成村落，如北埔大隘的墾拓。

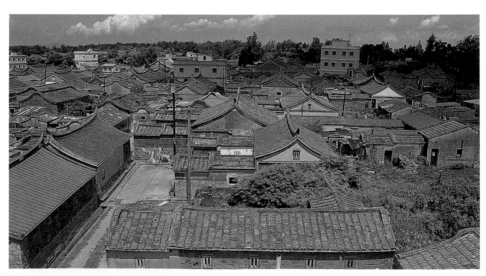

聚集而居以禦外敵入侵（金門西園）。

台灣古厝的演變過程

台灣的開拓始自十七世紀中葉之後，漢人渡過台灣海峽，將中國幾千年累積下來的傳統農業文化移入，到了二十世紀之前，歷經三百年的發展，台灣的文化幾乎即是閩粵社會的延長而已。台灣富商地主的大宅第與各地寺廟，大都從閩粵運送材料興建而成，工匠亦聘自大陸，尤以泉州的大木匠師與漳州的泥水匠師最多。因此，此地上流社會的宅第與閩南、粵東的民居幾乎相同。

然而，一般平民或佃農的住宅卻反而孕育了台灣自身的特色；他們沒有足夠的財力敦聘唐山師父建造住居，因此大都採因地制宜與就地取材

二十世紀之前，台灣的漢文化與建築幾乎即是閩粵社會的延長而已（台中神岡筱雲山莊）。

因地制宜與就地取材的石砌山牆（金門山后王宅）。

街屋是生活方式與自然環境條件結合之下發展出的住居形態（新竹湖口老街）。

之策，同時培養起台灣本地的工匠，逐漸發展出台灣民居的風格。比如台灣北部大屯火山群地帶盛產安山岩，當地居民便利用山上所產的石材砌牆，在山腰陡坡上興建長條形多開間房屋，成為目前此一地區古厝的明顯特徵。

　　清末的同治、光緒年間（十九世紀後半葉），台北、新竹、鹿港及台南幾個大城市開始出現本地匠師，有的在鄉下建民房，有的建寺廟。至二十世紀初，因為受日本殖民統治，台灣與大陸的交流關係漸疏遠，台灣本地工匠的數量遂大為增加。這些興建傳統中式民宅的匠師亦多少受到日本建築的影響，例如有些台灣匠師擅長建木板「通鋪」與壁櫥，此即為日本傳統木造住宅的特色。

　　回顧台灣傳統民居的發展，雖原有原住民部族的古老傳統，但因人口不多且為漢人同化，其民居亦在時間流變中逐漸消逝，如今只能復建其中的小部分，例如日月潭附近的九族文化村，作為博物館供人參觀。漢人的民居建築雖源自大陸，但經過三百多年演變，除了少數官紳大宅完全模仿漳泉或粵東的民居外，大部分的鄉村農舍經過了長期的發展，已在生活方式與自然環境條件結合下孕育出自己的住居形態，從而發展出地域性特色，包括住屋的實質形式以及對周圍空間的處理模式。直至清末之後，又接受了外來的影響，於日治時期吸收日本民居的一些做法，故形成今日我們可見的台灣古厝之多元風貌。

屋脊上彩瓷面磚的使用，顯示受到外來文化的影響（金門后水頭）。

建築結構

古厝的平面格局

台灣傳統住宅沿續閩粵建築風格,從最簡單的「一條龍」到多院落多護龍的合院皆具,且隨著人口增多、經濟能力與社會地位的不同,格局呈縱向或橫向漸進式的增建發展。

一條龍

俗稱「大厝起」,特色是只有正身,中央正堂的屋頂最高,兩側依次以降,建築體包括正堂、左右房與邊間的廚房等。室內設有廊道貫通各房間,人口較少的家庭多採此式。當人丁增加時,可左右延長至九開間或十一開間。

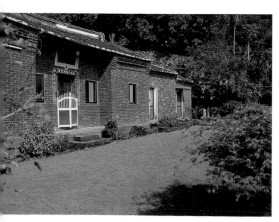

一條龍(台北士林簡宅)。

單伸手

形狀為如曲尺的 L 形,似一汲水用的搖桿,故又稱「轆轤把」,為正身前加建單邊護龍的格局。

單伸手(台南後壁)。

三合院

俗稱「正身帶護龍」或「大厝身、雙護龍」,形狀如ㄇ字形,為正身加左右護龍形成圍護的院落,是常見的農宅形式,前埕可兼做曬穀場。

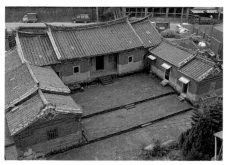

三合院(台北深坑興順居黃宅)。

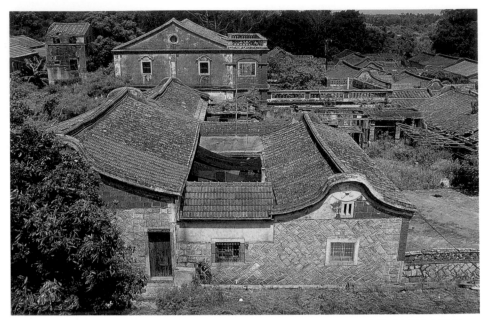

<div style="text-align: right;">四合院（金門珠山薛宅）。</div>

四合院

俗稱「兩落帶護龍」，形狀如口字形，為三合院加前屋，圍出一個較封閉的中庭，私密性高且空間組織嚴密，內外有別。其規模較大，為大戶人家喜用，與三合院都是台灣古厝中常見的格局。

多護龍合院

在三合院或四合院的左右兩側增建數列護龍，輩份較高者的居所最靠近中央正身，晚輩則只能居於外側。優點是出入不必經過中央大門，可直接由護龍之間的「過水門」進出，但須具

<div style="text-align: right;">多護龍合院（台北八里）。</div>

備土地寬廣的條件。農宅的發展擴建多採此方式。

多院落合院

以合院為基本格局，做縱向與橫向發展，成為多進多護龍的大宅院。進深至少二進以上，多為大家族使用。目

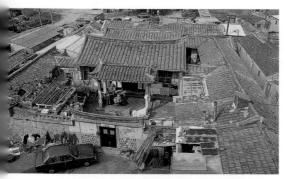

多院落合院（金門後浦建威第）。

前現存有如佳冬蕭宅（五落大厝）、
馬興益源大厝（三落多護龍大厝）等。

街屋

即店屋，此類民宅分布於商店街，多
為住商合一，因基地小而更充分利用
空間，比如做夾層或起建二樓，特色
是各戶共用牆體，平面多僅有一開間
寬，屋宇的進深狹長如長條狀，因此
又稱「手巾寮」。其間並安排天井和
天窗來解決採光、通風的問題，基本
上仍是合院的變形。

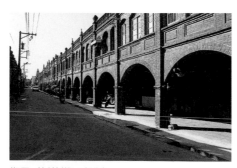

街屋（新竹湖口老街）。

古厝營建步驟

屋宇於營建前，必須先進行擇址
與定坐向。建築基地的選擇通常視當
地各種條件而定，例如土質、水源、
風向、陽光與交通，甚至風水等考量。
擇好基地之後，接著是訂出房屋的中
軸線。風水地理師使用勘輿的羅經，
並配合五行方向，來決定建築的坐
向。台灣因緯度的關係，一般建築多
坐北朝南，藉以獲得較多的陽光。

古厝的建築本體可分為基礎、屋
身及屋頂三大部分，也是影響建築物
立面造型與外觀的重要元素，其作用
恰如人體的足、身、頭。營建步驟上
是先建結構再裝飾，結構材依序則先
做基礎、屋身，最後才是屋頂。

地基

目的是為使建築物能更穩固坐落
於基地上。傳統建築的基礎做法，是
依牆線或棟架的位置先挖土二到三尺
深，再回填巨石，配合積土搗實而成。
臺基露出地面的部分，便是用來安置
牆體與柱身的平台。

屋身

屋身為占立面造型最多的部分，
也是主宰立面外觀形式的主要因素。

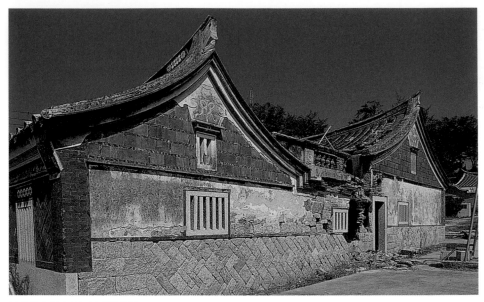

屋身的山牆立面（金門料羅）。

屋身分為承重牆結構與棟架結構兩種：承重牆結構是內、外牆同時砌作，再配合木桁檁施作。棟架結構則須先做大木棟架檁柱，再砌作牆體，以使木結構與牆體於接合處能夠密合。

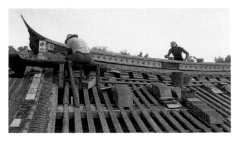

已鋪上椽仔的屋頂（金門斗門）。

屋頂

　　傳統建築屋頂為兩坡導水的施作，是於桁檁上先鋪椽仔，上再鋪木板或方磚，然後於其上加鋪灰泥（用於調整屋頂之曲度及填補空隙），最後再做脊瓦。瓦有分筒瓦及板瓦，一般民居多使用板瓦，只有官宅或廟宇才使用筒瓦。

裝修

　　建築主體完工後，最後一個步驟才是裝修工程。裝修主要分為門窗、彩繪、地坪鋪面、泥塑、剪黏等，採取由上往下、由裡而外的程序施作，增加建築物美感，以彰顯家族之社會地位與成就，並有趨吉避凶、祈福教化之功能。

古厝營建材料

建造房屋時，一般人家多是就地取材，只有大戶人家才能從大陸買進價昂質佳的材料。各種材料與不同的構築方法將建造出外表互異的建築，由此也可見古厝的地域性風格。

茅草

於仲夏之際割除四到五尺長的「苧草」，曝曬至九月即可供使用。

木材

常用樹幹平直的樹種，如本地的台灣檜木、杉木，或來自外地的福州杉、南洋杉木等，皆為良好的建材。

竹材

台灣中南部民宅建材多使用當地的桂竹、麻竹，就地取材以利建造。

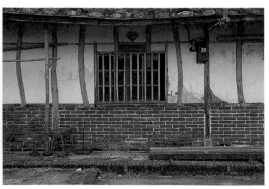

竹、磚、土材並用（台南後壁）。

黏土

以泥土、穀殼、砂糖混成，再曬製成塊狀土墼，為農村使用最多的材料。

磚瓦

以黏土燒製，因氧化還原的程度不同，而有紅磚、青磚之分。台灣最常見紅磚。

石材

有來自大陸的泉州石、青斗石，以及本地開採的唭哩岸石、觀音山石、河邊卵石、砧硓石等。

黏土與卵石並用（台中大甲）。

砧硓石（澎湖）。

臺基與牆體

臺基

　　臺基以實用為主，故造型方整平素，不做多餘的裝飾，僅在視覺正面的轉角、線腳等部位，做簡單的雕飾。臺基的高度不大，常被視為整座建築的「腳部」。

牆體

　　一般民居使用建材多是因地制宜，例如北部大屯火山群地區的民居，利用當地安山岩砌牆；台灣南部山區因竹材取得容易，因此編竹夾泥牆特別多；硓𥑮石房子更是澎湖的最佳標誌。不同的材料有不同的構築方法，從而形成多變的組砌美感。常見的牆體砌法有以下幾種：

・土墼牆

　　於稻田或建築基地附近尋找黏著性高的土壤，再摻入稻穀或稻稈等混合搗成，以木模成形，取出後陰乾，即形成非常堅硬的土磚。

・穿瓦衫牆

　　為防土墼牆日曬、雨淋與風化，於其外鋪覆瓦片保護之。瓦片形狀有方格形與魚鱗形，每一片瓦由下而上以竹釘固定，猶如穿了一件瓦製的衣衫。多雨地區常見。

・編竹夾泥牆

　　俗稱「屏仔牆」，主要用於填補木架或竹架建築的棟架構件間的空隙。先以竹片或蘆葦桿編好骨架，後於壁體兩面抹泥，泥中可摻稻草，再於外面粉上白灰即成。

土墼牆、穿瓦衫牆（台北深坑）。

編竹夾泥牆（新竹北埔）。

・平砌石牆

大塊工整的石條水平疊砌，上下要錯縫，以使牆面較為穩固。

・人字砌石牆

人字砌石牆（台北北投）。

又稱「人字躺」，是一種技巧性高、施作難度大的砌法，將大小相近的長方石塊，以左右傾斜四十五度的方式交錯疊砌，形成「人」字形。

・亂石砌牆

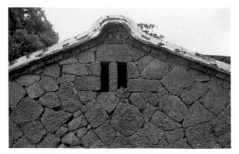

亂石砌牆（台北陽明山竹子湖）。

多採用粗石，不經細琢，大小亦不拘，以灰泥接著卵石砌築牆體。通常將大顆石材置於下方，結構較穩固，可說是較經濟的砌法。亦有只將石塊砌在牆體下段，上段再配合其他材料使用，甚具防潮功能。

・番仔砥砌石牆

用長方形或正方形之細琢石，以水平或垂直角度交錯疊砌，長短不一，構成不規則的分割，看似亂石砌，其實自有章法。

番仔砥砌石牆（台北士林）。

・斗子砌磚牆

破損的斗子砌磚牆（新竹）。

用大塊的扁形紅磚,以直立「丁」與平放「順」的方法組砌成盒狀,內部再填塞土石碎料,俗稱「金包銀」或「空心磚砌」。以此法建構的牆體很厚實,外觀形成規則寬窄相間的美觀分隔,同時又可節省磚材。

・平砌磚牆

將燒製好的紅磚以直「丁」或橫「順」的工整方式排砌,接縫塗灰泥作為黏著物,使外表平整無縫隙。

平砌磚牆(桃園楊梅道東堂鄭宅)。

・板牆

用於室內隔間,於棟架之下以條狀木板分隔明間與次間,較講究的家庭還上彩繪或字畫。

門與窗

門

門是宅院的出入口,大小與位置有關,例如入口中門必定比邊門或側門大,以示尊卑主從。另外,門亦有聚財聚氣之意。常見的門有以下數種:

・板門

以實心木板拼成,不做任何裝飾,背後以數根橫木固定,再裝上門栓。因其製作堅固耐用,多用在對外之門,防衛性高。

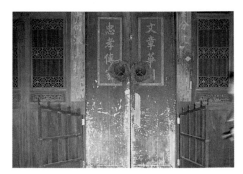

板門(台中龍井林宅)。

・格扇門

又稱格門,以方木做框架,框內可分隔成四部分:滌環板、身板、腰華板及裙板,將人體的意象放在形式之中。其中的身板多為鏤空的櫺條或雕刻,室內因此採光更好、更通風。

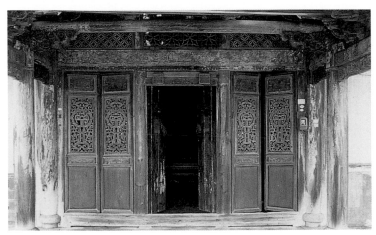

格扇門（彰化永靖餘
三館）。

可分為四扇、六扇或八扇，視開間或
進深大小做組合，裝飾意味較濃，故
多用於廳堂正面，且依據需要，有時
可將格扇門部分或全部卸下，使室內
外連成一片，擴大室內空間。

位於板門前，高及人腰部之梳式
柵門，有稱「福州門」。白天板門開
啟時，可關上腰門，既可阻擋家禽及
幼童的隨意進出，又有通風採光之
效。

· 腰門

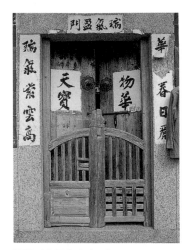

腰門（金門北山李厝）。

· 屏門

常用於前廳明間的後金柱，在門
扇的木框架正面釘滿木板，頗似屏
風，平時不開，為一道可開可關的屏
壁。

屏門（台中神岡筱雲山莊）。

窗

　　窗乃以透光通氣為主要目的，不須考慮人的穿越，但視覺上有穿透的效果，所以窗框及窗櫺有很多變化，在傳統建築中具有畫龍點睛之妙。材料有木、磚、石、甕等，常見的類型有以下幾種：

・花磚窗

　　以漏空上釉或素燒花磚組砌而成，圖案形式豐富多樣，具美觀效果。

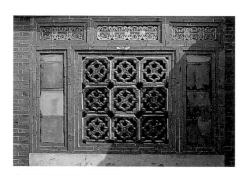

花磚窗（屏東內埔鍾宅）。

・石櫺窗

　　以石條垂直排列的窗子，窗櫺多以奇數組合，有防禦功能。

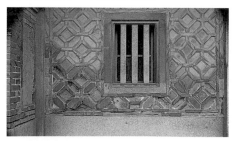

石櫺窗（新竹進士第）

・磚砌窗

　　以紅磚組砌成多種圖案，強調圖案的美感。

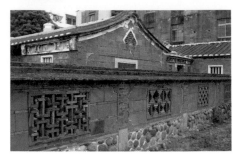

磚砌窗（新埔潘屋）

・木櫺窗

　　多用於室內，美觀裝飾性強，有時背後有左右推拉的木板窗可開合。

・書卷窗

　　窗框做成展開的書卷狀，窗櫺有做竹節紋柱或泥塑吉祥圖案。

・竹節窗

　　窗櫺以石料或泥塑做成竹節紋狀，窗框有長方形、八卦形等。

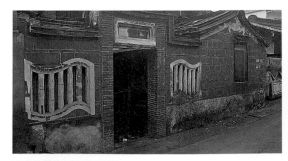

書卷竹節窗（屏東佳冬）。

·酒甕窗

以昔時裝酒用的陶甕砌成的窗。

酒甕窗（屏東佳冬）。

·泥塑窗

以泥塑或開模印花施工，造型生動，在澎湖常見極佳的作品，約流行於日治後期。

泥塑窗（澎湖）。

木構架、屋簷、屋頂

木構架

為中國建築特有的系統，以木柱為核心的概念所形成的屋架。閩南與台灣的匠師稱之為「棟架」，「棟」即柱，「架」即樑，用榫卯相接而成。

·擱檁式

直接將桁置於牆上，以牆體為承重。

擱檁式（台北芳蘭大厝）。

·穿斗式

用較多的柱子與樑枋構成屋架。因樑穿過柱子，故稱為穿斗。

穿斗式（南投竹山社寮莊宅）。

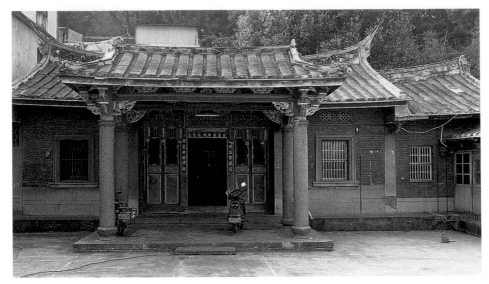

抬樑式（新竹竹東隴西堂彭宅）。

·抬樑式

　　以較少的柱子支撐橫樑，樑上再重複用小柱，有如抬起來的屋樑。

屋簷

　　指突出於屋身或簷柱外的屋頂部分。

·火庫起

火庫起（台北士林簡宅）。

　　以磚或石為構造，層層疊砌而成之建築，出簷較淺。

·出屐起

　　有栱或挑簷石出挑簷桁，以獲得較有效的防雨、防曬功能。

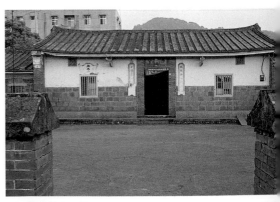

出屐起（台中東勢下城里劉宅）。

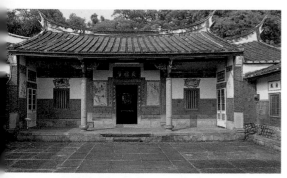

出廊起（新竹新埔上枋寮劉宅）。

・出廊起

　　又稱出步起。即屋前出簷廊、做步口柱的做法，以營造更寬敞的空間。

屋頂

　　建構嚴謹的傳統建築中，屋頂的前後兩面長度不同，前為陽坡，短而高；後為陰坡，長而低。因此，前面能得到較充足的陽光。前屋簷較為彎曲，後屋簷則較直，俗稱「前弓後箭」。

・馬背

　　位於山牆頂端的鼓起處，與前後屋坡的垂脊相連。馬背的造型多變，風水書中有對五行圖案的描述，包括「金形」圓，「木形」直，「水形」曲，「火形」銳，「土形」方，因此亦有將馬背形狀符合五行的做法。

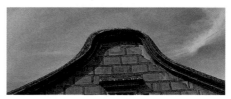

馬背（金門安岐）。

・翹脊

　　通稱「燕尾」，因正脊成曲線向上揚起，尾端尖銳分叉，狀似燕子尾巴，故稱「燕尾翹脊」。依典制規定，只有廟宇或官宦人家方可使用，但台灣地處邊陲，中央政府鞭長莫及，因此常見翹脊。

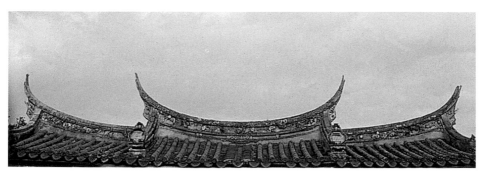

燕尾翹脊（台中龍井林宅）。

古厝的空間結構

　　宅院內外的空間設計主要是為了滿足家庭生活的需求，內部通常依照主從與長幼有序的倫理觀念來配置，以中軸線為主，正廳最為尊貴，故愈靠近正廳的房間地位愈高，而左邊（龍邊）比右邊（虎邊）大。「間」為衡量建築面寬的基本單位，每兩根柱或兩面牆身之間的距離為一「間」。居最中者稱「明間」，明間兩側稱「次間」，再向外稱「梢間」與「盡間」。

　　「間」多為奇數，如一、三、五、七、九、十一開間。院落規模的深度則以「落」或「進」稱之。例如，正立面第一組建築稱為第一落（進），其前院稱外埕，其後院稱內埕或天井，第二組建築則稱為第二落（進）……，依此類推。

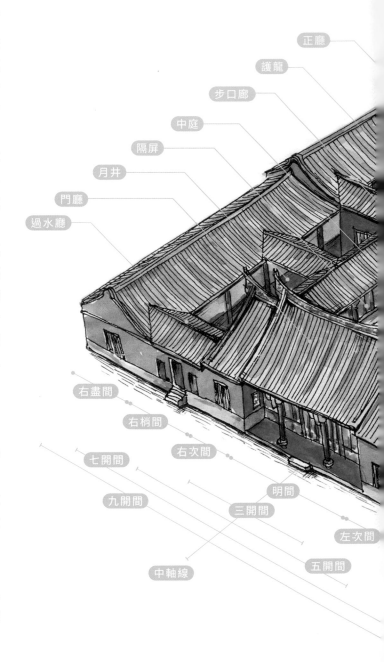

正廳
護龍
步口廊
中庭
隔屏
月井
門廳
過水廳
右盡間
右梢間
右次間
七開間
九開間
明間
三開間
左次間
五開間
中軸線

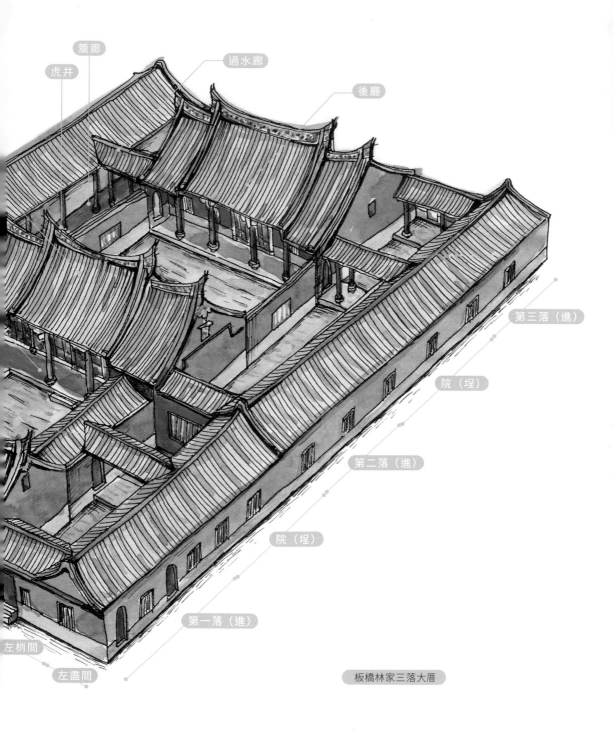

虎井

簷廊

過水廊

後廳

第三落（進）

院（埕）

第二落（進）

院（埕）

第一落（進）

左梢間

左盡間

板橋林家三落大厝

古厝的空間配置

門樓
前埕外另建的獨立屋舍,有的設二樓,門樓兩側與圍牆相連。

水池
位於住宅前方,通常為半月形,除了風水的考量外,主要為防火、防禦、供水、調節氣候與養魚之用。

埕及天井
又稱「庭院」、「中庭」或「天井」,為屋舍之前或屋舍內所圍成的空地。內埕與天井是各廳房的光源,也是家居的重要活動空間。埕分內外,用途不同。外埕通常是曬稻、晾衣或農事工作的空間;內埕的私密性較高,多半是婦女操持家事或家人生活起居的地方。

門廳
為宅第的門面。院落的第一進通常會設門廳,供主人接待賓客之用。

正廳
又稱「正堂」,為民居建築組群的主體,位於正身中央的明間,是祭祀祖先、供奉神明以及接待賓客之處,裝飾較講究,也是全宅空間最高敞的一間。客籍人將廳稱為「堂」。

護龍
閩南人習稱「伸手」、「護室」、「室仔」、「間仔」,客籍人稱「橫屋」,金門人則稱「櫸頭」,位於正身左右,與正身呈垂直之長條房屋。

房間
位於正身兩側或護龍間內,主要作為起居或寢室之用。

廚房
俗稱「灶腳」,通常位於屋後側或邊間,可兼為用餐處。

步口廊
位於正廳或護龍屋簷下的走廊,為串連合院的半戶外環狀廊道。(參上頁圖)

軒亭

外島地區習稱「抱廈」，為正廳前出抬樑式構架的屋簷，突顯正廳的重要性，亦是良好舒適的遮蔭處。（參 47 頁圖）

過水廊

有稱「過水亭」，為聯繫正廳與護室之間的廊道，多見於多院落式的民宅內。若有隔牆，則稱為「過水廳」。

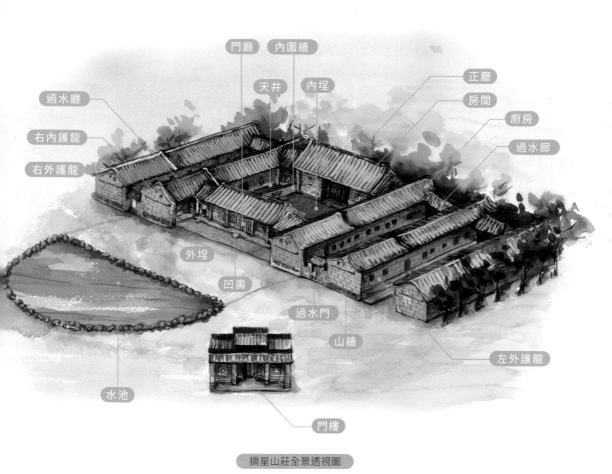

摘星山莊全景透視圖

防禦設施

昔時墾拓，不但漢人時常與原住民發生衝突，漳、泉、客等漢人族群之間也常為爭奪土地而械鬥，再加上治安欠佳、盜匪出沒，同籍移民唯有彼此結社並互相機動支援求生存，私人宅第建屋時亦特別加強防禦設施，以抵擋攻擊、防範入侵。另外，除了防禦可見的敵人之外，對看不見的無形世界，如神鬼邪祟等無法解釋的現象，以及大自然的災害等，亦都需要防禦，因此居民設置各式辟邪物來撫慰恐懼無助的人心。

有形的防禦

‧刺竹林

台灣人的村落和住宅多半都以竹叢環護，並特別稱之為「竹圍」。

‧圍牆

圍牆在民居建築中具有多重功能，可用來劃分空間、連接建築、防禦外敵入侵，同時還有美化環境的效果。

‧銃眼

有稱「銃孔」或「槍孔」，即在外牆上留設一些孔洞，洞口內大外小，以利從內射擊，外部卻不易覺察其位置。

銃樓（台北深坑福安居黃宅）。

隘門（屏東佳冬）。

· 銃樓

有稱「望樓」或「銃櫃」，多為二層樓，可供瞭望與存放兵器，並有銃眼以利射擊，多見於偏遠山區的宅第或是官紳豪宅。

· 栓杆

為防門被輕易推開，故在實心板門背面再加上幾根橫木或豎木，以便將門牢牢頂住，稱為「栓杆」。而在門板下的地面相對位置鑿插孔，則稱為「伏兔」，以利豎栓杆上下槽對插。

· 隘門

於巷弄出入口所築的門，入夜或盜匪入侵時可閉門防守，主要為了防禦。

栓杆（台中神岡筱雲山莊）。

無形的防禦

・八卦

常置於門楣，將八卦或太極圖刻於石、磚或木材之上，不只是一種圖形或符號，也被民間視為可辟邪納福的守護神。

・照壁

照壁與屋頂上的辟邪物（台南安平）。

又稱「照屏」、「照牆」或「影壁」，即一片設於出入口正對面的獨立牆壁，主要作用是擋住視線，使人無法一眼望盡內部。朝內一面多寫有「對我生財」或「天官賜福」，乃對自我祈求福庇。朝外做獅子銜劍圖像，以屏除外界干擾。

・石敢當

「石敢當」三字刻於石上有厭勝辟邪的作用，以防制路沖或風水沖，多設於牆身、巷口，或對著丁字路口處。

・風獅爺

亦即「石獅爺」。金門的先民為求禳禍避凶，始於村口迎風處聳立一座似人、似獸、又似神的風獅爺，藉以「鎮風止煞」，是金門當地最特殊的人文景觀。

風獅爺（金門后水頭）。

劍獅（台南安平）。

• 劍獅

有稱「獸牌」，置於牆門或門楣上，獅口所含的劍在民間信仰中，屬道教張天師斬妖捉鬼的七星寶劍。劍獅都置於內外空間交接之處，一方面可以抵擋由大門入侵的邪煞，護佑居家平安，又可藉這種神祕色彩來嚇阻陌生人入侵家園的意圖。

• 守護神

即各路神明，有供奉於廳堂內的觀音菩薩、媽祖等，亦有供於室外的天官、村頭村尾的土地公、村落四隅布置的五營兵將等。

台灣本島及
外島古厝

這裡收錄的三十八間經典古厝，大都拍攝於一九八〇至九〇年代。二〇〇〇年以後，作者仍持續追蹤拍攝各古厝保存狀況，並於許可範圍內以空拍方式記錄古厝的建築格局。為了有助於未來比對，這些後續拍攝的影像均記有拍攝時間。

台北

林安泰古厝

　　林安泰古厝的建築結構嚴謹，以夔龍雕刻之多聞名，為台灣北部安溪厝的商賈宅第代表。古厝後來雖因都市變遷不得已遷離原地，喪失了史蹟保存上的重要意義，但當年在民間有心人士的奔走呼籲之下，終於使得林安泰古厝成為推動台灣民宅古蹟保存的第一件案例，結果雖稱不上完全成功，卻也使得台灣鄉土意識漸受重視。

　　古厝今天有幸一磚一瓦再建於濱江公園，供後世子孫憑弔並體會昔日的生活步調與傳統社會體制，比起其他宅第的快速消逝，已屬萬幸。近年更已規劃為民俗文物館，開放供民眾參觀。

林安泰古厝歷經拆除重建，幸得保存，今開放供民眾參觀。

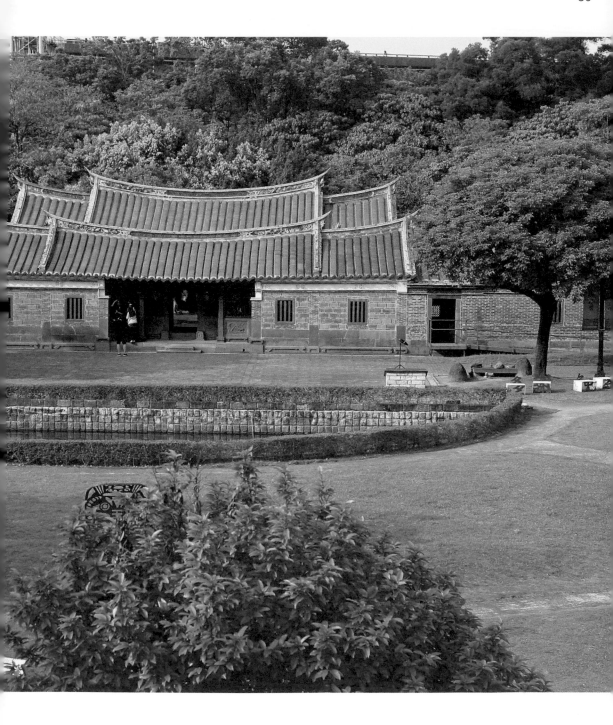

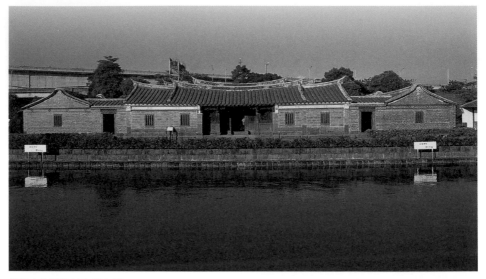

前有水為鏡的林安泰古厝。

小檔案

堂　　　號：安泰堂・九牧傳芳

姓　　　氏：林宅

興建年代：清乾隆四十八年

建築方位：原坐東南朝西北
　　　　　現坐北朝南偏西

建 造 者：林回

建築坐落：原位於台北市四維路一四一
　　　　　號，現遷於台北市中山區濱
　　　　　江街五號

建築形制：兩進多護龍四合院、「九包
　　　　　五」規模，二落格局，左畔
　　　　　有書房三間。

林安泰為安溪厝的代表，極重視防禦性。

　　林安泰古厝的歷史可追溯自林家
十五世祖林堯。其祖籍福建省泉州府
安溪，於乾隆十九年（1754）偕妻與
子由淡水登陸，卜居淡水廳內港大加
蠟保林口庄（今台北市古亭區）。林
氏夫婦共生育六子，以務農為業，辛
苦墾耕並勤儉持家，廣置田園家宅。
嘉慶元年（1796），林堯去世，其子

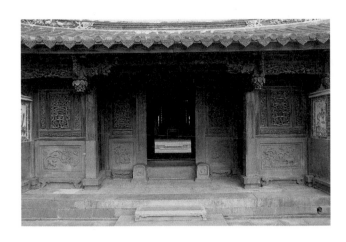

雙重退凹，更顯大宅風範。

六人分家，四子林回除了繼承家業在林口永興庄務農之外，亦在艋舺街開設三間「榮泰行」瓦店，兼經營船頭行及雜貨店，與大陸從事貿易，販售日常雜貨，獲利甚豐，終成台北大富。

乾隆四十八年（1783），林回在下內埔的埤心（今大安區四維路）斥資興建大厝，並取大安庄之「安」與榮泰行之「泰」，合稱「安泰堂」，因此後人稱該宅為林安泰古厝。古厝後來陸續增建，最後一次於道光三年（1823）完工。

林安泰古厝後來因為敦化南路的闢建，原訂於民國六十七年六月拆除，經有心人士呼籲保存後，預定遷移至南港「民俗村」重建。之後又幾經波折，最後才於民國七十三年確定改建於現址。

建築格局

林安泰古厝舊名「安泰堂」，為一座燕尾翹脊、正身帶護龍的建築，採火庫起的做法。外牆牆基以觀音山石條橫砌，上用斗仔砌磚做牆身，中央明間的入口寬大，退縮部分以精雕細琢的木造外簷處理成雙重退凹。中門框前加石枕一對，第一進前與第二進後方，都設有暗廊以加強防禦功能。但在設置上，林安泰古厝仍與其

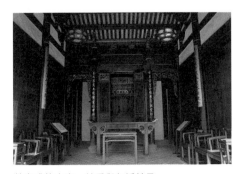

敞廳式的大廳，莊重與氣派兼具。

古琴員光與夔龍通橢，造型碩大，線條優美。

他的典型安溪厝有別，風格較偏向強調商賈宅第的氣勢。

　　古厝的空間配置多取向內收斂，房舍正面均朝向中庭，內以廊道聯繫內部的活動，構成個體封閉的居住空間。但建築物四周，內有寬敞的走馬廊串連建築物本體，再加上可關閉的石板窗，門上又製作明暗鎖，使古厝擁有特殊且機動性極高的防禦系統。

　　門廳的木構架採抬樑式結構，做二通三瓜（通：棟架橫樑。瓜：通樑瓜形斗座），瓜筒碩大，瓜爪有力勾住通樑，斗栱與架構的裝飾頗為華麗，有飛鳳托木和蓮花吊筒等。門廳內，左上方刻有琴、書等文人雅物，右上方則刻有官印、令旗、盔甲等，意謂「文武雙全」。

　　古厝正身的祖先廳為敞廳式，做穿斗式架構，步口廊兩旁亦各有雕刻精美的夔龍團爐木窗，由六條夔龍組成寶瓶狀，再輔以蝙蝠與磬牌，極具

吉祥富貴寓意。左右兩邊的廂房，均有雕刻精細的格子窗，窗框內以木條交錯製成窗格子，腰堵又雕雙螭交纏，每組圖案又不盡相同，可見當時匠師的用心與手藝之熟巧。

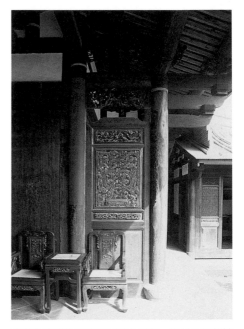

廳堂旁的夔龍團爐窗俗稱女婿窗，為昔日相親說媒時，女子藏身偷窺之處。

「螭虎團爐」象徵生生不息的薪火。

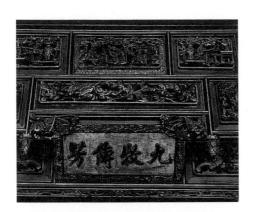

神龕花罩雕刻精緻，上有林家堂號「九牧傳芳」。

林安泰古厝的木作雕工精湛，可謂全台之冠。

大門入口石雕。

門廳內通橢以「內枝外葉」透雕，作工極為細膩。

細部特寫

　　林安泰古厝素以「夔龍」（有稱螭龍、螭虎）雕刻之多聞名，宅第中處處可見，比如牆堵、腰堵、斗栱上，不只造型多變，做法亦多元，有硬團（幾何造型）也有軟團（自然造型），有單隻、雙隻或數隻。窗堵則做螭虎團爐的木雕漏窗，象徵薪火相傳、生生不息。

　　門廳入口的通橢雕有四種水果：桃子、石榴、荔枝與佛手，分別象徵長壽、多子多孫、富貴與吉祥。門廳內的通橢，左邊雕的是亭臺水榭和仙鶴，右邊則是寶塔和雁鳥，均極為精美。內護龍左邊第二間的縧環板上刻有「道光通寶」的銅錢，透露了宅第的興建年代。神龕的雕刻是全宅最精華之處，上有「渭水聘賢」、「堯聘舜」、「文王聘太公」、「畫龍睛」與「醫虎喉」等人物故事，下則有以夔龍形狀刻畫的福祿壽全，很值得細瞧慢賞一番。

台北

陳悅記祖宅

　　陳悅記祖宅又稱「老師府」，乃清末大龍峒碩儒陳維英之父陳遜言所建，為台灣北部典型的同安厝，也是台北市內規模最大的古宅。陳宅原為兩座並排的三落式帶護龍建築，之後續建為四落式房舍，建築特色在於「公媽廳」、「公館廳」雙軸縱向發展的格局，更有一對全台僅存的完整石雕旗杆。

　　自從嘉慶年間興建以來，陳悅記祖宅歷經無數次修整，可惜均缺乏詳細的文字記載。現貌為民國六十年重修後的面貌，內部格局並無大變動，但外部形貌上，屋面換新、脊飾剪黏加壓克力，以及外牆加新二丁掛瓷磚貼面等改變，嚴重破壞了古宅原有的風貌，增建的違建對古蹟也造成莫大的贅害。現經政府指定為國定古蹟，但屋有損害，環境亦遭到破壞，最近終於開始整修。

老師府體現陳家的名士家族之姿，圖為老師府公館廳前景，此為接待賓客之所。

整修後的屋頂脊飾，繁複華麗。

小檔案

堂　　　號：老師府・餘慶堂

姓　　　氏：陳宅

興建年代：清嘉慶十二年

建築方位：坐東南朝西北

建 造 者：陳遜言籌建

建築坐落：台北市延平北路四段二三一號

建築形制：兩座並排四落式帶護龍建築

　　陳家的渡台祖陳埰海，於清乾隆四十五年（1780）由福建省泉州府同安縣渡海而來，卜居淡水，懸壺濟世，等生活安定後才接三個兒子來台。陳遜言是長子，於乾隆五十三年（1788）來台，陳維英則是陳遜言的第四個兒子。咸豐元年（1851），陳維英獲舉「孝廉方正」，咸豐九年（1859）再為恩科舉人，並以舉人捐中書科中書，改主事，更曾先後擔任噶瑪蘭仰山書院與艋舺學海書院的山長（即院長），作育英才與培植後進皆不遺餘力。地方父老尊稱他為「老師」，因此稱他的宅第為「老師府」。晚年時，陳維英在龍峒山劍潭前的圓山仔頂，

構築「太古巢」書齋隱居，著作有《鄉黨質疑》與《偷閒錄》等。

　　「悅記」是陳家的公業統號，宅內有聯曰：「悅心只在讀書會意，記憶勿忘創業惟艱。」陳家祖宅的結構分為左右兩座，左側的「公媽廳」（祖先廳）建於嘉慶十二年（1807），右側的「公館廳」（客廳）則建於道光十二年（1832），並於民國七十四年，經內政部公告指定為台閩地區第三級古蹟。

建築側寫

　　陳悅記祖宅的所在地舊稱港仔墘，它原是兩座並排的三落式帶護龍建築，之後又續建「餘慶堂」等屋舍，成為四落式宅第，計由「公媽廳」及「公館廳」兩部分組成，占地約一千九百六十一坪。祖宅的主體建築均坐東南朝西北，面向淡水河，宅第正面有寬大的前埕，但延平北路如今貫穿了前埕，使前埕面積大為減縮。前埕地坪上有鋪磚，並在公媽廳的軸

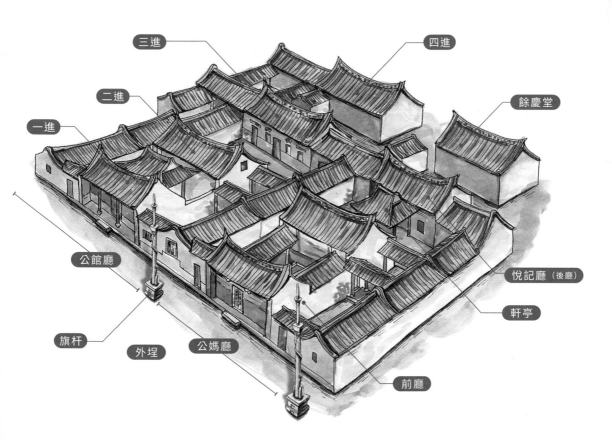

三進　二進　一進　公館廳　旗杆　外埕　公媽廳　四進　餘慶堂　悅記廳（後廳）　軒亭　前廳

線上聳立兩組對稱的旗杆與臺座。

公媽廳為三落雙護龍的格局，第四落為後來增建的餘慶堂，配置上由前至後依次為前廳、主庭院、正廳、軒亭與庭院，最後是後廳，形成一高低起伏、代表尊卑次序的內外空間。前廳為一過渡性空間，正廳為主要祭祀場合的所在，也是全宅的中心。軒亭為休閒空間，後廳則供家族起居生活之用，兩側對稱的護龍是一般居住空間。前廳的簷口僅深約一公尺，沒有一般大型又精美的出挑步架，正面為相當封閉的牆體，僅留大門及二扇小窗開口，門上的橫木留有柵門的插

孔，由此可見是一種防衛性結構。

公館廳的格局為四落單邊護龍，第一落為門廳，與二落之間有四柱敞開的軒亭連接，使內埕空間相對縮小，分成左右兩小天井，迥異於公媽廳的內埕。第二落正廳原供奉陳氏祖先牌位，牆上留有陳維英與其長兄陳維藻（道光五年舉人）的遺墨。右側護龍前端延伸至前埕，形成單伸手的前室，此乃後來增建的結構。

陳悅記祖宅有展延寬闊的門面、高低起伏的翹脊屋坡、寬大的前埕，以及大格局的建築群，前埕上原立有旗杆與臺座四座，現僅剩下石質旗杆

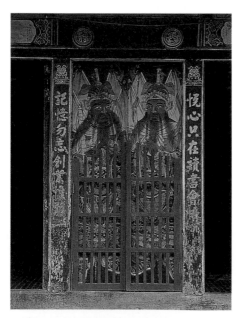

公媽廳正廳前的威嚴門神、家訓及腰門。

大埕前石旗杆上刻方斗、蟠龍、爬獅，以示「百尺竿頭，更進一步」。

公館廳的出簷步口廊，為陳宅中少數可見的木構架。

一對，但造型極為壯觀，是科舉制度下的功名象徵，為台灣目前僅存的巍峨石旗杆。由此可知陳家早期在大龍峒一帶，是具足雄渾氣勢與文人雅士氣質的名士家族。

細部特寫

陳宅的主要建築構造為厚實的牆體，為一利於防禦的構築方式（清咸豐、道光年間，適逢台北盆地內漳泉械鬥頻繁），除了在公媽廳的出簷步口採用木構架、廂房的隔間施以簡單木構架，以及公館廳軒亭用較簡單的捲棚架之外，其餘皆以石牆構築。

老師府內有許多名人所留的書法，比如「曉露花、午風竹、晚山霞、夜江月……」，即為受業舉人廣東同知鄭步蟾所題，描述宅第昔時的美好景致。又如「數十年克儉克勤祖宗創業、第一等不仁不義兄弟爭田」之類聯對，則是陳家先人對後代子孫的訓誡。

公媽廳的門楣上本來懸有三塊並排的匾額，中央與左側為陳維英的「詔舉孝廉方正」匾及「文魁」匾，右側則為四房胞姪陳樹藍的「文魁」匾，如今兩塊「文魁」匾已不知去向，門廳內則仍懸有陳維英長兄陳維藻的「文魁」匾。這些匾額除了為這座宅院增添不少書香氣息，更突顯了陳家乃一享有仕途功名門第的事實。

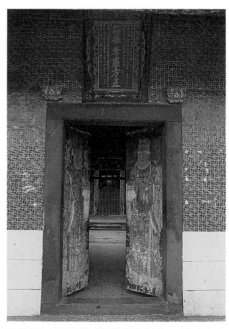

公媽廳入口門楣懸「詔舉孝廉方正」，門上有文官門神。

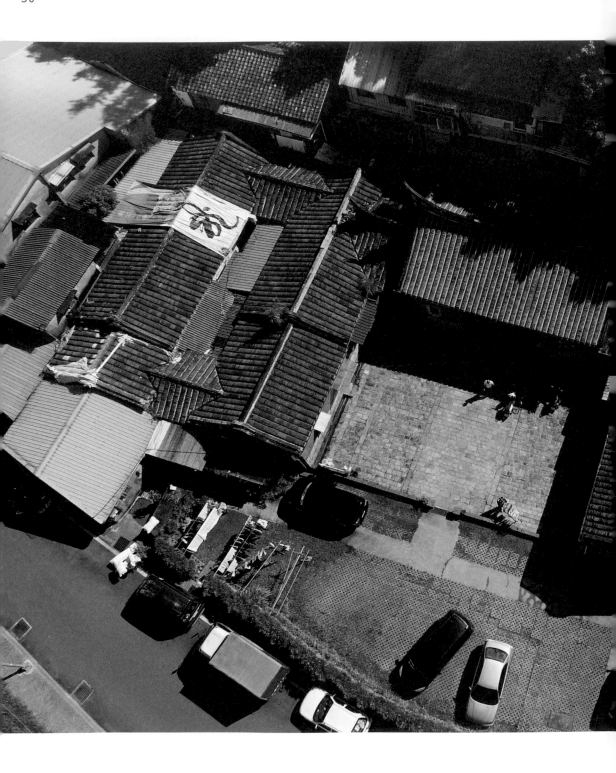

義芳居

　　台灣早期由於地方治安不佳，位處偏遠散村聚落的宅第因此皆頗重防禦。在研究聚落發展與社會形態時，我們往往可以從宅居的設施，推敲出當時社會的治安情形。今天已夾處於台北市鬧區當中的義芳居，便是早年台灣北部「安溪厝」擁有嚴密防禦體系的最佳實證。

　　民國七十六年，內政部邀請古蹟專家學者前往評鑑，兩年後由內政部正式公告，明定義芳居古厝為台閩地區第三級古蹟（現為市定古蹟），部分建物近年來雖已經過多次整修，但仍算保持良好。

義芳居是台灣北部安溪厝的代表，防禦系統嚴密。（2016 年 11 月攝）

乾隆年間，祖籍福建省泉州府安溪縣的陳振師，因家境貧寒隨親戚隻身渡海來台，受僱於艋舺「芳蘭記」船頭行，充當雜役謀生，因刻苦耐勞的精神頗獲行東賞識，後來接手經營「芳蘭記」，逐漸累積可觀的財富。嘉慶十一年（1806），陳振師在昔時的台北盆地邊陲，舊名「下內埔」庄，向王姓人氏購得兩落大厝，經重建整理後取名為「芳蘭大厝」，以紀念使他發跡的「芳蘭記」，是為陳氏在台灣基業的基礎。

芳蘭大厝興建五年後，陳振師的長子去世，為了再使人丁興旺，便從家鄉領養甫出生數月的陳朝來為幼子。陳朝來生於嘉慶二十五年（1820），卒於光緒六年（1880），享年六十一歲。他繼承父志，一面務

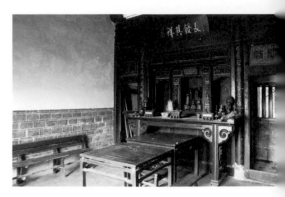

祖先廳內精緻的神龕。（2010 年 11 月攝）

農一面經商，晚年時事業有成、子孫滿堂，於是在光緒二年（1876）新建一座三合院宅第，門額提名「義芳居」，落款為丙子年。

三年後，陳朝來的四個兒子合力於「義芳居」對面，再籌建了四合院大宅「玉芳居」，開創了陳家最輝煌的一段時期。可惜在民國七十四年，台灣大學因擴張校地而徵收「玉芳居」所在地，如今只留「義芳居」孤立在現代都會之中，繼續面對時間的考驗。

建築側寫

義芳居坐落在台北市，近台北科技大學校園旁，又稱為「下內埔陳宅」。它位居蟾蜍山、芳蘭山與中埔山綿亙的山腳下，坐東南背對芳蘭山尖峰，朝西北面向觀音山，擁有風水

小檔案

堂　　號：	義芳居	
姓　　氏：	陳宅	
落成年代：	清光緒二年	
建築方位：	坐東南朝西北	
建 造 者：	陳朝來籌建	
建築坐落：	台北市基隆路三段一五五巷一二八號	
建築形制：	單進多護龍三合院與銃樓	

上所謂的「靠山」、「樂山」與「朝山」之勢，坐擁得天獨厚的風水條件。宅屋為單進多護龍的三合院，俗稱「正身帶護龍」，由前埕、正身、左右護龍、左右外護龍與銃樓等空間組成，平面則以正身為中軸，呈左右對稱的配置。

義芳居前埕的石板以淺黃色砂岩鋪成，正廳（祖先廳）在中央明間，正廳左右房為主人居所，兩側除了有子孫廊通左右廂房之外，另有暗廊作為走道，兼具防禦功能，在許多窗臺下或石砌牆面上設有銃眼。正廳採擱

檁式棟架，縱深九架，全宅除了神龕為木構架之外，其他地方均以磚、土或石材為建材。相較於一些古厝從大陸採購建材的做法，義芳居選用的石材多為當地普遍的淺黃砂岩，重要部位亦選用台灣北部的觀音山石。

以閩南紅磚與砂岩砌成的牆身。

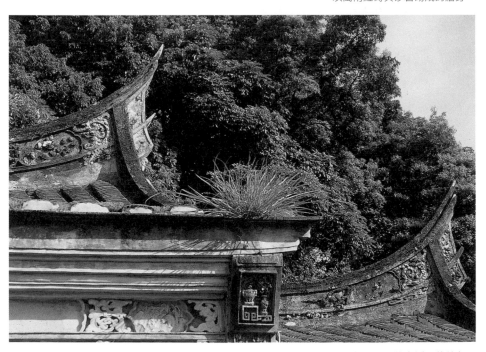

屋頂燕尾起翹高昂，為安溪厝的特色。

細部特寫

　　義芳居正廳入口的退凹處牆面，為全宅重要的裝飾之所，門楣上除了有泥塑的「義芳居」匾額，門側石條窗上也以泥塑做左書右畫的造型外框，頂堵上則左繪「渭水垂釣」，右繪「大舜耕田」。廳口的挑簷桁下有鏤雕的托木，左為捲草壽桃紋，右為草葉佛手紋，象徵「福壽雙全」。

入口門楣「義芳居」匾。

堵頭水車堵精美細緻剪黏。（2010 年 11 月攝）

　　簷下的水車堵泥塑則用蝙蝠與螭虎紋為框，框內塑花卉、山水以及人物。內護龍山牆的山花為泥塑的花籃繫飄帶，一眼望去恍若翡翠佩飾般耀眼。

　　義芳居是安溪移民渡海來台開墾留下的歷史見證。作為台北盆地裡典型的「安溪厝」，它的屋頂燕尾起翹高昂，護龍做硬山馬背，牆面寬闊，屋簷短並以紅磚疊砌，通稱「火庫起」，牆基則以厚石疊砌，牆身用石或磚做斗砌牆。正身入口做凹壽，正身及護龍的牆壁皆為堅固的磚石厚牆。門窗的開口較少，並暗藏許多裡大外小的銃眼，以便應付外來攻擊。

　　日昭和十九年與二十年（1944～1945）間，日本學者國分直一的調查報告指出，當時的義芳居古厝在屋後與兩側皆築有圍籬，屋後設有兩口水池，用以蓄水防範火攻。宅第正面的

門連楹鑿穿透的插孔，形成可立栓杆的上下對槽。（2010 年 11 月攝）

中央有大門，兩側開小門，四周的牆壁皆設有銃眼，門後做暗栓，門的上下連楹皆設三孔洞，以利插入垂直木栓，更進一步強化門的堅固性。

　　護龍的右端原本設有兩座獨立的兩層銃樓，以備盜匪來犯時可以瞭望、自衛與還擊，如今僅存一座。據說在左外護龍後側，原來也有三層銃樓一座，但國分直一調查時便已不見蹤影。義方居四周的外牆上，共設有二十四個銃眼，構成了嚴密的火網。已遭拆除的「玉芳居」，據說銃眼更多達四十個。防禦系統嚴密，正是義芳居的最大特色。

護龍的山花塑剪黏花籃。

義芳居正廳窗下有兩個銃眼，清楚可見。

內 湖
紫雲居黃宅

　　台北市內湖區的碧山，山勢曲折，林木蒼翠，風景幽雅。紫雲居黃宅即背倚碧山，居高臨下，更顯其出塵脫俗的風貌。

　　紫雲居的建築體以砂岩砌造，外觀雖為石頭屋，但因砂岩收邊不易，故門窗多用紅磚框邊，形成一種紅黃相間的顯明色調。這種以砂岩營建石頭屋的形式、入口門框與窗框為紅磚的做法，為有別於其原鄉漳州南靖地區的特色。現為私人住宅，保持狀況完整。

紫雲居地處內湖碧山，為「依山抱水」的吉地。（2016 年 8 月攝）

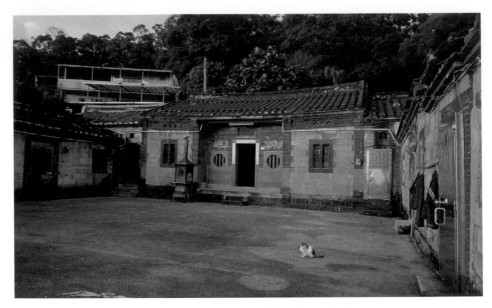

台北山區的房屋外牆多以石頭砌成，紫雲居可為代表。（2010 年 12 月攝）

小檔案

堂　　號：紫雲居

姓　　氏：黃宅

落成年代：日治大正時期

建築方位：坐北朝南偏西

建 造 者：不詳

建築坐落：台北市碧山路六十二號

建築形制：單落多護龍三合院

　　台北市內湖碧山路的住戶多為黃氏，祖籍為福建省漳州府南靖縣。紫雲居黃宅為江夏衍派，這一支脈的後代族人亦都分居於此宅的四周，十多戶人家共用門牌號碼六十二號。宅屋確切的建築年代不詳，族人說已有百年，尚有待考證。

建築側寫

　　漢人一向認為宅居以旺地氣為主，因為生氣充盈，家境才能興旺，人丁才會繁茂。因此，收納地氣與門氣是一件重要的事，「收東方之氣溫，收南方之氣熱，收西方之氣涼，收北

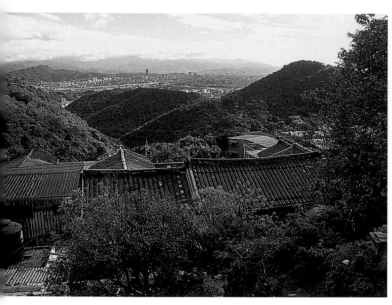

為求家居的平安，宅屋左側牆角設有石敢當坐鎮。

黃宅背倚碧山居高臨下，可遠眺大台北市區。

方之氣寒」。另外，選址宜選在山環水抱之處，因為「山隨水行，山界水止，山無水則氣寒，水無山則氣散」，所以山環水抱之處就是龍旺、脈遠的吉地，必有大發者。宅屋若建於「後山前水」之地，後山可以為屏，引遠

左護龍為土墼牆，上加穿瓦衫以保護牆體。
（2010 年 12 月攝）

來之氣；前水可以為欄，環納充盈之氣。誠如《陽宅十書》指出：「前有高阜後有崗，東來流水西道長，子孫世世居富位，紫袍金帶拜君王」，紫雲居黃宅當年即是以此為選址要件。

若順著階梯登上黃宅屋後的山坡，可清楚看到其地理優勢：後有碧山（主山）為屏，左右各有小山（青龍、白虎）為靠，前有淡水河（金帶水），遠處面對信義區後的四獸山（案山），任何人都能感知此乃一鍾靈毓秀之地。

民居的先天條件為因地制宜、就地取材，紫雲居黃宅於此亦是最佳實

脊堵上留有碗片剪黏的花鳥。（2010 年 12 月攝）

例：它依山而建，前低後高，形成一環抱護衛之勢，宅屋除了用紅磚斗砌的門框、窗框與水車堵之外，左護龍的土墼牆上加覆穿瓦衫以保護牆體，乃因應山區多雨環境所採取的防水措施，其餘則均以當地的砂岩做建材，但砂岩日久易風化是其缺點。另外，黃宅採用長條石頭做丁順平砌的手法，是日治時期才開始使用的石砌做法，在台北山區算是常見。物件中有眾多銃眼，可見當年防禦的重要。

細部特寫

宅屋的平面呈仿五開間形式，為單落的正身帶護龍三合院，中央正身的簷牆，由下段的砂岩、上段的斗仔砌磚所組成，大門則採用石門框，上有橫額「紫雲居」。門左右的牆面窗櫺由上下兩塊方形石材組成，中雕三櫺竹節圓窗，四隅角則淺雕蝙蝠圖像，形成異於其他民宅的風貌。圓窗上還有書卷形的灰泥塑，左用硬團法表現，右為軟團法做成，退凹空間的砂岩角柱有方凳形櫃臺腳，正面與內側的雕紋不同，頗見巧思。

屋宅的背面出簷，以大塊石材堆砌為牆體，有明顯的挑簷石栱直接伸出簷口做挑樑，以分擔上部牆體承受屋面垂脊的荷重，因此具有結構上的功能。另外，由於此地地勢高低不平，較低的左外護龍建有深達相當於地下一樓的條石砌樓屋，以石階梯上下。

大門左右的牆面窗櫺，中雕三櫺竹節圓窗，四隅角淺雕蝙蝠。

門入口做凹壽以彰顯其重要性，並採用石門框裝飾。（2010 年 12 月攝）

屋宅的背面有明顯的挑簷石栱，目的在分擔荷重。

退凹空間的砂岩角柱有方凳形櫃臺腳，正面可見十字花紋，內側為萬字紋。

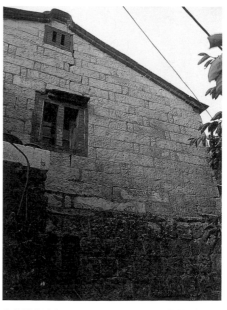

左外護龍建有條石砌樓屋，住戶以石階梯上下。

淡水
忠寮
李舉人宅

　　淡水忠寮的李氏宗族，素以文風鼎盛、子孫科舉成就聞名。直到清光緒末年，後代子孫應考中試者高達十人，其中文舉四人，武舉六人。現存的三棟宅第，都有清代象徵科舉功名地位的「燕尾脊」。

　　李宅建築的形式頗為講究，木作與石雕皆頗精緻，據說磚材來自大陸，石材為本地所產。目前在忠寮里這一片梯田之間，散置的三幢宅第仍與環境保持一種良好、和諧的關係，唯後世子孫多已遷居外地，昔日風光的燕尾厝因此頹壞幾盡，令人不免唏噓。

昔日風光的燕尾厝，於子孫散居外地後，成為頹壞的古厝。（2016 年 7 月攝）

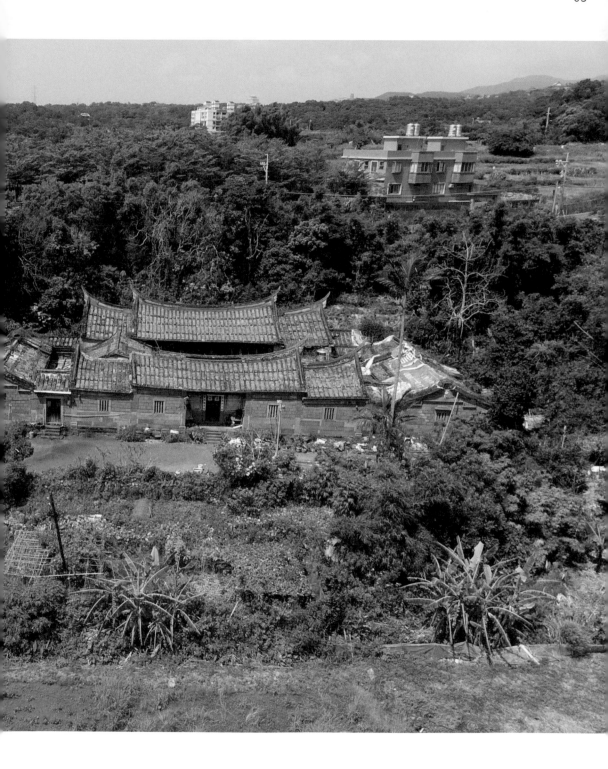

李宅的歷史起自乾隆年間。燕樓衍派的李鼎成，偕妻攜子從福建省泉州府同安縣渡海來台，居於今淡水北方的忠寮里墾荒耕種，至咸豐年間，子孫繁衍為四大房。此時的忠寮地區已闢成梯田，廣植水稻及茶葉、相思樹（供燒製木炭），李家成為淡水地區最大的宗族。從咸豐年間到光緒末年，李家出了數位文、武舉人，地位因此更為顯赫，陸續興建了幾座燕尾式大宅，各自坐落在田園間。

值得一提的是，忠寮李家自清光緒年間便培養出自己的家族匠師，這群匠師因擅長石造技術而名聞北台灣，至今在淡水、北投、士林、陽明山一帶，仍可見李家這群匠師參與營建的特殊風格石頭屋。

小檔案

堂　　號：	燕樓衍派
姓　　氏：	李宅
落成年代：	清光緒年間
建築方位：	坐東向西
建 造 者：	分別由李懋蟾、李懋足、李懋恩籌建
建築坐落：	新北市淡水區忠寮里竹圍仔八、十號、桂花樹三號等
建築形制：	單落多護龍三合院、兩進多護龍四合院等建築組群

建築側寫

由淡水水源國小左側的柏油小路上看去，李家宅第與家祠散置於梯田之間，為傳統閩南式合院，東背山丘，西向地勢較低的稻田、一條環繞的河流，以及一座小丘陵，南望大屯山，北眺淡水出海口，景色宜人。

門牌八號的李宅又稱旗杆厝，為李家四柱公厝（前頁空拍照）。光緒十九年（1893），由大房四子李懋蟾起建，屬兩落雙護龍四合院。第一進正身為五開間，入口門前有凹壽，兩側廂房與第二進五開間的正廳有步口廊相連，牆身為斗砌紅磚牆，牆基有石砌精雕的櫃臺腳，窗則為石雕竹節窗。正廳懸有「歲魁」匾一塊，乃福建兼提督學政台澎兵備道夏獻綸，於光緒五年為貢生李花霖所立。此廳做隔扇門與直櫺窗，內部的棟架木雕極考究華麗。

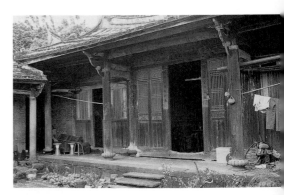

竹圍仔八號第二進，正廳面寬五開間，有步口廊與護龍相通。

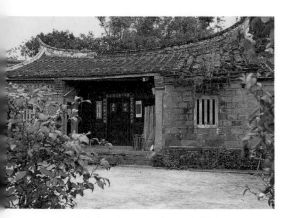

三號為李家三柱公厝，為單落多護龍三合院，入口的凹壽面採用木隔屏門。

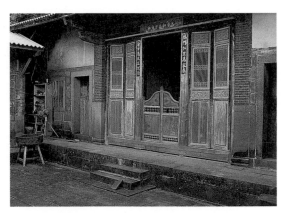

十號的正廳開三門，廳門做講究的「三關六扇門」，中門還留有福州式腰門。

　　桂花樹三號為李家三柱公厝，光緒十七年（1891）由三房第三子李懋足所建，為單落多護龍三合院，正身五開間，入口的凹壽面採用木隔屏門，窗為石砌三格竹節窗，水車堵則用花磚砌氣窗。正廳內供奉李家祖先的神主牌位，正身有雙重翹脊，但燕尾剪黏雕飾多已剝落。宅內布置簡陋，且已沒了屋門，許多地方亦用現代材料整修過，風格略失。

　　竹圍仔十號為李家二柱公厝，乃大房次子李懋恩於光緒二年（1876）所建，造型比三號李宅壯觀，為兩落六護龍的四合院，外有屋門和圍牆，圍牆上的窗以石柱雕刻成竹節，牆角上方的雕刻亦頗精細。正面入口做凹壽，門楣上有「燕樓衍派」四字，兩

側雖有泥壁彩繪，但已脫落。穿過屋門，主房為家祠，壁上掛有八位列祖遺照，廳內尚有案桌三張，神案更是作工精細。此宅的正廳開三門，廳門做極其講究的「三關六扇門」，並留有福州式腰門，不難看出此家族當年的盛況。

　　淡水忠寮地區至今仍是一片田園景象，景致幽美，雖地處偏遠，交通不便，但宅屋配置和方位，與附近的山水至今仍保持一種和諧的關係。

　　李氏後裔多已在外發達，古老的宅第因此乏人照料，頹壞情形嚴重。這群樸實的官宅，雖在平面配置、空間創造與裝飾上並無太特殊之處，但以區域文化研究的觀點來看，李氏家族在淡水忠寮里一帶族聚，形成散村

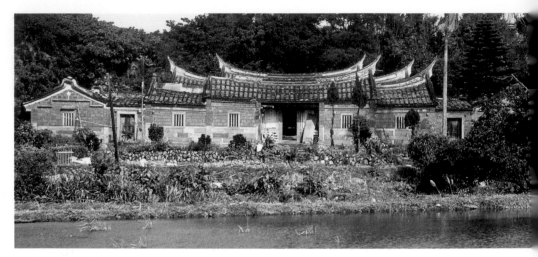

李宅前有水田,後有山丘,一片田園恬靜景致。

型的同姓聚落,他們如何在艱苦的墾拓期間布置、裝飾房舍,同時抵抗原住民的襲擊,其實反映了當時社會的景況。今日我們研究傳統民宅的目的之一,便是希冀透過對古厝的了解,一窺其蘊藏的文化內涵,以及當年社會的活動景況。

細部特寫

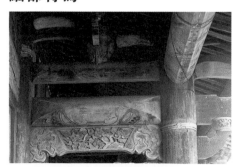

廳前步架作工極考究華麗。

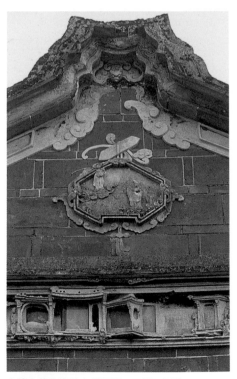

山牆山花及鳥踏上的泥塑,可惜已剝落。

石材為本地的安山岩，施工精良。

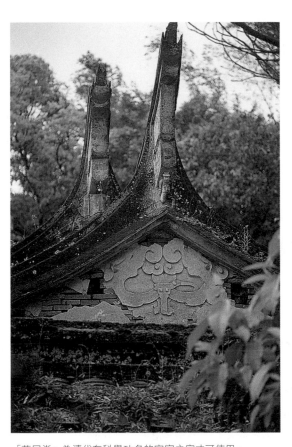

「燕尾脊」為清代有科舉功名的官宦之家才可使用。

深幽靜雅的李家大厝。

水車堵上泥塑「龍馬馱河圖」。

板橋
林本源園邸

　　與北台灣開墾息息相關的板橋「林本源」家族，先祖以經商起家並勤於墾拓，到了十九世紀末進而稱霸北台灣，勢力之大連清朝官方亦不得不承認並倚重，得以與台灣其他官宦家族分庭抗禮，地位不分軒輊，實為台灣開發史上頗特殊的一章。

　　林家三落舊大厝興建於清朝中葉，雖非於林家勢力巔峰期中所建，但宅第的氣派與講究不僅透露了林家當時的興旺之勢，其富麗堂皇更說明了林家的財勢之驚人，使此宅第成為台灣極具代表性的富紳豪華大宅，再加上一旁與之相輔相成的傳統園林「林家花園」，更使其長久以來得與霧峰林家以及「萊園」相提並論，兩家並稱「台灣二林」。

　　但「台灣二林」的命運卻截然不同。板橋林家三落大厝與林家花園經政府指定為二級古蹟（現為國定古蹟），逃過了大地震的襲擊，至今保持良好，民眾可購票參觀。

板橋林家古厝由三落大厝與傳統園林組成。與霧峰林家並稱「台灣二林」。（2021 年 5 月攝）

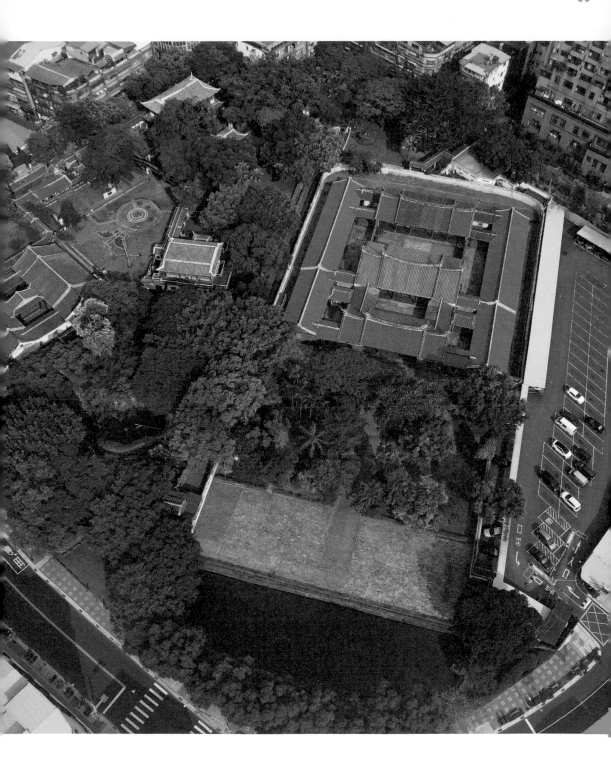

　　板橋「林本源」家族原籍福建省漳州府，開台先祖林應寅為賣油郎，乾隆四十三年（1778）攜子林平侯渡海來台，於今日新北市新莊落腳。林應寅粗通文墨，因當時識字人口極少，乃開堂授課以教書謀生，但也僅能勉強糊口。

　　他將年僅十六歲的長子林平侯，送到附近米行工作。林平侯因吃苦耐勞而深得老闆信任，進而獲贈一筆資金獨立發展。從小便聰穎非凡的他先開一家米店，發揮其經營才華，後又跟竹塹的林紹賢聯合辦理台灣的鹽務，兼營帆船客運，同時與福建做米糧批發生意，因此漸成富商。四十歲時，林平侯為避官府的欺壓以及泉州人的騷擾，回返福建漳州，納粟捐官獲分發至廣西，擔任潯州通判與來賓縣知縣，再升任柳州知府，後來因為官賢明廉潔而遭排擠，又罷官返台。

　　林平侯回到新莊後，適逢漳泉械鬥激烈，新莊成為雙方爭奪之地，他為避紛爭便舉家遷往「大嵙崁」，在今大溪國小附近築了一座占地四甲餘的方形石堡，開墾田園，修築渠道，利用淡水河航運做米鹽生意，為大溪開闢了一個新商機。此外，他亦開拓了淡水之野，打通淡蘭古道，使移民腳步遠及三貂嶺、通往後山的噶瑪蘭（今宜蘭）。

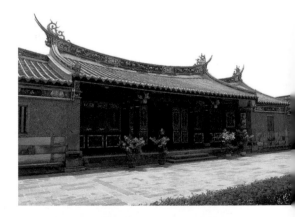

板橋林家為清代台灣北部最具代表性的官宦豪華大宅，也是台灣現存最具代表之園林建築。

小檔案

堂　　號	光祿第
姓　　氏	林宅
落成年代	清咸豐三年
建築方位	坐東南朝西北
建造者	林國華、林國芳兄弟籌建
建築坐落	新北市板橋區流芳里西門街九號
建築形制	三進多護龍四合院與庭園

後來，林家以「大嵙崁地處深山，多瘴氣與番人，防守不易」，再加上林家遍及台北、新莊、宜蘭各地的事業日繁，為了收租方便，故又於板橋另覓良地定居。道光二十七年（1847），林家先建「弼益館」作為居住與存放租穀之處。咸豐三年（1853），其子林國華、林國芳合力建三落舊大厝，落成後舉族遷居板橋，後又於咸豐五年（1855）興建枋、橋與城牆等，抵禦泉州人的侵襲。

林平侯育有五子：國棟、國仁、國華、國英、國芳，分別掌理「飲、水、本、思、源」五記，以示溯本追源、永不忘本。三子林國華、么子林國芳設祠祭祖，合約設立祭祀公業，

庭園內「聖旨」石碑是清光緒皇帝為感謝林家的捐獻所頒。

令「本記」與「源記」合名，以「林本源祭祀公業」為其公號，因此今日皆以「林本源」稱之。

到了光緒年間，林國華之子林維讓、林維源當家時，林家家勢達到了巔峰，年收租四十萬石，地跨台北、桃園、宜蘭三縣，並擁兵數百名，漳泉械鬥時甚至能召集兵勇數千，以致朝廷不得不命林維源為台灣墾務大臣，承認林家的地位。唯漳泉械鬥日益嚴重，林維讓兩兄弟為了調解紛爭，乃將其妹許配給泉州舉人莊正，以示和解的誠意與決心，並於同治二年（1863）創建文昌祠，祭祀文昌帝君，希望藉神明的力量推動文風。除此之外，林家又創立大觀學社，請莊正主持，召集漳泉兩籍的文人雅士共聚一堂品文評詩，再於同治十二年（1873）設立大觀義學（後改名大觀書社），教育漳泉子弟，希冀使墾殖社會棄武習文、化干戈為玉帛。

林維源性好客、善酬酢，因捐金助海防且督建台北城有功，歷任撫墾幫辦大臣、鐵路協辦大臣、太僕侍正卿與侍郎。今天在林家三落舊大厝的庭園內，仍可看到一座石碑上刻「聖旨」二字，是清光緒皇帝為感謝林家的捐獻所頒「林本源旌義坊」上的聖旨碑，原建於新莊，後拆遷移置於此。

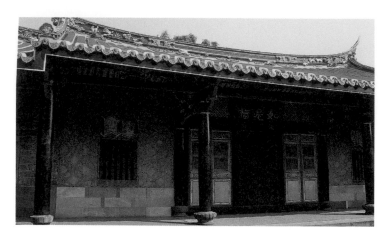

第三落立面門楣懸
「如是福」匾。

　　光緒五年（1879），林家加建五
落大厝。光緒十四年（1888）至光
緒十九年（1893）間，林維源又費
銀五十萬兩，在三落舊大厝旁建造一
座私家園林以修身養性、安享林園之
樂，作為官宦文士周旋往來之場所。

建築側寫

　　林家三落大厝乃林國華、林國芳
於咸豐年間起建，為有別於後來的五
落大厝，林家人稱之為「三落舊大
厝」。舊大厝為三落帶護龍的四合院，
除了倉庫之外，共有廳房五十二間，
總面積約八百八十坪。建成時，屋前
尚有一座大門廳，廳前有半月池與前
埕相對，門兩旁設有雉堞與銃眼以防
盜禦敵，而前埕據說早期亦是林家家
勇的操練場。在日治初期測繪的圖檔

裡，此處可見一列以磚瓦和土墼建造
的租館（貯藏米穀的倉庫，可能就是
林家最古老的建築「弼益館」），後
來遭夷平改闢為今日所見的草坪。

　　三落大厝是供林家人與部屬居
住、活動之用。第一落門廳、第二落
客廳與左右護龍可視為一個單元，屋
頂為燕尾翹脊；第一落門廳面寬五開
間，兩側有廂房，形成一廳四房的格

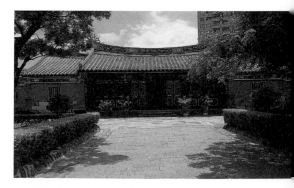

大厝前埕廣場早期亦是林家家勇的操練場。

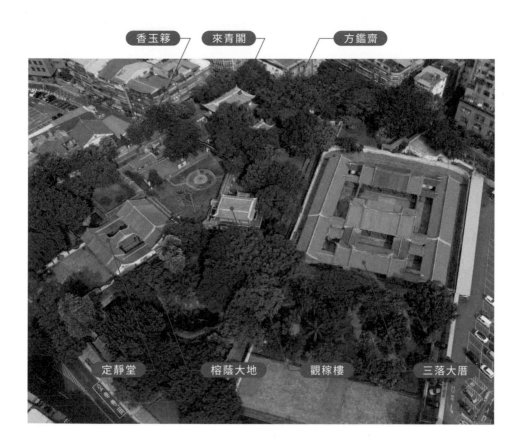

局。第二落面寬三開間，正廳為客廳，兩旁亦各有二房。第三落則是供奉祖先牌位的公媽廳，是一座私密性較高的中庭，兩側的護龍為輩份較低的族人居住，各有獨立的庭院，而今均已改變用途。

　　林本源庭園俗稱「林家花園」，又名「板橋別墅」，占地三千八百一十五坪，主要建築有方鑑齋、來青閣、香玉簃、月波水榭、定靜堂、觀稼樓，以及各種造型的涼亭、假山、花圃等，規模宏偉，是台灣最具代表性的名園。民國三十八年，林家花園遭占用，受到嚴重破壞。民國六十五年，林本源祭祀公業將之贈予

三落大厝大門門楣上有象徵身份地位的「光祿第」匾。

政府，開始規劃修整工程，於七十一年正式展開修復、七十五年竣工，拯救了台灣僅存的中國傳統庭園。

細部特寫

三落舊大厝的平面甚廣，走廊與院落特別多，落與護龍之間的天井更以圍牆分隔出小單位，每個小單位至少有一廳一房或二房。基本上，我們可以將之視為由數十個小家庭集合而成的一個大家庭，只是在配置上強調以倫理序位做依歸。

有人認為林家三落舊大厝為台灣現存最華麗的一座清代大宅，有「大厝九包五，三落百二門」之稱，意指第三落正堂的面寬有九開間，第一落門廳五開間，前後共三落，共有一百二十個門窗。

據載，舊大厝的門廳、正廳、柱樑與門窗所用木材，皆採用本省出產的珍貴樟木，再施以雕刻和漆彩，堅固而美觀。正廳門楣上懸有光緒皇帝

三落舊大厝旁，建有園林以修身養性，兼為酬酢之場所。

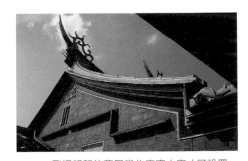

飛揚起翹的燕尾脊為官宦人家才可設置。

第一落對看牆上有咸豐年間所留的精彩磚刻。

牆上花磚組砌圖案多變，有八角形、金錢形、圓形與龜甲形等。

所賜的「尚義可風」匾，是林維源母親鍾氏捐二萬兩銀救濟山西與河南水災而受贈的。門廳的門窗圖案精工奪目，每扇皆不同；牆上的花磚，更是花樣百出，有八角形、金錢形、圓形與龜甲形，其中以第二落後牆的卍字花磚砌為最佳，第一落亦有咸豐年間所留的精彩磚刻。凡此種種裝飾，均為一時的傑作。整座大厝不論在設計或結構上，可謂極盡堅固、精巧、美觀與富麗之能事，可想而知當年的林家為了彰顯其身份地位與財富，揮灑千金亦在所不惜。

林家花園分為九個區域，當中的山水花園與水榭樓臺，不論廳、堂、館、閣皆各有特色，可以觀，可以遊，亦可以居，強調自然的布局，曲折有法，變化有度，完全展現了中國庭園建築美的藝術精神，同時突顯了林家的豪門大戶之姿。

花園圍牆上的蝙蝠窗造型優美，仿如中國剪紙藝術。

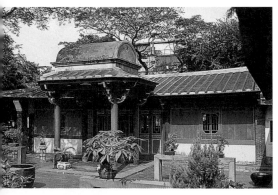

汲古書屋為林家族人讀書及藏書之所。

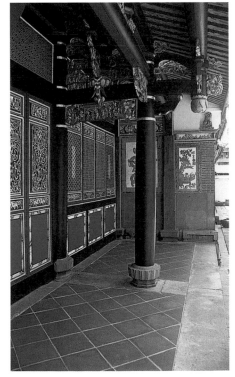

門廳的格扇門窗以螭虎為圖案，每扇皆異，精工雕琢又豔麗奪目，極盡裝修之能事。

蘆洲

李宅

　　蘆洲李宅兼具農宅的簡樸渾厚與官紳住宅的雍容氣度，既為傳統農民大型住宅的代表，亦為一座具有人文歷史背景的古宅。今為政府指定的新北市直轄市市定古蹟，近年已整修完成，開放民眾參觀。

　　李宅因為注重「歷史」與「空間」的保存及運用，後代子孫主動將李宅申請為古蹟。使得當年屋主李友邦夫婦與台灣民眾的抗日英勇事蹟又重現於世，不僅在學術上頗受重視，在社會上亦受到尊崇。此亦為台灣民宅列為文化資財之首例。

李宅過去四周田連阡陌，風水奇佳。天氣晴朗時，屋前水池可倒映出觀音山頂。（2016 年 8 月攝）

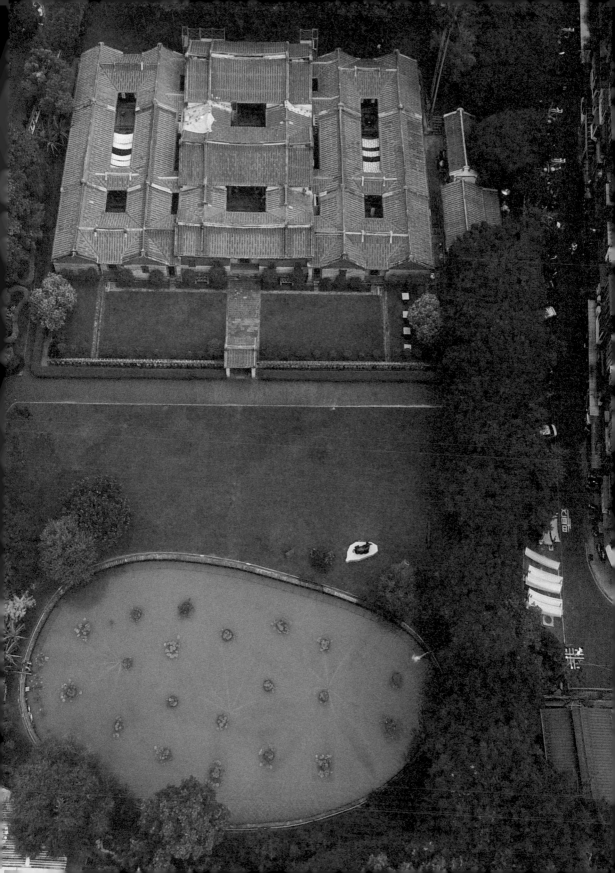

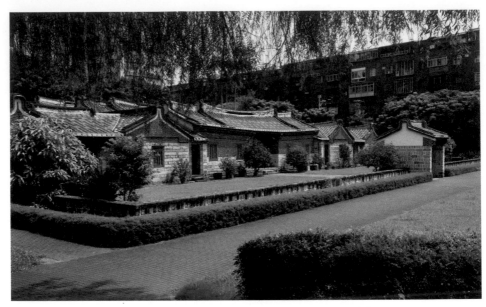

李宅為北部傳統農村大型住宅的代表，今已置身水泥叢林中。（2010 年 6 月攝）

　　蘆洲李氏源自河南光州固始縣。元代中葉，人稱「兌山始祖」的仲文公，帶領族人移居閩南同安縣兌山一帶，自此家族勢力日益龐大。乾隆晚期，兌山第十七世李正一等三兄弟，沿著淡水河來到了當年的和尚洲（即今蘆洲）從事開墾。

　　李正一，譜名公正，為李家族譜所載來台第一世祖。其子李清水承襲父志，不斷擴張家族產業，相傳在咸豐七年（1857）左右便有房厝的興築。清水生子七人，七兄弟各有所司，同為家族奮鬥，組成「李長利記」商號，從事蘆洲地區的產業經營與土地買賣，

亦時興義診善舉，家族中又有科舉功名，遂在蘆洲成為有名望之大家族。後因家族日益龐大，原有宅第不敷使用，遂於日明治三十六年（1903）由清水公的子嗣七房合資重修，仿中國

小檔案

堂　　　號：無

姓　　　氏：李宅

興建年代：清咸豐七年創建

建築方位：坐西北方偏北

建 造 者：李清水籌建

建築坐落：新北市蘆洲區中正路二四三巷九號

建築形制：三落多護龍合院

古厝的建築形態，延聘唐山名建築師廖鳳山主持重修。當時，為便利建材通達李宅所在地，特闢建一條小運河直通淡水河，運河溝渠遺跡至今仍在。

蘆洲李家後代聞人李友邦為四房李萬來子，生於光緒三十二年（1906），因為不滿日本人歧視台灣人民，成年後赴大陸投考黃埔軍校，參與中國革命。對日抗戰期間，他直接參與對敵作戰，後與投筆從戎的女青年嚴秀峰結為夫婦，並帶領旅居閩浙一帶的台灣人組織「台灣義勇隊」和「台灣少年團」，進行突擊作戰、教育宣傳和醫療服務等工作，名揚全中國。戰後，李友邦夫婦載譽返鄉，領導「三青團」建設台灣，李友邦卻不幸於二二八事件後的白色恐怖中遭到槍決，將一生獻給了國家和社會，卻遭此下場，直到數十年後才平反冤屈。

李氏宗族一直視此古厝為祖先光榮之遺產，也認定其為國家民族的文化遺產，值得留傳後世保存，於是三百餘名子孫甘願放棄價值數十億的祖產，主動申請將百年古宅和庭院規劃為古蹟，成為民宅奉獻為文化資產的典範。民國七十四年八月十九日，政府正式宣布其為台閩地區的第三級古蹟，定名「蘆洲李宅」。此乃台灣民宅列為文化資財的首例。

建築側寫

蘆洲李宅位在今蘆洲市，建築的位置在當時新莊平原的邊陲，宅身座向為西北方偏北，正對觀音山。李宅所在地俗稱「中原村」，乃因此地極富傳統中原特色之故。李宅本身以其四周稻田阡陌縱橫之景致，曾享有「田莊美」之美譽。此地的風水奇佳，曾有「七星下地一蓮花」之說，意指厝前的半月形蓮花池。昔逢天氣晴朗時，水池可映現觀音山頂的倒影，稱為「李厝一景」。

李宅為三落多護龍四合院，建築

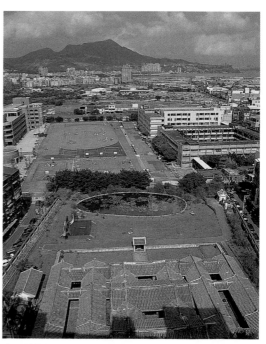

古厝前蓮花池昔日能映現觀音山倒影，是為「李厝一景」。

面積約四百餘坪，主要空間有埕與屋身，大厝的院門（亦即門樓）以矮牆圍繞著外埕，入門樓後的外庭兩側為東西廂房，昔日稱為文廂和武廂。屋身兩側的後半段及後側有駁崁牆緊臨，屋宅兩側的植栽顯得稀鬆，高大的樹木與竹林則集中於屋後。建築物前方的半月池，因水災頻仍而為淤沙覆蓋，逐漸喪失原貌。但近年來經過整修，已恢復原來的風光。

李宅建築無論就其形態及空間結構來看，至今大部分仍保留原貌，人為的破壞極少。宅屋周遭現已受大樓與公寓等水泥叢林包圍，環境大不如昔。幸好正前方為蘆洲國中操場，才留住了面對觀音山「朝山」的風水氣勢。

細部特寫

蘆洲李宅四周外牆皆為石砌牆，厚約四十二公分，牆壁使用粗石砌成，上塗麻糬石灰，建築物內部的牆體則為較薄的隔間牆。此種硬包軟的牆體配置，顯示出強烈的防禦性質，不僅為了防範盜賊，也為了避免水患侵襲。

在構造上，李宅內部以磚柱為主要垂直承重構材，建造時亦採用「對場作」，即由兩組工匠分成兩邊加速建造，以利早日完工，但風格及做法大體上仍近似，只有少數細部作工不同。在形式上，李宅承襲了以中軸線為主的傳統，規模為正身三進，帶內、外護龍，平面為方整的矩形，共七廳

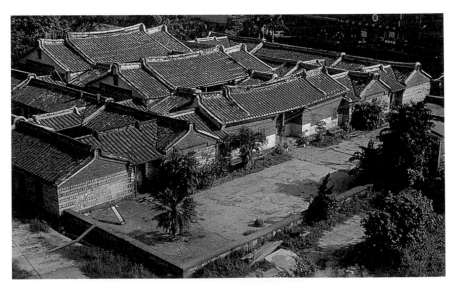

典型的多進多護龍大宅院，俗稱「大厝九包五」，指寬度有九開間。

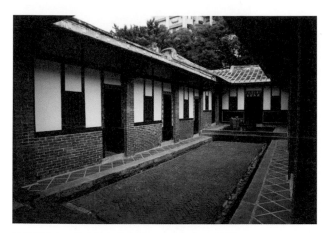

昔日稱為文、武廂的東西廂房。（2010 年 6 月攝）

石砌外牆厚達四十公分，以防盜賊及水患侵襲。

渾厚的馬背山牆。

合院正身屋頂最高，左右廂房及護龍屋頂則漸次降低，以符合傳統的尊卑秩序。

五十六房、一百二十門窗。宅落中庭的尺度甚小，有廊道將各空間緊密相連；在護龍與正身之間，有三處廊道相通，內、外護龍則各自形成獨立合院。正身除明間、廊與廂房之外，皆做「半樓仔」夾層樓，用以儲藏物品，洪水來時更可作為避難所。

李宅的門廳為典型的「火庫起」，臺基線以上為平砌牆面，正身各廳的屋脊為大脊式馬背造型，起翹較大，脊深較高，僅正立面的博風端部有些許裝飾，是一幢平實無華的官紳住宅，屋主以己身血汗書寫的歷史才是此宅的最重點。

深坑

黃氏
永安居

　　背倚山坡、面向溪谷的
永安居，擁有前低後高、居
高臨下之勢，建物亦依據深
坑的地形營造出高低起伏的
空間變化，饒富趣味。這座
建制完整、兼具防禦功能的
三合院建築，為清水磚砌「火
庫起」式樣的典型，從它易
守難攻的特性，我們可知深
坑地區早期「番害」嚴重，
漢人為求自保，不得不在宅
屋空間與設置上做種種防禦
措施。

　　永安居已經政府指定為
三級古蹟（現為市定古蹟），
尚有人居住其間，目前採特
定時間允許參觀的模式開放。

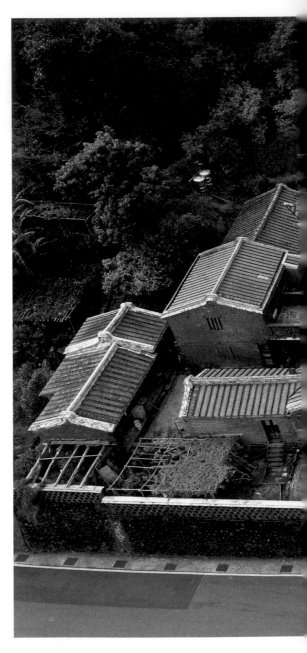

永安居背山面溪，建築使用較多石材，建築外有兩道
圍牆，是具防禦功能的三合院建築。（2016年8月攝）

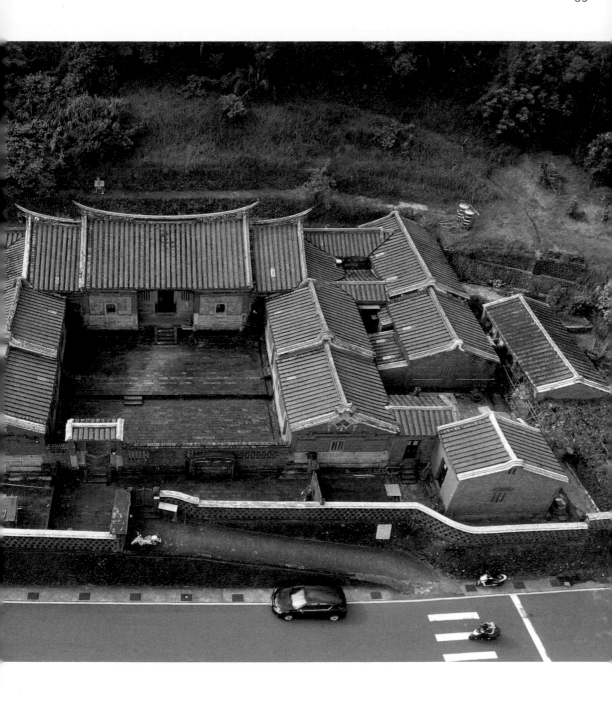

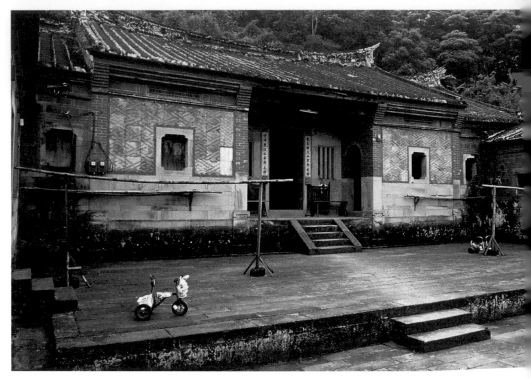

依地形而建，創造出高低起伏的空間變化，即步步高昇的寓意。

小檔案

堂　　　號：永安居・紫雲衍派

姓　　　氏：黃宅

興建年代：日治大正元年

建築方位：坐西北朝東南

建 造 者：黃慶諒、黃則水、黃則頭、
　　　　　黃則虎兄弟籌建

建築坐落：新北市深坑區北深路三段八號

建築形制：單進多護龍三合院

　　深坑紫雲黃氏，祖籍福建省泉州安溪縣，第三十世黃世賢於乾隆末葉時攜四子由滬尾（今淡水）登陸，先在三芝的土地公埔購地，以種茶與稻為生，後代子孫才遷移到深坑一帶發展。以黃世賢為首，黃氏後裔勤儉務農而致富，家族日益龐大後便購地置產，從此落地生根。

　　黃氏族人因經營稻、藍靛（染布）與茶業，漸在深坑地區成為首富大族。今日一般通稱的黃氏，指的是

正廳門額「永安居」堂號，為泥塑剪黏的裝飾。

開基祖黃世賢之孫黃蓮山一脈。黃蓮山的脈下共有六房，初始居於景美溪南的山腳下，後因人口漸多，房舍不敷使用，因此在日治初期協議分家，以抽籤方式分配田產與房厝，結果大房分得祖厝，三房分得「福安居」，其餘四房再分別另建新厝。這四房當

中，二房建屋於深坑街尾，即為「永安居」，四房是建於深坑街頭的「興順居」，五房「潤德居」建於景美溪南之田野上，六房則建於五房厝南的坑溝西畔。

正廳入口門額上有「永安居」堂號，取「永久平安居住」之意，門聯上書「紫氣鍾文山家聲遠播，雲祥聚淡水世澤長綿」，橫批為「紫氣盈門見彩雲」。神龕上的聯對為「紫蓋文山祥光萬取參山而鎮撫，雲呈淡水世澤順承厔水以開元」，次間橫批「紫雲綿世澤，雲嶺播家聲」。從一再出現的「紫、雲」二字，可知黃氏對「紫雲」堂號的重視。

永安居黃宅為建制完整並兼具防禦功能之三合院。（稻田今已不存）

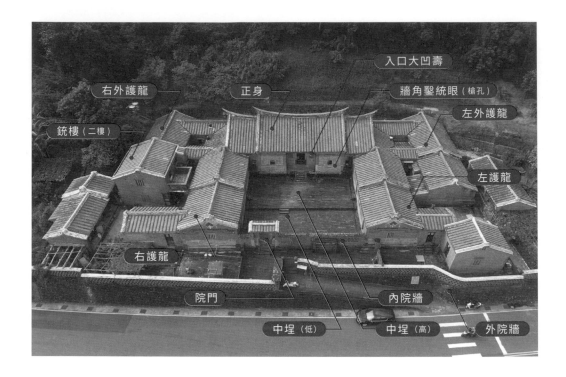

入口大凹壽

右外護龍　　　　正身　　　　　　牆角鑿銃眼（槍孔）

左外護龍

銃樓（二樓）

左護龍

右護龍

院門　　　　　　　　　　內院牆

中埕（低）　　　　中埕（高）　　外院牆

建築側寫

　　深坑黃宅永安居位於新北市深坑老街街尾，毗鄰北碇公路往深坑的左側駁崁上，始建於大正元年（1912），背山面水（景美溪），地勢居高臨下。空間布局為單進五開間的三合院，有內外雙護龍、內外圍牆與門樓，門前並有兩道磚花牆。

　　由於永安居是背山沿坡而建，因此以臺階來解決上下落差問題；例如正身高出庭院約有九十公分，故設置五踏步的臺階來處理高低差落。永安居正廳為燕尾脊，是整座建築中屋脊最高之處，左右護龍依次降低，以內高外低之勢突顯正身的尊貴。護龍馬背屬「火」形，下方則設有綠釉花磚窗與精美的泥塑裝飾。

　　主要建材中除了木材為購自唐山的福州杉之外，石材均採自永安居對面阿柔洋山腰的砂岩，牆體與內外圍牆則採用當時日人經營之窯廠所燒製的紅磚。

馬背屬五行中「火」形的山牆，下設綠釉花磚窗及精美泥塑。

大門門臼上有石雕節孝人物「唐夫人事親哺乳」故事。

海棠石框花窗為安溪厝特色之一。

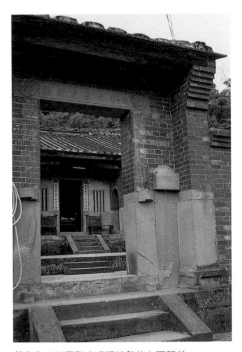

黃宅入口以臺階來處理地勢的上下落差。

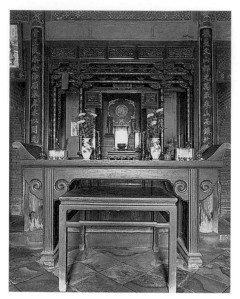

大廳內細緻精美的神龕。

細部特寫

　　永安居是一幢空間格局完整、主從層次分明的三合院住宅,基本上採清水磚砌「火庫起」的建築方式。此形式多為台灣北部山區的傳統民宅採用,在黃氏的原鄉安溪一帶亦常見,最大特點是石材用得多,因為台灣北部山區多雨,建築材料必須嚴防雨水沖刷流失。

　　永安居最特別之處,在於其主體建築外環又有兩道圍牆,是為宅第的第一道防禦體系,同時又在門樓、正廳大門、內護龍出入門、左後外護龍

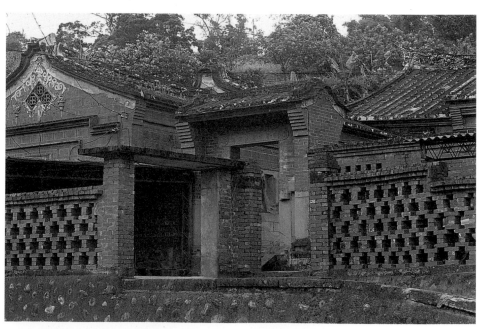

入口有內外圍牆及門樓。

後門之內，設有加強門栓的防撞設施。銃眼之多也是本宅的一大特色，共有三十三個銃眼均布在建築之間。為了安全考量，連「半樓仔」亦設有銃眼，兼具銃樓的功能。

此宅主要的裝飾特色，可見於主屋正面的磚飾、石雕，以及剪黏泥飾。正廳內兩側檻牆的下半部，採用日治時期流行的進口彩瓷面磚裝飾，看來高雅大方；牆堵的泥壁上另有極富古意的彩墨線畫，左字右畫。正身兩側的裙堵與櫃臺腳、承重牆下的石刻、門聯兩側與腰門門臼等處的石雕，亦皆古拙而樸實。入口上方的堂號「永安居」為泥塑剪黏裝飾，屋脊剪黏則主要為花鳥與飛鳳，正身步口廊下的

水車堵為交趾陶裝飾，正廳內部的神龕更有細緻精美的木構造，為這座山林間的樸實宅第添增了一分華麗莊嚴的氣息。

廳內壁堵留有墨彩字畫及彩瓷面磚。

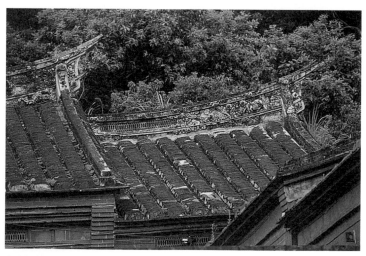

屋脊脊堵剪黏主要為花鳥及飛鳳，熱鬧繁複。

大溪月眉
李騰芳古宅

　　李騰芳宅是一幢集傳統建築精華於一身的精緻建築。它在尊卑序位、中軸對稱、動線分明、防禦體系上的用心表現，以及整體規模之宏大，都是台灣古厝中少見的。除此之外，它亦代表了清代中葉的地方富戶於社會地位獲提升之後，為光耀門楣而擴建家宅的實例。

　　在歲月的洗禮與人事的流變下，李騰芳宅本已呈現出蕭寂與破落之態，幸得政府指定為二級古蹟（現登錄為國定古蹟），在歷時九年的整修後，民國九十三年十月起對外開放參觀。

李騰芳宅由竹林圍繞，旁邊兩進多的護龍層層包圍，過去四個角落都有銃樓。（2020年8月攝）

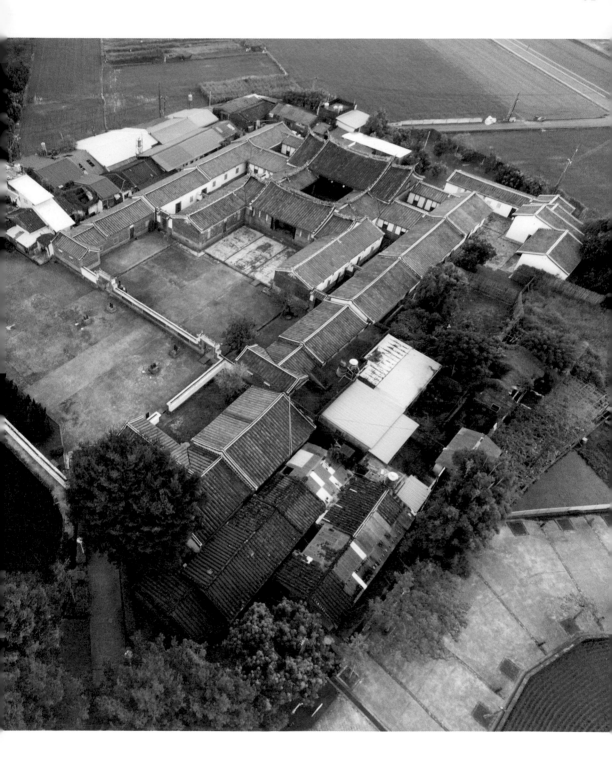

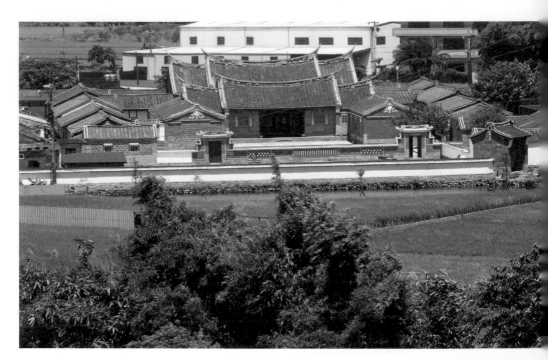

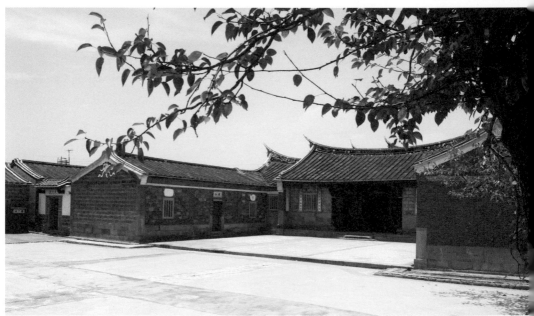

李騰芳宅整體規模之宏大,是台灣傳統民居中少見。(上:2005 年 6 月攝;下:2005 年 8 月攝。)

小檔案

堂　　　號：肇慶堂
姓　　　氏：李宅
興建年代：清咸豐十年
建築方位：坐西朝東略偏南
建 造 者：李騰芳籌建
建築坐落：桃園市大溪區月眉里月眉路
　　　　　三十四號
建築形制：兩進多護龍四合院，加書房與
　　　　　附屬建築

李氏祖先原居於福建省詔安縣，來台一世祖善明公先由台南登陸，初居於楊梅，以販肉為業起家。善明公的五子李先抓遷至大溪月眉開墾，其子李炳生後以經商為生，利用大嵙崁溪（今大漢溪）的河運之便，經營米穀運輸，獲利頗豐，業務蒸蒸日上，家號名為「李金興」。

李騰芳為十四世，本名有慶，官名騰芳，生於嘉慶十九年（1814），四十三歲時中秀才，五十二歲時再中舉人。今日李宅外埕的兩對旗杆座，就是李騰芳中舉後所立。有了科名後的李家，從此聲名遠播，鄉民乃將大溪舊名「大姑崁」的「姑」字改成「科」以資紀念，直到劉銘傳時，又將「大科崁」改為「大嵙崁」。同治七年（1868），李騰芳赴京會試未取，但捐得內閣中書功名。他功成名就、衣錦還鄉後，第一件大事便是「起新厝」。李家本就財大業大，遂於清咸豐十年（1860）大興土木，直到清同治三年（1864）才完工，可見這新厝當年建得有多麼隆重。

建築側寫

李騰芳宅又名李舉人宅，位於台三線公路旁，過大溪橋旁的月眉山寺後，左轉入月眉里不遠便可見。月眉，位於大漢溪東側的河階臺地上，因地形如新月而得名。李宅坐落在一片稻田阡陌之中，為一座以竹林圍繞形成的建築群，面積約有一公頃，前方有一半月形水池，宅院本身是一個以四合院為基本格局的兩進多護龍建築群。李宅具有強烈的防衛性，不僅有護龍形成層層外包的形式，使整座大厝愈見隱密之外，基地四周亦有刺竹環繞，原本角落還建有銃樓。

在水池至主體建築物之間，藉由二道院牆與一處高低落差，分別界定出外埕、內埕和外庭三處廣場。外埕中央有兩對旗杆石，主入口則在外埕的東北角。內埕兩側的護龍，左右共開四面窗，窗楣上皆雕飾有瓜果泥塑，每個瓜果上又塑昆蟲停留其上，

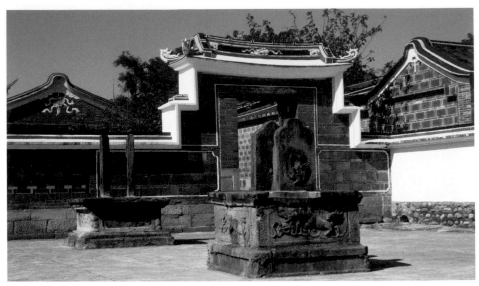

入口埕前院牆雙重門樓及木質石質旗杆座。（2006 年 12 月攝）

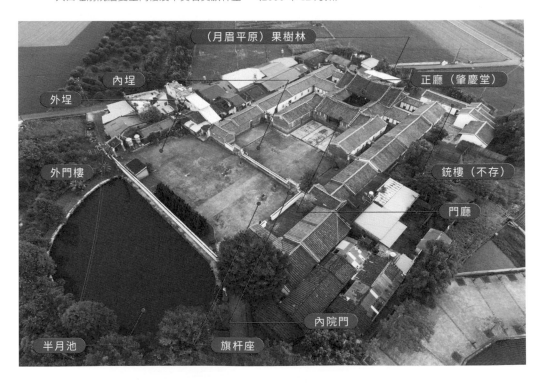

新舊對比

1988 年 v.s. 2006 年
步口廊上的執事牌，被新執事牌取代。新款使用了現代字體，文字也出現錯誤和增添，不再是原來樣貌。

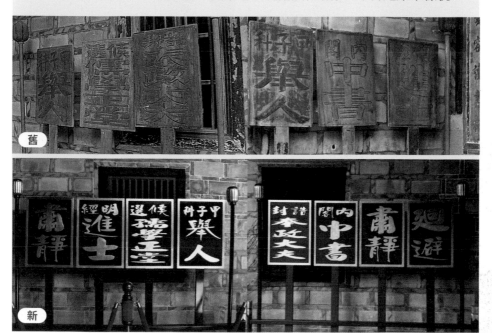

是頗為活潑有趣的點綴。

李舉人宅第一進為前廳，門上有「大夫第」匾額，穿過中庭到達後進的正廳，門楣上高懸「文魁」匾，廳內神龕供奉李氏祖先牌位，上懸「肇慶堂」匾額。廳內有案桌、供桌、八仙桌與太師椅等傢俱，兩側牆面素白，只用墨線勾勒畫幅，彩繪左字右畫，另有「先世傳家盡忠盡孝、世事讓三分天寬地闊」與「後人纘緒宜儉宜勤、心田存一點子種孫耕」等題字，訓勉後世子孫的做人處事風格。兩旁護龍都有步口廊與廂房互通，步口廊上置有「奉政大夫」、「侯選儒學正堂」與「甲子科舉人」的執事木牌。整幢宅院的壁堵、門楣與窗楣上則均留有字畫，簡單樸實，是座書香氣息濃郁的大宅院。

新立的執事牌，使用現代字體，文字用語也和原始不同（儒學改孺學），甚至增添了許多戲劇感（使用「肅靜」、「迴避」等文句）。

細部特寫

李騰芳宅集傳統建築精華於一身，在細部上尤見完美，從臺基到屋頂、門窗、牆壁，甚至木雕、泥塑與彩繪，每一個細部裝飾都不曾錯過。因為李騰芳本人精於書畫，因此宅內留下不少他的墨寶字畫，件件俱足了氣勢。

除此之外，此宅的建材多從唐山運來，木構架的用料碩大，第一、二進中央三開間的柱子，都採用梭形木柱（中大、上下小），收分頗明顯。李宅的門廳與正廳棟架都用抬樑式結構，雕飾華麗以突顯李家崇高的地位。木雕裝飾的表現上，無論浮雕或透雕，雄渾與細膩的氣蘊兼具，精美至極，其中尤以入口門廳立面的螭虎團爐窗為代表。其他在內外簷裝修與細木作部分，不僅數量多，亦均為上乘之作，乃民宅雕刻中罕見的佳作。

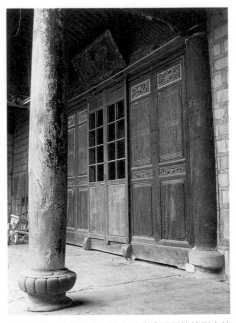

大廳前步柱用料碩大，為上下收分明顯的梭形木柱。

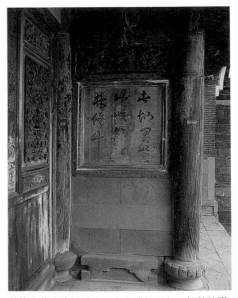

壁堵上的字畫據說為主人李騰芳所留，氣勢磅礴。

【大溪月眉】 李騰芳宅

細膩的橫披窗透出幽幽的天光。

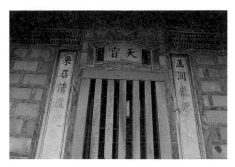

窗楣上均留有字畫,是一座書香氣息濃郁的大宅院。

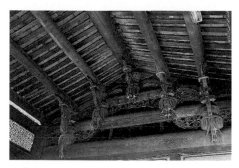

門廳為三通五瓜的抬樑式木構架。

泥塑山花造型生動。

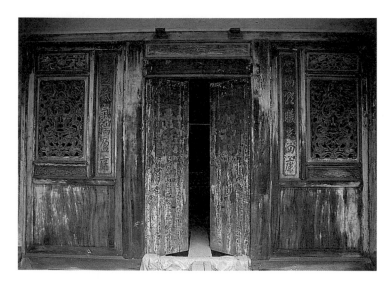

入口門廳立面的螭虎團爐窗,木雕精美至極。

新屋
范姜古厝

范姜為罕見的華人複姓。清朝中葉，范姜家全族從廣東惠州渡海來台，在桃園落地生根並開枝散葉，從此范姜一姓與台灣桃園的新屋鄉畫上等號。

客家民居的特色不外乎三合院、多護龍、馬背平緩、白粉牆、卵石砌牆基、灰磚、門楣有堂號、廳堂內有家訓、神桌下有「龍神」牌位、天公爐置圍牆內、裝飾少、因地制宜與就地取材等。這些特點，在樸素淡雅的范姜古厝都可以看到，其中的祖堂先獲政府指定為三級古蹟（現為市定古蹟），保持良好，二號三號古厝也於民國一一〇年升等為市定古蹟。這五幢一字排開的古厝，散發著雅拙的客家建築氣質，早已成為新屋當地熱門的觀光景點。可惜的是，一號古厝在民國九十四年遭拆除改建為范姜觀音寺。

范姜古厝為五棟客家民居，散落於新屋中正路上。此為祖堂，地址是九號，位於最北邊。（2020 年 8 月攝）

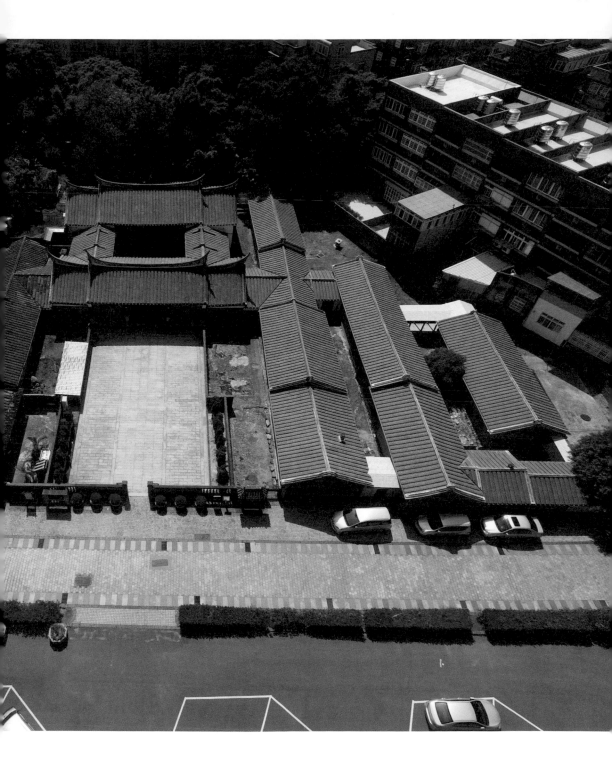

圖中偏下側是二號古厝,隔著透天厝的上側才是六號厝。

門牌二(右)、三(左)號的兩座三合院。

清初廣東惠州府婦人雷氏，因丈夫范集景早逝，無力撫養孤子范文周與范文質，因此再嫁姜同英為妻，二子均由姜家撫育成人。范文質娶妻後生五子，為感念繼父的養育之恩，故改五子姓為范姜，成為複姓，因此百家姓中並無載入。在范姜家族於清中葉一起移民台灣之後，凡所有姓范姜的人士，不論海內或海外，皆是出自本省新屋鄉。

清乾隆元年（1736），范文質二子范姜殿高先隻身來台，從淡水一帶登陸，因當時北台灣皆為漳、泉州人的勢力範圍，只有選擇桃仔園尚未為人發現的荒地開墾。後來由於人單勢薄，拓殖有限，范姜殿高邀集大陸諸弟前來協助，五兄弟聯手在此成立「姜勝本」墾號，向官方申領墾照，從事開墾。他們原住在東勢庄甲頭厝（今新屋區東明里），後因家人慘遭附近平埔族殺害，因而遷至該地區他處，另建新屋居住。在五兄弟胼手胝足、耕墾得法之下，范姜家族短短數年已有田產處處。開墾有成的范姜族人於咸豐四年（1854）興建祖堂，當時只建前堂部分。後來因為他們起造了不少新厝，當地人便稱此地為「新屋」，沿用至今。明治三十九年（1906），范姜家從廣東惠州府祖籍地奉迎祖靈來台奉祀，並於明治

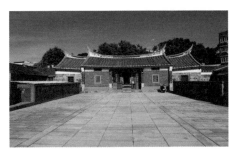

全台罕見的複姓范姜氏之祖堂。（2021 年 6 月攝）

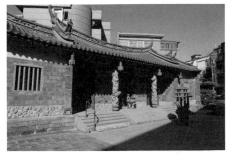

簡樸無華的一號范姜古厝，今已改為觀音寺。（2021 年 6 月攝）

四十四年（1911）增建祖堂的後堂，
翌年落成後將祖先牌位供奉於此。

建築側寫

范姜古厝為一座四合院與四座三
合院所組成的古厝群，其中，門牌九
號的建築是整個范姜家族的精神中心
——「范姜祖堂」。這棟具有客家樸
實特色的建築，為一座口字形的四合
院，祖先牌位供奉於後堂的中央，堂
內高懸「陶釣家聲」匾，兩側聯對「陶
陽衍派公侯地，渭水流傳宰相家」，
表示其家族傳襲自春秋戰國時代越國
的范蠡，同時也是周朝渭水姜太公之
後，故自稱「陶渭」的後世。此宅目
前純供祭祀用，由族中的老人輪流看
管維護，內部擺設一派莊嚴肅穆。前
堂與後堂之間的內天井，是族人祭祖
之處，兩側開放式的橫屋則供奉觀世
音菩薩與「伯公」（土地公），是宗
祠中罕見的案例。

三合院、卵石砌牆基、平緩馬背是客籍民居特色。

另外的四座宅第，每棟的方位格
局雖略有差異，構造也不盡相同，但
形式仍有統一之處，即各家中間都有
一個大廳，兩側為「橫屋」（護龍），
前面則是曬穀物與休閒用的「禾坪」
（埕），正前方還有一道圍牆，使整
棟建築成為私密性較高的三合院。裝
飾的做法也因興建的年代不同而互
異，但整體上均呈現出客家建築固有
的樸素淡雅風貌。

細部特寫

范姜古厝原有五座，順著巷道
一一排列於右側。門牌一號是較樸實
的一棟，以實用為主，沒有多餘裝飾，
雖然它的興建年代不見得最早，但外
觀卻非常古樸，特點是採用少見的淺

祖堂內高懸「陶釣家聲」堂號匾。

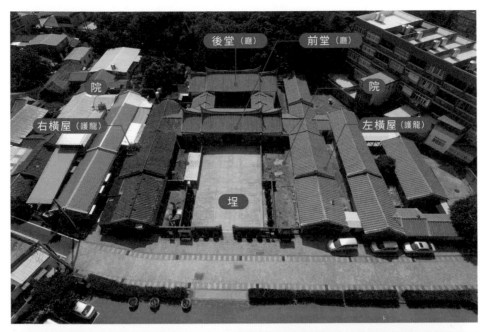

後堂（廳）　前堂（廳）
院
右橫屋（護龍）　左橫屋（護龍）
院
埕

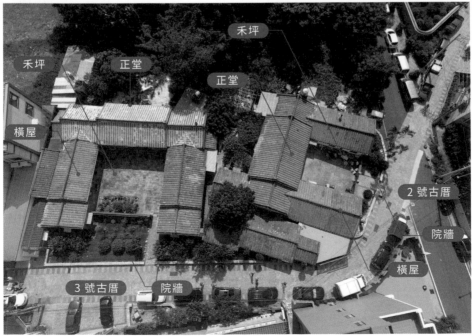

禾坪
禾坪　正堂
正堂
橫屋
2 號古厝
院牆
3 號古厝　院牆　橫屋

（上）祖堂（下）二號、三號古厝

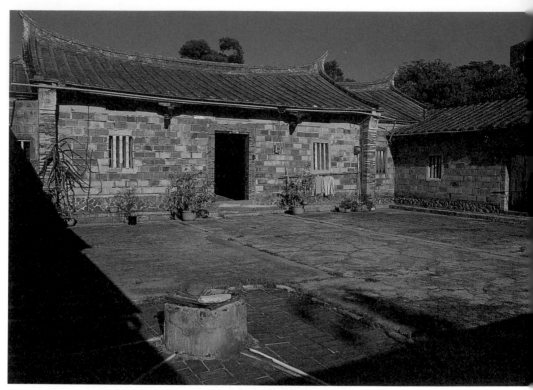

昔日，一號厝前埕留有一口古井。

二號厝前院門上的洗石
子門柱是日治時期的風
格，可見已重修過。

門額上以黃色碗片剪貼成的「陶渭流芳」堂號匾，下有一對麒麟和太極八卦牌。

三號范姜古厝為樸素淡雅的典型客家厝。（2021年6月攝）

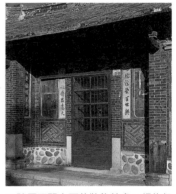

三號古厝門兩側的檻牆上，有綿延不斷的卍字磚刻圖案。

屋簷下的水車堵有交趾陶人物，極為華麗。

三號厝正門立面的裝飾較多，頗為氣派。

橘色面磚（新屋附近土質含氧化鐵高，燒成的紅磚較紅，不確定當年是否就地取材），窗為泥塑的竹節窗。埕前留有一口古井，圍牆內面有一凹入的神龕，客籍人稱為「天公塔」（即閩南人的「天公爐」）。可惜今已拆除。

門牌二號的宅第以白灰粉刷外牆，配上卵石砌成的牆基與穿瓦衫牆壁，使此屋的外觀較為亮麗。堂屋大門上有傳統的「陶渭傳芳」剪黏匾額，

但橫屋馬背牆面的紅磚與院門上的洗石子門柱，卻又是日治時期的風格，可見此建築已隨時代變遷增改多次。

門牌三號宅第的門面頗氣派，裝飾較多，維護亦甚佳。全棟採用深紅色的閩南磚，牆基仍為卵石，中庭和兩側橫屋的走廊鋪滿了青石板，顯得氣勢非凡，尤其正門立面的裝飾，更是美輪美奐。門兩側的檻牆上飾有綿延不斷的卍字磚刻圖案，令人百看不

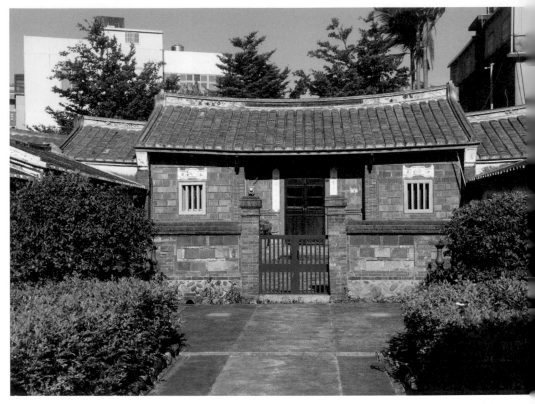

六號厝門額上可見「陶渭高風」剪黏區，窗楣上有「竹苞」、「松茂」的泥塑書卷裝飾。（2021年6月攝）

厝，門額上塑有「陶渭流芳」堂號區。正門兩側屋簷下，還有交趾陶塑成的故事人物像；這種極富麗的裝飾大都只出現於廟宇中，一般民宅中較少使用，竟然出現在崇尚簡樸的客家宅第中，可見范姜族人曾經如何富甲一方。另外，外圍矮牆的門開在左側，與大廳正門不相對，完全遵守傳統建築「門不對開」的法則，可見此屋格局之嚴謹。

門牌六號的第四棟建築，格局雖相同，但裝飾較少，只有門額上可見「陶渭高風」剪黏區，立面兩旁的窗楣上另有書「竹苞」、「松茂」的泥塑書卷裝飾，卵石牆基散發出一股原始風味，似在默默訴說客家人勤奮樸實的秉性。此宅屋脊的高低有序，也反映出對倫理序位的尊重。

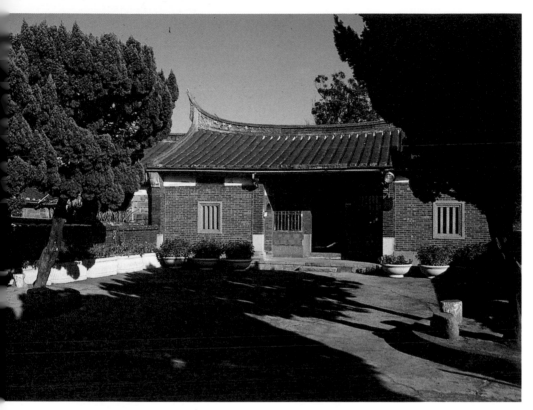

六號范姜古厝祖堂。

第五棟住宅的規模最大,共有二進,屋脊皆為燕尾,是范姜族的祖堂,大門門額上書「陶渭流芳」。跨入門廳後,可見兩側有「忠孝」、「節廉」四個大字。此宅第經過多次重修,除少數青石地板外,已皆改為現代化裝飾,只有祠內尚存的香爐和陶缸,乃二百多年前從大陸攜出,還能證明范姜家族悠久的歷史。

跨入祖堂門廳,即可見到兩側的「忠孝、節廉」大字。

楊梅

道東堂

　　楊梅道東堂，是北台灣另一個以散村形式聚族而居的建築群典型。鄭氏家族從開台祖鄭大模與墾業團齊心協力開闢楊梅一帶土地開始，便與地方發展維持著一種共生共榮的關係，在楊梅地區的經濟、民生與政治方面，都扮演頗重要的角色。

　　鄭氏族人在此地起建的宅第，皆以「道東堂」為堂號，共有八幢之多。因為鄭家特重風水之說，因此這片簡樸無華的客籍散村建築，全都顧及了風水向地，符合靠山、近水的原則。但風水並不能令古厝免於消逝的命運，八幢當中頗具代表性的炳生邸已遭拆除，不禁令人略感遺憾。

　　玉明邸民國一○三年部分土地被建商收購，堂屋將不存，好在經有心人士呼籲保存，後來更被定為市定古蹟，算是劫後餘生。民國一○八年雙堂屋也被定為市定古蹟，難能可貴，總算暫時保存下來。

玉明邸是保存最完好的建築，前原有半月池，今成草地。曾有過一百二十多人居住其間的榮景。（2020 年 8 月攝）

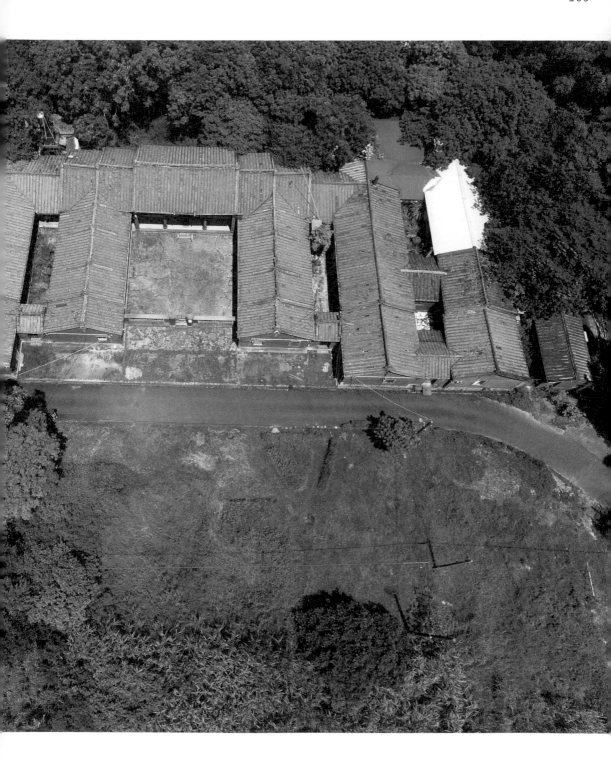

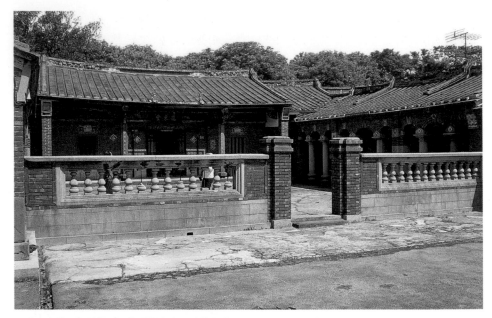

玉明邸建於日治時期，風格受當年和風建築影響。

雙堂屋門廳入口，因屋舍有前後兩落堂屋而得名。

遠眺炳生邸，環境幽美精緻。（今已不存）

小檔案

堂　　號：道東堂

姓　　氏：鄭宅

興建年代：日治大正到昭和年間

建築方位：坐北朝南偏西、坐西北朝東南

建 造 者：鄭仁涯、鄭玉寶、鄭玉明籌建

建築坐落：

　雙堂屋：桃園市楊梅區梅高路二一〇巷
　　　　　一六〇號

　炳生邸：桃園市楊梅區水美里（已拆
　　　　　除）

　玉明邸：桃園市楊梅區楊新路三段一巷
　　　　　三十六號

建築形制：兩堂四橫、一堂二橫、一堂七
　　　　　橫

鄭氏來台祖鄭大模，二十歲時自廣東惠州府渡海來台，於桃澗堡內的北勢庄張家當長工，主人見他忠厚老實而招為女婿。成親後，鄭大模自創基業，遷至楊梅水尾庄發展，定居於營盤腳。

乾隆五十年（1785），鄭大模加入「諸協和墾業團」擔任佃首，管理範圍大致以水尾至高山頂為界，約有幾百甲土地。當年他派下有五房，據說每房至少都有萬租以上的產業。政府遷台後，實施「耕者有其田」政策，土地皆為佃戶放領，鄭家僅剩下這幾棟大宅第。

鄭家對楊梅地方多有貢獻，從最初鄭大模與墾業團同力將荒野闢為良田起，嘉慶年間有鄭承福與地方士紳發起募款興建三界廟（錫福宮），再有鄭捷生於昭和四年（1929）與新屋人士合資創辦「楊梅輕便軌道會社」，

玉明邸門楣上石雕八仙人物、「道東堂」匾和彩繪。

以方便楊梅物資運往他地，後又有鄭玉明接辦楊梅往新屋的客運事業，凡此皆為鄭家活躍於楊梅地區之實證。

堂號為漢移民追本溯源的象徵，而楊梅鄭氏的諸多宅第均以「道東」為堂號，只是名號來源的解釋不一。有一說是鄭家先祖因注重品格德性的修養，望子孫以道德傳家，即使渡海來台，也要毋忘祖訓，遵循並承傳此高尚情操。

建築側寫

鄭宅道東堂共有八座，分布於水尾（水美里）、高山頂（今高山里）、草湳阪（今埔心里）等地，分別為炳生邸、玉華邸、玉明邸、雙堂屋、玉照邸、玉溪邸、捷生邸、石敬邸。八幢宅第，悉遵照簡樸守拙之家訓所建，而為了方便墾拓，宅邸均為散村型的獨門院落形態。院落的組群布局規模龐大，又因為多戶族人共居一處，因此除了正屋與橫屋外，又在左右外側續加外護龍，形成單落多護的三合院（雙堂屋例外）。另外，因為鄭家人非常注重風水觀念，宅第因此多背靠西高山頂、前臨社子溪流。若無此格局，屋後亦必有土丘以為靠山，前若無水則定另闢風水池。

鄭氏以農立家，為感謝「伯公」

刺竹圍（屋後）

正堂　　　內埕（禾坪）

橫屋　　　　　　　　　　　　橫屋

橫屋　　　　　　　　　　　　　橫屋

橫屋

外埕

半月池（長草）

「伯公」庇護族人平安與物產豐饒。

（土地公）庇佑族人、使農作豐收，因此雙堂屋附近建有一座燕尾伯公廟（原為「三顆石頭公」），其他田頭、田尾多處亦有供奉，於每月初一、十五及早春、晚冬農作物收穫時節祭拜。除此之外，掌管天、地、水的三官大帝，也是客家族群重要的神祇，對於以農事為主的鄭氏家族更是具影響力，因此當年亦曾大力捐獻附近的錫福宮、啟明宮，為地方的安定興榮盡一分力。

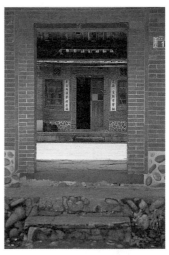

雙堂屋第一落正面，屋頂為燕尾翹脊，氣派非凡。　　　　　　　紅磚牆、卵石檻牆為簡樸客家厝的風格。

細部特寫

　　道東堂的八座宅第中，以雙堂屋、玉明邸與炳生邸最值得一提。

　　雙堂屋位於西高山頂上，由鄭仁涯創建於大正元年（1912），為二堂四橫的合院格局，因屋舍有前後兩落堂屋，故稱雙堂屋，左右另有護龍，前有一大荷花池。雙堂屋的前後兩堂皆為磚造，屋頂為燕尾翹脊，整棟屋宇不假修飾，四周以綠竹與相思樹環抱，樸拙中最能體現典型的客家田園景致，現為四房第四代的兩脈子孫居住其中。

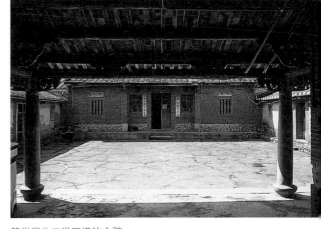

雙堂屋為二堂四橫的合院。

　　炳生邸位於水美里，乃鄭玉寶於明治三十八年（1905）間興建，為一堂二橫格局的簡單三合院，屋前有社子溪流經，因此沒有設風水半月池，屋後的小山丘因都市計畫而遭剷除。炳生邸的正廳與橫屋皆有步口廊，並

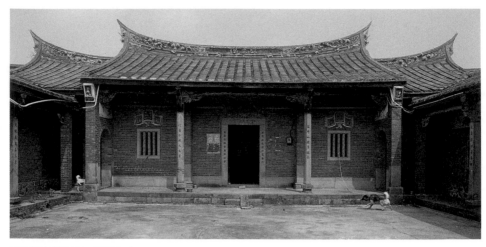

炳生邸大堂正面，素雅大方。

炳生邸正身屋頂採燕尾翹脊，散發自然樸拙的氣質。

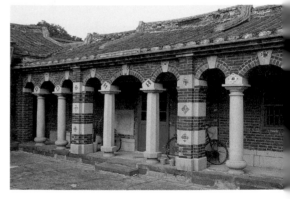

玉明邸橫屋有圓拱門與柱子做成拱廊，顯見受到西式風格影響。

鋪設六角形石塊。正身明間有八角柱，門上區額題堂號「道東堂」，左右橫屋則設四角柱，左橫屋名為「耕讀居」，右橫屋名為「餘慶堂」，充滿書香氣息。正身屋頂採燕尾翹脊，步口棟架的木雕及牆上彩繪散發出一股自然樸拙之味，屋前原本還有一棵大樹，整體環境幽雅宜人，但這一切在炳生邸遭拆除後已成遙遠的回憶。

玉明邸位於瑞原里，是鄭宅當中保存最完好、最具特色的一座，格局為一堂七橫（左翼四條護龍，右翼三條）。此宅由鄭玉明於日治大正十四年（1925）起建，昭和二年（1927）

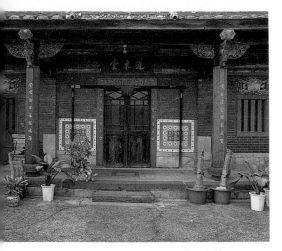

玉明邸的正身立面有顯而易見的八角柱。

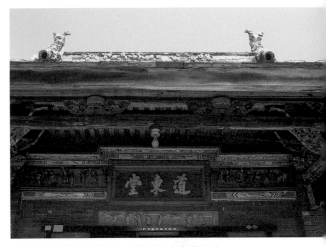

屋簷上有一對泥塑鰲魚，裝飾之外亦有實用功能。

玉明邸脊堵上有福祿壽三星剪黏。

簷廊的木作雕工細緻。

竣工，占地約三千八百坪，最興盛時期曾有一百二十多人居住其間。玉明邸的正屋與橫屋皆有圓拱門與柱子做成拱廊（走馬廊），為中西合璧的建築風格。正屋的簷廊柱為石質八角柱，兩旁橫屋簷廊柱則以洗石子做成西洋拱圈式，並有紅磚與洗石子交疊的滾邊分隔飾帶，上並以彩瓷面磚鑲嵌，正屋以石材做門框，門楣雕有八仙人物，兩旁牆面上貼有彩瓷面磚，風格鮮明豔麗。明間屋簷上可見一對泥塑的鰲魚（龍首魚身），除為裝飾之用，亦兼具屋頂排水口的功能。宅前設有一道磚砌圍牆，鏤空部分以洗石子做花瓶欄杆，圍牆左側嵌有天公爐，為客籍人家的特色。

新竹
進士第
鄭用錫宅第

　　進士第屬「金門厝」的形式，
乃開台第一進士鄭用錫緬懷原鄉之
情的具體表現，堪稱台灣的「金門
厝」代表。此宅第與後來為了滿足
不同居室空間需求而陸續興建的春
官第、吉利號、鄭氏家廟等，形成
了一片龐大特殊的建築群組，除了
說明當初的營建過程實為有計畫的
持續發展之外，日後又與最後籌建
的台灣代表庭園「北郭園」串連，
使得鄭家在新竹北門口一帶儼然形
成一個小型社區，這在舊農業時代
的體制下實為一大創舉。

　　鄭進士第現已為政府指定之國
定古蹟，民國一〇九年春，進士第
終於展開維修工程，期待早日重現
昔日風華。

進士第為開台第一進士鄭用錫所建。
（2021 年 8 月攝）

鄭用錫，原籍福建浯江（金門），祖父鄭國唐於乾隆四十年（1775）攜子崇和來台，初居苗栗縣後龍，後鄭崇和攜眷遷於竹塹（新竹）。鄭用錫為鄭崇和次子，生於乾隆五十三年（1788），卒於咸豐八年（1858），享年七十一歲。

鄭用錫自小聰穎伶俐，討人喜愛，於嘉慶十五年（1810）一舉中秀才，時年僅二十三歲，父老非常高興，便以有限的積蓄在北門口之水田中為他造一座家園，讓鄭用錫全家遷入居住，以便他能更埋首於寧靜的書室中，全力準備鄉試。後來鄭用錫果然於嘉慶二十三年（1818），中了第七十二名舉人，並於道光三年（1823）的會試再次中第，成為第一位台灣本籍的進士。竹塹浯江的鄭氏家族因此晉身士紳階層，社會地位驟升，家威遠播。

道光七年（1827），鄭用錫建議改建竹塹城門，因督工建城有功，敘同知銜。此後他入京任職，卻因不慣官場陋習、厭倦京都奢侈淫佚的生活，於道光十七年（1837）藉口母親年邁告假返鄉。道光十八年（1838），鄭用錫興築了這一座進士第，從此以讀書自娛，並參與公共工程的捐造，在維護地方秩序上亦不遺餘力，立功不少。

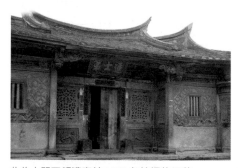

此為大門匾額遭竊前 1980 年拍攝的原貌。

小檔案

堂　　　號：進士第‧滎陽世澤

姓　　　氏：鄭宅

興建年代：清道光十八年

建築方位：坐西北朝東南

建 造 者：鄭用錫籌建

建築坐落：新竹市北區北門里北門街一六三號

建築形制：多進多護龍的合院住宅群

進士第前尚留有象徵科舉功名的旗杆座。

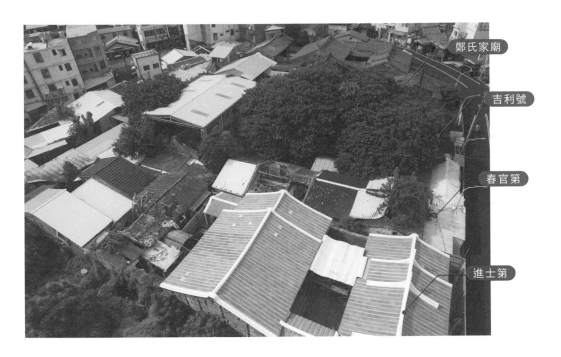

鄭氏家廟
吉利號
春官第
進士第

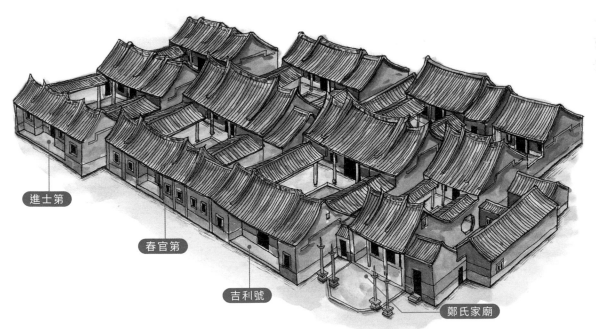

進士第
春官第
吉利號
鄭氏家廟

春官第內以天井貫穿前埕動線。

咸豐三年（1853），淡水廳北發生漳泉、閩粵等分類械鬥，鄭用錫一本文人的悲憫精神，撰寫了一篇〈勸和論〉，勸息了械鬥。咸豐三至四年間（1853～1854），他在進士第之北興建鄭氏家廟供奉鄭氏祖先，後又主持明志書院，致力於教育鄉里子弟。

晚年時，鄭用錫另築「北郭園」作為休閒應酬之所。此園首建於咸豐元年（1851），前後歷時三年始完成，與林占梅於西門城內所建的內公館「潛園」，並列竹塹當時兩大名園，可惜於日治時期因馬路拓建而拆毀，今已片瓦無存。

建築側寫

鄭宅是一組龐大的建築群，若以進士第為主建築，向左依次為春官第、吉利號與鄭氏家廟，組群沿著同一主軸方向逐次發展，空間使用功能分明。這只有在本省頗具規模的民宅

中才可看到，比如霧峰林宅的頂厝與下厝、清水楊宅、板橋林家等。這些群組建築的基本格局是由三合院或四合院形式向縱深發展，從「ㄇ」構成「日」，再形成「目」或進數更多的住宅，每個院落都以正身的廳堂為活動據點、以中庭為生活重心，形成每組建築各自的建築中心，並且謹守內外有別、主次分明的規制，造成包被的空間形態。

空間的配置，在以人倫地位為重的中國傳統建築中亦有特殊意義：屋頂愈高，居住者地位輩份亦愈高，故可能是祖先廳或主人居所。鄭宅的配

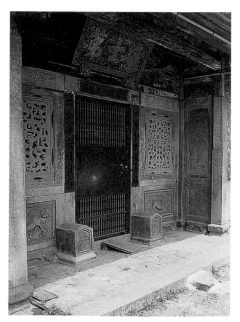

進士第大門入口做石雕螭虎漏窗，作工講究，尺寸碩大。

進士第正廳前有精雕格扇櫺子門，門楣上有擂金「文魁」匾。

以進口石料雕刻裝飾華麗的春官第門面。

置也不例外。此外,組群建築內與彼此之間的聯絡動線,亦有獨特的處理方式;宅第內充分利用天井、走廊、過水廊、埕等空間來串連整個建築物動線,每組建築再以前後巷弄(防火巷)與巷頭門來連接組群,使得整個建築群展現出活潑、自由的變化,同時亦擁有合院內部的私密空間。此乃中國南方建築常採用的梳式布局,便利通風、採光與防盜,鄭氏建築群實為台灣地區這類建築的最佳範例。

細部特寫

　　進士第位於新竹市北門街的外媽祖廟附近,是鄭用錫建造的第一座宅第。宅第原為二進的四合院,面寬五開間,後增建為三進,面積約為一千四百一十三坪,建造型式、材料與格局,完全以金門傳統民居為藍本。

　　進士第正面入口的門面做雙重退凹,以彰顯入口的氣派,屋頂則做燕尾翹脊,次間的拼花磚牆、明間的石雕螭虎漏窗作工細膩,屋內的大木結

大門入口的承重樑獅座,造型生動可愛。

正廳內的神龕,供奉祖先與神祇。

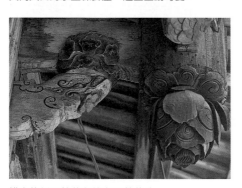
講究的倒吊蓮花與螭虎頂蓮花斗。

細膩的金錢紋拼花組砌磚牆。

構更是抬樑與穿斗兼具，充分表現出豪門富戶的財力與氣勢。在木構架方面，進士第的門廳為二通三瓜，帶前後步口棟架。正廳、後廳等堂屋又因其進深之長短互異，而有不同的棟架。鄭家的屋頂皆為兩坡落水，其中只有吉利號的門廳、後廳與春官第的後廳為馬背山牆，其餘皆做燕尾翹脊形式。

進士第門楣上原有「進士第」匾，但近年已被盜走。大門前現加裝防盜鐵門，使得立面氣勢遜色不少。但正廳的「文魁」匾仍在。其入口處的左右壁堵，是磚石裝飾的表現場所，例如在進士第立面的入口兩側，可見巨大的螭虎石雕，下方嵌有石雕麒麟堵，左右的對看牆上各飾梅、荷瓶花，另有蝙蝠、香爐、桃子、喜鵲，分別代表福祿壽喜，次間的秀面亦飾有磚組砌錢紋，喻意財源滾滾。又如春官第的兩壁，有俗稱龍虎堵的石雕以及各種吉祥圖案。凡此種種，皆是工匠技術與藝術的結合，更有「光耀門楣」之意。

大木作方面，進士第與春官第的第一進大門都有加強門框的特殊結構力量：門框連楹鑿有穿透的插孔，配合門板下地面相對位置上所鑿的插孔，形成可立栓杆的上下對槽，使得大門成為一道更強固的防禦面。

在內簷裝修方面，鄭宅的小木作亦非常精緻，如進士第第二進的隔扇櫺子門，即以木雕圖案為框心，背面再雕卍字盤長紋做襯底，其上更有螭虎、卷草、詩句等精雕，是門窗木雕中最華麗的做法，令我們得以從此角度窺見鄭用錫家族當年的氣派與富貴。

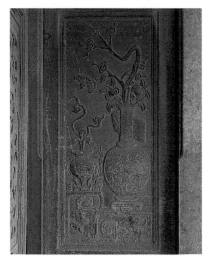

簷口精美的鰲魚托木，意含「鯉躍龍門」。（今不存）

進士第對看堵有象徵幸福平安的博古圖架。

新埔

潘屋

簡潔穩重又耀眼的潘宅，轟立於原名「吧哩嘓」的新竹東北方平原上。在那個充滿風險的墾拓時期裡，潘家的先人在「安身立命」前提下，以防禦性為建築結構的最主要考量，因此建構了雙重院牆。細察它的設計，我們不難想像：堅實的框構、嚴謹的空間組織以及嚴密堅固的防禦體系，勢必為當時社會所必需。

造型簡樸的潘宅，防禦重點的圍牆上點綴有變化多端的花窗，增加了此宅的可看性，已獲政府指定為縣定古蹟。民國一〇八年，潘家再次修護正堂，相傳潘宅位居毛蟹穴（如做紅瓦，恍如煮熟的毛蟹，不吉），故整修屋頂全用灰色瓦。

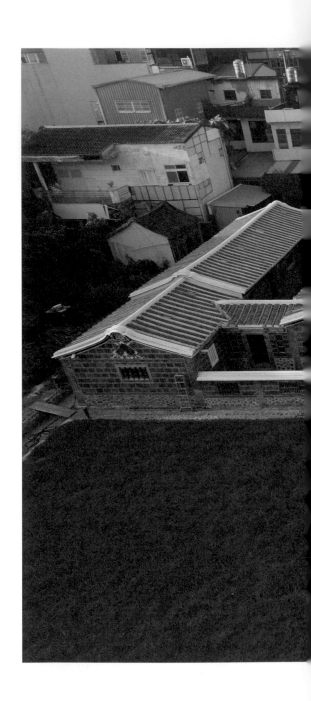

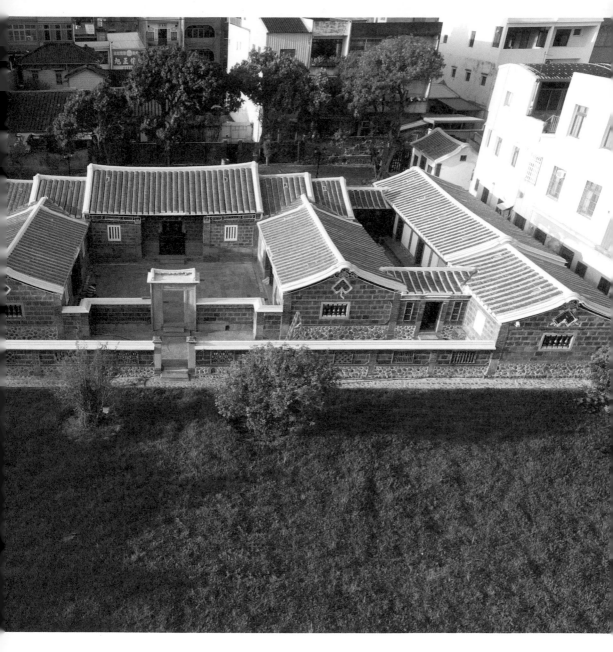

潘宅為一堂四橫宅第，內外圍牆、
雙重院牆，形成獨立又互通的空間。
（2020 年 8 月攝）

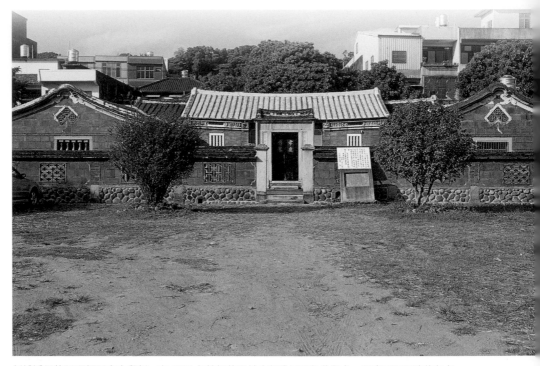

新埔潘屋的屋頂經歷多次翻新，在 2001 年拍攝的照片中部分屋瓦仍為紅色，正身屋瓦已改為灰色。

小檔案

堂　　號：無

姓　　氏：潘宅

興建年代：清嘉慶二十年

建築方位：坐北朝南

建 造 者：潘庶賢籌建

建築坐落：新竹縣新埔鎮新生里和平街
　　　　　一七〇號

建築形制：一堂四橫三合院

　　廣東梅縣人潘庶賢，於清乾隆五十一年（1786）來台，先定居於中壢南勢，後為楊家招為女婿，卻因岳母與妻子早逝，家產被妻弟典當一空，只好離開南勢，前往竹塹新埔與朋友合股營生，創業成功後再攜款回南勢，贖回楊家遭典當的家產並修建公祀。

　　嘉慶二十年（1815），潘庶賢在鳳山溪的坡谷北側購地建宅，建材以土墼為主，是為新埔潘宅的雛形。咸

豐十一年（1861），潘庶賢的嫡孫潘清漢與潘澄漢二人，在原有的基礎上重加修建，於土墼之外，採用大量紅磚與花崗石等具強烈防禦功能的建材，以因應當時的社會治安狀況。

建築側寫

新埔位於新竹縣東北方，北有丘陵重疊，南倚鳳山溪谷，原為「吧哩嘓」，意即原野上新拓墾的埔地，因此後來稱之為新埔。潘宅就位於新埔市街南端的中央地帶，風景秀麗。

新埔潘宅的格局為一堂四橫的三合院，造型簡樸，整座宅院予人安定之感，內外橫屋間的兩道圍牆，造成有雙重層次的院落，同時因外橫屋比內橫屋長，形成一種外展內狹的包護形勢。牆作為建築的組成要素，在民居中的功能有很多，它不僅是一項防禦結構，亦可用來劃分空間，造成「分與合」、「圍與透」等建築空間變化，因此也可以說是組織建築群體與美化環境的構件。

雙重院牆中間開牆門，門上有歇山屋頂帶門罩。

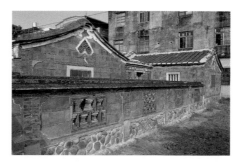

突顯防禦功能的圍牆。

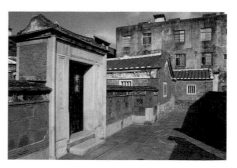

外橫屋比內橫屋長，並且另立一道圍牆。

細部特寫

　　潘宅正身與左右內橫屋之間有一道圍牆，中間開牆門，門上有歇山屋頂帶門罩，脊堵上則有剪黏。門面是用大塊花崗石板嵌成，門額上書「孝友傳家」。外橫屋比內橫屋凸出一開間，兩者間亦建圍牆，使潘宅成為一座具有內外天井與外禾埕的宅院，兩院牆間則形成橫屋家居出入的巷道。三開間的正堂，是供奉祖先牌位之所，堂內懸有咸豐十一年為潘榮光所立的「貢元」匾。兩側內橫屋中間也設有廳堂，與正堂一樣，於明間正面做退凹，較為少見。

　　全宅除了土墼之外，還採用大量紅磚與花崗石等具防禦功能的堅實建材。潘宅的紅磚磚工極精，使用範圍很廣，除了外院牆是運用石質門柱構成門洞之外，牆堵全以各式紅磚砌漏窗做變化，十個窗孔出現了五種組砌方式。這些形式多變的「漏窗」，能夠通風採光，視線卻無法穿透，是美觀與防禦效果兼具的巧妙設計。

牆堵上漏窗以磚組砌圖案，既通風且具採光功效。

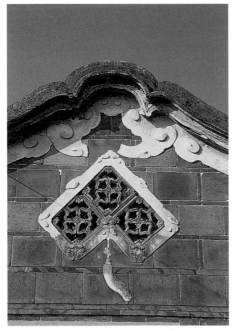

水形的馬背山牆線條柔暢，山花螭虎銜磬，流蘇飄逸生動。

變化多端的組砌漏窗，為樸實的潘宅增色不少。

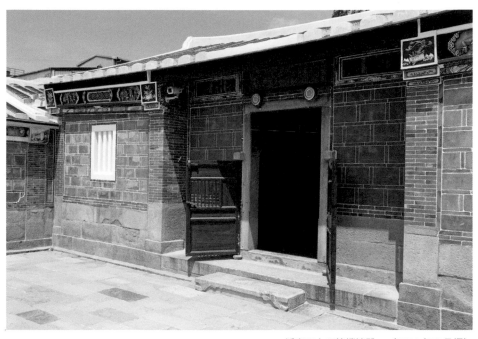

潘宅正立面簡樸淡雅。（2021 年 9 月攝）

圍牆上以綠釉琉璃花瓶開漏窗。

客籍民居檻牆習以卵石
為基，上為斗砌紅磚。

新埔上枋寮

劉宅

　　新竹新埔一帶多客家族群，客家建築隨處可見。劉宅在其中屬於中型的傳統農村民宅，既可說是新埔地區客家建築的代表，也是大規模合院民宅的典型。

　　劉宅又稱「劉氏雙堂屋」。因擁有前後堂而得名。劉宅為三合院與四合院的組合配置，共兩進六護龍的規模，說明其需求龐大生活空間的農宅屬性。它亦謹守了強調尊卑主從的傳統空間次序，私密性與防禦性功能兼具，推舉它為當代客家民居的代表，應也當之無愧。

　　民國七十四年，劉宅經政府指定為三級古蹟（今為縣定古蹟），保持狀況良好。民國九十二年重修完成，已部分開放參觀。

形式對稱的平面配置，居中為雙堂屋，
左右兩側各有三槓的橫屋（右外橫屋已
改建）。（2016 年 7 月攝）

劉宅是北台灣大規模客家合院民宅之代表。

　　清乾隆二十年（1755），劉延轉隨其母從廣東省饒平縣渡海來台，於淡水廳鹽水港（今新竹市香山）一帶落腳。乾隆四十六年（1781），劉延轉定居枋寮，終能實踐務農的志趣，為了掌握更多土地資源，故與原住民建立友好關係，以聯姻方式開墾土地。等到家業有成，劉延轉便仿照原鄉住屋的形式興建一座四合院祖堂，因為宅屋分前、後兩堂，故稱「雙堂屋」。這座建築當時僅以土墼築牆、茅草為頂，不幸於同治元年（1862）燬於祝融，後來重建時才改鋪紅瓦屋頂。

小檔案

堂　　號：黎照堂‧彭城衍派‧鐵漢家聲

姓　　氏：劉宅

興建年代：清同治與日治大正年間重修

建築方位：坐東北朝西南

建 造 者：劉延轉籌建

建築坐落：新竹縣新埔鎮上寮里二段
　　　　　四六〇巷四十二號

建築形制：二堂六橫式

正堂內仍保存有來台祖先劉延轉夫妻的遺像。

日治大正八年（1919），劉宅開始擴建整修，由劉氏後嗣、亦為名匠師的劉福清主持，加建左右三排橫屋，因受限於經費，停停蓋蓋，前後共花費了十年時間，才有後來「二堂六橫式」（即兩進六護龍）的格局。這樣的規模，對比新埔地區民宅基本的「一堂二橫式」形制，可見劉氏家族的人丁確實極興旺。民國七十二年，為了紀念開基祖劉瑞閣（劉延轉之父），後人於劉宅屋後興建了一座規模宏大、景觀壯麗的家族墓園，名為「瑞閣園」，並立言遷居他鄉者不得另立祖牌奉祀，以示此祖堂為家族精神所歸。此宅的正堂內仍保存劉延轉夫妻的遺像，神案上還供有一只從原鄉攜來的竹籃，以示不忘本源之心，並訂定每年農曆正月四日、八月二日為家族的春、秋祭祖日。

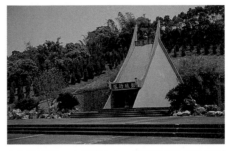

宅屋後興建一座規模宏大、景觀壯麗的家族墓園名為「瑞閣園」。

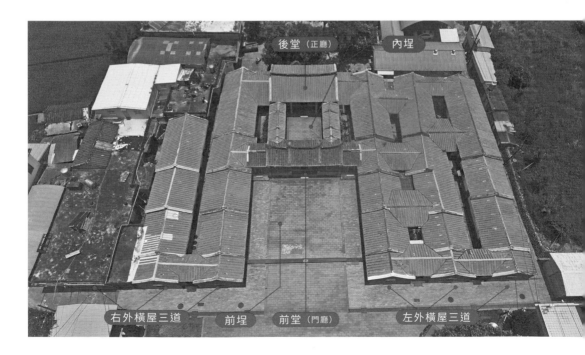

後堂（正廳）　內埕

右外橫屋三道　前埕　前堂（門廳）　左外橫屋三道

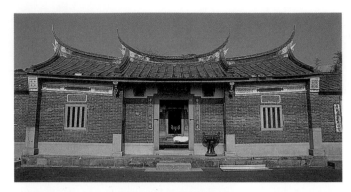

雙堂屋外觀，起翹屋脊顯得
節奏分明、莊嚴耀眼。

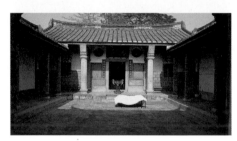

正堂是宅第的核心，目前兼作祠堂使用。

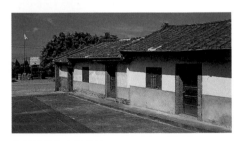

高低起伏有序的橫屋。

建築側寫

　　新埔上枋寮劉宅是一座二堂六橫的合院式宅第，前帶半月池（今已廢，改為菜園），後進兼作祠堂使用。建築形式為對稱式的平面配置，中間為雙堂屋，左右兩側原本各有三排橫屋，房間大小共有九十九間，建地面積二千坪，由層層橫屋與門廳圍成一禾埕，形成ㄇ字形平面。這種橫向發展的多護龍形態，多為務農的地主採用，使能夠收容眾多人口居住，以因應繁重農事所需。當然，因此便無法兼顧漢人重視的禮教嚴明、男女分野的問題。民國七十三年，劉宅右側的外槓橫屋改建為現代水泥樓房，破壞了此傳統民宅的對稱配置，變成今日的二堂五橫景況。

　　劉宅的前堂為門廳，屋頂採硬山燕尾脊，可說是祠堂的門面。後堂的正廳又稱為祖堂，為家族的祭祀空間，兩側的橫屋才是族人生活起居之所。劉宅的建築構造，以抬樑承重牆結構為主，木構架僅出現在門廳與正廳之間的迴廊空間，牆身構造則可見土墼、清水燕尾磚、斗砌磚牆、穿瓦衫牆等混合使用。

細部特寫

形式為雙堂六橫屋的劉宅建築群，以雙堂屋為主軸，橫屋為輔。臺基以正廳為最高者，內埕高於前埕，前埕又高於外埕，屋頂亦呈如此趨勢。整座宅第的設計與安排，完全遵循傳統的尊卑、主從之倫理次序。而這種由前往後逐次漸升的組織形態，亦使得宅第整體外觀顯得節奏分明，同時更莊嚴耀眼。

客家人本性勤儉刻苦，建築一般多採樸素實用的風格。但在劉宅中，正廳因為是家族的核心，門廳又代表家族的門面，因此以華麗的裝飾來妝點兩者，包括木雕、磚雕、鑲嵌、泥塑與彩繪等，以突顯其地位的重要性。

此宅的木雕可欣賞正廳的神龕，磚雕要看斗子砌牆面的轉角收頭處，鑲嵌只用在兩堂立面墀頭的彩色瓷磚上，泥塑則包括門廳立面上的水車堵、正廳出廊處的瓶花對看堵，以及兩堂與橫屋的山牆脊墜泥飾。彩繪作品則可見神龕、樑枋、正脊桁、門額與窗額，連出挑升栱上也有。擁有如此華麗多元的裝飾工藝、又恪守傳統空間次序的劉宅，委實可說是北台灣客家建築的代表。

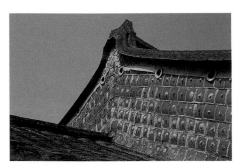

正堂山牆有穿瓦衫保護土墼牆。

門廳與正廳之間淡雅的迴廊空間。

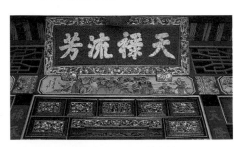

劉宅正堂有「天祿流芳」匾及神龕花罩。

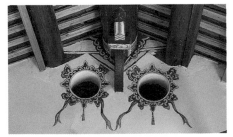

劉宅採用將桁置於牆上的擱檁式結構，上有氣窗及彩繪。

竹東

彭宅信好第

　　建於日治時期的彭宅信好第，雖保有中式的四合院格局，卻融入了當年西方建築的風潮。宅內富麗的陶塑、溫潤的磚雕，充分顯露出當時民間工匠的高超技藝，是此宅最值得關注的焦點，再加上精細的木作、保存完美的交趾陶作品，更是令彭宅洋溢著古色古香的氣息。

　　彭宅目前為私人宅第，因宅內傢俱遭竊，屋主謝絕參觀。

信好第為坐北朝南的四合院，融合中西建築風格，如今受周遭建築包圍。（2018 年 5 月攝）

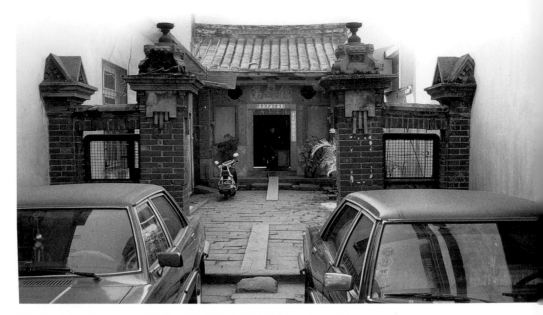

信好第為台灣傳統民居中，絕佳的中西合璧建築。圖中的牆門，今已不存。

小檔案

堂　　號：信好第

姓　　氏：彭宅

興建年代：日治大正九年

建築方位：坐北朝南

建 造 者：彭開耀籌建

建築坐落：新竹縣竹東鎮東寧路三段
　　　　　一一一號

建築形制：兩進四合院

　彭宅信好第，位於新竹客運竹東站旁，是彭開耀第五兒子的宅第。彭宅原為土墼造的三合院，於日治大正年間改建為四合院，由北部大木名匠葉金萬師傅的徒弟徐清負責重建，搖身一變為竹東鎮首屈一指的兩進多護龍壯麗四合院。

　信好第的柱石、大木等建材均來自中國內地，當年是從南寮舊港上岸，再以輕便車轉運到竹東，所需磚瓦則是由彭家自建磚窯燒製而成。宅內的陶塑作品，乃聘請新埔名師陳旺來（鳳梨師）所做，彩繪部分則為粵東大埔彩繪名匠邱鎮邦來台繪製的。

整座宅第的建造費約二十萬兩銀子，費時兩年才竣工。

建築側寫

　　信好第為坐北朝南的四合院，原本前有一道圍牆，後來圍牆遭到兩旁街屋的店面包夾，只留下一條長巷。今日圍牆也已拆除。前堂（即門廳）的入口門楣上，有泥塑的「信好第」字匾，左右聯對：「信由書史光前烈，好尚清修裕後昆」。信好第的屋脊為馬背硬山式，上覆青瓦，前堂、正堂與左右護龍，均以捲棚為棟架，廊道寬闊以利出入。左右護龍設有彎弓門與天井相通，護龍前的迴廊則開有書卷形石雕竹節窗，雕法樸拙動人。牆面多為洗石子做法，有十字紋與八角形裝飾花紋。

　　正堂是三開間的建築，臺階的石材為大陸青斗石，四角雕飾螭虎

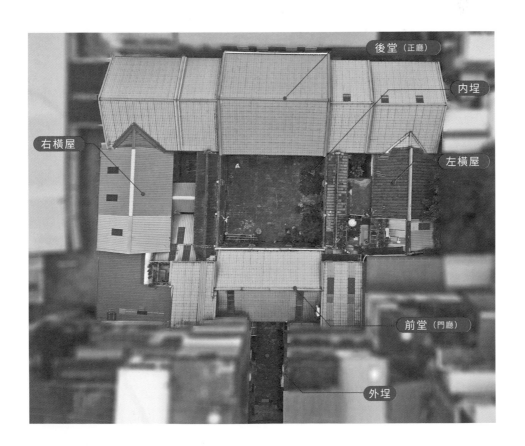
後堂（正廳）
內埕
右橫屋
左橫屋
前堂（門廳）
外埕

彭宅有雕琢華麗且精細的鰲魚、飛鳳、花鳥、人物等托木與人物栱。（今已不存）

正堂柱上並留有菱形通氣孔。（2018年5月攝）

彎弓門上生動活潑的交趾陶人物。

結合中西建築形式。（2018年5月攝）

咬腳，因磨拭久年而發亮，但線條依然柔暢。正堂的步口廊，左右有「竹苞」、「松茂」兩個彎弓門與護龍相通，山牆的水車堵上則置有大象、花瓶、花卉、瓜果、貓、兔等陶塑，色彩豔麗繁複，彎弓門上方是一長列的陶塑八仙，連山牆墀頭上也可發現其他的八仙陶塑作品。

正堂的大木作樑架以朱紅為底、上漆綠色為主，步口棟架則以碩大無比的趖瓜筒包住大通樑，屬粵派風格。堂前的柱珠雖為金瓜形，但雕飾較拙簡。牆身近屋脊左右，建有巨大的棟架以支住屋架，上並留有菱形通氣孔。這種正堂內採擱檁式建築的手法，在台灣實屬罕見。

細部特寫

彭宅在造型上，走廊部分屬於西式廊道的建築風格，其拱牆的彎弓中間有白色泥塑勳章，除了裝飾功能之外，過去亦是結構上重要的拱心石，是西方建築的特色。屋脊脊堵上有剪黏花卉、祥獅瑞獸和吉祥器物等圖

竹節窗上的書卷形交趾陶窗楣，色澤豔麗。

案，顏色豔麗，可惜多已破損。基本上，彭宅保存著中式的四合院格局，卻融合了當年的西方建築風潮，可稱為中西合璧的樣式。

　　另外，正堂的前步口廊上有精細的石雕竹節窗，窗楣上面有書卷形的交趾陶，雖歷經風吹日曬，色澤依然豔麗。此為當時在現場窯燒而成，屬低溫陶燒，約以攝氏八百度燒成。交趾陶的顏色鮮豔但極易碎，至今尚能保存完整無缺，委實不容易。正堂屋簷下的水車堵亦有人物陶燒作品，以

前堂背面拱牆泥塑勳章與卷草。（2018年5月攝）

玻璃裝框，隱約可見為渭水垂釣、舜耕歷山等故事。

　　正堂步口的對看牆上壁堵亦有完整的陶燒作品，內容包括旗、球、戟、磬（祈求吉慶），還有花瓶、石榴、壽桃、仙佛、香爐、文筆、書卷、蓮花、大象、獅子等，全是中國傳統習俗中祈求平安的吉祥物。

　　正堂牌樓面的看架斗栱採透雕方式，看似複雜，但四隻螭虎形斗栱以十字交叉，倍覺華麗大方；這類看架斗栱較常出現於廟宇，在台灣民居建築中頗少見。步口通樑下的員光透雕，有牡丹、鳳凰、獅子與麒麟，外以書卷框邊，造型柔順美觀。步口棟架的銼瓜筒則做三爪銼瓜，瓜爪彎曲倒勾，渾厚有力，乃名匠葉金萬師傅派下特有的手藝表現。彭宅子孫廊的磚造彎弓門，亦留有北台灣少見的磚刻作品；它以浮雕表現，由五小片組成一圓拱，非常討喜。信好第的最大特色，便在於這些色彩富麗的陶塑、溫潤的磚雕，以及巨碩典雅的銼瓜筒，無一不生動自然，充滿古色古香的氣息，令人流連忘返。

對看牆堵上有「祈求吉慶」交趾陶燒作品。此為1989年拍攝，今已重繪。

彎弓門上有浮雕、四季花卉與螭虎磚刻作品。

新舊對比

1989 年 vs 2018 年
信好第重繪之後，古意全失。

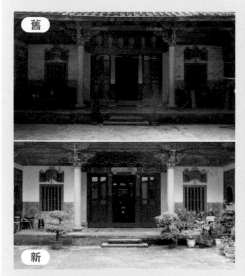

正堂立面，出步口廊，棟架重新上漆。

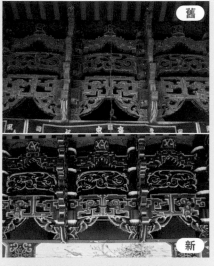

正堂的牌樓看架，由三種造型螭虎栱成形。

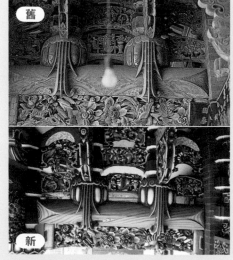

趖瓜筒瓜爪修長有力，為葉金萬派下的作品
特色，下方原有的包巾彩繪，今塗成木紋。

原龍鳳托木與人物栱，被替換。

霧峰林家

　　林文察，為霧峰林家崛起的關鍵人物，也是有清一代台灣人官位最高者，在台灣史上僅有王得祿可與之相提並論。咸豐八年（1858），「下厝」一脈的林文察首先開始擴建林家宅邸，「頂厝」的興築則始於同治三年（1864），由林奠國一脈主導。今日我們熟悉的「霧峰林家」，便是由這兩支林家奠定基業，先後開始積極擴大家族的版圖與建築規模。

　　除了「下厝」與「頂厝」的宅第群之外，林家還有一片名為「萊園」的廣闊庭園，台灣民族運動先驅林獻堂昔日與友人組織的「櫟社」，便經常於萊園內聚會。

　　霧峰林家，為台灣規模最宏大的官宦宅第，可說是極重要的文化瑰寶，政府指定為二級古蹟（今為國定古蹟），也從事修護多年，卻於二十世紀末一夕之間全毀於地震中，不僅令為其修整努力多年的古蹟保存界愕然，更是全台灣人的損失。幸而，民國九十九年景薰樓前中落、頤園、宮保第、大花廳及二房厝重建竣工，成立維護管理委員會，已開放參觀。

霧峰林宅是台灣最大的官宦宅第，除了萊園，主要建築可
分為下厝與頂厝。此張圖為下厝。（2020 年 9 月攝）

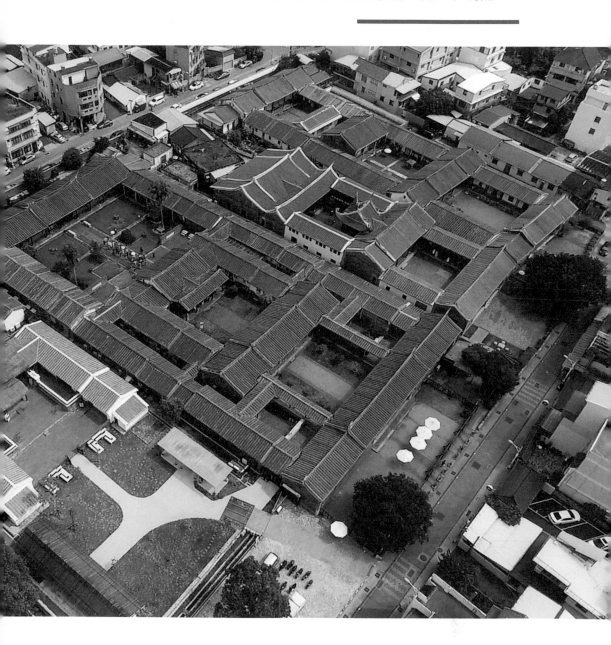

頂厝的頤圃。

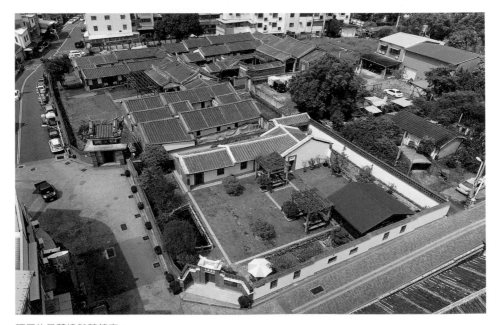

頂厝的景薰樓與蓉鏡齋。

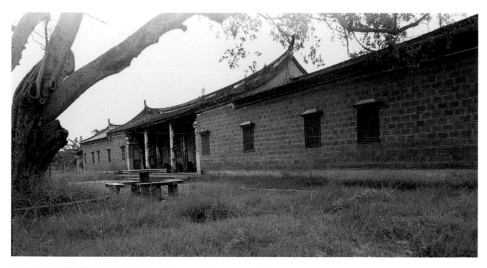

宮保第是台灣規模最宏大之官宦宅第，面寬十一開間。此為 1988 年拍攝，九二一地震後一度成為廢墟。

小檔案

堂　　號：無

姓　　氏：林宅

興建年代：下厝　清咸豐八年

　　　　　頂厝　清同治三年

　　　　　萊園　清光緒年間

建築方位：坐東朝西

建 造 者：林文察等籌建

建築坐落：台中市霧峰區民生路（頂厝
　　　　　四十二號、下厝二十六號、
　　　　　萊園九十一號）

建築形制：多進多護龍合院的建築組群

林家原籍福建省漳州府平和縣，先祖林石於乾隆十九年（1754）來台，於大里代（今大里區）墾荒，由於勤儉能幹，不久便成為頗具資產的小地主，後來卻不幸因乾隆末葉當地族人林爽文叛變事件而遭牽連，家產盡被沒收，族人四散逃生。長子林遜的寡妻黃瑞娘，約於乾隆五十三年（1788）攜子瓊瑤、甲寅移居阿罩霧（今霧峰），是為霧峰林家之始。

林甲寅頗具經營理念，從小販起家，逐漸累積資金，進而向阿罩霧原住民購地開墾，生活漸改善。後來，他更利用近山一帶的森林，伐木燒炭使收入大增，成為當地富豪。道光十七年（1837），他命四個兒子定

林文察因剿太平天國之役有功，李鴻章特贈予字畫墨寶。

邦、奠國、振祥及四吉分產以衍宗族；今天所謂的「霧峰林家」，通常僅指林定邦與林奠國兩兄弟的子孫，即下厝、頂厝二支。清朝時代，下厝的林定邦這一支對林家的影響力最大，主要應歸功於定邦的長子林文察。咸豐年間，林文察召集鄉勇，投軍參加平定廈門小刀會侵擾北台灣，咸豐九年（1859）又奉召內渡參與平定閩匪、太平軍之亂，再轉戰閩、浙，屢立戰功，從遊擊升副將、總兵，及至福建陸路提督，獲賜號「烏納思齊巴圖魯」。同治二年（1863），林文察奉旨帶兵回台平戴潮春之亂，次年再奉

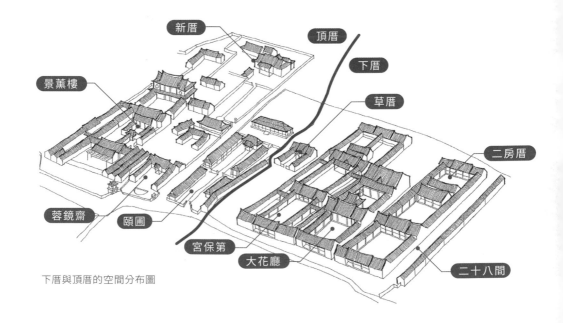

下厝與頂厝的空間分布圖

新厝　頂厝　下厝　景薰樓　草厝　二房厝　蓉鏡齋　頤圃　宮保第　大花廳　二十八間

召渡閩助剿太平軍，不幸因眾寡懸殊，戰死於漳州城外的瑞香亭，享年僅三十九。清廷後來加贈「太子少保」，諡號「剛愍」，並奉准於大陸漳州與東大墩（今台中市）建專祠奉祀。

林文察之子林朝棟不愧為將門虎子，亦在抗法戰爭中立功於基隆戰場，後又協助劉銘傳推展政令、維護治安、開山墾荒，並平定施九緞之亂。功績彪炳的他又經營樟腦生意，使財富大增，霧峰林家至此成為僅次於板橋林家的台灣第二大富豪。林朝棟之子林祖密亦曾追隨孫中山參加國民革命，後壯烈成仁。

頂厝的林奠國也是一名勇將，曾參與平定戴潮春之亂，並隨其姪林文察轉戰內地，功績卓著。林奠國的三子林文欽頗好學，於光緒十九年（1893）中舉，從此奠立頂厝的書香傳統。他事母至孝，於屋後的山麓上建築樓臺園池奉養母親羅夫人，取名「萊園」，即取老萊子彩衣娛親之意。林文欽的長子林獻堂，是日治時期非武裝抗日活動的領袖，對台灣人思想的啟迪、政治意識的提升，貢獻甚大。戰後不久，林獻堂自我放逐至日本，但林家子弟至今仍活躍於台灣地方政壇，以及金融、保險、航運等領域。

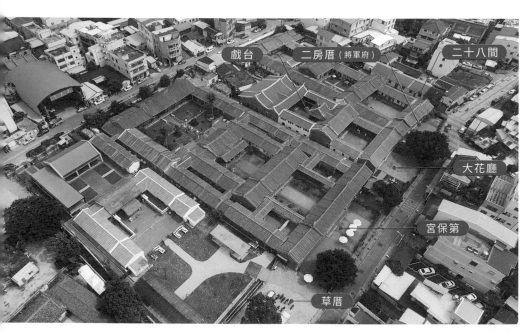

戲台　二房厝（將軍府）　二十八間

大花廳

宮保第

草厝

下厝

建築側寫

　　霧峰林宅為林家位於阿罩霧的園林與宅邸建築群總稱，為台灣僅見的大規模宅第，包括下厝、頂厝及萊園三大部分，形成宏偉壯觀的建築群。

　　下厝建築群由林文察始建於咸豐年間（僅宮保第中落），其子林朝棟於同治九年（1870）開始增建，成為由草厝、宮保第、大花廳、二房坐東朝西。最北側的草厝為三合院建築，但大部分後來已改建。氣勢壯闊的宮保第乃面寬十一開間的五落大厝，前三落兼官衙使用，主屋採穿斗式構架，第一進與第五進的屋頂為燕尾，第四進與第五進之間採特殊廊院與穿心亭（中央走廊）的做法，但後來已倒塌。大花廳為公共使用的宴會廳，面寬五開間，大木結構的捲棚棟架顯現出閩北的福州建築風格，其間的戲臺雕花作工精緻，軒亭屋頂翹脊亦相當具有特色，是利用彎橡構成高聳恍如菱角的做法，亦屬福州風格。二房厝與宮保第一樣為五落大厝，是純住宅使用的空間。

　　頂厝建築群由林奠國家族在同治年間開始興築，位於下厝之北，其中的學堂蓉鏡齋為紅屋瓦、土墼磚造三合院，前有仿孔廟之制所掘的泮池。景薰樓則為五開間的三院落建築，第三進為雙層閣樓，採正面出廊，有一座垂花門銜接穿心廊的獨立廊院，最具有建築特色。

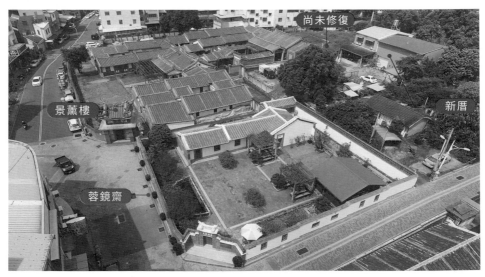

頂厝

萊園在光緒年間由林文欽闢建後，亦經過其子林獻堂增築。這座山水園林中的建築頗受西風影響，呈現一種中西合璧的風格，例如以細緻洗石子施作而成的祖墳區。林獻堂從事抗日活動時，曾與蔡惠如、林幼春等組織「櫟社」（台灣三大詩社之一），於萊園內聚會吟詩。宣統三年（1911），梁啟超到園中的五桂樓作客時，著有《萊園雜詠》，使得萊園更負盛名。萊園雖然在九二一大地震之前大部分便已不存，但它曾是日治時期延續中國文化的搖籃，確實具有歷史意義上的重要性。

林家宅園具有嚴整的空間組織，同時也與大環境相呼應：它的每一組房子都與一座山頭相對，門樓、山門的位置亦皆迎向烏溪的水源，有的甚至還闢有風水池。除了因受限於地形與產權而妥協之外，林家的房子幾乎全採絕對對稱的平面布局，並講究空間本身內外的秩序（公共與私密空間），以及主次分明、左尊右卑的倫理觀念。每一組房子，基本上仍以三合院為單元來發展，除了縱軸動線外，院與院之間的橫向動線聯繫了組群之間，使整體建築群的空間更形活絡，運轉自由。

細部特寫

下厝

宮保第枝摘窗由上下兩扇組合而成，上面一扇可用竹「枝」支撐起，下面可以「摘」除拿下。（2020 年 9 月攝）

宮保第第一進對看牆堵上留有珍貴的彩繪及磚刻。（彩繪部分今留白未繪。）

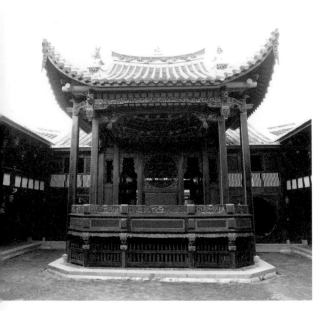

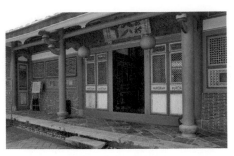

宮保第第二進。（2020 年 9 月攝）

大花廳的戲台。（2010 年 10 月攝）

大花廳第三進的步口廊有福州匠師所建的捲棚棟架，特殊的造型為台灣僅見。

頂厝

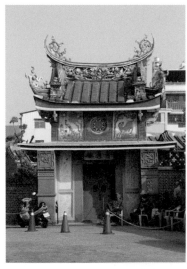

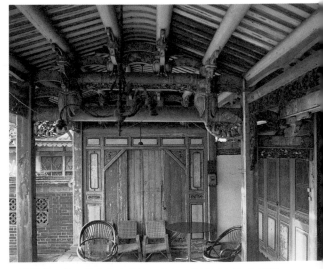

景薰樓入口為兩層式歇山頂門樓，是日治時修建的。門樓上有精彩交趾陶剪黏。（2017 年 2 月攝）

景薰樓第一進，前有軒亭與遮陽棚架，軒亭兩側有八卦形活動屏門，為台灣僅見。此為 1988 年拍攝，地震後重建之景象已然不同。

（萊園）

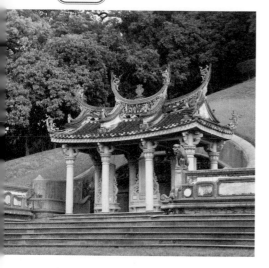

林氏祖塋。（2020 年 9 月攝）

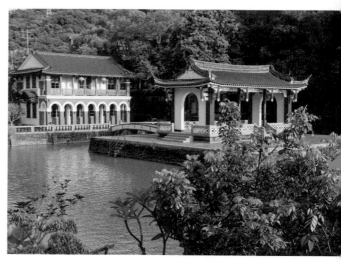

五桂樓前的小習池，池上有荔枝島，島上建有飛觴醉月亭。
（2020 年 9 月攝）

屋後山麓上築樓臺園池「萊園」奉養母親羅夫人。
（2020 年 9 月攝）

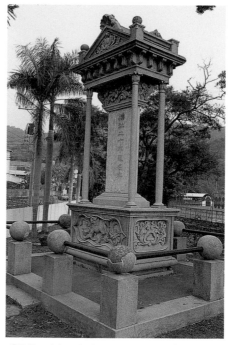

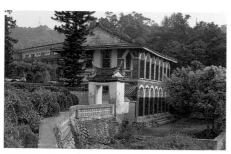

林獻堂經營下的萊園，將五桂樓改建成中西折衷
的磚拱樣式。

「櫟社二十年題名碑」。

新舊對比　　　1988 年 vs 2020 年

舊

舊

新

宮保第的後落有成排枝摘窗，風格特殊。

新

宮保第大門入口為五開間、開三門的大氣派立面。
上為原貌，下為九二一災後修復，而抱鼓石則移
置他處。

新舊對比　1988 年 vs 2020 年

舊

舊

新

舊

新

宮保第的捲棚步架，由上至下為：原貌、九二一地震損害，以及修復後的樣貌。

宮保第大門繪有「神荼、鬱壘」門神，實屬台灣宅第門神的特例。

社口
大夫第

　　社口大夫第是中部地區著名的
宅第，籌建於一百多年前，是一座
結構穩重、大方優雅無矯飾的宅第，
兼具了閩客建築的樸實特質。但在
其無華的表面下，其實無處不雕琢，
簡直可謂一場裝飾藝術的極致演
出。宅第內部裝飾的工藝或書畫美
術，以及建築細部的精雕細琢，才
是此宅第的最大特色。現為政府指
定之市定古蹟，後代族人亦仍生活
其間，保持狀態極佳。因屬私人住
宅，參訪時請注意禮節。

林宅原為兩進六護龍的建築，現
為兩進兩護龍形式，而原本的銃
樓也已不存。（2016 年 11 月攝）

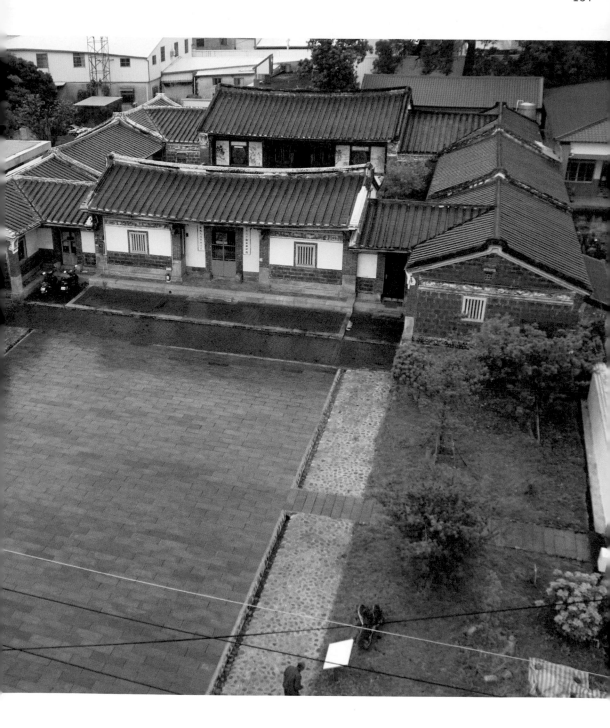

林宅是一座穩重大方、優雅樸實的宅第。

社口大夫第又稱「社口林宅」、「社口泰孚第」，位於今台中市神岡區社口里。「大夫第」為社口仕紳林振芳在光緒元年（1875）購入吳張舊宅後修建，大體建築則約在光緒四年（1878）左右落成。

林振芳，幼名火生，字煦齋，號蘭圃，祖籍廣東陸豐，清康熙年間來台，至同治末、光緒初興建此宅。生於清道光十二年（1832），卒於日明治三十八年（1905），享年七十四歲，前後歷經道光、咸豐、同治、光緒四朝與日治時期。他因經商致富，加上為人精明俐落，擅長處理地方性的事物，故雖只受過三年的鄉塾教育，卻能夠在清代捐納例貢生，奏授「中書科」職銜，並晉授「同知」，甚至在日治時期亦出任保良局局長，經常出面調停地方糾紛，獲總督府授頒「紳章」，是為其時中部地區的一大聞人。

建築側寫

大夫第是一座兩進多護龍形式的四合院建築，坐北朝南，方位偏西。

小檔案

堂　　號	大夫第・忠孝堂・西河衍派
姓　　氏	林宅
興建年代	清光緒元年
建築方位	坐北朝南偏西
建 造 者	林振芳籌建
建築坐落	台中市神岡區社口里文化街六十八、七十、七十二號
建築形制	兩進多護龍四合院

中央門廳、正廳及第一進兩側成退凹的形式，強調出入口的空間感。早期左右各有三排護龍，左右外護龍的前段與左右內護龍的連結空間上，各設有兩層的「銃樓」四座，作為觀察及防禦盜匪侵襲之用。今日雖已不復存，但仍可見牆身上留有許多供射擊用的銃眼。

整體主建築物，仍保存得相當完整，由原先的兩進六護龍、外加一排庫房寮舍的合院式宅第，演變至今成為一個不完整的兩進四護龍形式。

形式上，它大抵承襲了中部地區傳統民居建築的四合院布局。具有空間轉換功能的門樓，呈三開間橫長形的配置，由土墼牆砌成。通過門樓、穿過兩側高牆巷道，直到另一個開闊空間再現時，已經抵達門廳正前方的牆門，門前左側可見一池波光粼粼的門口塘。再穿過略為狹窄的牆門，驀然出現一片開闊的前埕，紅瓦白牆的主建築映入眼裡，令人感覺彷彿置身畫中，卻又見屋後大樹樹影婆娑隨風起舞。

門廳入口處做「凹壽」，門面非常素雅，室內則是由四點金柱及兩後副柱支承的平面組合，屬於抬樑式架構。廳內木隔間牆上的題聯、左字右畫、棟架有鏤雕且上金漆，無一不予人金碧輝煌的感覺。正廳是宅第最尊貴莊嚴的地方，在此保存著精緻神龕，供奉林氏歷代高曾祖考妣的神位。上方立了一塊黑底的匾，中央書有金色的「中書科」三個大字，兩旁

土墼牆砌成的三開間素雅門樓。

牆身上有許多供射擊用的隱密銃眼，可知當年非常重視防禦功能。

正廳神龕供奉林氏祖先神位，上有匾書「中書科」官銜。

正廳立面，此為整修前的素樸面貌。

正廳立面中央為板門，左右各做格扇門。

正廳右木隔屏的字畫氣宇不凡，為清光緒年間所留。

題款為：「欽命總辦協黔新捐無催轉運布政使銜貴州按察、司葆彙奏奉旨恩授」「同治玖年拾壹月穀旦、林振芳立」。

此正廳為穿斗式架構，其木製隔屏上均有彩繪字畫，左字右畫。其中有明朝進士林茂竹的人物畫和清道光書法家謝代堛的對聯，上書「淡蕩真如蘇玉局、風流渾似白香山」。至於內外護龍，則有矮牆以分隔內埕；護龍廳為主要堂屋，現為族人使用的私人居住空間。

細部特寫

紅板瓦、白粉牆、紅磚貼面、花崗石砌的牆身與素淨的屋頂，是大夫第古厝幽雅的外貌形致，當中透露出些許客家建築的樸實。一旦近看，便可發現有華麗的交趾陶裝飾隱藏在層層的簷影下，室內的裝飾更有閩南建

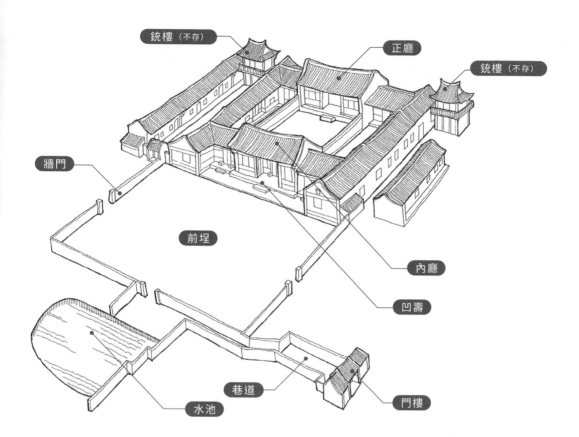

築風格的花俏繁複，諸如屋內斗栱與木結構上的精緻雕刻，或歷久彌新的彩繪文字書畫，皆悉為光緒年間所留的作品，相當可貴。

水車堵上精彩的交趾陶作品。

　　正廳內有一張巨大的精雕神案桌，長二點三公尺，寬約一公尺，有著內捲的回紋桌腿，橫隔板中央做蝙蝠及螭虎團爐透雕，軟團紋與硬團紋圖案交互出現，其中以五蝠銜磬鏤雕最為細緻。此案桌保存完整，更襯托

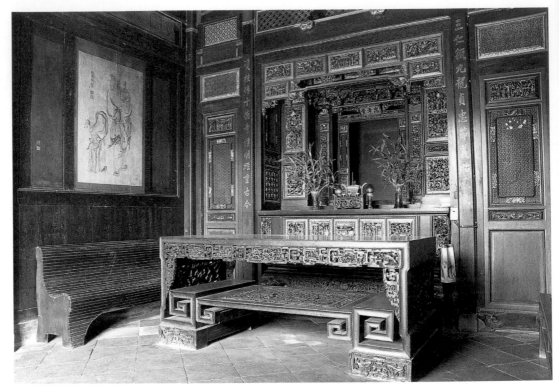

正廳內的雕樑畫棟，一派金碧輝煌氣勢。

出廳堂的華麗。

大夫第的柱礎、石壁堵與櫃臺腳上綴飾的石雕，有卷草、飛鳳、麒麟等生動活潑的樣式創作。磚牆上，面磚的隅角上亦做淺線磚刻，題材以雙螭、兩儀、蝙蝠、如意、吉祥花果等為主，而凹凸線腳與收邊磚框均採水磨磚，以之與灰磚交雜，紅黑相間配合得恰到好處。這一切都是從外表上乍看不易見到的。

特別值得一提的是，在正廳步口廊兩側墀頭上有一「戇番扛大杉」的巨大木雕人物托木；在一個雕有細密花鳥紋的台座上，跪著腹大如盆的壯漢，體態粗壯，蓄留長髮，毛呈捲曲，滿嘴八字腮鬍，單手上舉連肩扛著挑簷桁，形象刻畫極清晰生動，乃頗為少見的佳作。

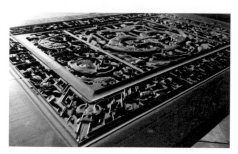

巨大的精雕案桌,更突顯出大夫第廳堂的貴氣。
(2008 年 4 月攝)

斗砌磚牆及門枕石、櫃臺腳。

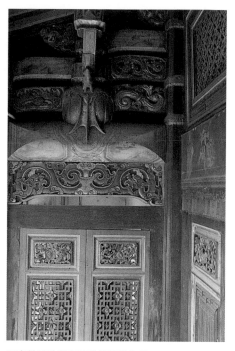

正廳前子孫廊有精雕細琢的步架。

「戆番扛大杉」木雕人物清晰生動。
(2008 年 4 月攝)

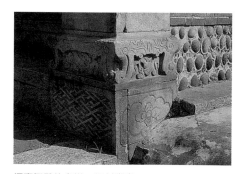

櫃臺腳雕紋多變,題材豐富。

神 岡
筱雲山莊

筱雲山莊是一座名副其實、優美且富詩情畫意的宅院，深具文化氛圍與藝術成就，最可貴的是它的藏書，包括經、史、子、集等多達二萬一千多卷，公認為清代台灣私人藏書量最龐大的宅第。自創建人呂炳南以來，數代的山莊主人皆禮賢尚士，倡導文風，家族孕育出許多文人雅士，包括一位進士、四位舉人，為台灣文化做出相當的貢獻，是古宅與人文相得益彰之實例。這座優美的大宅院具有傳統的閩南合院、書齋、庭園，以及近代和洋混合等多樣建築風格，現獲政府指定為市定古蹟，保存狀況良好。但民國九十五年時，屋旁大豐路的拓寬，拆除山莊右南邊的和洋建築圍牆與部分地上物，並企圖進一步要求道路間距的侵犯，在在顯露出對歷史建築的顢頇態度與不尊重。

筱雲山莊是中軸對稱的多護龍四合院，門前有
半月池（圖左側）供蓄水、洗滌和風水等功能。
（2020 年 8 月攝）

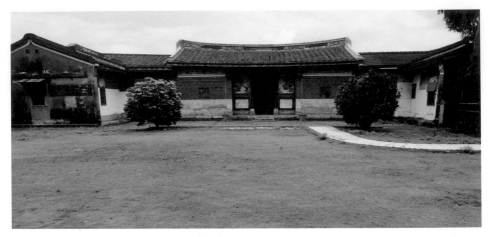

筱雲山莊是一座優美且深蘊書香氣息的宅院。（2020 年 8 月攝）

　　清乾隆三十六年（1771），原籍福建省漳州府詔安縣的呂氏開台先祖呂祥省攜眷渡台，定居當時彰化縣揀東上堡瓦磘仔庄（今台中市潭子），直到乾隆五十五年（1790）驚動全台的林爽文事件後，呂家才移居三角仔庄（今神岡區三角里）建屋落戶。

　　十四世的呂衍納（世芳）例授「林郎」之職，為清代台灣社會頗受尊重之地方賢達職銜。呂世芳敏於才幹，務農並善經營，家業逐漸昌盛，使呂家成為三角仔庄的富戶望族，其禮賢好客之名聲震遐邇，又常為人紓困解難，因此得當時人喻為魯仲連。其子呂炳南（耀初）天資特稟，童年時即有塾師授以經籍，未及弱冠便補弟子員，從此聲譽日隆。呂炳南繼承

家業後，好客禮賢之風不改，四方之士樂以呂家為東道，呂家因此漸成為台灣中部文士雅集的重鎮。同治五年（1866），呂炳南為了奉養張太夫人，斥資建造別業一座：「筱雲山莊」。

　　筱雲山莊落成後，呂家的文化活

小檔案

堂　　號：五常堂・篤慶堂・筱雲山莊

姓　　氏：呂宅

興建年代：清同治五年

建築方位：坐北朝南偏東南

建 造 者：呂炳南籌建

建築形制：台中市神岡區大豐路四段一一六號

建築形制：兩進多護龍四合院以及附屬建築

動更為蓬勃。當時吳子光（廣東嘉應
州鴻儒舉人）受呂家聘為西席，在呂
家創辦的「文英書院」講學，博學而
多聞，他曾為山莊的藏書室題對聯：
「筱環老屋三分水，雲護名山萬卷
書」，可謂形容筱雲山莊最貼切的文
句。呂炳南有三子汝玉、汝修與汝誠，
三人俱中秀才，被譽為「海東三鳳」，
其中呂汝修又於光緒十四年（1888）

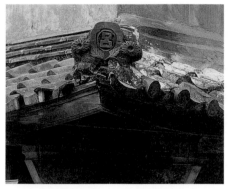

書有「呂」字的瓦鎮，為日治時期增建訂料所留。

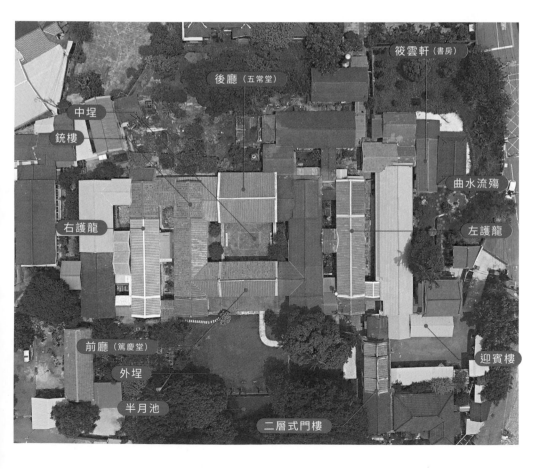

筱雲軒（書房）

後廳（五常堂）

中埕

銃樓

曲水流殤

右護龍

左護龍

前廳（篤慶堂）

外埕

迎賓樓

半月池

二層式門樓

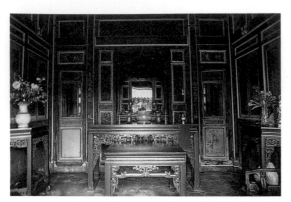

正廳內以青綠為主色，典雅肅穆。惜太師椅等傢俱均被盜。（約 1990 年由李乾朗攝影）

門廳「篤慶堂」以黑紅色搭配，兼採退凹形制，散發出莊嚴的氣勢。

中舉，授頒「文魁」匾額。這三位秀才兄弟擅長詩文，有《海東三鳳詩集》、《餐霞子遺稿》傳世。呂氏以書香傳家，後人在文化藝術方面亦頗有所成：呂厚菴以詩名與霧峰林家的櫟社唱和密切，呂孟津擅畫駿馬，呂泉生則以音樂聞名，名作有〈阮若打開心內的門窗〉、〈搖籃曲〉，曲中的搖籃所在地，便是筱雲山莊。

建築側寫

　　筱雲山莊位於台中市神岡區三角里東隅，有稱呂家新厝，屬於傳統的多護龍式閩南合院，占地約六千餘坪，東南方另設有門樓供出入之用。

　　此門樓為三開間、燕尾屋脊的兩樓建築，大門上題「筱雲山莊」，入口兩側有雕刻精緻的抱鼓石，頗有官宅氣派，門樓上有書卷窗與六角漏窗，並另設銃眼。門樓的左右壁堵牆上有交趾陶燒裝飾，題材為「孔明獻空城計」與「杜牧秦淮夜泊」，施作精緻且栩栩如生。乍看此門樓或會以為只是個進出的關口，其實它兼具美觀、防禦、遠眺、風水以及彰顯身份地位等多項功能，值得我們細察慢賞一番。

　　穿過院門可見地鋪紅磚的寬敞庭院，前端的半月形水池具有貯水、洗滌與風水等諸多意義，在建築設計上是不可少的一環。

　　山莊的主體建築為一座多護龍格局的四合院，分為前後兩進，左右各有廂房，第一進「篤慶堂」，門廳較兩側護龍略為內縮，留出寬敞的空間，使整幢大宅由正面觀之形成凹壽

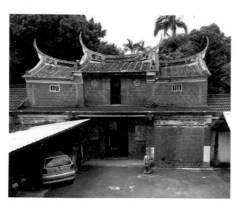

兩層樓建築的門樓為三開間燕尾屋脊，二樓內側設有銃孔。（2020 年 8 月攝）

山莊的庭院寬闊，前端有半月形水池，水邊古榕垂蔭。

的形制，入口的暗示性更強。大門以黑為底，中為朱色的門聯，再配上朱色的腰門，造形簡潔有力，自然中顯出莊嚴與氣勢。

推開篤慶堂大門，左右兩側都是字畫，字跡雖已斑駁，但仍可辨識，隱隱散發著書香氣息，是一般古厝所沒有的特殊韻味。穿過門廳後便是正廳「五常堂」，堂前也是一片紅磚地，鋪設的方法是由中央向四周擴散，取「丹田」、「人丁興旺」之意。

正廳是供奉祖先牌位的地方，內有神龕、案桌、太師椅等精緻傢俱，兩側板壁上亦繪有書畫。廳內以青綠為主色，搭配神龕的金色邊框與板壁的白色邊框，顯得一派典雅肅穆。神龕的柱聯曰：「五位同居曰富曰壽不外箕疇五福，常行大道為孝為恭敢忘

庭訓常規」，意示創建當時的呂家有五兄弟同住。

筱雲山莊的內院兩側，以矮牆隔開內院與廂房的前天井，藉此令訪客與家中婦女的活動有所區隔，使宅院保有私密的空間。此種布局與同鄉的社口大夫第以及潭子摘星山莊相同，屬於粵式建築的手法。

細部特寫

筱雲山莊採中軸對稱的四合院形制，中規中矩，四平八穩，令人心生寧靜安詳的感受。現存的建築物群始於同治五年（1866）建造之篤慶堂，其次為光緒四年（1888）陸續興建的外護室、書齋「筱雲軒」與半月池，最後是昭和八年（1933）興建的近代建築，後者不論在風格或材料與作工

內埕兩側以矮牆隔開內院與廂房天井。（2020 年 8 月攝）

上，都已可見受西方建築的影響。這前後長達六十餘年的擴建，簡直可說是一段建築史的具象體現，各個時期的建築皆反映當下的時代特色。

　　篛雲山莊是一座土墼厝，外表鑲嵌魚鱗形穿瓦衫以防雨水沖刷而導致土墼流失。建造時為求建築持久穩固，不惜遠道自大陸取得質佳堅實的石材、木材、綠釉琉璃磚等建材，有些因施工技巧的難度極高，更求諸內陸名師來台現場施作，比如壁堵上的交趾陶，便是委託福建泉州晉江一經堂燒製。台灣的石材質鬆且脆，因此舉凡臺基、牆基與柱珠，呂家都是用質堅不易風化、俗稱「泉州白」的白色花崗石建造。此外，呂家的木雕瓜筒、栱、樑、隔扇門窗與牆堵等，材料也都來自唐山，至今雖已逾百年，仍然十分完整。以台灣這種濕度偏高的氣候來看，篛雲山莊竟能經此漫長歲月而未腐朽毀壞，可見其選材的精心與考究。

　　山莊的第一進門廳，裝飾色調以紅、黑、金三色為主。門額上題「篤

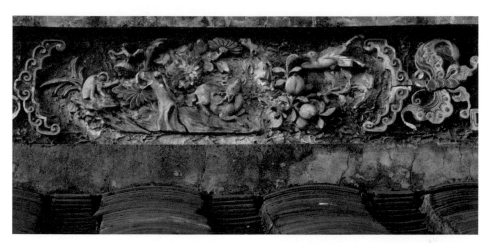

門樓脊堵上留有精彩交趾陶花鳥蝴蝶，豔麗又不失雅致，現今已少見此工藝。（2004 年 11 月攝）

牆堵上豐富的交趾陶字畫。（2020 年 8 月攝）

慶堂」，左右壁上則有精彩絕倫的交趾陶山水畫，左圖為「漁樵耕讀」，右為「琴棋書畫」，圖案生動，色彩鮮豔，有唐山師父「同治丙寅年、晉水一經堂蔡騰迎造於五常堂之所」的落款。腰堵有少見的磚刻，以紅青二種磚磨光為框，內雕蝙蝠象徵「福到」，作工極為考究。第二進大廳設有雕鏤華麗的案桌與太師椅，牆上的

門樓對看牆上的「鳳麟祥趾」交趾陶，色彩鮮豔華麗。（2004 年 11 月攝）

門廳內兩側都是字畫，依舊散發書香氣息。（2020 年 8 月攝）

書齋「筱雲軒」，昔時藏有萬卷書，惜近代已散佚。

大門牆堵的「琴棋書畫」交趾陶作品，上有唐山匠師的落款。

板壁彩繪以靛青色為主，烘托出一股淡雅氣氛，與第一進的紅、黑、金色調迥異。兩種不同的顏色系統竟然出現在同一幢建築裡，令人印象深刻。

除了建築本體上的成就，呂家創辦的「文英書院」（文英社）與書齋

從筱雲軒內望迎賓樓，不禁想起「阮若打開心內的門窗」。（2020 年 8 月攝）

曲水流觴與藏書室筱雲軒。（2020 年 8 月攝）

「筱雲軒」，尚有促進台灣中部文風益加鼎盛之功，科舉進士丘逢甲（苗栗）與舉人林文欽（霧峰）、蔡時超（清水）、施士浩（台南）等人皆曾赴筱雲軒博閱藏書。其後，連雅堂等名儒也來過筱雲軒專覽這些珍貴的古籍。可惜近代以來，藏書已漸散佚，不復昔日書香。往事已杳，筱雲山莊在時間的更迭中漸採韜光養晦之姿，任多少風光世事盡藏這深院之中。

潭 子
摘星山莊

　　摘星山莊的景致幽靜，宅院前有池塘，四周亦有竹林環繞，可謂布局完整的一幢宅第，在建築裝飾上則不論磚雕、木雕、石雕、彩繪、字畫或交趾陶，不僅數量如繁星，且樣樣精緻絕美，可謂「無處不雕，無處不書，無處不畫」。這些出自當時主人與多位匠師用心經營的傑作，彰顯出此一建築在藝術與文化上的價值，使之成為台灣傳統民居中空前絕後的精美宅第，堪稱台灣古厝之首。

　　政府已將摘星山莊指定為市定古蹟，並於民國九十九年修復完成，今已開放參觀。

摘星山莊由池塘、果林、竹林圍繞，主建築為多護龍四合院，牆上設有隱密銃孔，內部建築裝飾極為考究。
（2016 年 12 月攝）

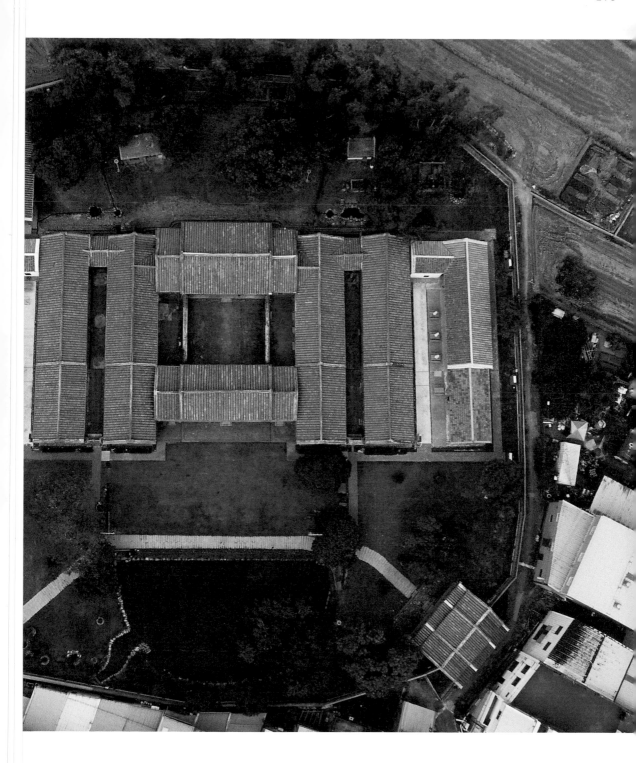

　　摘星山莊的磚刻，舉凡斗砌磚牆面大都有施雕，題材不下數十種，例如雙蝙蝠拱太極、螭虎銜太極、螭虎銜鐘、雙螭虎頭、如意錢紋、拐子龍紋、雲紋等，圖案均與祈福辟邪有關。護龍山牆上突出的磚砌「鳥踏」，兩側做豎葫蘆形磚刻收頭，磚面上亦淺雕螭龍圖案。

　　交趾陶的作品是由「泉州晉江一經堂」的蔡姓匠師策畫製造，個個精美無比。值得一提的是，以交趾陶塑成的文字在摘星山莊內出現極多，是他處所不易見的，比如門樓大門上的「摘星山莊」門匾，或門廳門框的左右聯對：「無江海而閒不導引而壽」、「乃邦家之光非閭里之榮」。除了文字之外，另有牆壁上的彩瓷人物、花卉瑞獸、博古架、山水與花鳥，精彩得彷若一條綿延數十公尺的畫廊。

　　摘星山莊門廳與正廳的正脊特別

屋頂脊堵上有以碗片鑲嵌出的精緻剪黏作品。

以界畫表現的士紳家居生活圖，屬於工筆畫法，落款「春江郭友梅」。

「無處不繪」亦是山莊特色。此為門廳步柱上的李克用人物。

高聳，正脊上下的馬路與脊堵均做各類精緻的剪黏，圖案有花卉、螭虎、祥獅瑞獸與吉祥器物等，垛頭上配以交趾陶作品。護龍山牆上的山花泥塑，上塑倒吊蝴蝶銜繫著磬牌，下塑迎風款擺的流蘇。其他如內埕斗砌牆上的書卷形漏窗、墀頭邊角上的拐子龍、掛錶與水車堵、屋脊等處，都出現了精美的泥塑作品。

摘星山莊的彩繪飽滿豐富，連歲月的洗禮都不能減其風華，昔日的金碧輝煌今日依舊。室內彩繪的用色以大紅為底，黑與金為主。門廳內的木隔屏上留有筆法蒼勁的字畫，雋永有趣並蘊含人生哲理。下段裙板有墨線繪螭虎幾何紋樣，靠前金柱的牆上亦各做左詩右畫的條屏。

正廳隔屏上的畫作線條頗瀟灑，後屏則以方幅構圖，題材雖為當時民居中常見的寫景畫，但畫風與尋常的通景屏不同，而是以「界畫」表現（畫中的建築線條以直尺與界筆繪成，又稱「樓台畫」），屬台灣罕見的工筆畫法。摘星山莊內仍可見落款「清丙子光緒二年」（西元一八七六年）的畫作，在台灣現存建築中已是鳳毛麟角，而摘星山莊內彩繪作品的主要作者有郭友梅、郭振聲、郭庭柯、吳滄洲等名師，更使得此絕美宅第在台灣民間繪畫史占有一席之地。

正廳隔屏繪「李白醉酒圖」，畫作線條瀟灑，堪稱傳世佳作。

筆觸輕柔的「和合二聖圖」，頗具幽默情趣。

豐　原

萬選居

　　萬選居的最大特色在於宅屋保有眾多交趾陶作品，利用交趾陶裝飾的位置有簷下水車堵、壁堵與墀頭等處，題材含括了亭台樓閣、樹、石、人物、花卉、鳥獸、器物等，色彩豔麗豐富，造型栩栩如真。交趾陶因施作融合多項工藝，過程繁複且造價偏高，因此多使用於廟宇，在台灣傳統民居中僅以交趾陶為主要裝飾的宅第並不多見，萬選居的價值因此突顯出來，用心亦值得後人珍惜。

　　此宅歷經兩次維修致使風貌略變，目前由祭祀公業管理中，保持狀況堪稱良好。

萬選居為三進四護龍合院，前有半月池及矮牆，外埕左側有門樓。屋內少見僅以交趾陶裝飾。（2020 年 11 月攝）

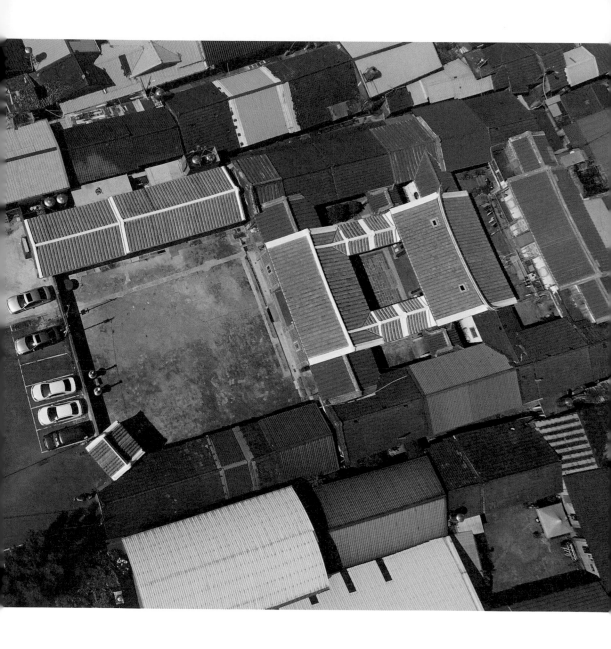

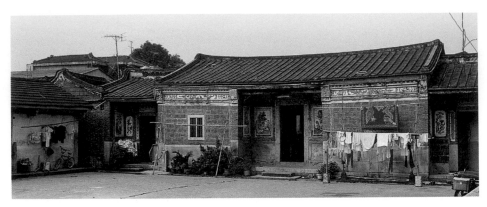

萬選居裝飾以交趾陶為主，為民居建築中少見。

　　屯聚在「翁仔社」的張氏有二，一為來自豐原南門底的張家，另一則以著名的「岸裡社」（舊地名，分布於今台中、神岡、豐原市與后里等地）通事張達京一族為代表。張達京祖籍廣東大埔，娶了六位原住民女子為妻，故又被稱為「番駙馬」。張家目前有「張五合公祭祀公業」，祭祀的便是張家的「番祖媽」。當年張達京開鑿了三條水圳，與原住民以「番二、圳主八」的方式以水換地而致富（即原住民與張達京之間二八拆帳），晚年時回大陸渡過餘生。

　　張達京是來台祖，遷徙到翁仔社建立基業的是十五世張萬春，因擁有軍功六品，並與大陸從事米糧交易而累積財富，萬選居是其子張存水、張存城、張存烈、張存庚四兄弟於同治十年（1871）籌建的。後代族人中有張啟仲曾任立法委員與國策顧問，在台中地區仍有相當影響力。民國六十年萬選居一百週年紀念時，曾經大肆整修，民國八十年左右再度維修，但因以油漆過度粉刷，盡失古意。

建築側寫

　　萬選居所在地翁仔社，位於台中盆地東北部，北境有翁仔社溪流過，

小檔案	
堂　　號	萬選居 · 詒穀堂 · 清河堂
姓　　氏	張宅
落成年代	清同治十年
建築方位	坐北朝南偏西
建 造 者	張存英四兄弟籌建
建築坐落	台中市豐原區豐年路一四九巷十弄十六號
建築形制	三進多護龍四合院

外埕立有門樓，以交趾陶裝飾。（2020 年 12 月攝）

西邊有縱貫線鐵路。張家為三進四護龍合院，占地約二千四百坪，前有半月池與一道矮牆，外埕左側立有以精緻交趾陶裝飾的門樓，門額石刻題「萬選居」三個大字。

　　穿過大埕即可見精美醒目的主建築，兩旁均有後來增建的護龍環抱。第一進為五開間帶過水廳，從正面看亦有三道大門，入口均做凹壽，門廳門楣上有匾「詒穀堂」，左右過水廳門額則書「安貞之吉」與「長發其祥」，正立面牆堵上布滿了交趾陶與石雕，美觀大方。第二進為金碧輝

煌的正廳，大門做雕琢細緻的格扇門，廳內供祀張氏祖先牌位，神龕上懸「曲江世德」古匾，乃光緒元年（1875）所留。第三落的明間做木條櫺隔扇門，木作也精心處理，此處昔日為主人休憩與待客之處。

　　張宅的建築主結構為土墼牆，外部為斗子砌磚牆，宅內棟架以牆體承重，並採擱檁式結構，棟架亦有木雕、交趾陶等裝飾。建築的格局與配置顯得嚴謹且主次分明，具大宅院風範。

細部特寫

　　萬選居的建築立面遍布著民居中少見的精彩交趾陶作品。交趾陶因造價高，因此多用於廟宇，但萬選居這樣的民宅內竟有如此豐富的交趾陶，而且有同治癸酉年（1838）造及一經堂蔡造的歷史證據，與筱雲山莊、摘星山莊、社口林宅、台中文昌宮為同一匠師來台最早作品，實屬難得。

　　萬選居正廳的後牆次間有磚砌的

過水廳入口前華麗門面。

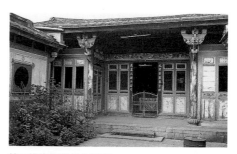

第二進富麗堂皇的正廳。

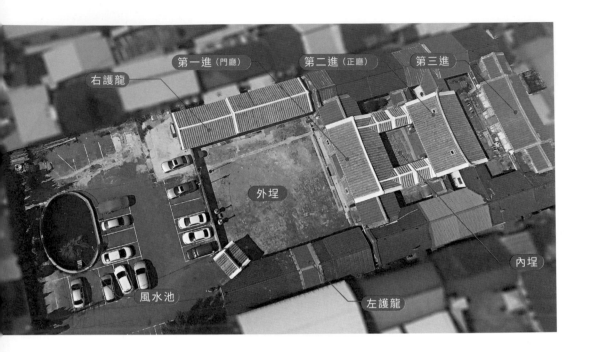

第一進（門廳）　第二進（正廳）　第三進

右護龍

外埕

內埕

風水池　　　　　　　　　左護龍

花窗，以紅磚組砌雙喜字及金錢紋，既生動又鮮豔。「囍」字意謂吉祥喜慶之事，是歡樂的象徵，更有美好得意之色，故甚受人喜愛，如此精美的磚砌作品已不多見。

　　宅內後院埕中央留有陶製大缸，高七十四公分，直徑一百公分，厚約五公分，外繪有花草和瑞獸，是一件罕見的古物。張家後裔表示該缸於清朝時期隨祖先由廣東潮州來台，經過多次遷徙才於一百多年前搬至現址。曾有古物收藏家出高價收購此缸，但後世子孫因珍視祖先遺物而不為所動。

交趾陶

交趾陶燒融匯了雕塑、彩繪、燒陶等多項技藝，屬於一種多彩釉軟陶，窯燒溫度大約在攝氏八百度左右，成品的質地鬆軟，具有滲水性，頗適合作為裝飾用品。這種溫度在地上用磚圍成的窯爐就可以達到，因此生產過程較簡便，唯作品以小件居多，大者須分數片分段燒製後，再予以接合並黏貼於壁面。

落款同治癸酉年的交趾陶作品。

牆堵的「囍」字漏窗，生動又鮮豔。

步口棟架有瘦長的木瓜形瓜筒，為泉州風格作品。

造型生動、寓意吉祥的交趾陶。

墀頭上有交趾陶掛錶與眼鏡的新潮裝飾。

水缸是張家祖先從潮州輾轉運到台灣。（2020 年11 月攝）

鯉魚造型的交趾陶新舊比較，上為一九八八年整修前，下為二〇二〇年整修後拍攝。

大甲

梁宅瑞蓮堂

　　從販賣雜貨起家，到開設店面一番經營，再加上鄰近大安港的地理優勢——梁家崛起於大甲一帶的故事，可說是早期移民胼手胝足在台灣開闢出一片新天地的成功示範。為了興建這所足以容納所有族人、同時顯揚家勢的宅第，梁家不得已也曾向好友借貸，並先後變賣數甲土地，令人不難想見此宅的精緻與華貴。今日我們仍可在門廳內看到清末時期繪作的精彩彩繪，保存狀況良好。可惜有部分屋瓦已破損，棟架亦有腐朽，亟待整修。

　　稍具年代的彩繪作品至今已不多見，梁宅能保有如此精彩的畫作，實在應積極建立圖檔留存，並延聘專家研究與維護，以免美好的傳統民間彩繪繼續風化剝落而消逝。在民國一百年的調查中，梁宅已破損嚴重，屋頂加上了鐵皮屋保護。

梁宅為傳統二進多護龍四合院，前有圍牆，後有刺竹，高空俯瞰儼然堡壘。（約1990年代梁勝雄拍攝）

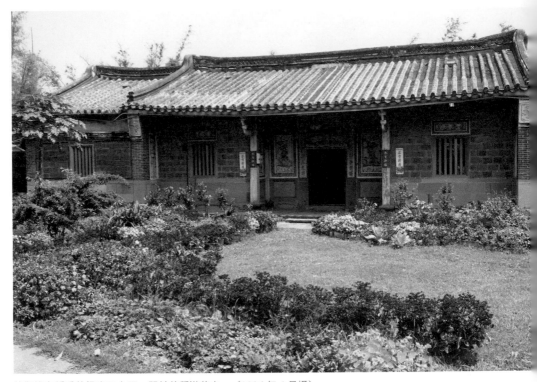

外觀樸實穩重的梁宅正立面，門前曾種滿花卉。（2006 年 4 月攝）

小檔案

堂　　號：瑞蓮堂・梅鏡傳芳

姓　　氏：梁宅

興建年代：清光緒二十年

建築方位：坐北朝南偏西

建 造 者：梁清波兄弟籌建

建築坐落：台中市大甲區大智街 80 號

建築形制：兩進多護龍四合院

　　祖籍福建省泉州府同安縣的梁比美，光緒年間與友人相偕赴南洋創業，啟程不久遇颱風來襲，因船停靠台灣避風，臨時改變初衷落腳台灣，從此在這片土地上奮鬥五十餘年，白手起家，建立龐大家業。

　　來台之初，梁比美以隨身的微薄分文為本錢，挑擔到處兜售商品（俗稱「賣腰鼓」），商品主要為草蓆、布匹、鈕扣、針線、剪刀、糕餅等簡單日用品，一番攢積後開設「泉益記」

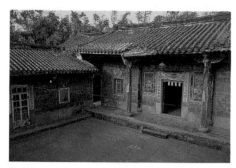

梁宅內埕空間，一派幽雅恬靜。

店號。今天，我們從梁宅護龍過水廳上的對聯：「泉布泉刀泉源不竭，益人益己益利無疆」，不難推想他當年開立的是布店。梁比美因生性老實勤奮，得到大甲殷戶黃家青睞，當上黃家東床快婿，婚後育有四子，三子梁清波為梁家的代表人物。

清末時期，大安港為中部地區的重要輸出港，船隻繁忙往來於大陸沿海，貿易興盛，商賈雲集。梁家郊行因經營米、布生意而大發利市，不出數年已富甲一方，再以所得廣購土地。梁家原本住在大甲鎮內，因族人日漸繁衍增多，遂聘請著名匠師於大甲北邊頂店增建豪宅。梁家以大陸進口的福杉為樑柱，廳堂隔間用台灣紅檜，柱珠採唐山石，屋身是斗子砌磚牆，磚塊與瓦片來自沙鹿，土泥則挖自屋前的田土，因此前院還建有魚池一座。此屋的興建共花費約三萬元，而當時木工一天工資不過一角而已。

梁家當年擁有的田產範圍極廣，包括大甲、大安、苑里、外埔等地，宅第附近都是稻田，交由佃戶耕種。光復後，這些土地大都在「耕者有其田」政策下為佃戶放領，迄今只剩苑裡等處尚有若干畸零地。梁家後代今多已於外地發展，也都頗有成就，只剩下梁比美的四子梁成之子梁既翕家族居住於此。

建築側寫

梁宅位於大甲鎮頂店庄，始建於光緒末年，後因戰亂使建材取得不易，延宕至大正三年（1914）才完工。規模龐大的梁宅，建屋時特別講究地理形勢：屋後有鐵砧山為屏，屋前有魚池納財聚氣，宅第四周亦種植竹林以護衛，宅內與庭院更設有曲折的暗溝以調節排水，使水「漫」出而非「流」出，以免散財。凡此種種措施，均符合堪輿之說。

梁宅為傳統的二進多護龍四合院，占地約一千五百坪，建地約九百坪。宅屋的四周前有圍牆，後有刺竹圍籬，從高空鳥瞰，儼然是一座堅實的堡壘。東南角原有洗石子的近代和洋風格院門，民國八十二年因馬路拓寬而毀去。

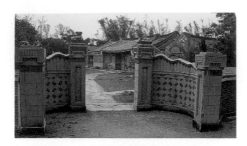

埤前原有洗石子和洋風格的院門，今已不存。

護龍山牆飾蝙蝠銜花籃山花。

正廳案桌上原有梁家祖先梁比美的塑像與桌鐘。

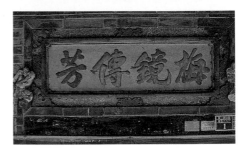

入口大門上有剪黏的堂號「梅鏡傳芳」。

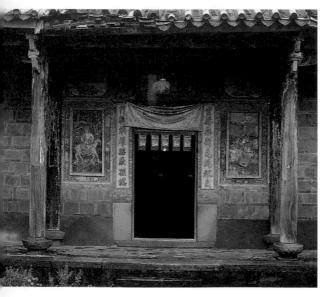

正廳兩旁可見八仙人物曹國舅與李鐵拐的剪黏。

細部特寫

　　梁宅第一進為面寬五開間的門廳，入口做三開間大凹壽步口廊，以突顯門面的莊嚴。屋頂雖只採樸實的馬背造型，但鋪瓦講究，以筒瓦為面，且有瓦當滴水，俱是大宅院之氣勢。入口大門上有剪黏的「梅鏡傳芳」堂號四大字，兩旁又塑壽翁及仙姑。門廳的棟架為三通五瓜的抬樑式結構，木作上尚留有精緻的彩繪，歷久如新。中庭後方的正廳出步口廊，門楣題「瑞蓮堂」，兩旁有八仙人物曹國舅及李鐵拐的剪黏。

　　廳內神龕奉祀的是梁家祖先的神

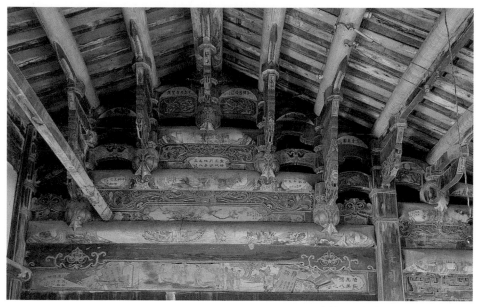

門廳棟架上有清末所留的彩繪作品。

主牌位，案桌上除了擺設祭具，另有梁家祖先梁比美的塑像與桌鐘，非常特殊。廳內屏壁上亦有墨線彩繪字畫，風格典雅莊嚴。

　　中國傳統建築以木構架體系為主，為了保護木料，在這些樑、柱、棟、枋上塗刷油漆，便成為裝修工作中的必要措施。以梁宅的樑枋為例，不論在通樑瓜筒、斗栱等木結構，皆留有題材多樣的精彩畫作，包括花鳥、人物、書法或喜慶的寓意畫，另外還有教誨訓誡子孫的圖文。其中，以人物題材的表現最為豐富，諸如「郭子儀壽」、「揖遜盛世」、「三

正廳出步口廊，以彎弓門連接兩側護龍。

聘華野」、「飛熊入夢」、「三顧草廬」等故事，繪工無一不精。

棟架上亦可見以五彩施作，但板壁部位以咖啡色為底、墨線上彩，繁素並陳，極具特色。技法上，另有少見的「螺鈿填嵌」工藝，是台灣中部彩繪匠師擅長的方式：以利刀將蛤蚌殼切割成不同形狀，再運用抹、點、沾等手法裝飾圖紋。此法多施作於樑枋的垛頭、邊框或瓜筒等部位，突顯其亮麗尊貴。此宅的匠師落款有作雲、沛然氏、壽藤老人等，但不知是否為同一人所留，背景資料亦無從探源，只能辨識出其畫風頗近似鹿港郭家的纖細風格，但有些作品差異性極大，據聞部分為唐山師來繪。

梁宅的石雕、木雕與磚雕亦相當精緻，剪黏技法更是繁複，展現出傳統建築匠師的高明技術水準。但梁宅最令人讚嘆的，仍是門廳裡至今仍保存良好的彩繪作品，顏色鮮豔如昔，非常難得，因此稱之為「台中地區五大民宅之一」並不為過。

通樑上有「郭子儀慶壽」彩繪。

鯉魚、卷草栱的色澤溫潤動人。

門棟架有瘦長的木瓜形瓜筒及松鼠南瓜員光。

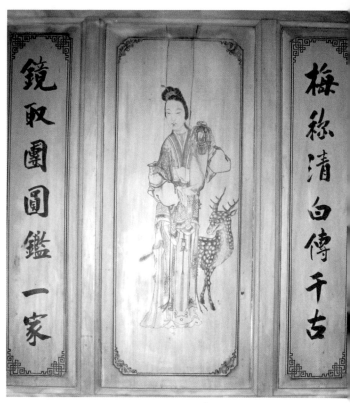

原板壁已燻黑，以紅外線拍攝可以看見墨線細節，此處兩幅為仕女圖、麻姑獻壽。（2011 年 6 月攝）

門廳板壁以咖啡色為底、墨線上彩的手法來表現
諸多人物故事。

牆堵隅有螭虎銜洋鐘之淺線磚刻。

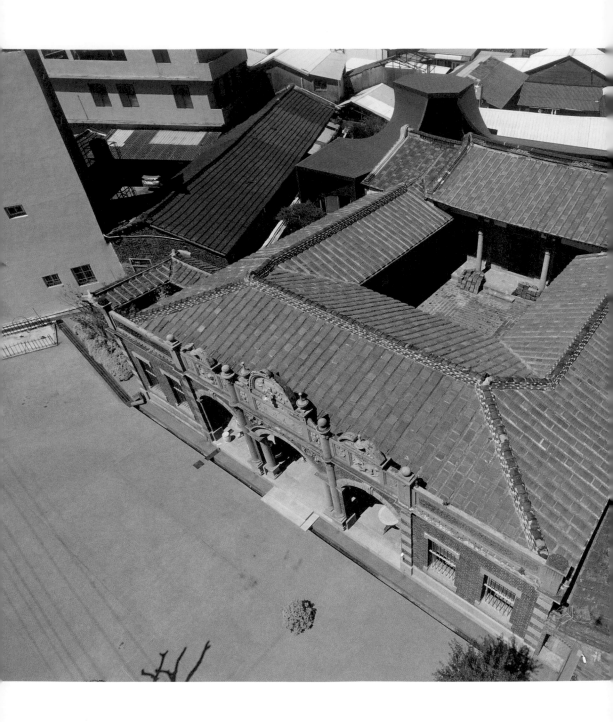

大甲

德化里黃宅

　　這幢興建於日治時期的黃家新厝，第一落為西式牌樓建築，第二落卻是傳統中式合院，既擁有傳統民宅的格局，又展現一種新時代的風尚與創新姿態，堪稱台灣中部地區頗具代表性的中西合併傳統合院。

　　黃宅除了在外觀上看得出受到外來文化影響之外，其建築細節亦頗異於傳統，其中包括以英文書寫體表現的牆堵浮雕，令人大開眼界。文建會民國一〇二年的台灣「歷史建築百景」票選活動中，黃宅亦以其特殊的建築風情入選。民國一〇八年屋主重新整修，不但煥然一新，且古意依舊。

黃宅為中西合併建築，有傳統四合院，第一落西式牌樓建築為其特色。（2020 年 8 月攝）

黃宅正立面第一進為日治大正時期流行的西方牌樓。（2020 年 8 月攝）

小檔案

堂　　　號：江夏世澤

姓　　　氏：黃宅

興建年代：日治大正十三年

建築方位：坐西朝東

建 造 者：黃振金籌建，黃清波起造

建築坐落：台中市大甲區德化里賢仁路
　　　　　一五〇號

建築形制：兩進兩護四合院

　　黃恭為黃家的來台先祖，祖籍福建省泉州府晉江縣，於嘉慶年間由線西鄉草港上岸，其子黃富移居清水鎮大突寮，直到第三代的黃長才遷至大甲鎮社尾。黃富育有二子，次子黃椪與人共同經營布匹生意，後來拆夥，獨自創立「隆源商號」販賣米與布，再將所得全投資在土地上，田產約位於五里牌至社尾一帶。

　　黃椪的兒子黃振金從事的卻是米糧及鴉片生意，並與大陸通商買賣往

黃宅與舊厝之間隔一條小巷。

第二進為閩南式傳統建築，屋簷下做木雕滾邊雨遮。

來，所獲鉅利亦完全投資於土地上，成為大甲地區的大地主。據說，黃振金當年擁有的土地，甚至遠達宜蘭、南投、竹山等地，同時也開墾了日南與鐵砧山一帶，面積超過百甲，租收有七八十石以上。黃家百年舊宅從前有一座千坪花園，可見當時的黃家確實富可敵國。大正十三年（1924），黃振金於舊宅旁增建一幢中西合併的新厝，由其子黃清波設計起造，與舊厝只隔一條狹窄的小巷。

建築側寫

　　黃宅採兩進兩護的四合院形式，外觀方正。第一進門廳的風格為大正時期流行的西式造型，面寬五開間，

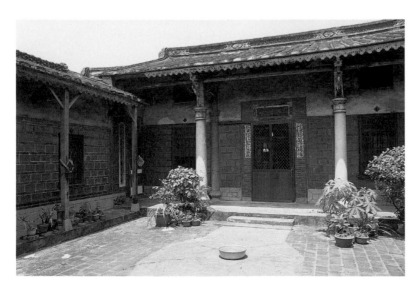

第二進的正身挑高有夾層閣樓，步口廊上立有洗石子圓形梭柱。

以三開間做入口的凹壽，並立柱做步口廊，開圓拱門洞，正面做牌樓立面（女兒牆），正立面的分割，不採用五等分，而是兩旁最寬，中央次之，中央兩側最窄。第二進為閩南式傳統建築，正身挑高有夾層閣樓，廳楣書「江夏世澤」，廳內供奉神明。步口廊上立有西式洗石子圓形梭柱，並做精緻的蓮花柱頭，屋簷下的博風板有木造滾邊裝飾，看得出受到西方風格影響。左右兩側護龍亦做步口廊，但出廊較窄，立方形木柱，做三叉式出栱，表現手法明顯受日式建築的影響。內埕以紅磚鋪面，工整講究，旁置有盆花，更顯幽靜。

細部特寫

黃清波有一位留學美國哥倫比亞大學的同窗好友陳炘，在建造黃宅時正巧歸國，提供了他若干意見，使得黃宅於建築細部設計上頗異於傳統，

次間山牆做西式破山頭，牌樓面山牆卻有傳統花鳥與瑞獅戲球裝飾。

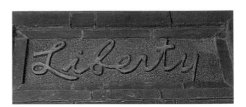

步口廊牆堵上有極具創意的英文「Liberty」（自由）字樣浮雕裝飾。

牌樓立面女兒牆上有泥塑「風月襟懷」四字。

壁堵上可見洗石子博古圖架。

例如屋頂為四坡水上加天窗、屋簷下做木雕滾邊雨滴等,最特殊的是第一進做成西式牌樓面,磚牆飾有水平滾邊飾帶、西式圓拱門、圓柱、柱頭、拱心石、走廊、女兒牆等,次間山牆做破縫(破山頭),牌樓面山牆上泥塑有浮雕的花鳥、瑞獅戲球,以及西式卷草等裝飾,中央明間的女兒牆上泥塑「風月襟懷」四字而不寫堂號,更是一般民宅中罕見。另外,步口廊的牆堵上竟有英文「Liberty」(自由)、「Equality」(平等)字樣的浮雕裝飾,明間的門楣上又用中文「忠實」二字代替堂號。凡此種種顯示了建築語彙之靈活,以及與時代並進之特質,無不為走在時代尖端、又富人文氣息的設計,令人大開眼界。

黃宅的另一特色在於建材相當講究,除了由日本進口彩色玻璃、花紋玻璃與地磚,又從大陸進口福州杉作為樑柱,棟架亦做傳統斗栱樑架,並採用阿里山的台灣檜木做隔間的木材。室內板壁上有鹿港郭派傳人柯煥章畫花鳥及人物故事。陳設的傢俱等也極精緻。整幢宅第所運用的洗石子、水泥沙漿打毛、泥塑與開模印花等技巧均非常成熟,壁堵上亦有洗石子的博古圖架與瑞獸。整體而言,此宅乃是日治時期興築的民宅中,少見的中西合璧佳作。

大廳板壁有鹿港郭派精彩字畫。(2011 年 7 月攝)

牆身隅角有淺線磚刻如意紋。

清水

黃家瀞園

　　台中清水三塊厝魚池口的黃家古厝「瀞園」為中部地區仕紳民居的代表，四合院格局，建築融合閩南、日本、西洋等風格，前落為折衷式樣，後落傳統閩南風格，整體建築華美。

　　仕紳豪宅為何建在清水鎮外的三塊厝田間？此乃黃汝舟性喜安靜，故選擇在郊區的自家果園內興建宅邸。宅邸取名為「瀞園」。「瀞」，淨、靜也。

　　民國八十七年黃宅曾出借電視公司拍攝「第一世家」。電視劇曝光，卻造成瀞園無可彌補的傷害。宅內建物雕飾傢俱等，被宵小偷竊一空，宅內殘破敗壞。九十六年，第一進門廳與左右次間、右內護龍廂房又燬於祝融。所幸一○二年公告為市定古蹟，一○九年台中市文化局斥資七千萬修復完成。一一○年五月再度踏入黃宅，能看到昔日風采重現，真是莫大的福氣，令人感動，謝謝辛苦默默付出的朋友！

瀞園為四合院格局，前落為折衷式樣，後落為傳統閩南風格。
（2021 年 4 月阿達碼攝）

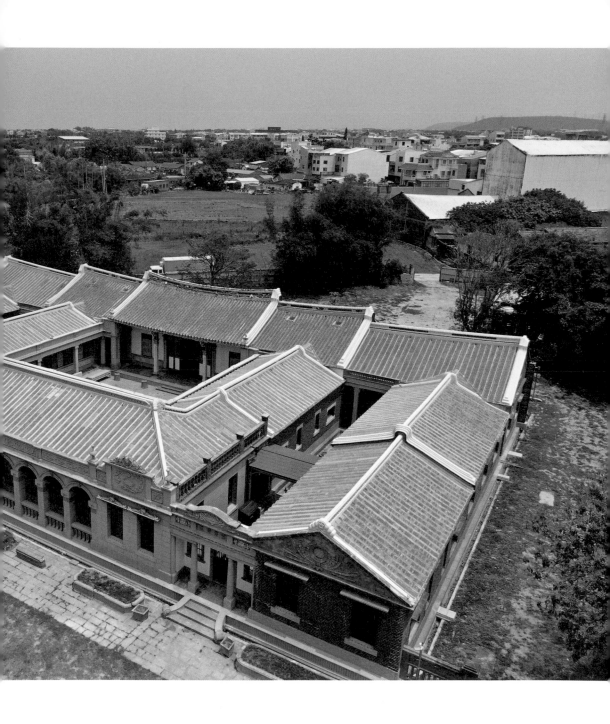

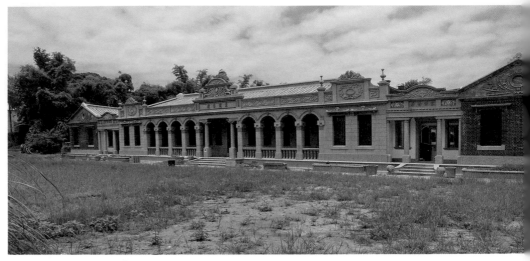

第一進面寬七開間，正面山牆大量使用西方建築語彙。（2020 年 8 月攝）

小檔案

堂　　　號：清水三塊厝瀞園（東觀傳經）

姓　　　氏：黃宅

建造年代：起建於昭和元年，昭和四年
　　　　　落成

建 造 者：黃汝舟

建築方位：坐東朝西

建築坐落：台中清水鎮國姓里三美路
　　　　　五十七號

建築形制：兩進四護龍，中西合併

　　黃家祖籍福建省泉州晉江縣，約在乾隆年間移居台灣，當時開台祖黃玉衡，初至彰化縣大肚溪牛罵頭，到第三世黃阿試遷清水三塊厝魚池口。據第七代黃培甲先生口述，當時國姓里一帶只有黃厝、吳厝、林厝三家，所以稱三塊厝。到第五代黃汝舟時已具名望，還當過區長。

　　瀞園起造本因黃家有意與霧峰林家結親，卻因黃家舊宅簡樸無法和林家門當戶對遭拒。為表彰身份，又因人口眾多，故決意起造豪宅，由長子茂林負責興建工作。黃茂林經營米穀生意，因經商需要時常到台北，據其姪兒黃培甲回憶，他參考三峽、大溪街屋的風格，親自規劃瀞園的設計，

聘請清水街顏同茂主持工程。

清水瀞園黃宅始建於日治昭和元年（1926），興建時間長達四年。黃宅原存的中脊彩繪落款，時間為戊辰年（1928），此應為起建年代。瀞園裡的石莊（畫師劉沛然）彩繪落款分屬四個時間，中脊部分又有二個年代：戊辰年（1928）、乙亥年（1935）季夏。正廳內，門額書卷彩繪年代為己卯年（1939），壁面條四條屏彩繪年代是辛卯年（1951）。於昭和十至十四年、民國四十年（1951）兩度重修。

建築側寫

黃宅前庭外埕有一優雅的日式風格庭園與水池，今僅剩二座日式石燈籠及小彎橋。

黃宅瀞園園邸規模宏大，總面積接近三千餘坪，主體建築約五百餘坪，主建築為二進四護龍傳統合院格局，建築形式，據說它仿三峽大溪街屋，在結構上見證日治中期各式工法及材料之運用，結構採用鋼筋混凝土加強磚造，前落立面以西洋建築語彙的山牆、柱式、拱圈等構成，後落以傳統閩南風格剪黏、泥塑、木雕、石雕、彩繪為主要裝飾手法，而部分亦出現洗石子、磨石子、開模印花、瓷磚拼貼做法，風格上與前落相配合，可見當時匠師之用心與巧思。被美譽為中部地區中西合壁，傳統與現代，

門額上硬摺書卷彩繪，旁配以吉祥物，筆、笛、書、如意、佛手等。（2021 年 5 月攝）

門額上硬摺書卷彩繪，旁配以書、劍、扇、石榴等，寓意文武雙全。（2009 年 11 月攝）

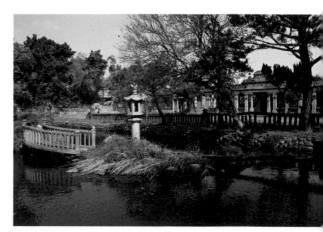

埕前有優雅的日式庭園與水池。（2013 年 1 月林俊明攝）

最典型作品，這也有稱「閩洋折衷建築」代表。

細部特寫

本體建築屋頂為台灣傳統屋瓦，採四披水屋頂，用灰黑色板瓦，正面山牆則大量使用西方建築語彙。第一進面寬七開間，中央明間、次間未做隔斷，梢間、盡間相通，表現出豪宅氣勢，五面女兒山牆，中央門廊山牆處為最高，其它山牆依次遞減以分出主從，中央山牆上，有「東關傳經」的堂號，另兩山牆書「家傳詩禮」、「棟拂雲霞」。山牆另飾以西方花草、幾何圖形、網球拍等，均簡潔大方時尚，門廊與第一護龍之間夾以拱圈列

龍邊門內可見過水廊有西方裝飾簷板及壁柱裝飾。（2021 年 5 月攝）

山牆上使用西方建築語彙，花卉、卷草、網球拍、花瓶柱頭等。（2009 年 1 月攝）

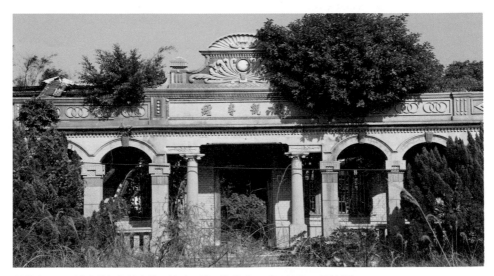

前落立面以西洋建築語彙的山牆、柱式、拱圈等構成。（2009 年 1 月拍攝）

柱，兩側各有四個，拱圈的柱頭多變，有看似西方愛奧尼克柱式，有的卻加以抽象化，恍若東方的回字紋。開模印花工藝精巧。入口階梯做書卷造型，寓開卷有益。立面牆面飾以磨石子和鑲貼面磚，整體強調「現代、時尚、典雅、趣味」。內部木作天花板，精巧的吊燈座，與隱藏於壁體之中的收納櫃設計，宅內地板鋪面，以進口水泥地磚拼花裝飾，此材料圖案都是在台唯一的，可見主人與匠師的費心巧思。

正廳傳統閩南風格表現，但次間牆堵卻貼上日本進口白瓷磚。（2021 年 5 月攝）

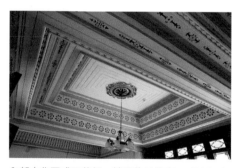

內部木作西式天花板，精巧的吊燈座。（2021 年 5 月攝）

入口階梯做書卷造型，寓開卷有益。（2014 年 4 月攝）

宅內地板鋪面是進口水泥地磚。（2021 年 5 月攝）

第二進中央為神明廳，兩側梢間、盡間為房，由於尺度較前落高，皆有夾層，盡間前廊道有樓梯可直通夾層。正廳以傳統閩南風格表現，正廳屋頂使用閩南廟宇常見紅筒瓦有瓦當滴水。屋頂脊飾，則以虎豹獅象花草等剪黏裝飾、日本花磚搭配線邊，步口廊瓜筒、員光、斗栱、插角木作雕工精讚，廳內牆堵彩繪，左書為贊侯鄭鴻猷，兩則條幅為景賢書，右畫為劉沛然（石莊）畫「四聘」圖，兩則條幅為崎峰林一枝書，門額上有書卷彩繪。

正廳通往左右護龍的門廊以「瓶身廊門」為框，在貫穿的視線中多出一種意象解讀的趣味。隱含子孫平安之意。另在格局動線上，以左右內外簷廊廊道貫穿外護龍及廣大的宅院。廊柱柱聯、幾何花卉圖案裝飾、西方柱頭、中式柱礎，洗石子工藝高超。二進稍間護室壁面則出現以西方單點透視畫風的風景畫，有大馬路、黃

正廳左壁堵有字為贊侯鄭鴻猷書，兩則條幅為景賢書。（2009 年 11 月攝）

右為石莊畫「四聘」圖，兩則條幅為崎峰林一枝書。（2009 年 1 月攝）

神明廳前步口廊上雕瓜筒、員光、斗栱等。（2021 年 5 月攝）

廊柱洗石子中式柱礎，飾花草、動物。（2009 年 1 月攝）

包車、人力車、椰子樹、橋樑、農夫騎牛、穿旗袍仕女與西式花園、中式圓拱城門堡、民宅、涼亭……，真屬於中西夢幻風格。水車堵以剪黏、泥塑、彩繪裝飾，花籃、水果、魚兒、花草……，其中羅馬數字時鐘，突顯在傳統中接受西方流行的意涵，廊牆屏門上置以洗石子塑扇形框內以「梅、蘭、竹、菊」四主體裝飾，這又是中式傳統風格。過水廊前中庭置有磨石子長條椅及置花盆的花椅，作工細巧。

廊牆屏門上洗石子塑扇形框內以「梅、蘭、竹、菊」裝飾。（2021 年 5 月攝）

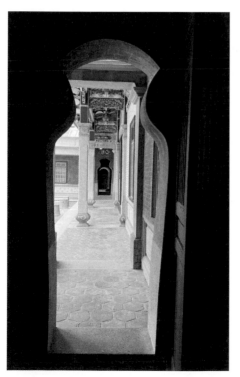

門廊以「瓶身廊門」為框，隱含子孫平安之意。（阿達碼攝影）

護室壁面有西方透視的風景畫，中式圓拱城門堡，馬路上穿旗袍仕女、人力車、兩旁中式民宅、西式花園涼亭、椰子樹等。（2021 年 5 月攝）

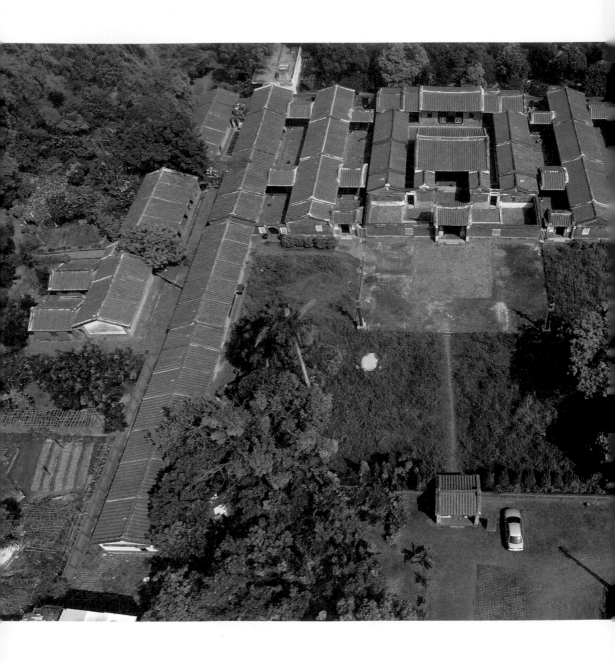

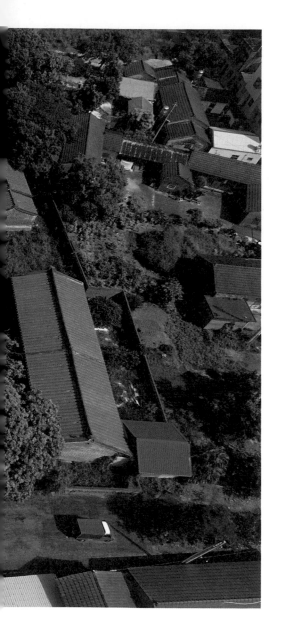

馬興

益源大厝

　　坐落在蒼翠水田間的益源大厝顯得幽美而閒靜，展現出一種閩南傳統民居與環境相得益彰的風貌，也呈現了大地主與佃農在生產與治安上的相依關係。

　　益源大厝的歷史說的正是在台灣開發史上，墾拓致富者於取得社會地位後，逐漸轉為書香門第的真實故事。它不只呈現出田鄉士紳家族的氣派，也是台灣古厝中具有最寬闊連續立面的宅第，垂脊相連的柔美曲線尤其令人著迷。

　　大厝現無人居住其中，但政府已指定為國定古蹟，於民國九十二年修復完成。民國九十六年起，開放預約參觀。

大三合院包住一個小三合院，左右共計有八個護龍，面寬十五開間，宅邸開闊，在台灣無能出其右。（2016年9月攝）

益源大厝為彰化地區田鄉士紳家族的民居代表。

小檔案

堂　　號：益源大厝

姓　　氏：陳宅

興建年代：清道光二十六年

建築方位：坐北朝南偏西

建 造 者：陳榮華兄弟籌建

建築坐落：彰化縣秀水鄉馬興村益源巷
　　　　　四號

建築形制：三進多護龍四合院

　　清乾隆五十七年（1792），陳氏開台祖陳武從福建省泉州府同安縣來台，入居彰化以耕墾起家，逐漸殷豐，娶妻後移居彰化觀音亭前，興築店屋改業營商，以「益源」為號，終成當地富戶。

　　陳武有四子爾溫、爾良、爾恭及爾儉。道光年間，陳家子弟參與民團，協助驅夷有功，長子爾溫（即陳榮華）議敘「布政使司經歷」，三子爾恭誥授「奉政大夫」，並追贈其父陳武為「承德郎」。陳氏兄弟有了功名後，為

了光耀門第，於道光二十六年（1846）
選擇馬興庄起建占地三公頃餘的益源
大厝。咸豐九年（1859），第三代陳
聯茂中武舉人，為了豎立代表官宦之
家的旗杆，再以鉅款購得鄰近土地，
終於成就今日所見的寬闊規模。

　　從此以往，陳家逐漸由商賈之家
轉為書香門第，進士、舉人與文武秀
才輩出，為家族日後的社會地位奠定
了穩固的基礎。

建築側寫

　　益源大厝又稱馬興陳宅，是彰化
縣內最大的古宅，清代時是本省僅次
於板橋林家與霧峰林家的第三大建
築。宅第的氣勢宏偉，除了主建築群
外，加上竹圍內的廣大庭院、旁邊的
佃戶與後花園，面積超過一萬坪，可
見陳家當年富甲一方的情形，遠非我
們今日所能擬想。

大門上題「陳四裕」，寓意陳家四大房都能飛黃
騰達、豐厚有餘裕。

　　益源大厝的格局即所謂「大厝九
包五，三落百二門」。「九包五」在
此指的是房屋的防衛措施重重疊疊；
據說大厝周圍原有一條壕溝以及七重
茂密的竹圍，主體建築前有門樓二
重，獨立的正廳由四合院包圍，宅前
兩個角落還各有銃樓一座，可見大厝
防範之森嚴。

　　益源大厝在台灣傳統建築中是擁
有最寬闊連續立面的宅第，多以磚、
石、木、土等材料建造，大木結構則
由抬樑與穿斗兩式簡化而成。主建築
與比鄰兩座建築的垂脊相連，形成高
低變化的柔美曲線是本宅最大的特
色。宅第的造型平實，裝飾簡單而統
一，極具田鄉士紳家族的氣派，家族
的發展亦實踐了「晴耕雨讀、以農立
國」的中國傳統思想，龐大的建築體
積更是其他傳統建築無法比擬的。

1995 年花團錦簇的陳家花園。

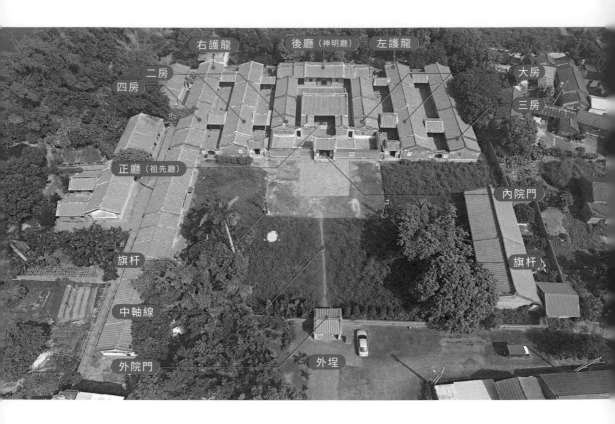

細部特寫

　　益源大厝是一座合併了家祠、庭園、官邸、住宅等各種機能的大型建築群，有外埕、外門、內埕、花園、事務所、祖先廳與陳家各房住所。除此之外另有水塘，花園、果園等，惟今日均已荒廢。

　　穿過圍牆與外埕來到大門，門上「陳四裕」三個金黃色大字依然熠熠閃耀。進入大門後便是陳宅的內院，面積廣闊的前埕鋪人字形紅磚，象徵人丁興旺。埕前兩側立有一對石砌的旗杆座，是家族身份地位的表徵。

　　到達大廳後可見廳門上懸「文魁」匾，是為舉人陳培松所立，廳內留有家訓等對聯，公媽龕上供奉祖先牌位，壁上則懸掛陳氏祖先遺像六幅，堂內氣氛一派肅穆莊嚴，廳後還有一進專事供奉神明的後廳。

大廳廳門上懸「文魁」匾。（2016 年 9 月攝）

古厝的垂脊相連，曲線柔美流暢。（2012 年 2 月攝）

圓門被稱為「月洞門」，有圓滿吉祥之意。

古井為昔時婦女汲水、洗衣、話家常的重要場所。（2012 年 2 月攝）

益源大厝是台灣民居建築中擁有最寬闊連續立面的宅第，埕前兩側立有石砌的旗杆座。

社頭月眉池

劉氏古厝

　　劉宅位居八卦山麓，有山為屏且腹地廣闊，無論房舍周遭、居家走動或樹木環護，皆既掩又透，符合風水「乘風則散、界水則止」的理論，將大自然與建築體之間的關係處理得和諧有致，是一座極講究風水的宅第。另外，它擁有二大落、左七右六共十三條護龍的建築體，實為台灣中部多護龍傳統合院的代表作。

　　劉宅的保持狀況頗佳，族人亦仍生活其間，是一座生氣盎然大宅院，民國九十年獲選為文建會的「歷史建築百景」之一。

講究風水的宅第，前有水為鏡，後有八卦山為屏。共有十三條護龍，為台灣最多護龍的合院代表。（2016 年 9 月攝）

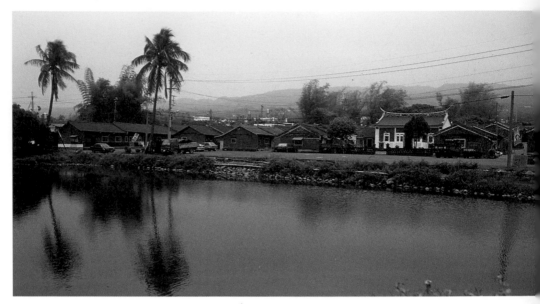

位於八卦山麓，擁有多達十三條護龍的社頭月眉池劉家。

小檔案

堂　　號：團圓堂

姓　　氏：劉宅

興建年代：清嘉慶年間

建築方位：坐東朝西

建 造 者：劉一籌籌建

建築坐落：彰化縣社頭鄉南雅村山腳路
　　　　　三段六三二巷十弄一號

建築形制：二進十三護龍合院

劉氏祖籍福建省漳州府南靖縣，來台祖為第十一世天極公，約於清康熙中葉渡海來台，落腳嘉義民雄一帶，直到第十二世一籌公時才輾轉移居現在的社頭鄉月眉池，與劉姓家族的其他成員毗鄰而居。

劉家在歷經數代的胼手胝足與苦心經營後逐漸累積資產，估計房宅四周有三甲地的公業，外圍也有六甲地田產。劉家房宅經歷整修、增建與改建，但大規模擴建是日治昭和初年以後的事，添加了第二落與左右共十三道外護龍的建築，形成龐大的合院規模。由於地基呈圓形拱護著祖祠，故

取名為「團圓堂」，祠堂前尚有一酷似弦月的大池塘，即遠近聞名的月眉池。宅第為四大房家族共有，產業也由四大房輪作，收成後各歸所有，因此各房皆有自己的穀倉，是台灣鄉間一個典型以農立業的大家族。

以山為屏，以水為鏡，大自然與建築物融為一體。

建築側寫

劉宅擁有背山（八卦山）、面水（八堡圳）的天然座山觀局之勢。營建之初，地理師針對地勢上的「坔田」（沼澤地）特質，判定此地為「土虱穴」，必須掘池塘安養之，並在護龍之間做排水溝以互通有無。據劉家子孫宣稱，昔時夜間還可聽到排水溝裡土虱的叫聲，但如今已因地下水超抽而消失。

從高處眺望劉宅：月眉池、大塊厝、正身、護龍、大埕、濃密的刺竹林，如此的山環水繞圍抱之勢，猶如銅牆鐵壁一般保護著劉宅。劉宅屋前的月眉池寬度橫跨六條護龍，池內目前仍飼養著魚，因此皆以「魚池」稱之，池前也仍有大片劉家的水稻田，再加上屋後的果樹林，使與大馬路、左右鄰舍有所區隔，令劉宅宛如一座遺世獨立的農莊別院。

劉宅以土墼為牆身與屋瓦的材

大廳門楣有匾書「團圓堂」，下方鑲彩瓷面磚。

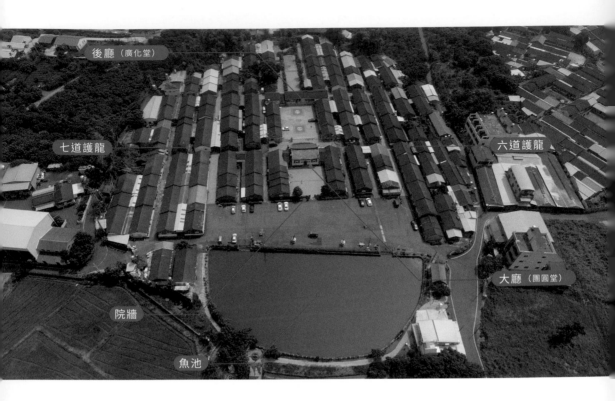

後廳（廣化堂）

七道護龍

六道護龍

大廳（團圓堂）

院牆

魚池

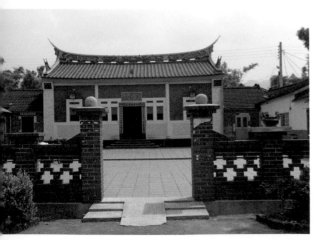

第一落大廳與前埕，擁有紅磚精心疊砌的院牆。
（2016 年 9 月攝）

料，並以木材為樑柱主體，正是俗云的「大興土木」。過去，當泥土的需要量大時，匠師為求便利而在基地前就地取材，待房屋築成，池塘也挖好了。池塘有防火、納水、聚氣、聚財、防禦、調和氣候與養魚等作用，兼具了風水地理與生活的實用功能，難怪成為古厝環境中常見的元素。

綜觀劉宅的人群組織與建築空間形式，它擁有龐大的建築組群，將族人共同凝聚在一塊基地上的家族意識

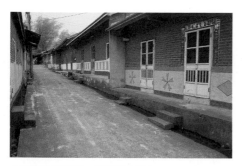

井然有序的護龍，各間門戶獨立。

以土墼為牆的護龍。

昭然，其二落大宅院、左右共十三條護龍的規模，在目前台灣護龍數較多的傳統合院名單上榜上有名，故亦具有建築代表性的意義。

細部特寫

劉宅入口大門在西南角隅，有一間將爺廟駐守。正身大廳前有一矮牆隔開內埕與曬稻穀的外埕，兩埕的面積相差七八倍之多。第二落的堂屋目前提供做「廣化堂」，供奉自南投縣名間鄉分靈來的地方神祇。

劉宅並無精良的彩繪與雕刻，正身大廳的燕尾屋脊也很簡樸，大廳近年因整修過而略失古意。全宅前後有二落，北側有七道護龍，南側有六道，共計十三條護龍組成一龐大的合院規模。因為是在不同時期增建，用料與建築形式均不大相同，包括編竹夾泥牆、土墼牆、磚牆、石牆等。

「古亭笨」為昔時農家私有的小型穀倉。

護龍後仍可見一座小型穀倉「古亭笨」，牆壁體為編竹夾泥，屋頂原為茅草蓋，現改為鐵皮，整體造型似一戴帽的大稻草人頭，古拙可愛。依其體積估計，一個約可容納五十到七十石稻穀，約合一甲田的產量，因此從家院中「古亭笨」的數量，便可估計當時的屋主擁有多少田產。今日隨著大型穀倉的興起，「古亭笨」因此漸沒落，已很少能再見到。

永 靖

餘三館

　　陳氏先祖從康熙年間便已來台拓墾，雖以墾首起家致富，後因子孫有軍功而使家族更進一步邁入顯貴之門，與台灣其他豪門家族依循的發達路線相近，為了紀念祖先而興建的餘三館，更是巧妙融合閩南與粵東傳統建築特色於一身，宅內「無處不畫」的彩繪亦精緻迷人，使餘三館以優美典雅的氣質擠身「台灣十大古宅」之一。餘三館已獲政府指定為縣定古蹟，曾經整修過，保持狀況良好。

餘三館是包括正身、軒亭、內外護龍的三合院建築。中軸線上，有一座獨立的三開間門樓。（2016 年 9 月攝）

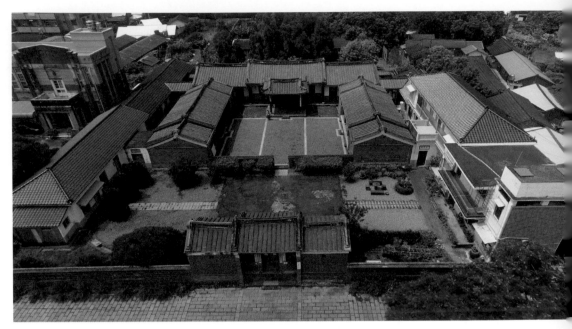

餘三館正立面有三開間獨立的門樓。（2016 年 9 月攝）

小檔案

堂　　號：創垂堂・餘三館

姓　　氏：陳宅

興建年代：清光緒十年

建築方位：坐西朝東偏南

建 造 者：陳有光、陳成渥籌建

建築坐落：彰化縣永靖鄉港西村中山路
　　　　　一段四百五十一巷二號

建築形制：單進多護龍三合院

　　陳氏祖先為世居於廣東省潮州府饒平縣塘埔鄉大榕社的客籍家族，世代以耕讀傳家。康熙年間，大榕社第十世陳智可渡海來台，從淡水南下至彰化湳港西莊（今永靖），看中此地田園肥美而建厝定居。陳智可在台墾地有成，十二世陳德耀於嘉慶十八年（1813）與徐鳴岡等人以六股合資的方式創建街肆，便利通商貿易，從此陳家由墾首逐漸致富，並轉為大租戶。為使陳氏族人聚居一處，陳德耀曾建有巨宅一所，該宅後來毀於道光年間的閩粵械鬥中。陳德耀所累積的

財富，經過十四世陳崑崗努力經營，到了十五世陳義方時，因為協助平定戴潮春之亂而獲五品軍功，遂使陳家既富且貴。

陳義方育有二子，長子陳有光，次子陳成渥。同治十二年（1873），陳有光納捐得「成均進士」（貢生）功名。今天，餘三館的正廳「創垂堂」上仍懸有他當年獲頒的「貢元」匾一面，正廳神龕兩側亦有「恩授貢元」、「成均進士」執事牌兩對。光緒十年（1884）起，陳氏兩兄弟合力興建三合院大宅「餘三館」，寓意為紀念祖先「艱難創業，蔭澤後世，垂留久遠」，並祈願世代子孫都能「多福、多壽、多子」，費時七年才完工。

光緒二十一年（1895），滿清割台予日本，引發台人的抗日保衛戰，日本近衛師團統帥北白川宮能久親王於南征途中，曾借宿餘三館。日治後

北白川宮能久親王御遺蹟碑。

期，陳氏第十七世陳捷鰲接受日本所贈的大批山林土地，答允日人於餘三館前的田地上，建造神社紀念北白川宮征台的事蹟。神社公園落成於昭和九年（1934），每年由日人定期舉行公開儀式祭拜。台灣光復後，陳氏第十六世陳作忠以其為陳家之恥，遂毀神社，再闢水田，今水池旁留有一塊「北白川宮能久親王御遺蹟碑」。此後，陳家族人曾擔任永靖鄉鄉長達十七年之久，並出錢籌裝電力設施造福鄉里，使永靖一帶居民提早有電力得以使用。

寬廣的軒亭前可見內埕矮牆、外埕與門樓。

門樓位於中軸線上，門上懸「餘三館」匾。

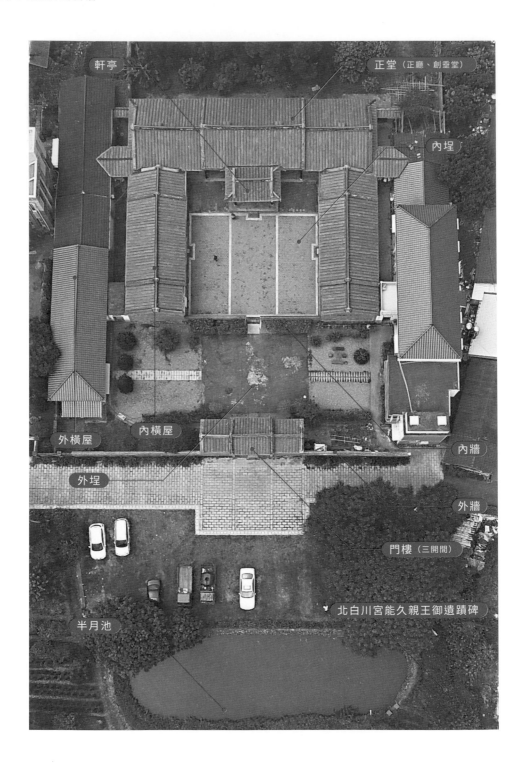

軒亭

正堂（正廳、創垂堂）

內埕

內橫屋

外橫屋

內牆

外埕

外牆

門樓（三開間）

北白川宮能久親王御遺蹟碑

半月池

建築側寫

　　餘三館位於永靖鄉港西村中山路上,是一座三合院式的建築,包括正身、軒亭、內外護龍、門樓以及內外埕。中軸線上,有一座獨立的三開間門樓,門上懸「餘三館」匾,內護龍前有矮牆圍出內外埕,主屋正身面寬七開間,明間做三關六扇門,次間與稍間有步口廊相連以供出入,廳前有立簷柱的軒亭,廳內祭祀大榕社列代先祖,命名「創垂堂」。正身步口廊有花瓶形彎弓門通往兩邊廂房,護龍上則開八卦形泥塑竹節窗。

　　臺基以卵石砌築,牆體以斗砌磚牆與土墼磚牆為主,另有部分為編竹夾泥牆。屋頂的形式,除了軒亭為歇山式之外,其餘均為硬山馬背式。屋架兼採了抬樑、穿斗與擱檁三種形式,其中,大廳空間採用抬樑式以示空間之神聖與尊崇。

　　為造成同樣尊貴的效果,大廳正門中央三間均後退三尺,次間則約退

正身步口廊上有梭形柱及花瓶形彎弓門。

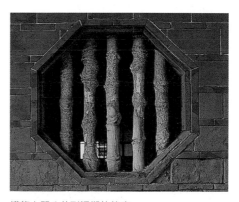

護龍上開八卦形泥塑竹節窗。

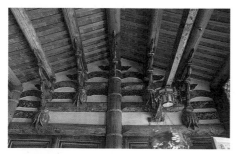

大廳採隆重的穿斗式結構。

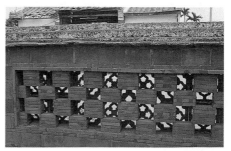

內埕的隔牆有鏤空花窗,前面嵌上綠釉花磚,後面疊砌磚花,頗富創意。

一尺，使廳前空間形成內雙凹，令廳堂門前的步口廊顯得特別寬廣。另外，屋後的屋簷出挑做窄廊、立簷柱，可以遮雨防曬。內埕的隔牆有鏤空的花窗，前面嵌上綠釉花磚，後面疊砌磚花，頗富創意。

細部特寫

餘三館內的彩繪表現於宅內的木構件上，包括棟架、瓜筒、束橢等，無處不畫。由於所用顏料為早期來自大陸之礦物性原料，至今仍歷久彌新，畫工之高超亦甚為少見。正廳的隔間屏上，以紅為底施作「擂金技法」（一般擂金彩繪以黑為底），左書字、右畫竹，書法臨摹當時永靖名書法家魏統勳的紙稿作品，至今仍保有初始的豔麗光彩，非常特殊。板壁的裙堵部位則以黑為底擂金，內容為「螭虎團爐」、「螭虎團囍」、「螭虎團壽」

等吉祥圖紋。其他尚有瓜筒上的雙囍人物、正廳板壁上的大幅民初仕女圖，以及右護龍步口廊樑枋的人物畫作，均極其生動精緻，尤以後者保存得最好，色彩線條依然鮮明清晰。

餘三館有一特殊裝飾表現是別處未曾得見的技巧，即板壁上的泥塑人物，推測應出自名師之手。由於板壁的吸附性不高，灰泥塑於其上卻能歷久不落，極其不易。此技法在本地稱為「麻絨石灰浮雕」，做法是將棉紙

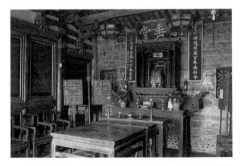

正廳神龕旁可見執事牌兩對，隔間屏上飾有臨摹魏統勳書法的擂金作品，鮮豔如昔。

正廳前對看牆上有泥塑的「麻絨石灰浮雕」壽翁。

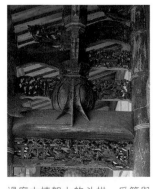

過廊木棟架上的斗栱、瓜筒與員光，雕繪俱佳。

黑底擂金的「螭虎團囍」彩繪。

弄碎並加糖漿拌勻打漿，塑捏時先以紗布敷布於表面，於紙漿內加麻絨為筋，再以簡練之手法勾勒出人物主題的形貌。它出現在餘三館的門楣與正廳外側隔板的對看牆上，左隔板內容為「壽翁」，右為「仙姑」，門楣上的八仙則已零落。

正廳前出抬樑式構架的軒亭，斗栱、瓜柱與托木的雕工細緻，梭形四腳柱的上下收分比例 非常優美。出軒亭是餘三館有別於他宅的特色之一，台灣一般民宅很少有出軒亭，另外僅在霧峰林家與龍井林宅中見到。除建築美學的意義之外，中南部炎熱的午後，軒亭委實是最好的遮蔭處，成為居民消暑、泡茶、聊天的好所在。

餘三館建築不論在格局或細部處理上，均流露出典雅優美的氣息，巧妙融合了閩南及粵東的傳統建築特色（粵東建築喜採簡潔的三合院，無繁複的裝修），確實是台灣極具代表性的古宅之一。

正廳板壁上的大幅民初仕女圖，生動精緻。

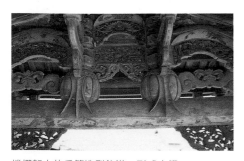

捲棚架上的瓜筒造型飽滿、形式古樸。

台灣代表性古宅

據行政院文建會民國七十四年出版的《傳統建築入門》（李乾朗著，十九頁）：「現存的台灣古宅已不多，屬於乾隆期以前的，大約不超過五座，較精美的是清代中期的道光、咸豐作品，同治及光緒時期則出現了幾座藝術價值很高的住宅。日治以後雖也有傳統合院，但水準不如前。最有代表性的十大古宅是板橋林宅三落舊大厝、霧峰林宅宮保第及景薰樓，永靖陳宅餘三館、竹山林宅敦本堂、大溪月眉李宅、潭子林宅摘星山莊、豐原呂宅筱雲山莊、佳冬蕭宅、彰化秀水陳宅益源大厝及鹿港元昌行。」但今多已改變。

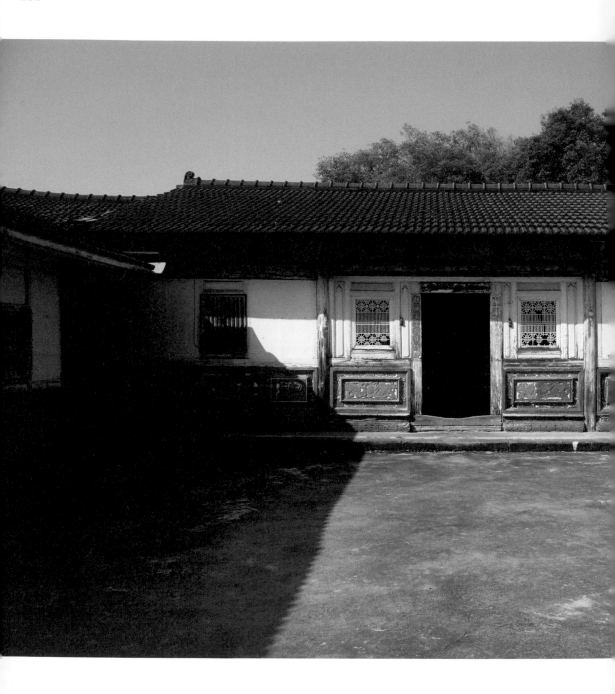

大林

張聯宅

　　張宅為簡潔的三合院農村住宅，雖屬小型宅院，但其磚作、廳內棟架，以及小木裝修均極為考究，並不亞於大型宅院。當年興建宅第時，主人特地重金禮聘唐山師傅前來施作，其中以磚雕作工最精美細緻，為此宅的最大特色，稱得上是台灣現存最佳磚工之代表作。

　　嘉南平原上如此精彩的宅院並不多見，今人更應加倍珍惜才是。此宅的保存現況尚可，惜小部分磚雕有崩落損毀。目前仍有人居住其中。

張宅為小型合院農宅，看來雖平淡簡樸，但磚雕作工極值得我們投注目光。
（2015 年 11 月攝）

屋主張聯，日治時期職司保正，以農耕起家，後多從事公益活動，造福鄉里。宅屋外觀雖平淡簡樸，但當年亦曾延聘唐山師傅興建此合院，光是大木師傅就聘請了兩位，採對場合作的方式興工，歷時數年才完工，可說是一棟內容紮實的農村宅院。

建築側寫

張宅是田園旁的一座竹圍小型三合院農宅，格局為一進二護龍，正身有三開間，正面「見光」（兩側開門），兩護龍也是三開間。正身的屋頂較高敞，臺基前有一踏階，兩側則有磚砌的弧面裝飾。明間有開門，兩旁各開一漏窗，窗櫺為繁複的日式幾何格子，下部的檻牆則飾有磚雕，從明間直延伸至次間。

正廳的棟架採穿斗式架構，架構簡潔，細部卻頗特殊。廳前的棟架上有少見的看架斗栱，斗座草連成一大片，斗則為菱形多弧狀，形式樸拙，但氣勢壯觀。最特殊的是，左右兩側棟架的風格因為對場作的興建方式而

壽樑包巾彩繪落款甲寅年。

明間幾何造型的窗櫺帶有東洋風格，檻牆磚彫雙獅戲球。（2015 年 11 月攝）

小檔案

堂　　號：孝思堂

姓　　氏：張宅

興建年代：日治大正三年

建築方位：坐北朝南

建 造 者：張聯籌建

建築坐落：嘉義縣大林鎮中林里

建築形制：單進雙護龍三合院

各異：左側出菱形斗，斗身扁平，斗底有雲紋彩繪，雞舌較長，瓜筒開鼻較平；右側則出方斗，兩側上大下小，束的形式、線條極流暢，瓜筒則做壽桃狀，為出小三爪的騎瓜筒。

廳內棟架以黑色為底，木構樑柱上尚留有精彩的彩繪畫作，畫題有郭子儀慶壽與其他節孝故事，創建至今百多年來，雖從未經整修，但顏色鮮豔如昔。正廳內的神龕也極為講究，

正廳的左側棟架與右側風格迥異，乃對場合作的趣味所在。

廳內留有精彩的彩繪。

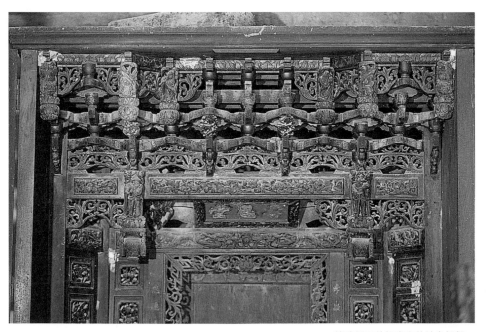

精雕細琢彷如廟宇的神龕細部。

不僅前有螭虎卷草木雕花罩,構造亦為上等木料雕成的精緻樓閣,斗栱、柱身、托木、吊筒、龍柱等一應俱全,金碧輝煌,恍如一座具體而微、精巧華麗的小殿堂,門額上還有小匾題名「孝思堂」。

細部特寫

大林張宅最值得一書的元素便是磚雕。以紅磚與烏磚相間設色,營造出黑紅對比的大方氣派,精緻的刻工所展現的藝術水準,令人嘆為觀止。

張宅立面的明間與次間檻牆係由數片面磚拼成,利用了窯前雕與窯後雕兩種磚刻技巧來表現。明間主體是雙獅戲繡球的圖案:外由層層的凹凸弧面紅磚組成,看來有如畫框的邊框,深具立體感。突起的層層外框與內框,不僅相間的紅黑兩色看來煞是美麗,還有中心繁複的磚刻裝飾——除了團繞回紋的烏磚刻,亦有牡丹、菊花、卷草等紅磚刻。櫃臺腳的位置則飾有弧面外凸的磚刻,題材是螭虎咬腳團錦。檻牆的次間兩側雕的是八

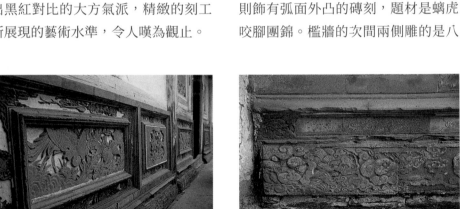

檻牆飾有磚雕,從明間一直延伸至次間。

櫃臺腳位置飾有弧面外凸的螭虎咬腳磚刻,造型特殊而細緻。

「雙獅戲繡球」紅黑兩色磚相間的邊框,深具立體感。(2015 年 11 月攝)

八仙人物磚刻,外為紅磚鑲烏磚邊框,為製作難度高的工藝表現。

仙，以二仙為一組，內飾雲紋、磬牌、如意、花草等吉祥物，皆為紅磚鑲烏磚邊框。整組檻牆的磚工之精，幾無絲毫誤差，至今尚能保存完整如昔，甚是可貴。

當年，這批擅長磚刻與水磨磚的不知名唐山師傅遠渡重洋來台，在嘉義大林這樣的小村落，留下此不朽之作，真是為人始料未及的。張宅傳世的磚雕，顏色鮮豔，質感溫潤，線條剛挺，造型也多變，可說是台灣現存磚刻作品的第一把交椅。

置於屋側的洗石子花瓶造型花椅。

新舊對比　1990 vs 2015 年
左次間原八仙人物與花鳥圖，今已崩落損毀。

舊　新

後 壁
黃家古厝

　　興建於日治時期的後壁黃宅，雖算不上歷史久遠，也非最華麗精美的宅第，但它是目前台南保存最完善且最具文化藝術美的閩南式宅院。在主人的細心維護之下，宅邸如今保持良好，雅致悅目依然，手工精緻、手法多樣的木雕作品處處可見，訓勉後世子孫的聯對之多，亦為全台少見，其先人的苦口婆心可見一般。但願此宅能永續長存，得為後代子孫瞻仰，緬懷前人的行事風骨。

黃宅為中國傳統式宅地，但屋前的內埕則做西式園林，宅第寬廣，前有大魚池。
（2020 年 8 月攝）

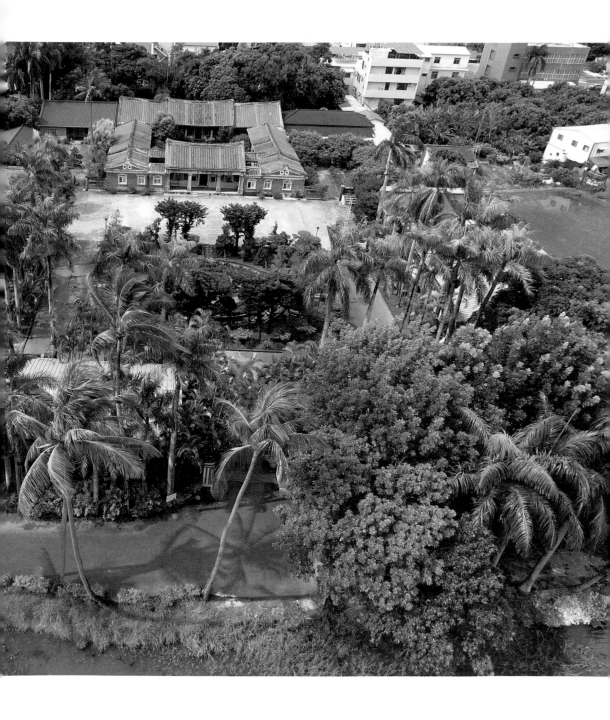

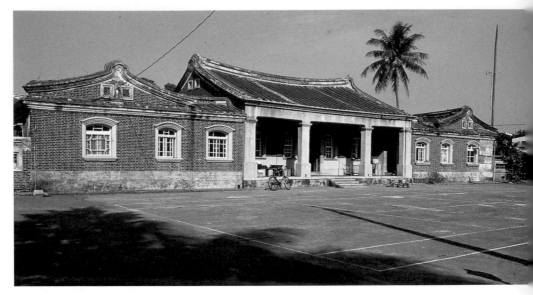

後壁黃宅為日治時期興建的精彩閩南四合院。

小檔案

堂　　號：紫雲衍派

姓　　氏：黃宅

興建年代：約日治大正十三至昭和元年

建築方位：坐北朝南偏西

建 造 者：黃謀、黃冬、黃振隆、黃振
　　　　　德兄弟籌建

建築坐落：台南市後壁區後壁里四十號

建築形制：兩進多護龍四合院

　　黃宅現任屋主黃崑虎曾任總統府參議，祖籍福建省泉州府安溪縣。祖父黃合興原住在菁寮，以務農為生，育有四子黃謀、黃冬、黃振隆、黃振德，後來一起遷居到「後壁寮」現址。

　　日治時期，在「工業日本、農業台灣」政策之下，台灣南部平原的稻米與蔗糖產量大幅成長，黃氏兄弟合營「黃振興合資會社」，因掌握了先機而經營有成，後再從稻穀、蔗糖與雜糧買賣，擴大經營到林產、不動產、石灰磚瓦等業，終至擁有上千甲山坡地與上百甲平地良田，成為嘉南平原上富甲一方的望族。

黃宅的興建歷時約三年,於昭和元年(1926)竣工。使用的木料與石材均購自大陸,建築工匠也遠從福建聘請來台,但磚瓦是黃家自製的,製作磚瓦的黏土則就地取材自黃宅前的大水池,是昔時常見的做法。

建築側寫

黃家古厝位於新營往後壁的省公路右側,公路東邊的一片大魚池也是黃家的產業,順著椰林大道前行,便來到黃家大門入口,宅第四周有高牆圍繞,門前的大埕極為寬闊,周圍廣植花草樹木。

這一座兩落的合院建築保留了前有魚池、後有果園的傳統風格特色,若包括宅前的大水池,共占地約六千坪。第一落的正身為三開間,兩側有廂房與過水廳,第二落的正身則有七開間,使黃宅擁有俗稱「七包三」的格局。

黃宅的屋身高大且占地廣闊,窗戶皆以洗石子做「大正窗」(西式彎弓造型),山牆為硬山馬背,山花上有泥塑螭虎懸磬,磬以兩片綠釉琉璃花磚代替,兼做氣窗。第一落的門廳做三開間步口廊,有西式洗石子方形磚柱。第二落的正廳亦造出步口廊並立六角柱,中央三間的屋面高於稍間,屋脊高低為類似廟宇的三川脊,

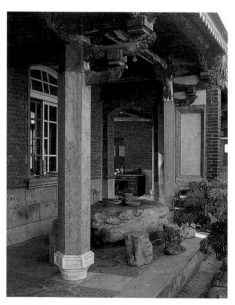

正廳出廊,上立厚實的六角柱。

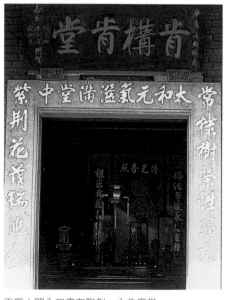

正廳大門入口書有聯對,內為廳堂。

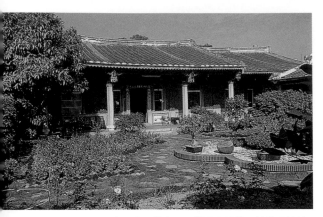

中庭為西式園林造景，花園內顯得一片花團錦簇。

但做馬背形而非燕尾，整體外觀的主次感分明，龐大而穩重。全宅的屋架採穿斗式架構，木作雕刻相當精緻，穿樑之間的板堵做成精巧的櫺仔窗，是福州匠師的拿手工藝。屋脊下方則有受西方建築影響的木作屋簷板，雕成花邊般的滴水飾帶，饒富趣味。

合院的中庭寬闊，做西式園林造景與植栽，是傳統中國院落所沒有的；中國傳統建築的內埕，僅做花架擺放花盆。黃宅花園內一片花團錦簇，亦有現代藝術雕刻大師朱銘的「太極」作品，為宅院更添蓬勃的氛圍。

細部特寫

黃宅雖建於異族統治的日治大正年間，但仍堅持興建中國傳統式格局的宅第、過傳統大家庭式的生活，只

有在一些小地方，不免受到和洋風格影響，譬如使用水泥與洗石子等新建築技法，或寬大的弧形「大正窗」。但就整體而言，黃宅的空間營造充滿了道地中國味，這一點由木雕作工、題材的表現與門聯的內涵可清楚得見。

木雕精品在黃宅隨處可尋。由於師傅皆特聘自大陸，個個手藝高超，雕刻手法多樣，舉凡淺雕、透雕、半透雕等，刻痕均流暢自然。雕刻題材有花草、鳳凰、蝴蝶、龍等動植物，更有取材自中國民間故事的人物，如「渭水聘賢」、「八仙傳奇」等，將傳統人文思想融入現實生活。正廳內

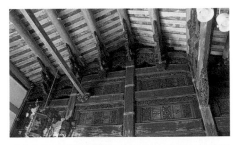

門廳穿樑之間的板堵做成精巧的櫺仔窗，是福州匠師的拿手功夫。

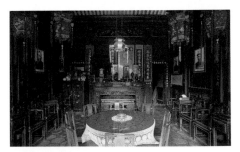

大廳內陳設頗華麗，放眼看去滿是對聯。

安置的神龕，更是極品中的極品，據說當時聘請名師設計時，花費了約三甲地的代價，樑柱、吊筒、斗栱、臺階、屋簷等一應俱全，簡直是真實祠堂的縮影。

走進黃宅，聯對多得令人目不暇給，為它的一大特色，例如正門門額的楹聯：「度量當心周而不比，權衡在抱得乎中庸」，橫批「中道而立無黨無偏」。對聯引自經書中的名句，意在告誡子孫處世之道，雖似老生常談，卻是老祖宗傳下來的智慧。

位於正廳內側的六句對聯，更是黃家一直視為最根本的家訓：「惜食惜衣非為惜財原惜福，求名求利總須求己莫求人」；「富貴無常爾小子勿忘貧賤，奸貪不學我清門只望光明」；「天地本無私為善自然獲福，聖賢原有教修身可以齊家」。詞句懇切，不難想見黃門家風之嚴謹，處世以品格為先，以俯仰無愧為首要，絕不隨波逐流。

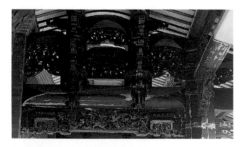
捲棚式步口廊的棟架雕鑿細膩。

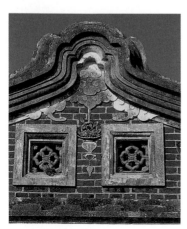
硬山馬背山牆曲度頗大，山花上有泥塑螭虎懸磬。

楹聯

「楹聯」就是對聯，相傳源自於春聯，有直接刻於石板上，也有刻寫在竹／木上，再懸掛於柱／壁上，近代表現手法則多直接刻於石或壁上。它是中國傳統建築中最能展現人文精神的一項元素，透過文字意涵與建築藝術的結合，一個家族的家風、家訓便永遠鐫刻於宅第的楹柱之上，蘊含了屋主對後代子孫的期望，同時也是處世哲學的傳承。

鹿陶洋

江家聚落

　　台三線台南玉井、楠西間的江家古厝，被公認是最大且保存相當完整的閩南式同姓家族傳統聚落，有保留古早土墼厝、竹編厝、鐵皮屋、混泥土墻，以及日治時代的紅磚屋、洗石子屋、水泥磚造等一百三十多棟房屋。有的雖已更新改建，但多數均有近三十年以上屋齡，現還有二十多戶居住，彷彿是兩百年來農村建築變遷的縮影。

江家古厝被公認為最大且保存相當完整的閩南式同姓家族傳統聚落。（2016 年 12 月攝）

外護室形成一個外埕，前埕極為寬廣，可操練「宋江陣」。（2016 年 12 月攝）

小檔案

堂　　號：鹿陶洋江家古厝群

姓　　氏：江宅

規　　模：三落起，正身五間，外護龍
　　　　　左六條、右七條，共十三條
　　　　　護龍

建造年代：清康熙年間

建 造 者：開基祖 江如男

建築方位：坐東朝西

建築坐落：台南市楠西區鹿田里陶洋江
　　　　　六十一號

　　鹿田村舊名鹿陶洋，是楠西鄉最早開闢的村落。江家開基祖江如男，於清康熙六十年（1721），自閩漳詔安縣井邊鄉二都下割社渡海來台。即在此建一茅草屋墾拓，而後在同一地點，經過無數年，多次的修築家園，四大房子孫繁衍日眾，由中心逐漸向兩側增建護龍，日明治三十九年（1906），才整修成今天的規模，從祖祠壁上的「嚴禁約碑」，為日昭和五年（1930）江萬全主事立，自江達清時代，迨至江萬全等族人用心

經營，更臻完善。近年大整修祠堂在民國六十年。祠堂乃是聳立在整座古厝的中心點，為家族的精神中心。遷台初時由於楠西山賊猖獗，為保護族人，在聚落外種大片刺竹林，並操練宋江陣，今也保留了「宋江陣」的傳統民俗文化，整個聚落由公司管理，嚴禁蓋高樓。江家子孫繁衍，卻始終維繫傳統農業社會家族結構，十幾代聚居而未分家，實屬不易。

祖祠壁上「嚴禁約碑」，為日昭和五年江萬全主事立。（2005 年 11 月攝）

建築側寫

江家古厝群，占地二百一十公尺深，一百六十公尺寬，地約三公頃。若以行政區域定義，自成一村，外護室形成一個外埕，前埕極為寬廣，延伸長度近公尺，可操練「宋江陣」，埕前有大樹作為路口標記，可供聊天乘涼，埕外埤塘有月眉形的蓮花池，後有鹿陶洋山，聚落背山面水，地理風水絕佳。

江家聚落為三進多護龍合院格局，中軸線上有門樓、公廳、神明廳、祖祠堂，有左右廂房連接著廳堂，而護龍由內向外逐漸發展，左邊六道，右邊七道，共有十三道護龍，為子孫居住空間，最外圍為雞寮、豬舍。

細部側寫

第一落以埕牆形成一合院形式，前有入口門樓，門樓柱，聯對「出交益友、入則和成」，為洗石子另鑲貼彩瓷面磚，門樓旁設牆連接內護室，護室前段節慶時做臨時廚房，平時擺

一百三十多棟房屋，為數百年增建改建，今成為農村建築變遷的縮影。（2009 年 3 月攝）

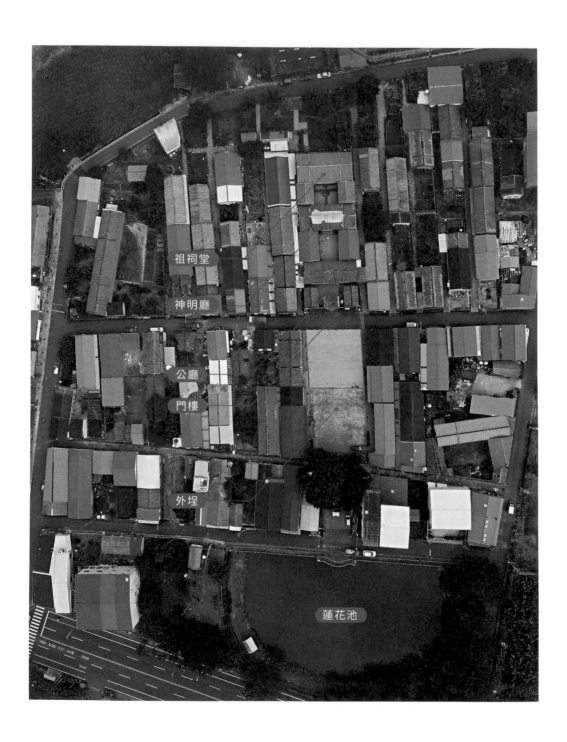

祖祠堂

神明廳

公廳

門樓

外埕

蓮花池

放桌椅、碗盤。第一落為公廳是節慶宴席會議場所，正身三間起，棟架採西式斜樑與穿斗式混合做法，牆面開大窗，室內無隔牆，使得空間寬敞。

　　第二落為神明廳，出步起，棟架為穿斗式，屋頂為一條龍帶燕尾式屋脊，脊堵作玻璃剪黏，脊飾中脊福祿壽三仙，兩側做吐水雙龍。牆裙堵為洗石子加貼彩瓷面磚裝飾，明間為三關六扇門，屏門彩繪門神。案桌上供奉江家祖先牌位及東峰大帝觀音佛祖、李府千歲、田都元帥的神像。

前埕有大樹可供聊天乘涼。（2005 年 11 月攝）

公廳棟架採西式斜樑與穿斗式混合做法，空間寬敞。（2016 年 12 月攝）

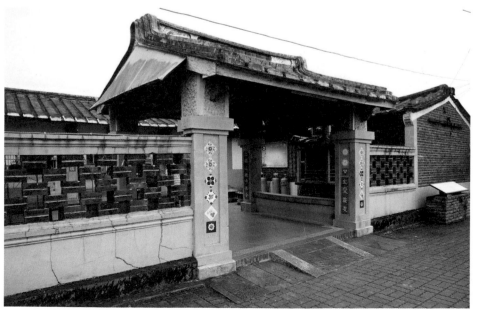

入口門樓，門樓柱，洗石子另鑲貼彩瓷面磚。（2016 年 12 月攝）

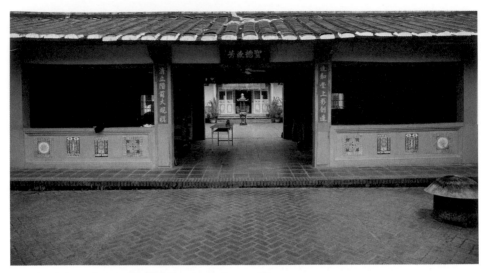

第一落為公廳，是節慶宴席會議場所。（2016 年 12 月攝）

鑲貼組砌多變彩瓷面磚圖案。（2016年 12 月攝）

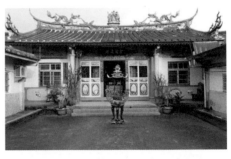

第二落神明廳，出步起，屋頂為一條龍帶燕尾式屋脊。（2005 年 11 月攝）

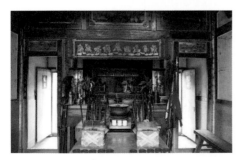

江家神明廳，神案桌旁有兵器，為練宋江陣使用。（2016 年 12 月攝）

神明廳的屏門彩繪門神，年代久遠。（2016 年12 月攝）

第三落祖祠堂，步口廊柱為八角形斷面。（2005 年 11 月攝）

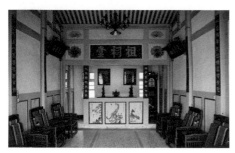

祖祠堂的室內棟架亦為穿斗式，擺設簡潔。
（2016 年 12 月攝）

第三落為祖祠堂，屋脊平緩，脊
堵貼玻璃剪花，步口廊柱為八角形斷
面，室內棟架亦為穿斗式，擺設簡潔。
供奉江萬全、江李甚夫婦的畫像。

謹龍中的門楣繪有代表財富的「鈔票」。（2016
年 12 月攝）

從建材可見護龍為不同時期所產。（2009 年 3 月
攝）

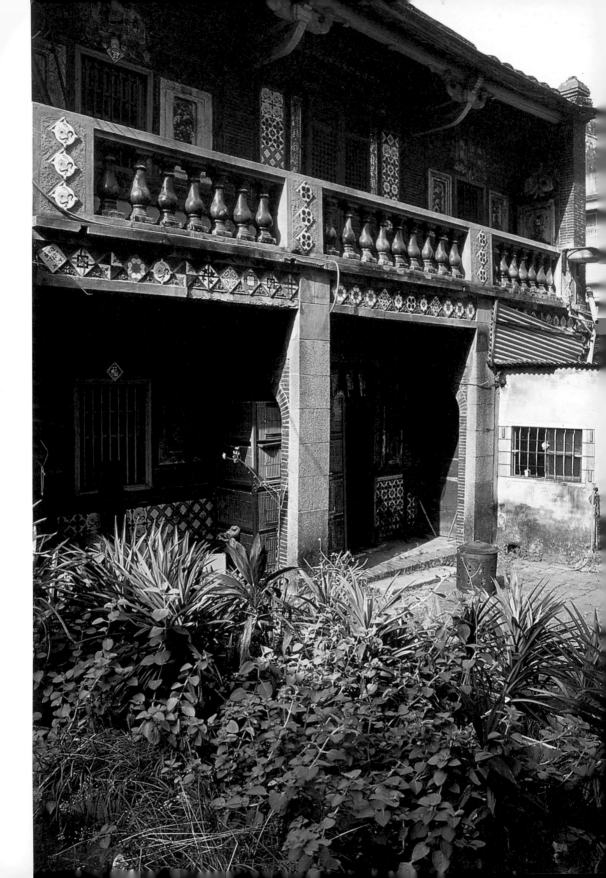

大 社
翠屏路許厝

　　大社許厝不是具有明星光環的名宅，也不具有傳統民居的合院格式，它最特別的是，建築裝飾部分全由一位多才多藝的本地師傅張叫負責。

　　張叫的本業為皮影戲演師，卻自行研發出絕妙的磚刻技巧，風格饒具趣味，不僅當年為許厝增添諸多顏色，在磚刻技巧現已幾乎失傳的台灣，其質樸味拙的作品今日也成了值得我們珍視的寶藏。除了磚刻之外，許厝裡尚有許多精彩的泥塑、交趾陶與彩繪作品，亦是出自張叫之手。

　　大社許厝因為一名匠師的巧手而有了生命，至今依然保持美好的狀態。

許厝為二層樓三開間的樓仔厝。屋中珍貴的
磚刻作品在傳統建築中也是難得一見。

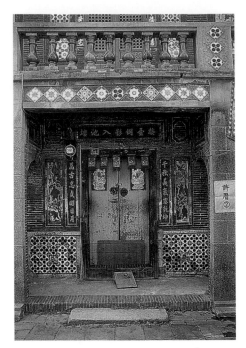

許厝大門入口裝飾華麗，布滿磚刻及彩瓷面磚。

小檔案

堂　　　號：無

姓　　　氏：許宅

興建年代：日治大正年間

建築方位：坐北朝南

建造者：許良馬籌建

建築坐落：高雄縣大社鄉翠屏路

建築形制：三開間一字形樓房住宅

　　許氏家族在大社鄉是數一數二的大戶人家，屋主許良馬生於咸豐三年（1853），卒於大正十四年（1925），早年開設磚瓦窯，店號「山益瓦窯」，並另外經營中藥鋪與畜牧業（養乳牛）。許良馬單傳一子許武，許武育有五子。分家時，此樓宅分給大房許泉興，其後代現在仍居住其間。

建築側寫

　　許厝坐落於翠屏路，原本鄰近馬路，但因宅前增建新樓房，變成縮入巷內。許厝為兩層磚造的三開間樓房，帶亭仔腳（出步口廊）。此宅約建於大正年間（1920），二樓陽臺建有綠釉花瓶形欄杆，一、二樓的牆面與二樓的欄杆柱上，貼有許多日治時期流行的彩瓷面磚。此外，牆堵上尚有各種傳統建築中常見的裝飾，諸如八仙人物的交趾陶燒、窗楣泥塑、彩繪書卷，以及許多生動活潑的磚刻作品。

　　當年，這座建築是本地唯一的雙層磚造建築，房子並無經過特別設計。建造時，業主除了表明內部空間的實際需求之外，外觀皆隨匠師的喜好自行決定。因此，建屋的工匠許鴨除了興建房舍之外，並無參與任何裝飾方面的工事，反而全權交予當地的

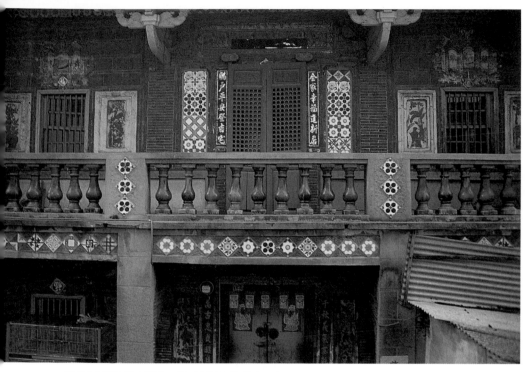

二樓做花瓶欄杆柱並貼有日治時期流行的彩瓷面磚。

匠師張叫負責。在張叫的巧手之下，紅磚牆綠釉欄杆再搭配各式各樣的裝飾，為兩層樓的許宅打造了一種難得的靈活輕巧感。

細部特寫

　　許厝最值得稱道的，是它擁有許多傳統建築中難得一見且彌足珍貴的磚刻作品。台灣最早期的磚刻，多半在大陸雕好成品後才運來台組裝，清同治光緒年間開始改聘大陸匠師來台製作，現存的磚刻作品大都為當年所留。今日，台灣磚刻製作技巧可說已經失傳，但大社許宅卻還保有近代（約1920～1950年）當地匠師留下的作品，質樸的拙味有如天成，算是一個特例。

　　許厝磚刻的內容，包括人物故事與吉祥圖案；一樓磚刻題材有鳳毛麟趾（鳳凰、麒麟、牡丹）、祈求平安與富貴福氣（旗、球、花瓶、牡丹、蝙蝠、佛手瓜、石榴）、戲齣（孫臏

下山、武老生、丑角、桐樹）、虎躍鷹揚（鷹、牡丹、虎）、一路連科（白鷺三隻、蓮花）等。二樓磚刻作品則有美人賞荷、芭蕉美人、八仙祝壽、清節凌祿、鶴鹿同春、喜報平安富貴等。作品至今保存良好，未有損壞，真是稀有珍貴。

　　主事的師傅張叫，人稱「憨番」，卻頗多才多藝，不但是日治時代與光復初期皮影戲界的佼佼者，在磚刻方面並無師承，而是從製作皮影戲道具的過程中，自行研發出磚刻製作技巧，題材豐富，構圖華麗，線條流暢，風格饒具趣味。他的磚刻作品運用之廣，大社鄉昔時許多大戶人家的建築上皆可見，件件充分發揮了磚刻藝術

之美，顯見其才氣縱橫、創作力旺盛。

　　許厝尚有其他精彩的泥塑、交趾陶與彩繪作品，比如二樓的左右對看牆上，分別有臉面向外的交趾陶八仙人物漢鍾離及藍采和，做法同時結合

二樓門楣上的八仙人物磚刻。

質樸拙氣的「清節凌祿」磚刻。

「孫臏下山」為張叫的得意之作。

「美人芭蕉」磚雕優美。

了泥塑、剪黏與彩繪，非常特殊；對看牆的頂堵上，則塑有雙石榴與雙壽桃，並書「百子」、「千孫」字樣，左右窗楣亦有泥塑且上彩，是一幅開展的轉折捲軸，兩端各有童子扶握軸柱，上書「龍飛」、「鳳舞」，還畫有煙囪冒煙的輪船與水雷（戰艦），一旁則有花朵、芭蕉扇與蝙蝠等。整幢建築的泥塑造型雖樸拙，題材卻傳統中又帶點時代流行的背景，趣味性十足，可見張叫師傅當年頗費了一番功夫，的確是傳世佳作。

對看牆上交趾陶八仙人物漢鍾離與泥塑雙壽桃。

泥塑上彩的書卷窗楣，上書「鳳舞」以及花草、蝙蝠、水雷（戰艦）等彩繪。

佳 冬

蕭 宅

　　佳冬蕭宅為台灣現存少見的五落大厝，空間格局完整，層次亦分明，加上四周的步月樓、惜字亭、學堂，以及原馬鹿廄改建的洋樓，幾乎自成一個小型社區，前屋的水塘與竹叢更烘托出一股遺世獨立的氣質。建築中的裝飾與細部做法服膺樸實簡單的原則，具體而微說明了南部客家住宅恬澹無華的特色。

　　蕭宅經政府指定為三級古蹟（今為縣定古蹟）後，已於民國九十二年修復完成，並自民國九十三年起對外開放參觀。

蕭宅為五堂大厝，宅前有水池和竹林，可想見當年之氣派與風光。（2018 年 11 月攝）

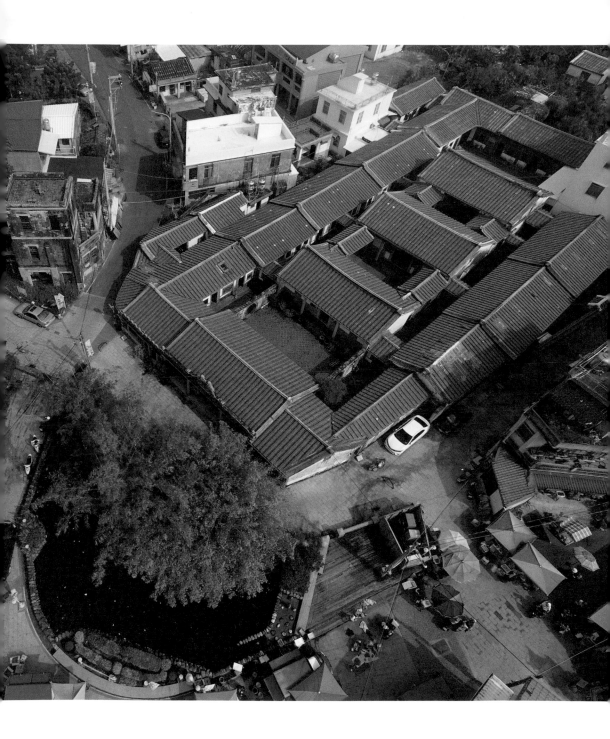

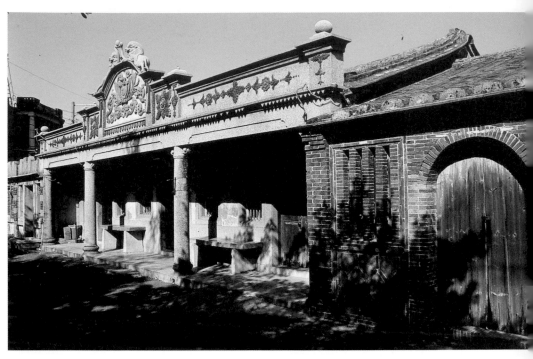

面寬五開間、中西合璧的蕭家五堂大宅。

小檔案

堂　　號：勤業堂

姓　　氏：蕭宅

行政區名：佳冬鄉

興建年代：清道光十四年

建築方位：坐東北向西南

建 造 者：蕭清華、蕭光明父子籌建

建築坐落：屏東縣佳冬鄉佳冬村溝渚路
　　　　　一五〇號

建築形制：五堂二橫式合院

步月樓為蕭家昔日的書房。

佳冬蕭家原籍廣東省嘉應州（梅縣）石寮都龍牙鄉，開台祖蕭達梅渡海來台至今已近二百多年。

蕭達梅之子清華任職軍中，膝下有二子，一名蕭啟明，承襲父職，另一子蕭光明，貿易經商，全族皆定居於台南。嘉慶年間，當蕭清華與長子蕭啟明隨清軍前往港東里（今東港）時，蕭光明在母舅的協助下亦一同前往開拓生意，設立「蕭協興號」，開始在東港、佳冬一帶從事商業活動。

蕭光明初以釀酒為業，因刻苦經營而大有進展，後開始從事貿易，以米穀、鹿皮與山產為出口大宗，以酒和布匹為主要進口商品。事業有成後，蕭家頗多參與此地的社交活動，並出資捐建褒忠亭及敬聖亭。

蕭家因經商致富，於光緒初年購買陳氏的土地興建蕭家大宅，建材均來自大陸，並從原鄉聘請師傅負責興

佳冬昔日地產茄藤樹，樹皮可作染料。此踏石為蕭家從事染布加工時所留下。

建，形式模彷廣東梅縣的老宅以了卻思鄉之苦，首建第一堂至第四堂。

從今日的外觀與宅前的溪水、竹林來看，仍不難想見當時蕭宅之氣派與風光。日治時期，蕭光明將住在台南的家族移遷來此，因人口增加使原有屋宅不敷使用，因此增建第五堂，並將左右護龍連結成一道防護的外牆，環繞主建築的四個堂屋於內。

建築側寫

蕭宅位於佳冬鄉佳冬村內，為五落加護龍大厝（客語稱五堂大伙房。「伙（夥）房」指由彼此有血緣親屬關係的家族所建構起來的房子。南部客家族群的合院建築，不論是三合院、四合院或多院落組群，通稱為「夥房」）。第一落為「門堂」，提供家族事務與會客的場地，第二落「大堂」供祭祀列祖列宗之用，第三落「主堂」祭祀天地君親師，第四落「花堂」作用較混雜，第五落「後堂」則提供一般居家使用的空間。連成一氣的左右橫屋、門堂與後堂住家所圍成的「厝包」，屋裡通道口上下設置安插栓杆的插孔、內牆再設銃孔，加上內圈、外牆以及屋前的竹林與淡水溪……，這一切措施使得蕭宅成為防禦功能強大的客家自治體。

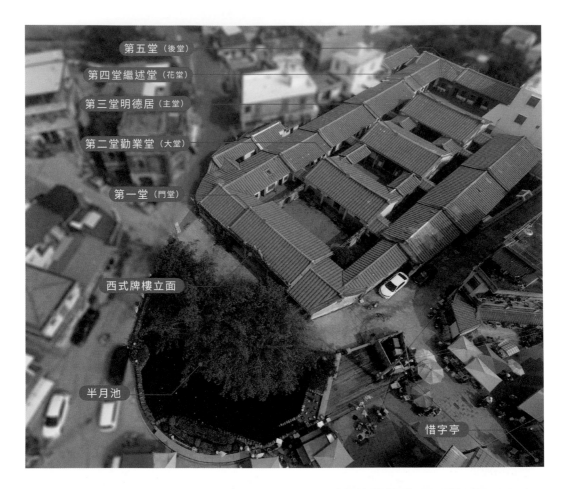

第五堂（後堂）

第四堂繼述堂（花堂）

第三堂明德居（主堂）

第二堂勸業堂（大堂）

第一堂（門堂）

西式牌樓立面

半月池

惜字亭

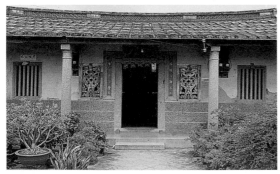

素雅的勤業堂為蕭家第二堂。

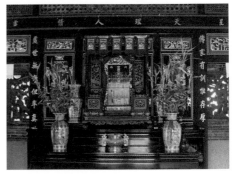

第二堂內供奉祖先牌位。

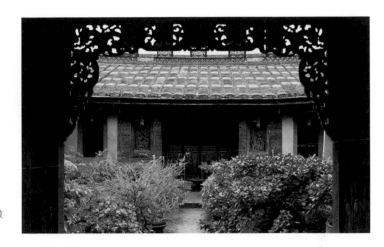

第三堂前有精雕細緻
的飛罩。

在空間布局上，蕭宅呈現一種回字形的圍攏式平面格局，雖然進深達五落，內部空間組織卻極為成功，每一院落的形態與空間都不同。庭院從第一落起逐漸減縮封閉，至第四落的儀典空間時幾乎已完全閉鎖，庭院宛如一座窄深的井，但一踏入第五落便重獲開敞的大空間，使人頓時鬆了一口氣。這種層次分明、節奏變化的空間開展過程，是蕭宅最迷人之處。

細部特寫

蕭宅是台灣少見的五落大厝（本來尚有板橋林本源五落大厝，現已不存），第一堂正面為五開間，中央與兩側皆有入口。日治時期因颱風受損，立面改建為西式排樓山牆，上有泥塑雙獅戲球與卷草浮雕，為日本大正時期流行的和洋門面風格。

第二堂的門額上有堂號「勤業堂」，門上有對聯：「勤堪補拙勤為本，業可隨身業貴精」，兩旁各有石雕螭虎團爐窗。堂內擺置的是蕭家神位，旁邊原有泥製彌勒佛像。相傳此佛像共有八尊，為蕭氏祖先輾轉從江蘇蘭陵遷至湖南長沙、江西泰和，最後遷徙至廣東時，以家鄉泥土塑成

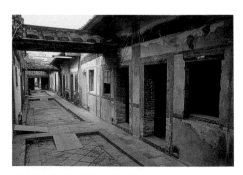

環繞連接蕭家的天井及過廊。

象徵長壽的麻姑石雕窗。

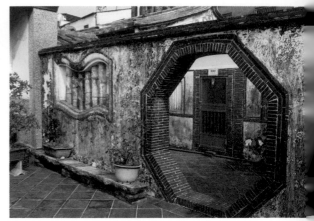

八卦門美化並豐富了過渡性空間。（2014 年 4 月攝）

的，分送給八個兒子，每至一地再將居住地的泥土加塑其上，一為庇佑，二為他日相見時之信物。此像幾經搬遷來到台灣，蕭家族人每年祭拜祖先神位時，亦一併燒香祭拜，以感念先祖，可惜此佛像，今已不存。

第二堂之後可見石雕窗上雕有仙翁及仙姑，另有四扇屏門前有木雕花罩，以梅、荷、菊、牡丹等花卉象徵春夏秋冬四季。第二、第三堂之間有過廊銜接，兩側亦開八卦門連接外部護龍，兩門上畫「為善最宗」、「積德當先」。第三堂為「繼述堂」，大門上畫有大幅的仙翁與仙姑，與第二堂後面泥塑窗上之仙翁與仙姑相對應。第四堂為「明德居」，四扇木門全無繪飾，呈現一股樸拙之氣，第五

第三堂供奉「天地君親師」，乃中原流傳的古風。

第三堂門板上彩繪仙翁以及仙姑，以象徵「福壽雙全」，是民宅中極少見的門神彩繪。（今已重繪）

堂建於後期，內埕寬廣，昔用於曝曬
稻米，惜左廂房今改建。

　　蕭宅的屋脊全為馬背式，裝飾或
細部做法並不精細，予人的整體感覺
是樸實而簡單，恰恰呼應客家人勤儉
的個性。整座宅第在裝飾上較華麗之
處只有門堂與第三落的祖廳，但內部
的陳設依然簡單，色彩以朱、黑為主。
至於各房間門口懸掛的竹簾，具有區
隔內外的功能，乃高屏一帶客家住宅
常見的設施。

劃分公共與私密空間的竹簾，為南部客籍民居的
特色。

西嶼

二崁陳宅

　　二崁陳家以藥業起家，是另一則「離鄉背井奮鬥、衣錦還鄉起大厝」的範例。宅第的格局、架構與樣式，均有異於澎湖當地的民居，一方面融合了閩南與澎湖地方建築的特色，另一方面亦反映了日治時期受西洋樣式影響的特殊風格，在政府指定為三級古蹟（今為縣定古蹟）後，已重新整修完成，又稱「嶺邦紀念館」，遊客可購票參觀。

　　當年，由台大城鄉研究所負責執行的「澎湖二崁村聚落保存計畫」，帶動了二崁村的社區總體營造，再加上居民深度的參與和自發性，使今天的二崁聚落得以呈現出一種欣欣向榮的新景象，成為觀光客遊覽澎湖時必到的景點，可說是文化產業化和地域振興觀念的最佳實例。

陳宅為三進式狹長格局，建築融合了閩南、澎湖與西式風格。（2016 年 6 月攝）

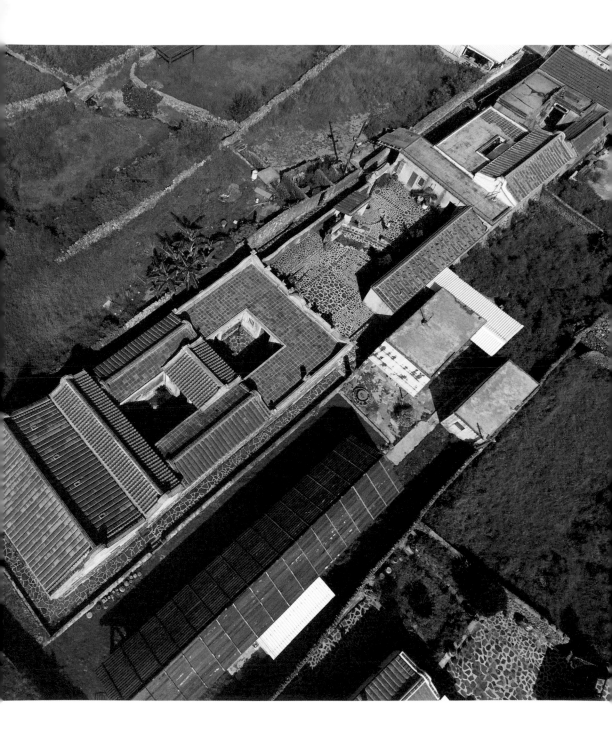

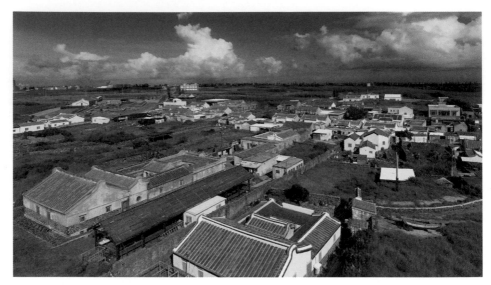

西嶼二崁為同宗陳姓家族聚落。

　　澎湖縣西嶼鄉二崁村為一同宗聚族的陳姓聚落，初僅有簡單的幾幢房舍，隨著陳氏族人遂漸繁衍，形成有組織的建築群。直至咸豐年間，才有人口外移至他處謀生。清同治、光緒年間，族人多相偕至台灣從事藥材生意，陳嶺、陳邦兄弟亦如此。

　　陳氏兄弟於清光緒十三年（1887）來台，初至台南的酒廠工作，後於金協源漢藥鋪學習藥理。習成之後，兩兄弟於台南嶺后街的嶽帝廟口經營「元益藥鋪」，由陳嶺負責店頭營業，陳邦則南北兜售藥材。沒幾年，元益藥鋪已馳名府城，到了日治初期，陳家已經富甲一方了。明治四十三年（1910），兄弟倆返鄉興築陳家大厝，設計者為當時年僅二十一歲的當地池東村師傅陳媽挺，歷時二年完工，耗資八九千圓。

小檔案

堂　　　號：潁川衍派
姓　　　氏：陳宅
興建年代：日治明治四十三年
建築方位：坐東朝西
建 造 者：陳嶺、陳邦兄弟籌建
建築坐落：澎湖縣西嶼鄉二崁村六號
建築形制：三進合院建築

建築側寫

　　陳宅位於二崁村東南方，二崁人稱山仔頭，占地百餘坪，主事的匠師陳媽挺將閩南和澎湖地方建築之特色相結合，同時融入日治時期受西方建築影響的風格。

　　陳宅建築屬縱深狹長的配置形態，三進式平面格局。在縱向的軸線上，主要空間為門廳、中廳與正廳，正廳前有抱廈（軒亭），進與進之間有開敞的院埕，院埕中設置有石井、石磨等民生設備。第三廳的「抱廈」旁有子孫巷，作為對外聯繫的次軸。陳宅主以承重牆為建築構造體，在堅實的牆上架構椽木以承受屋面荷重。全宅中，較完整的木架構僅出現在後廳堂前的雙排抱廈，屬抬樑式的木構架，抱廈乃澎湖傳統民宅為防止日曬及東北季風而特別營造出的空間。

細部特寫

　　陳宅立面的磚坪上有洗石子女兒牆，明間矮牆上有半圓形門楣，上塑卷草、時鐘與老鷹，為日治時期西方建築流行影響下的產物，門楣兩旁柱上則飾以水泥灌製的魚、南瓜、甕等具澎湖地方色彩的器物，立面簷口的水車堵則以進口的彩瓷面磚裝飾。

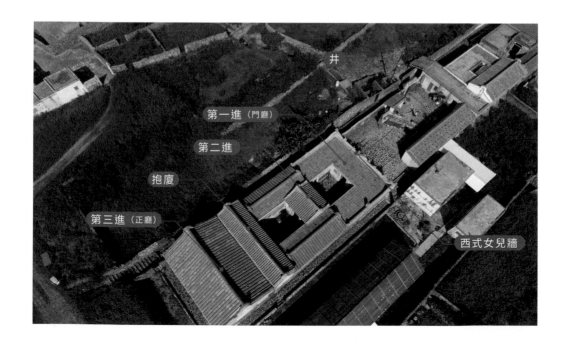

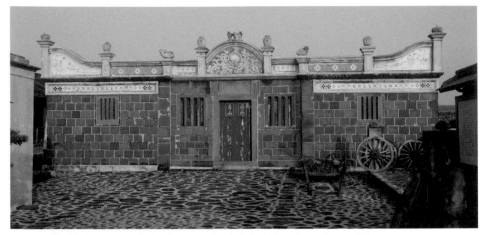

近年重修後的正立面，女兒牆上可見象徵權威的老鷹與時鐘。（2014 年 5 月攝）

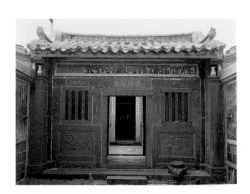

第二進立面以石雕裝飾，迥異於全宅簡樸的丁順砌。

　　正立面的牆身以方正的玄武岩砌成，兩側山牆採「見光半截」的形式，即下半段以玄武岩為飾，上半段以砧硈石組砌後灰漿粉刷。第二進正立面的上半部壁堵則布滿了各種石雕，與全宅簡單的丁順砌形成明顯對比。水車堵飾有陶塑人物，令整個門面顯得相當華麗莊嚴。

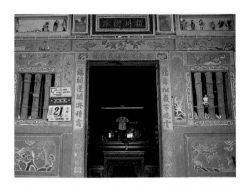

正廳門額題「潁川衍派」，牆面石雕裝飾亦上彩，為靠海地區特色。

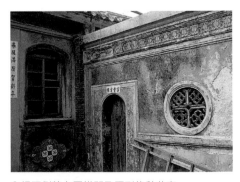

內埕兩側牆有圓拱門及圓形綠釉花窗。

陳宅使用硓𥑮石、玄武岩、紋石等當地建材，除此外皆是洗石子、彩瓷面磚等新式建材，將不同材質、現代與傳統互相融合施作。廳堂的雕樑畫棟為傳統閩南式樣，乃出於名匠之手，書畫、浮雕等樣樣俱備，古樸中散發出濃烈的藝術氣質。

陳家廳堂的壁堵上多飾有書畫，所使用的傢俱也頗匠心獨運，如精緻的太師椅、神龕、案桌等，小木作則有手法高超的「茄冬入石榴」木雕鑲嵌作品，乃主人特地從台南運回的。另外，挑高的客廳、明亮的玻璃天窗等，亦顯現主人對居住品質的用心。

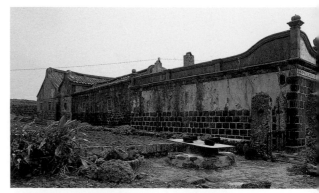

兩側山牆採「見光半截」的形式。

墀頭上置彩瓷花瓶，少見而珍貴。

泥壁上之名匠書畫、浮雕等，古樸典雅。

「松鶴延年」石雕作品。

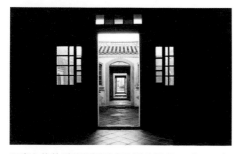

正廳內往外看可見層層多進深的院落。（2014年5月攝）

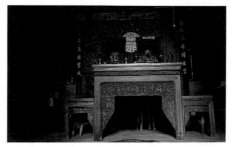

廳堂裡精緻的太師椅、神龕、案桌等，可見台南風格的「茄冬入石榴」木雕鑲嵌作品。

272

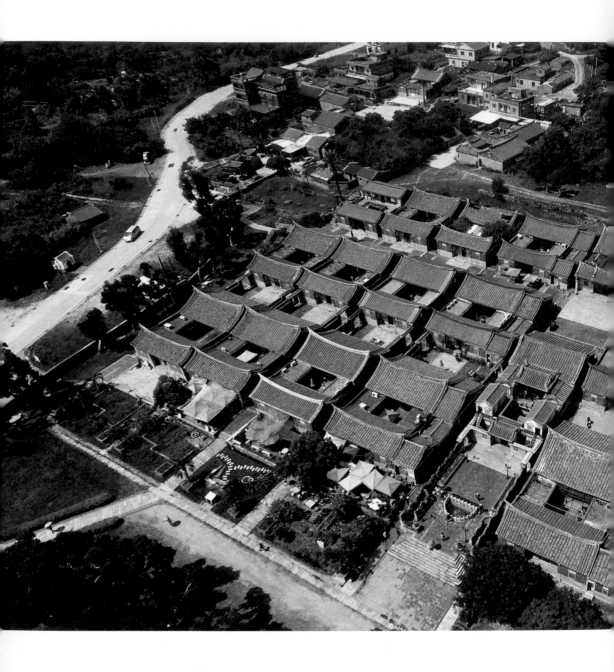

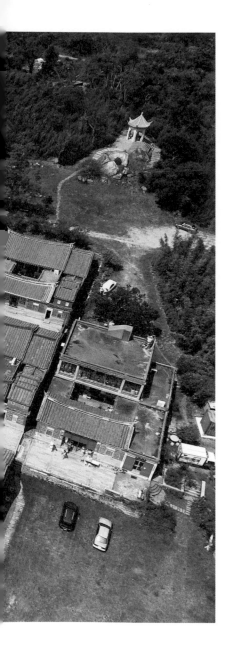

由十八間宅第組成，家族村落展現閩南疏式
布局。（2017 年 9 月攝）

山后

王氏聚落

金門山后村王宅，是由十八間宅第組成的大規模家族村落，展現出閩南式建築的梳式布局，可謂金門古厝群的代表。這些嚴整方正的四合院大厝井然羅列，花崗岩門框相連成一片，巷道中但見燕尾屋脊飛揚對峙，連綿的屋宇宏偉氣派，將傳統建築文化之美發揮得淋漓盡致，是為傳統建築研究的典範。

山后王宅又稱「金門民俗文化村」，以濃厚的中國閩南建築之美與保存之完善，於二○○一年獲票選為文建會台灣「歷史建築百景」之一，足見此屋群在金門人心目中占有一定地位。

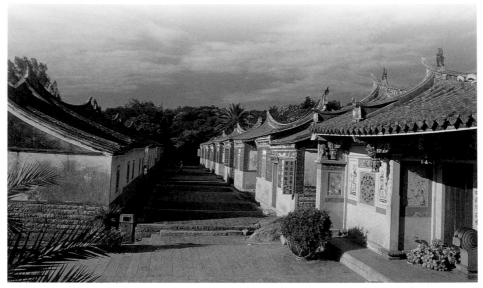

王宅十八棟厝為典型的閩南梳式布局，是金門古厝群代表。

唐時牧馬監陳淵率十二姓來金門拓荒牧馬（金門人奉祀為恩主公），王氏即為其一。山后王氏的開基祖王璉約於宋末元初之際移居山后一帶，兼營農業與討海為生。

小檔案

堂　　號：太原衍派
姓　　氏：王宅
興建年代：清光緒二年
建築方位：坐西朝東
建 造 者：王國珍、王敬祥父子籌建
建築坐落：金門縣金沙鎮山后村中堡
建築形制：十八間兩落帶護龍的合院建築群

清同治年間，山后王氏族人王國珍旅日經商致富，為當時旅日華僑總商會會長，亦曾資助孫中山的革命事業。王國珍與王敬祥父子於清光緒二年（1876）為鄉中族人斥資闢建中堡祖厝，第十八棟完成於光緒二十六年（1900），費時二十五年多才完成，合稱為「十八間」。

民國六十八年，由已故藝術家席德進提議，並在金門戰地政務委員會的推動下，正式將中堡改立為「民俗文化村」，整修許多已閒置的古厝，並畫分為七個館：民俗文物館、禮儀館、喜慶館、休閒館、武館、生產館

王宅古厝群亦稱金門民俗文化村。

王國珍父子為故鄉族人斥資闢建的中堡古厝群，
講究風水之說。

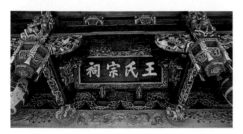

王氏宗祠是家族精神中心，入口棟架精雕細琢。

王宅連綿的屋宇恍如波浪，宏偉且氣派。

與古官邸。民國八十一年，政府開放
金門觀光後，山后山宅改由王氏族人
自行管理。

建築側寫

　　山后村落為聚落形態，倚仗五
虎山頭並位居山谷凹地，戶戶面海
迎曦，符合風水的「座山觀局」之勢
（「局」為「水」之意），王氏家廟
則位於「神龍見首不見尾」的龍穴。
家廟前突出的岩塊被認為是龍首，能
庇蔭後代子孫家運昌隆。

　　山后中堡的王姓十八棟建築，俗
稱「十八間王家厝」，均坐西朝東，分

十八棟厝坐西朝東，視野良好，可觀日出。

成三排比臨而建，住宅十六間，加上王
氏祠堂與私塾「海珠堂」，占地面積
一千二百三十坪，全部房舍都採閩南
式傳統建築，部分邊間有二樓軒亭，
具銃樓功能。興建時聘請泉州名師傅

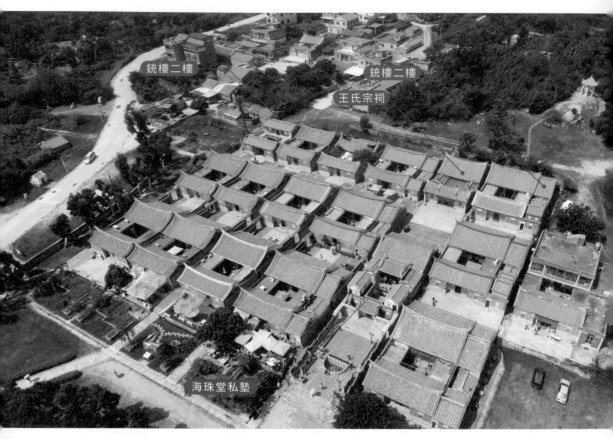

銃樓二樓

銃樓二樓

王氏宗祠

海珠堂私塾

海珠堂為王家昔日私塾。

巷道中但見燕尾屋脊飛揚對峙。

前來建造，建材皆來自漳州與泉州，甚至遠達江西，建築形式則一致採兩進式，屋脊幾乎都用燕尾，只有少部分為馬背形。外部裝飾是依整個十八間建築輩份高低而做變化，充分表現出家族村落的特色。

細部特寫

　　山后王宅古厝群排列在同一片斜坡地上，密集而規整。每間房子的縱軸線與橫軸線互相平行，有如棋盤一般，故有稱「梳式布局」。這種配置方式頗利於通風與採光，並能充份發揮防禦功能，一遇有緊急事故，可將防火巷間前後的隘門關閉，平時彼此之間亦可藉著縱橫的巷道互通聲息，相互支援。

　　王宅的裝修極為精美，為金門傳統民宅中之佼佼者。金門有俗諺云：「有山后富，無山后厝。」意謂在金門有許多比山后更富有的村落，卻沒有一處能擁有像山后王宅如此環境優美且建構精緻的屋群。主要建材大量取自大陸，包括燕尾磚、福州杉、泉州白石與漳州青草石等，其樑架與窗櫺的彩繪、牆堵的交趾陶以及磚石雕工等，亦在泉州師父的主導下展現出濃厚的中國傳統風味。古厝群的建築細部，除了可欣賞工法細膩的牆面裝

飾（花磚、交趾陶、磚雕、彩繪、石雕等），馬背的牆垛渾拙厚實，燕尾藻飾華麗精美，石雕與木作的牡丹、蝙蝠等吉祥壁飾，更是栩栩如生。「無處不雕、無處不書、無處不畫」，正是山后王宅古厝群的特色。

家祠內樑架上民初仕女圖的鮮豔彩繪。

水車堵上有風趣的「人生四暢」，掏耳朵的交趾陶人物顯得一派活靈活現。

考究的青斗石雕門臼及門印。

水頭

黃氏酉堂別業

　　黃氏酉堂，是嘉慶與乾隆年間、號稱擁有十八支桅帆的金門「船王」黃俊所籌建。經商致富的他，財富積聚號稱有百萬，因此得「黃百萬」封號。因為黃俊自身的寄情作用與其對後世子孫的期待，黃氏酉堂成為金門唯一具有池沼、曲橋的書院宅第，當年曾兼具遊賞、講學以及居住等功能，目前則純為住宅。

　　民國八十八年，金門縣政府斥資修整當時已露頹相的酉堂。重整後的宅院雖煥然一新，卻因技術與材料不同於前，略失原本的含蓄韻味，令人不禁感覺若有所失。酉堂已獲政府指定為國定古蹟。

酉堂為金門唯一具有池沼曲橋的書院宅第。
（2017 年 9 月攝）

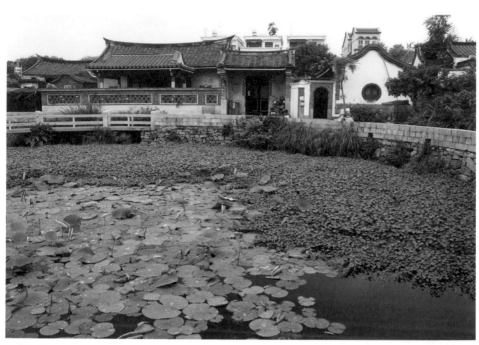

西堂宅前有一圓一弦之日月池的西堂。（2013 年 5 月攝）

小檔案

堂　　號：西堂

姓　　氏：黃宅

興建年代：清乾隆三十年

建築方位：坐東北朝西南

建　造　者：黃俊籌建

建築坐落：金門縣金城鎮金水村前水頭
　　　　　五十五號

建築形制：由門房和宅院兩部分構成

　　黃俊，字伯癸，誥贈奉直大夫，為宋末泉州同安進士黃輔的後代。元朝時，黃輔避亂隱居於浯洲金水（今金門前水頭），此後子孫繁衍，在水頭一帶形成龐大的氏族聚落。黃俊便是金水的黃長房小宗派下第十三世子嗣，雖出身貧寒，後至廈門經商，船運南北貨，終成巨富。因他當時擁有財產百萬，後人因此稱之為「西堂百萬祖」。

　　清乾隆三十年（1765），黃俊已屆六十四高齡，半世操勞奔波，又遇

晚年喪偶，頓覺人世無常，倦怠感油然而生，於是起念興建一座宅第取名「酉堂」，一則彰明其為乙酉年所建，二則紀念其妻蔡氏乙酉年之逝。宅院除供自己退休後安養天年與追念亡妻，他並禮聘講席，設帳講課，使酉堂成為督促子弟求取功名仕進之所。他又擔心由族人執教，囿於親情或有所不便，因此特地從外地請來教席，並以祖籍同安地區的同鄉為主。後來，黃俊於乾隆四十年（1775）捐建今天的水頭黃氏大宗祠前落，五年後再捐置浯江書院，直到乾隆四十八年（1783）辭世為止，雖耗費資產不少，卻為黃氏宗族立下長遠大業。

建築側寫

黃氏酉堂位於金水村北側海濱的前水頭聚落，占地約四百七十六坪，是一座別具園林池沼之勝的宅院。整體配置呈坐東北朝西南，無論是大格局或開門方向，都十分符合當年的吉向方位。連酉堂前的水池，主要也是為了營造較佳的風水環境，以及良好的視覺景觀而設置，池中以花崗石板做一曲橋，使水池分為一圓一弦的日月池，取「泮水」之意，乃是藉水、日、月的風水象徵，來加強環境之吉利意涵。

入口牆門有「酉堂」匾。

建築由門房和宅院兩部分構成，宅院有兩進，前有土牆環圍，牆外為上述的大池塘，池上曲橋直通往牆門，門上有「酉堂」橫匾一方，乃陳秉衡於丙戌年荔月所題，透露了宅第於乾隆三十一年十月落成的訊息。

另外，一般民宅的兩進房屋中間，多以「櫸頭」（護龍）連接，中間留一天井。但在酉堂的配置形態中，卻是以穿亭連接前後二進，天井則在穿亭的兩旁呈現一種「工」字形的配置，和民宅的「口」字形配置大不相同。酉堂的第一進正廳為講堂空間，前面設軒亭，為一種表現出強烈儀典性的建築形態，此種建築形式在金門是只有在廟宇中才能見到的。

細部特寫

金門的一般民宅中，入口多為前廳，但酉堂在興建時便將使用目的定

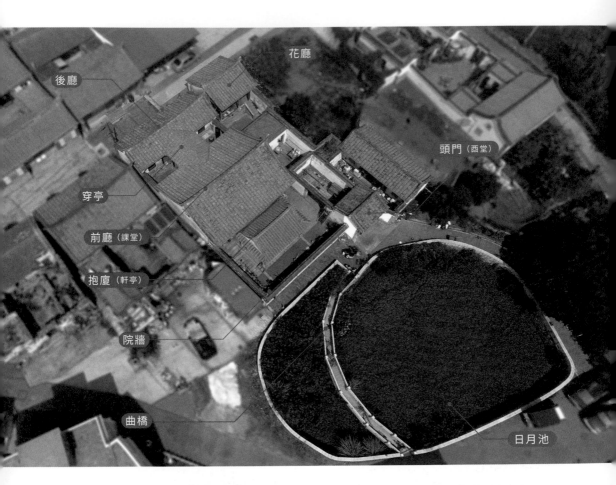

花廳

後廳

頭門（酉堂）

穿亭

前廳（課堂）

抱廈（軒亭）

院牆

曲橋

日月池

酉堂始祖黃百萬塑像。
（許維民攝影）

花廳專供老師住宿之用，地基比其他廳房高出許
多，以示對老師的禮敬之意。

位為住宅和書院的綜合體。在一般書院建築中，多半以頭門或門廳來引導主入口動線進入書院。當我們步入西堂時，首先見到的便是頭門，再經由動線引導才進入前廳，這種配置形態和書院極為相似。

　　西堂進門後有兩條動線，此為西堂在格局上最特殊之處。若左轉，再穿過一道寬闊的牆門，便是呈三開間的西堂前廳，有抱廈與正屋連接。穿過前廳與中廊，來到正廳，中央供奉西堂始祖「黃百萬」塑像：方面大耳，臉色紅潤，雖是商賈之家，仍知書達禮，不忘手持書卷，這也是黃氏西堂一直作為水頭子弟私塾的主要原因。

　　另一條動線，進門後正對平面成曲尺形的門房，院牆環圍的庭院中有方形水井一口，井口用花崗石低矮欄杆圍繞，裝飾意義大於實用。

　　西堂另設有一「花廳」，是黃宅主人在創建西堂時，為使客座老師能安心於此地教學，在後廳左側單獨興建一間房子，專供老師住宿之用。興建時，為配合四周環境，將花廳的地基提高，使其地坪比其他廳房高出許多。在當時社會文化背景之下，它顯示的是一份對老師的禮敬之意。

西堂前廳為燕尾翹脊，山花為螭虎吐舌，氣窗有已破損的木板遮掩。

庭院中有方形水井，四周以低矮石欄杆圍繞，旁置石洗衣盆。

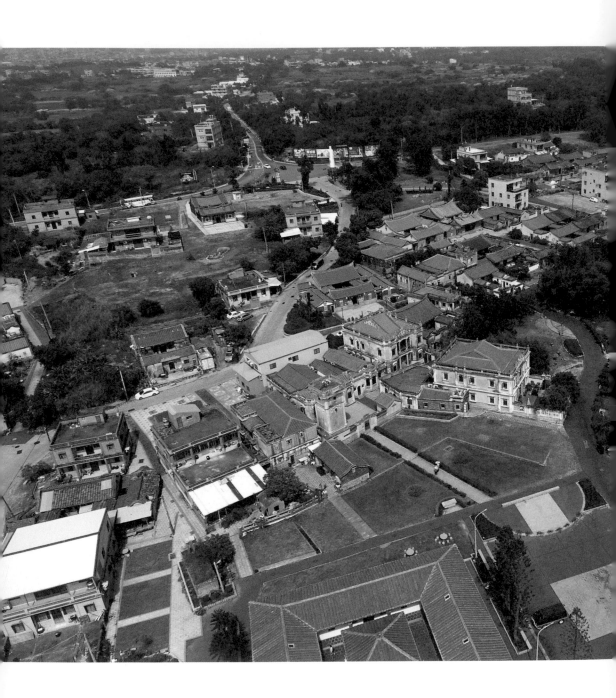

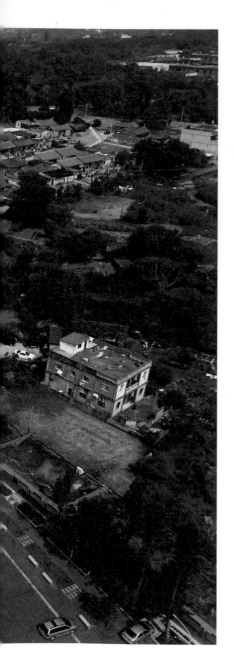

前水頭一地為西式洋樓密集之處，得月樓為
其中最具代表的建築。（2017 年 9 月攝）

前水頭

得月樓洋樓群

　　舊金城北方的前水頭因臨近碼頭，早
期曾是大陸與金門之間的交通要津，此地
居民多外出經商，致富後便返鄉起造宅第。
這些離家闖天下的金門商人在異國接受了
西式建築的薰陶，返鄉後興建的亦是西式
洋樓，再巧妙融合當地既有的建築文化，
從而形成具特殊風味的金門民居。前水頭
一帶因此成為西式洋樓密集之處，得月樓
更是洋樓建築群中防禦性建築的代表。

　　細究得月樓，以「近水樓台先得月」
之意涵，取名為「得月樓」。可以發現它
的細部設計頗華麗，裝飾亦充滿異國風情，
與它主要的防禦功能大異其趣。今天已顯
得斑駁滄桑的得月樓，當然早已不復當年
保鄉衛民的任務，反而與鄰近的西式樓房
及中式合院成了村裡的重要景觀，亦獲選
為二〇〇一年的台灣「歷史建築百景」之
一，以挺立之姿為水頭洋樓建築的滄桑歷
史做見證。

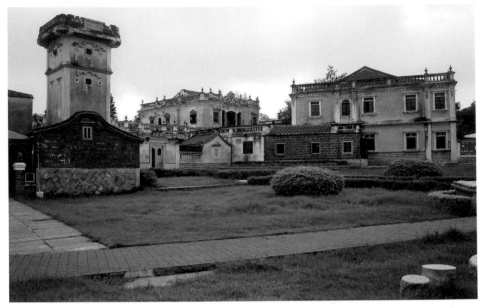

左側高樓為水頭聚落最高最華美的建築群「得月樓」。（2015 年 6 月攝）

小檔案

堂　　號：紫雲衍派

姓　　氏：黃宅

興建年代：民國二十年

建築方位：坐北朝南

建 造 者：黃輝煌等籌建

建築坐落：金門縣金城鎮前水頭四十五號

建築形制：

　　紫雲衍派：三塌壽番仔厝式假樓

　　得月樓：四層樓高銃樓

　　黃輝煌洋樓：二層三塌壽洋樓

　　黃永遷黃永鑿洋樓：二層五腳氣洋樓加

　　牆規門

位居中國東南沿海的邊陲小島金門，開發至今已有一千六百多年，早期為中原人士渡海避禍匿居之處，但由於面積有限、土地貧瘠，致使農業生產困乏，謀生不易。隨著人口的日漸增加，居民在面臨生存壓力之下，被迫必須往外地發展謀生。

水頭得月樓是金門金水黃長房五柱派下十九世的黃輝煌所建。他少壯時即離鄉背井，赴印尼從事百貨批發業，憑著金門人特有的刻苦耐勞精神勤奮工作，民國二十年致富後便匯銀回鄉興建大宅。當時的金門甚多海盜與強槓（土匪），因此黃輝煌除了自

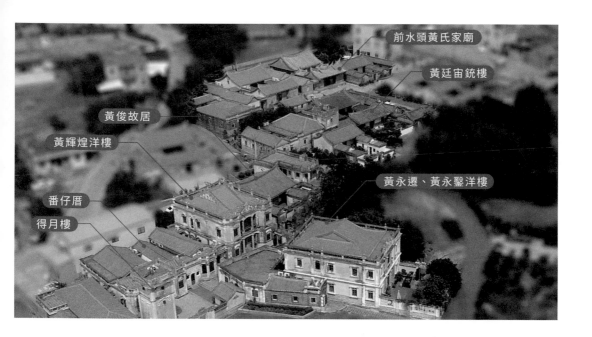

前水頭黃氏家廟

黃廷宙銃樓

黃俊故居

黃輝煌洋樓

黃永遷、黃永鑿洋樓

番仔厝

得月樓

建宅第外，另建了一座防禦與預警的高層建築「得月樓」。當年光是興建得月樓便花費約一萬三千兩銀元，匠師為聘自金門古崗的陳南山師傅，落成後因樓高四層似塔，成為全村公用的銃樓。

建築側寫

　　金門是一個受傳統禮教約束的鄉族社會，居民在外奮鬥成功後，透過興建「番仔樓」（洋樓）之舉來提升自己在聚落中的社會位階，並炫耀於鄉里之間。除此之外，有另一種「塔樓化」的趨勢逐次突破了傳統家族的

得月樓約高十一公尺，牆壁厚達四十公分，為鋼筋混泥土與磚造結構，厚重又紮實。

集體意識，並鬆動了傳統倫理規範的制約。這種僑匯經濟運作下的聚落空間變革，不僅形塑出新的權力與位階中心，亦將閩南建築主次分明的傳統聚落異質化，建構出一種特殊的空間文化形式。

　　金門的洋樓以水頭「中界」南側與「頂界」交會處的「洋樓群」最具有代表性。在金門常聞人言：「有水頭富，無水頭厝」，可見水頭村落的古厝之美。水頭厝中尤以洋樓為代表，這些自成一格的洋樓群，屋坡高低起伏頗富變化，山頭採流暢的曲線，牆頭泥塑亦栩栩如生。洋樓群以高密度方式排列，形成八棟洋樓建築的組合，搭配四層樓高的槍樓「得月樓」，構成一個嚴密的防禦空間體系。雖經歲月遞嬗，水頭的古厝、祠廟、洋樓或槍樓等都已因人為或自然因素而殘敗褪色，得月樓卻依然傲岸挺立，儼然已是金門洋樓建築的代表。

細部特寫

　　水頭得月樓（包括地下室一層），加屋頂露台一層，高達十一公尺餘，牆壁厚達四十公分，為鋼筋混泥土與磚造結構，一樓以礫石砌築，內部樓板以杉木支撐並鋪上紅磚，只留一寬僅容身的豎坑可上下其間，但有地下坑道通往隔鄰的二層洋樓。得月樓的外觀狀似高塔，塔身開有小窗，窗楣的裝飾為火焰造型，頗富印度建築的趣味。屋頂女兒牆築有銃口，樓頂四面牆壁都有鐵鑄的網狀射擊槍孔，並附有瞻孔以供瞭望，是一座供眺望預警與防禦的建築。槍樓正面題「得月

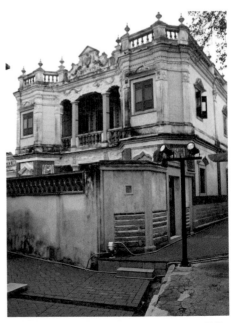

黃輝煌洋樓，立面有中西合併的浮雕泥塑裝飾。
（2015 年 6 月攝）

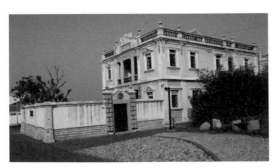

黃永遷、黃永鑿洋樓洋樓。（2008 年 12 月攝）

樓」三字，雖是一防禦性建物，卻是以「近水樓台先得月」的詩意而名之。

得月樓的左側另有二棟建築。一棟為二層樓高的「番仔樓」（黃輝煌洋樓），採三開間做三塌壽（凹壽式）外廊形制，立面裝飾為中西合併的浮雕泥塑裝飾，柱式種類繁多，其中以二樓壁柱的造型最為特殊，柱身有凹槽，柱頭上有 Art Deco（新藝術）

「番仔樓」的牆堵花磚組砌「福、祿、禎、祥」圖案。

的流行趣味式樣，楣樑上有「回」字紋等，簷下出西式的牙子砌裝飾，還有磚雕、花磚組砌圖案、福祿壽囍等文字、彩瓷面磚、灰泥浮雕嵌版，以及開模印花的各式泥塑吉祥圖案，包括人物、天使、龍鳳、花鳥、螃蟹、孔雀、卷草、葉瓣以及建造年代落款等。另一棟則是一層樓的三塌壽「番仔厝」，三開間帶山牆，有西式立面，但進深相當淺。這三棟建築共成一景，前另有「黃永遷黃永鑿洋樓」二層五腳氣洋樓，成為今日名滿海內外的得月樓建築群。

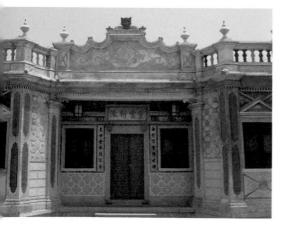

「番仔厝」為一層樓三開間、三塌壽的西式建築。（2008 年 5 月攝）

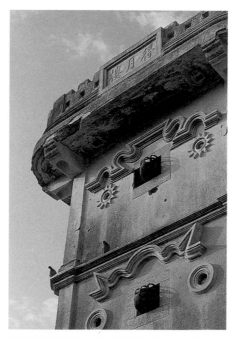

得月樓的窗楣有句印度建築風味的火焰造型。

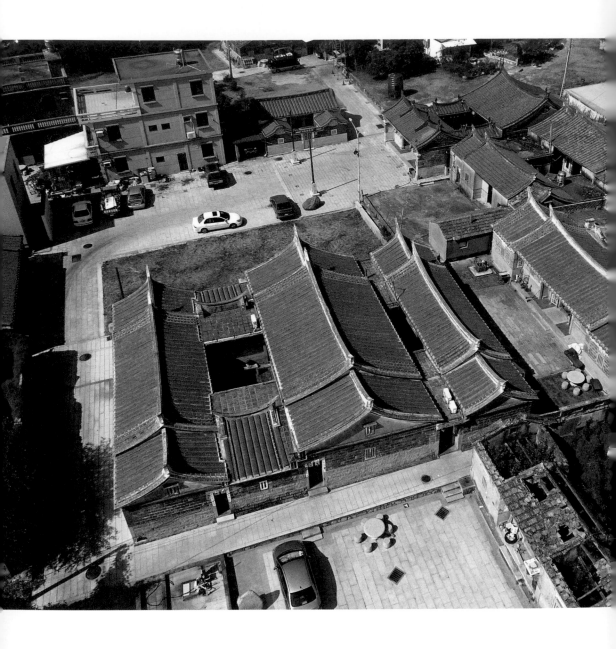

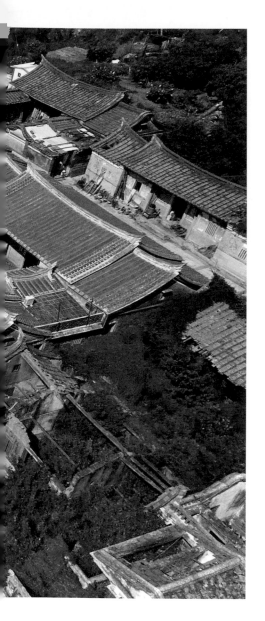

李宅有前後兩座,前座(圖左)有三
落,後座(圖右)僅有二落。
(2017 年 9 月攝)

西山前

李宅

　　金門西山前是一個傳統農村色彩
相當濃厚的同宗聚落,李宅是聚落建
築組群中的一部分,與鄰近排列整齊
的民宅、家廟等有相當密切的相依關
係。李宅也是早期金門人離鄉背井,
在外奮鬥有成、衣錦榮歸故里後,致
力建設家園以光宗耀祖的例證之一。

　　格局宏大的西山前李宅共前後兩
座,前座以「十六間厝」著稱,後座
則為金門「大六路」之代表。政府已
指定李宅為縣定古蹟,整修過後的狀
態保持良好,現為單純住宅。

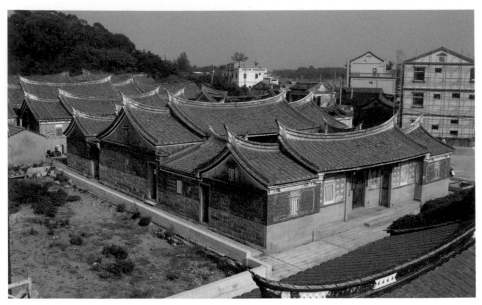

李宅前座為三落大厝，因建成時共有房間十六間，故當地人稱為「十六間厝」。

小檔案

堂　　　號：桂林

姓　　　氏：李宅

興建年代：前座　清光緒十年
　　　　　後座　清光緒六年

建築方位：坐東朝西

建 造 者：李冊騫、李撻籌建

建築坐落：金門縣金沙鎮三山村西山前
　　　　　十七、十八號

建築形制：前座：三落多護龍四合院
　　　　　後座：兩落多護龍四合院

西山前是金門島東北方一個古老氏族聚落，居民都姓李，因聚落位於虎螺山之前而得名，與另一小型聚落東山前相對，兩者亦合稱為山前。西山前李氏的始祖為漳州李孫助這一支的後裔，主要聚居於山前與山西一帶，以「桂林」為家號。李氏族人清末多到海外與南洋經商，李孫助這一支便是以新加坡一帶為主要發展地，大都從事貿易事業或船頭行，事業有成後便返回祖籍地建造宅第，榮耀故里。當時金門人經商貿易，多半開設「九八行」（貿易行），名稱係因「抽佣百分之二」而得。

西山前李宅是由兩座合院前後縱列而成。門牌十八號的後座，為五開間兩落式的翹脊大六落合院，是由曾捐授「五品同知奉政大夫」官銜、並在新加坡經營「金玉美號九八行」致富的李撻（官名李怡禮）於光緒六年（1880）所興建。前座門牌號為十七號，是李冊騫於光緒十年（1884）興建。李冊騫是在新加坡老叭剎口經營「金振美號九八行」，致富後回鄉興建這座五開間三落式的合院住宅。

建築側寫

西山前李宅的周遭環境頗為幽雅：北倚面前山、虎螺山，東靠美人山，東北遙仗五虎山與獅山。就風水地理來看，此地乃一具天然屏障、適合居住的穴地。自明初起，李姓族人便開始在這裡定居，代代繁衍傳續至今已不下五百多個寒暑。

李宅建築，擁有清光緒年間金門民居的基本外觀，但它不只具備農村建築的純樸風貌，亦帶有一種官宅的氣勢。李宅於磚、木、土、石等建築材料的應用，尤其是形式與規模、紅磚與大塊花崗石的組合，皆為原鄉福建晉江地區的民居風格，並巧妙揉合了金門的地域持色。

十七號、十八號兩座李宅，前者占地約一千四百坪，後者約一千二百四十坪。後座李宅具有前後廳、東西廳，以及兩「櫸頭」（護龍），金門人將這種建築稱為「大六路」（規模較大，以具有六道縱向牆壁而得名）。就平面形式而言，採用兩落「大六路」的後座，兩櫸頭前的空間寬敞到可辦桌宴客，如此的大格局在金門實為罕見。前座的三落大厝因建成時

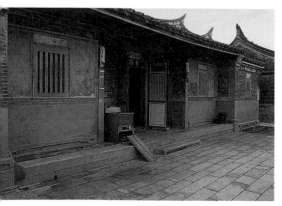

李宅後座內部空間開敞，金門人將此種有前後廳、東西廳及兩櫸頭的建築，稱為「大六路」。

「大六路」平面格局大，兩櫸頭前寬敞到可辦桌宴客，較為罕見。

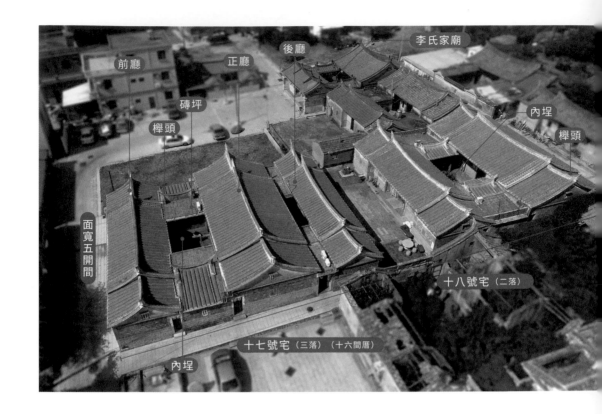

室內共有房間十六間,當地人因此稱
之為「十六間厝」,又因為房間之多
在金門建築中很難見到,於是成了西
山前李宅前座的一大特色。

細部特寫

　　兩座前後縱列的李宅,建物的牆
面以花崗石、紅磚為主,大木結構採
承重結構與柱樑結構兩種系統混合而
成。前座為三落,後座在平面規模上
少前座一落,但在大木作工方面卻較

前座稍華麗,內部空間亦更加開敞。

　　前後兩座每一落的屋頂都採曲線
平緩的單脊式燕尾翹脊,正面入口明
間呈退凹,只開中門。兩座李宅的正
門皆用花崗石門框,框上刻有青斗石
門簪一對,造型為精巧的圓形蓮花。
門楣上的橫額,前座題「山明水秀」,
後座則為「福星高照」。

　　在建築裝飾上,前座的風格簡
潔,後座的細部則講究華麗,比如
水車堵垛頭有泥塑蝴蝶,垛內再做扇

與書冊，書冊成翻開狀，書頁精細薄如紙，栩栩如真。後座的彩繪保存亦頗完整，如立面凹壽鏡面牆簷下的頂堵，不只有泥塑書畫，尚有彩繪詩詞與蘭竹，為清光緒建宅時的原貌。彩繪作品因為保存不易，像這樣逾百年不褪色的作品實屬難得。此外，後座的正廳供奉「奉天誥命」（聖旨）的木屋小神龕，保存之完好更是珍貴。

簷下灰泥牆上有雅致的彩繪書卷字畫，精彩無比。

大門入口門楣上有一凸出的蓮花門印，用來固定上門框。

水車堵上的泥塑蝴蝶，塑形細薄如紙，匠師手藝高超。

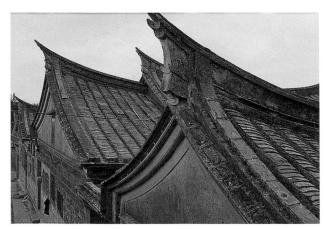

屋頂為單脊式燕尾翹脊，曲線和緩優美。

後座正廳立面，石材用料碩大，氣勢非凡。這裡的聯對字句突顯出金門鼎盛的文風。

古龍頭

李光顯故居
振威第

　　粗獷平實的振威第，毫無掩飾地流露出清初乾嘉時期金門民居的「粗、平、直」特色，屋後的獅首獸碑以及「泰山石敢當」，更是金門石敢當辟邪物當中最巨大者，具有強烈的民俗與社會意義。

　　興建於兩百多年前的振威第在修整過後，現已由金門縣史蹟維護基金會規劃為「振威將軍李光顯府第」，是國內第一個利用古蹟現址規劃成的私人文物展示館，館內設有「交甲館」、「提督館」、「梨園館」等十四類主題館，政府已指定為縣定古蹟。

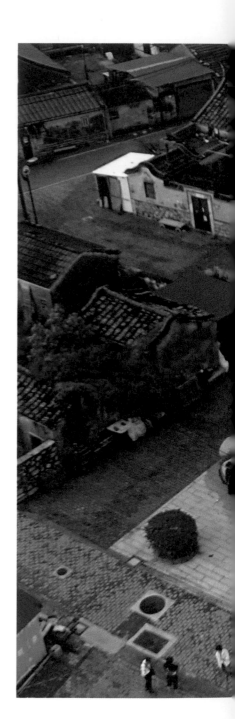

振威第為三落大厝，有兩百多年的歷史。
（2016 年 5 月攝）

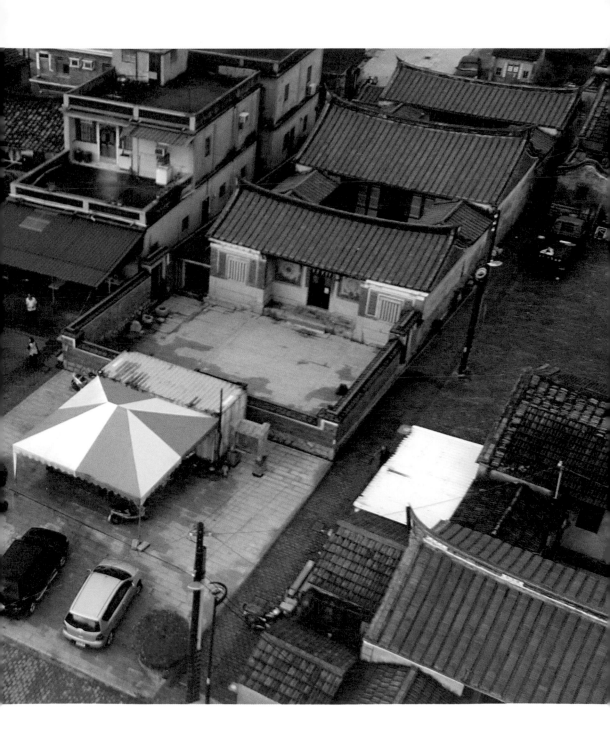

古寧頭由三聚落形成，其中北山與南山隔著雙鯉湖相望。

小檔案

堂　　號：振威第

姓　　氏：李宅

興建年代：約清乾隆五十四年

建築方位：坐東北朝西南

建 造 者：李光輝、李光寬籌建

建築坐落：金門縣金寧鄉古寧村北山
　　　　　二十五號

建築形制：三落大厝附加突歸

李光顯，號鑑亭，古龍頭（今古寧頭）北山人，生於清乾隆二十二年（1757），卒於嘉慶二十四年（1819），享年六十三歲。李光顯本為農家子弟，由於身材魁梧、孔武有力，弱冠便投效軍旅為國效命，又因驍勇善戰，由金門鎮標右外委，累功陞到一品武將，位及廣東水師提督。

在其四十餘載的行伍生涯中，參與大小戰役無數，諸如平定乾隆年間的台灣林爽文之亂，或嘉慶年間追剿海盜蔡牽黨羽等，海盜因此消失匿跡，確保了東南海域的商旅暢通。時

北山坐東北朝西南，面水。古寧頭為李氏族人聚族而居的單姓聚落。

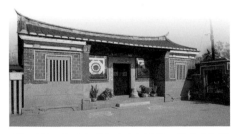

「振威第」為水師提督李光顯宅第，現已規劃為李光顯府第文物展示館。

兩廣總督阮元曾贈予「海邦著績」匾，以表彰其功勳。

李光顯為官廉潔，兩袖清風，此故居是其兄李光輝（曾任台灣安平守備）、弟李光寬（曾任金門右營守備）合建於乾隆五十四年（1789），於乾隆五十九年（1794）完工。因為李光顯誥授「振威將軍」，又曾任廣東水師提督，因此當地村民稱其宅第為「振威第」或「提督衙」。

建築側寫

位於金門島西北角古龍頭的振威第，分為前後兩部分：前為一座具門廳、正堂、兩櫸頭的四合院，後為一座三合院，因此形成三進的格局。

振威第面寬三開間，前後三進等寬。第一進門廳的明間為入口，兩側次間為房，符合傳統建築三開間「一廳二房」之規制。第二進的正堂，前有六扇格扇門，後有屏，三開間中以明間為堂，左右次間為房，但正堂明間與左右次間不直接相通，而是在正堂明間的後屏中央另闢一門，據說此為昔時的官宦家庭才可為之。第三進後堂的格局與第一進的門廳類似，左右房自中堂進出，兩側亦有櫸頭。

在前四合院的正堂步口廊兩側，與後三合院左右櫸頭的外側，均設有子孫巷通往屋外。後座合院的子孫巷可通右翼的「突歸」（三開間屋側多一間之格局），突歸前面則有一側院，

廳堂展示館內設有「提督館」。

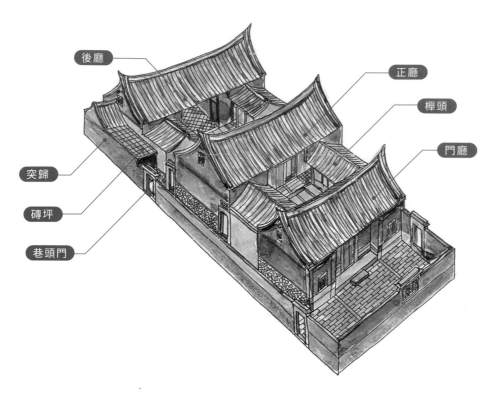

後廳

正廳

欅頭

門廳

突歸

磚坪

巷頭門

院中尚存一口古井及洗衣台。振威第的「突歸」為雙落水，硬山牆以平頂覆之（即磚坪），使得這座住宅的面寬成為偶數開間（四開間），這在中國建築講求「中軸對稱」（奇數開間）的大原則下，屬極少見之形式。

細部特寫

振威第的外觀頗為樸實，由金門常見的花崗石、白灰和紅磚等材料構成。屋頂採曲線平緩的單脊式燕尾翹脊，正門入口的石質門框是主人身份地位的表徵，左右側牆則砌有斜向的卍字磚雕圖案。山牆山尖下的紅磚以斜

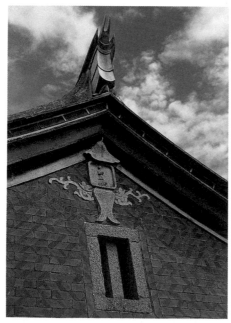

曲線平緩的「燕仔尾」、山牆的螭虎對山花，顯得與斜灰紋燕仔磚相得益彰。

灰紋的燕仔磚平砌，還有螭虎對等泥塑圖案。整體建築雖稱不上宏偉華麗，但廳堂的高敞氣勢，仍然震懾人心。

　　值得另外一提的是，金門地區早期的生活環境惡劣，居民出於對自然力的敬畏與無奈，總希望能憑藉某種偉大的力量來與之抗衡，因此有了石敢當的存在。振威第的背側矗立了兩座花崗岩石敢當，嵌入牆內兩側的角柱，碑面刻有「石敢當」三字。「突歸」的後牆也有一座，立於方形石質的碑座上，碑頭上浮雕獅面獸頭的紋飾，下刻「泰山石敢當」五字，造型獨特，為當地最碩大的辟邪物。

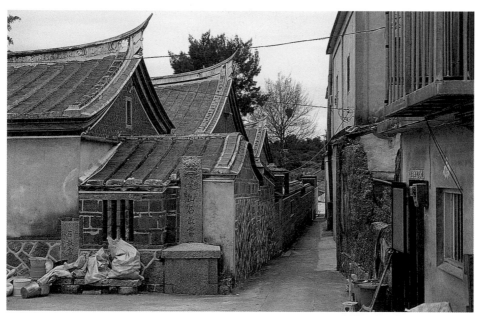

突歸屋身後牆上有「泰山石敢當」獸碑。

文物展示館內埕擺設有金門人昔日的生活用品。

門廳內的後屏隔扇門，慶典時可全部拆卸以利出入。

北 竿
芹壁聚落
及陳宅

　　在建築形式的移植過程中，就地取材
的條件與因地制宜的限制，再加上中西兼
備的變通方式，造就馬祖民居這種近似洋
樓的建築，但其基本架構仍屬閩東建築，
有別於台灣與金門的閩南式紅磚建築。芹
壁陳宅的特色在於取材花崗石造屋，再以
木樑為屋架，又受到南洋文化的影響，最
後形成了這種具獨特地域風格的樣式，為
此地居民口中的「番仔樓」，可說是芹壁
聚落最壯觀且最具代表性的建築。

　　政府近年已將芹壁村修復完工，其中
的陳宅與附近民宅皆以公辦民營方式委外
經營作為民宿、餐廳與集會場所，首開古
蹟保存重新活用的實列。今天的芹壁村，
已成為觀光客到馬祖必訪之處。

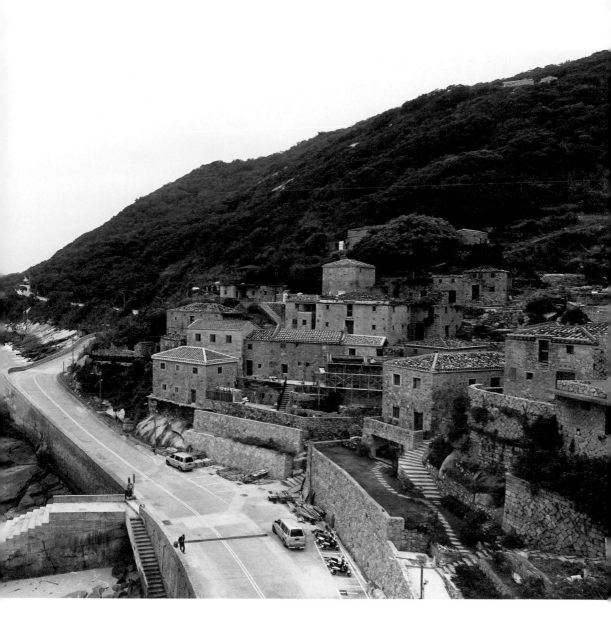

芹壁獨特的聚落成為馬祖近年觀光重點。圖中橘
色屋頂後的方形建築為知名的海盜屋「陳宅」。
（2016 年 11 月攝）

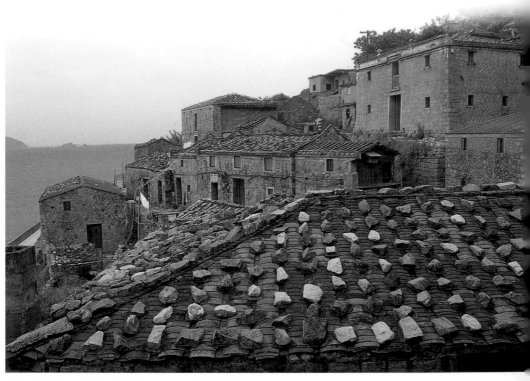

右上方的陳宅是芹壁聚落最壯觀且最具代表性的建築。

小檔案

堂　　　號：無

姓　　　氏：陳宅

興建年代：約民國二十年

建築方位：坐南朝北

建 造 者：陳忠平籌建

建築坐落：連江縣北竿鄉芹壁村十四號

建築形制：二層樓的「五脊四坡式」閩
　　　　　東建築

成功的古蹟保存社區改造，使今日的芹壁村已成
為觀光客到馬祖的必訪之處。

馬祖民居的外牆建材皆以當地盛產的花崗岩精心打造而成，仿如堅固的堡壘。

　　馬祖地處閩東，居民多來自閩東的連江、長樂、羅源等縣，並帶來了原鄉建築的風格，但隨著時空轉變，仍逐漸發展出一套融合自然環境與維生方式的特殊建築風格。

　　馬祖現有的民居建築多起造於民國二十至五十年代，大致為閩東盛行的五脊四坡式建築，又稱為「一顆印」式。建材皆採馬祖盛產的花崗岩，再從福建沿海聘請打石匠師精心打造而成，外牆多為石砌，但內部仍為擱檁式木架結構，並以大陸福州杉為主要建材。

　　芹壁陳宅的主人陳忠平，據說為一海盜頭目，財大勢大，為所欲為。屋宅完工後，傳聞他殺害了匠師以防

芹壁聚落多位於背山面海的山坡地上，享受充沛的陽光並坐擁美好的視野。

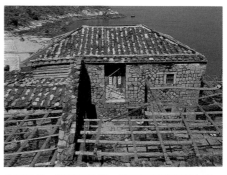

為了防風，興建屋坡緩、簷口不出挑的硬山式，並以塊條石壓放在屋瓦上。

洩漏屋內的布局。因為他聲名狼藉，民國三十八年國軍退守此地時便槍決了他，並將石屋收歸政府所有，充當學校使用。六〇年代，芹壁村的人口嚴重外移，石屋乏人管理，一度因廢棄而坍塌了一部分。近年來，連江縣政府大力提倡保存傳統聚落以發展觀光，遂將陳宅與村內其他大都數宅屋一併整修完成。

建築側寫

芹壁陳宅背山面海，為典型的閩東建築，屋頂採五脊四坡式，即中國傳統建築中的「廡殿頂」形制。此乃北京故宮等最高層次建築所使用的手法，何以用在地處偏遠的馬祖，究其原因主要是因自然環境惡劣，五脊四坡頂較能收防範強風之效。為了防風，簷口亦不出挑，為硬山式，屋坡緩並以塊條石壓放在屋瓦上。

陳宅屋高二層，登臨其上頗有天下唯我獨尊的感覺，造型方正如「一顆印」，四周以青石築砌外牆，內部則為木樑結構。初建本宅時似乎分別聘請兩批匠師興建，一為福清籍，一為連江籍，興建時並規定不得超前每日的進度，以免影響施工品質。本建築以當地石材分別以人字砌與丁字砌工法施作，室內的空間則依循傳統做法，使祖先廳位於中軸上，但因建物有二層，故安置於二樓，以表示尊崇之意。

細部特寫

芹壁受到自然環境的限制，加上居民以打魚為主的生活形態，聚落因此多位於背山面海的山坡地上。聚落建築形式以避強風為主要目的而坐落於坡地上，藉此亦可使居民獲得充沛的陽光，並收遠眺守望的防衛效果。

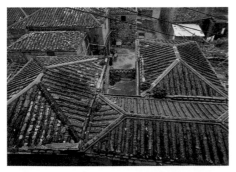

五脊四坡水式的屋頂盛行於閩東沿海，有稱「一顆印」式。

窗扉位於高處，顯然防衛功能大於一切。

陳宅沿山坡而建，左右有石階相通，以花崗石疊出約三米高的臺基，房屋建物再立於其上。牆基有明顯的放角處理以強化建物的基座，牆面則採人字砌，砌工整齊，平穩結實。陳宅的窗扉以石條砌成方形窗，開口狹小且位於高處，顯然防衛功能大於採光與通風功能。

芹壁聚落的道路，因地勢為陡峭的坡地，故往來均以複雜交錯的階梯巷道聯絡。此地居民全靠打魚為生，沒有多餘的商業行為發生，以致未能形成商業大街，但這些曲折多變的小徑反而造成許多令人驚奇的空間。

馬祖位處偏僻，自古以來天災人禍不斷，居民為了安身立命只得尋求形而上力量的庇佑。反映在家居建築上，以芹壁陳宅為例，女兒牆兩側收頭上有泥塑的獅子，亦有象徵多子的金瓜造型，屋脊背上正中央更放置了一隻辟邪的石虎，面山背海，狀似欲吞噬任何入侵的妖魔鬼怪。這一切防範措施，形成了極具地域特色的景觀裝飾元素。

芹壁聚落小徑曲折多變，常有令人驚奇的空間出現。

陳宅女兒牆兩側有泥塑的金瓜，以祈願多子。

芹壁村的民居屋簷下有木構件承接屋頂。

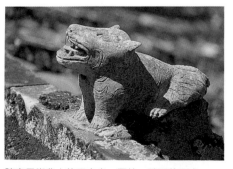

陳宅屋脊背上的正中央，置放一辟邪的石虎。

消失及半毀
的古厝

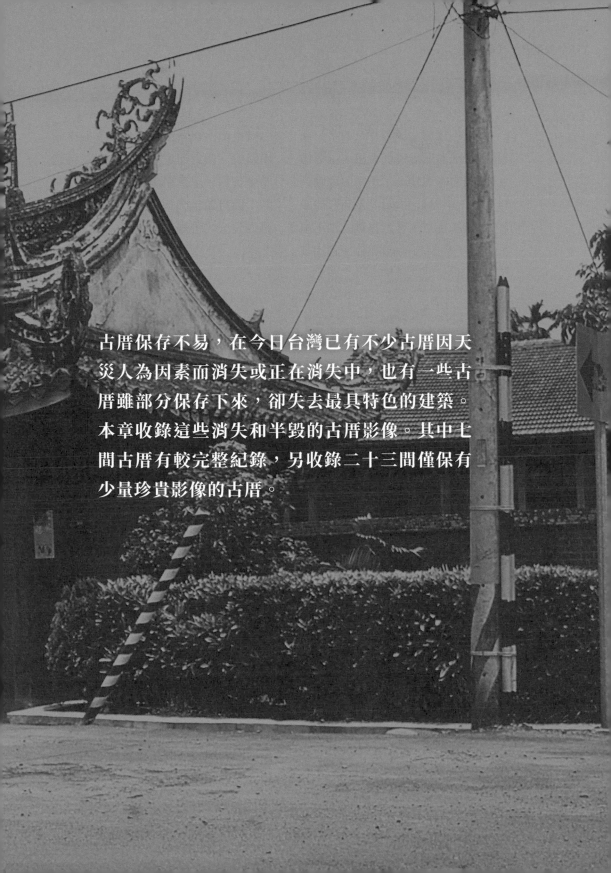

古厝保存不易，在今日台灣已有不少古厝因天災人為因素而消失或正在消失中，也有一些古厝雖部分保存下來，卻失去最具特色的建築。本章收錄這些消失和半毀的古厝影像。其中七間古厝有較完整紀錄，另收錄二十三間僅保有少量珍貴影像的古厝。

東 勢

潤德堂劉宅

小檔案

堂　　號：潤德堂

姓　　氏：劉宅

興建年代：日治大正二年

建築方位：坐南向北偏西

建 造 者：劉慶業籌建

建築坐落：台中市東勢區詒福里東關街
　　　　　四八八號

建築形制：兩進四護龍四合院

拍攝時間：一九八九年

　　就客家民居而言，潤德堂從四周的卵石砌邊界，再加上圍屋環繞、從側邊山門進出（而非由正面入口）等設計，直可謂門禁森嚴。此乃居民當時因處身泰雅族群的威脅之下，不得不做的防禦性設計。潤德堂的知名度雖不高，但若從其精彩的空間組織、豐富的木雕、磚工、陶塑、石雕等裝飾與彩繪來看，委實是一座內涵豐富、藝術價值極高的精美古厝。

　　可惜的是，這座鮮為人知、卻頗可代表中部地區豪紳民宅的古厝，已全毀於九二一大地震，片瓦無存，原址上如今建起普通樓房——走上了與其他古厝相同的悲劇命運。

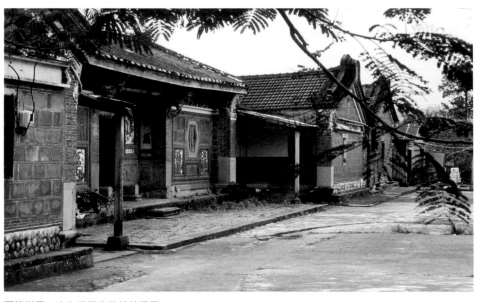

潤德堂是一座內涵豐富的精美民居。

清末時期，東勢公館人劉慶業（祖籍廣東潮州府大埔縣），原本經營舊式糖廠，後來專賣樟腦油，並獨占東勢區的經營權，甚至出口至日本，因此財源廣進，擁有地產數十甲，號稱東勢區首富，後於新伯公東關街上覓得一塊風水好地，積極興建新房。他原本計畫興建一座擁有主廳、左右各三排護龍的「大伙房」，後改為二堂四橫（即二進四護）的大型閩南傳統合院，占地約六百坪。

興工的匠師來自中部各地，彩繪師傅則來自鹿港，總共僱用了二百多名工人，前後耗費二年才完工。建材中的石材來自東勢軟埤坑，木料則用大甲溪上游的檜木、梢楠等上等木材，利用溪水運出。劉宅的完工時間約在大正四年（1915），這一點可從彩繪落款「時在乙卯年秋月」得知。此屋後來三易其主，有王、詹、陳等家族先後居住其間，產權相當複雜，拆建之說頻傳，大部分均已荒蕪，只存二三戶有人居住——直到全毀於大地震，決定了其命運。

建築側寫

潤德堂背倚翠綠的新伯公後山，面對大甲溪，四周有濃密的竹林圍繞，為兩進四護龍合院，宅第外圍又有加建物，與所有護龍的外側山牆連接成一片連續的秀面（正立面），入口山門則位於宅屋右前方的西南角。劉宅屋前有一寬敞的外埕，前面還有一笑杯形水池，四周竹林邊原有一圈卵石砌的短垣牆，但部分的新「圍屋」破壞了其完整性。中軸線上的門廳、正廳以及左右兩側的護龍廳皆為公共空間，其餘房間為居家之用。內埕兩側再做圍牆，區隔出護龍天井，以維護居住者的隱私，宅第四周的圍屋則充當倉庫、豬舍、廁所等。

細部特寫

潤德堂主體建築呈現非常嚴密的

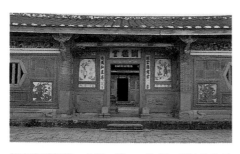

劉宅空間組織、木雕、磚工、陶塑、彩繪等均精彩絕倫。

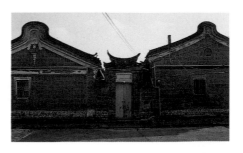

碩大渾厚的護龍山牆馬背與翹脊過水牆門。

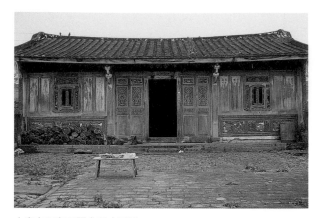

大廳立面有三關六扇木屏門。

大廳內考究的神龕與豐富的彩繪。

空間組織，傳承了中國傳統建築「中軸對稱、主次分明」的特點，它以廳堂為宅屋的中心組織，入口做凹壽面退縮，藉廊道串連前後左右的建物，並以護龍為居家生活的重心，這一切安排皆在強調中央核心的重要性。四周增建的圍屋擴充了堂屋的空間量，是客家建築「圍屋」的特色。

劉宅內埕兩側做圍牆，上有雙喜書卷花窗。

　　潤德堂有氣派的秀面，護龍山牆的馬背碩大。內外護龍之間有一座加門罩的翹脊過水牆門，不僅秀面高低的起伏壯觀，也使得整個天際輪廓線顯得偉岸傲兀。

　　木雕與小木作細膩雅致，是潤德堂的另一大特色。正廳立面做三關六扇木屏門，窗櫺為透雕的螭虎團爐圖，兩側則開木雕書卷竹節窗，雕工之細連竹節上的蜻蜓、蜜蜂皆維妙維肖，栩栩如真。其他如門廳左右次間的花瓶門、棟架的雕刻，以及六角木框窗的竹節雕刻，皆可看出匠師細膩的用心與高超的手藝。

　　潤德堂第一進與第二進正立面的檻牆、所有外牆或牆間隔角，亦可見精彩的磚刻，包括窯前雕與窯後雕作品，無論花卉、鳥獸、卍字盤長等，無不活靈活現。

水車堵上的八仙人物交趾陶作品，栩栩如生。

正立面檻牆可見窯前雕與窯後雕磚刻作品。

木雕書卷竹節窗，
連竹節上的蜻蜓、
蜜蜂皆維妙維肖。

漁人、西澎老人等，畫風皆不同，使得整座建物顯得琳瑯滿目，美不勝收。

潤德堂施工時，也特地請來了交趾陶塑名師，於正立面牆堵及屋簷下的水車堵上，裝飾以綿延連續的交趾陶作品，題材包括文字、八仙人物、博古圖架與花草等，顏色鮮豔，圖案巧妙多變，作工細膩，成為全宅的另一個視覺焦點。

整座建築物除了紅磚色與白灰的泥塑之外，所有木雕幾乎都有上彩，諸如棟架上、樑枋間、正廳神龕、板壁、窗楣等，處處都有色彩。參與的彩繪師傅有鰲峰老叟、作雲氏、鹿溪

窯前雕與窯後雕

「窯前雕」即軟雕，係指磚在未經窯燒前，先在土胚上雕刻各種圖案後再燒，優點為層次豐富，容易掌控紋飾的變化，適合做複雜圖案的構圖，但多半分小塊先刻好，等完成後再合併為整面圖案。「窯後雕」即硬雕，先挑選燒好的磚塊，經刨平與打磨使色調統一，再用堅硬工具雕刻，唯因磚質鬆脆，僅能在磚上淺刻簡單圖案與線條，但因刀觸刻痕的剛硬線條有別於窯前雕模印或修飾過的陰柔，反而成了其特色。

清 水

社口楊宅

小檔案

堂　　號：無

姓　　氏：楊宅

興建年代：清同治年間

建築方位：坐東朝西

建 造 者：楊金波、楊清珠、楊澄若
　　　　　與楊肇嘉籌建

建築坐落：台中市清水區鎮新南路
　　　　　一一六巷一號、三號

建築形制：原為三棟單進多護龍三合院組群

拍攝時間：一九八七、一九九五年

　　清水楊家的人才輩出，不僅於有清一代出過數位秀才或舉人，日治時期亦有好幾位因經商成功而晉身地方仕紳，近代更有投身台灣民族運動的前輩，可說是台中清水一帶的望族。

　　楊宅的整體建築簡潔大方，無繁複裝飾，色調亦樸素淡雅，與屋主韜光養晦的人格風範相互呼應。這三棟並列的三合院現為私人住宅，保存狀態良好，外貌雖樸實無華，但壯觀的氣勢仍充分彰顯出其家族的社會地位。可惜的是，民國九十九年三月，北棟（第一棟）楊肇嘉祖厝已被拆毀無存。民國一〇八年其他兩棟開始整修中。

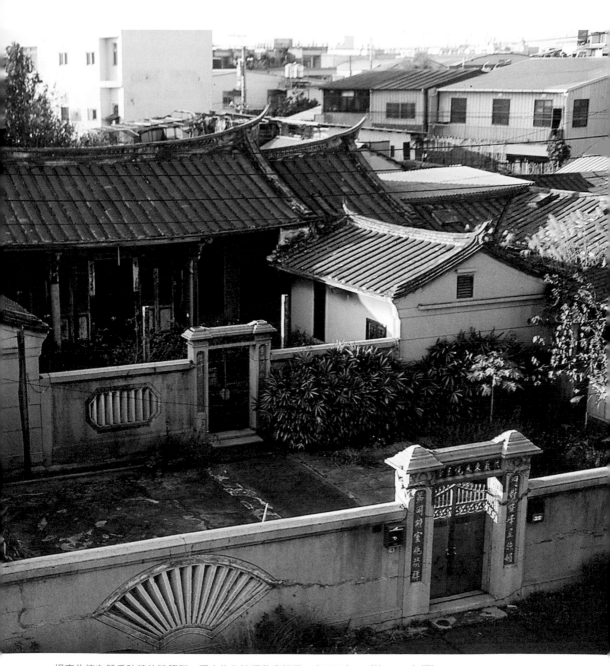

楊家為擁有雙重院牆的建築群。圖中為北棟楊肇嘉祖厝,今已不存。(約 1987 年攝)

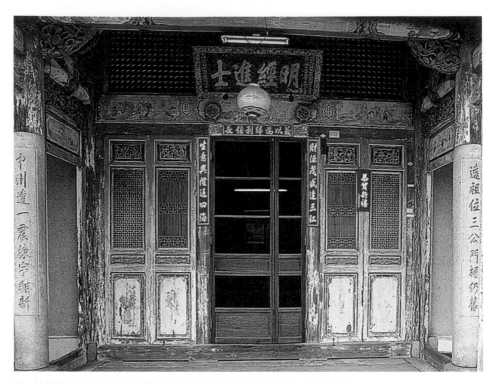

第一棟的大廳正立面，入口的格扇門高雅大方，令人印象深刻。（今不存）

楊家祖籍福建省泉州府同安縣，開台祖楊咸曲於乾隆年間渡台，最初落腳於寓鰲（清水古名，亦有稱「牛罵頭」）的西勢庄從事開墾，至楊金波時才遷往今社口里定居。楊金波六歲喪父，一生事母至孝，與兄姪五代同堂，一家百餘口和樂融融，地方傳為美談，生平亦嗜讀書而不染俗情。他在光緒八年（1882）中舉，後又因軍功賞戴藍翎，官至提督兼道台，享年六十八歲。

從楊金波首開風氣，楊家文風素來鼎盛，清代共計出過十三位秀才，日治時期在政商兩界亦人才輩出。不過，楊家在清水鎮成為豪族，功名尚在其次，主要是因其經商長才，例如楊清和經營的「同號」商行，楊清俊在梧棲開設的「德隆號」商行，獲利皆豐。日治時代，楊家在社口的祭祀公業產下，有楊緒曉管理的楊同益派下田產六甲以上，及楊肇嘉管理的楊同興記土地三畝餘。這些土地都是用

楊氏族人合資經商所得利潤購入的。

　　楊氏以地方士紳的地位獲日本政府任命官職者，先有楊澄若為清水區長，後有楊肇嘉擔任首任清水街長。楊肇嘉當年曾赴日本早稻田大學進修，返台後致力於非武裝民族抗日運動，光復後又為本省地方自治擘劃經營。楊肇嘉晚年歸隱清水家鄉，以讀書蒔花自娛，平時常以「自處毅然、處事藹然、無事澄然、有事嶄然、得意冷然、失意泰然」自勉，居所稱「六然居」，高風亮節為楊氏全族之光。

建築側寫

　　楊宅以三合院為基本格局，不做多進，左右也僅有雙護，加院門，有內埕、外埕及外前埕，卻將三棟連成一排，內埕為各族人的私密空間，外前埕則是家族共用的空間，並仍立有表彰楊家族人功名的旗杆座，既彰顯了其社會地位，也營造出家族的大格局。這三棟楊宅均設有兩道圍牆，也都做兩重院門，院門的造型除了營造出視覺上的美感，同時亦製造出重門深鎖、庭院深深之感，兼具防禦的功能。

　　楊宅建築最大的特色在於屋頂的燕尾脊，它們不似一般官宅或廟宇那樣高聳，反而起翹較為平緩，在空中向上徐徐伸展，渾厚有力，是清水一帶唯一帶燕尾屋脊的古厝。三棟中的第一、二棟有燕尾，第三棟卻僅有馬背的設計也頗特別。第一棟與第二棟除了正身做燕尾屋脊，連護龍也做燕尾並起翹於正立面，在台灣僅見於新埔劉祠，亦屬罕見。

正身與護龍均做燕尾屋脊，十分特別。

細部特寫

　　清水楊宅建於清同治年間,但於昭和十二年(1937)翻修形成現貌。建築群為三組三合院並列組成,宅前的外埕寬廣,尚有楊金波中舉時所立的一對旗杆座,以及一口八角古井。楊宅與中部民居建築的不同之處,在於三合院前有內外兩道磚牆,牆中央有一階梯形門罩的牆門,兩道牆之間又有左右外護龍,在空間的區隔上頗具特色。

　　今日所見的第一棟楊厝,原始外牆已改建為水泥洗石子牆,牆兩側開扇形窗與圓形窗,巧妙的設計,使人從外無法窺視內院。兩牆之間的左右外護,因外護比內護長,形成外長內短的包護形勢。此宅的正廳為三開間,出步口通廊,門額上懸有楊金波中舉的「明經進士」匾,廳內色調則以佛青色為主,迄今依然顯得高雅大方。廳內的陳設保存完整,多為初創時的遺物,案桌與祭俱一應俱全,隔間牆屏上留有楊家祖先畫像以及昔時的照明宮燈。在台灣古厝中,如此完好的廳堂擺設亦是極罕見的,可惜難逃拆毀命運。

　　第二棟與第三棟皆為傳統的三合院,但變動較小,保持了初建時的風貌,顯得古意盎然。第二棟的正廳也掛「明經進士」匾,同樣亦以青色調為主。

合院前有內外兩道磚牆,牆中間有階梯形門罩的牆門。

洗石子外牆上的扇形窗,從外無法窺視內院,極具巧思。(今不存)

門額上掛楊金波中舉獲頒的「明經進士」匾。(今不存)

埕前有一口八角形古井。

大廳的棟架彩繪金碧輝煌。（今不存）

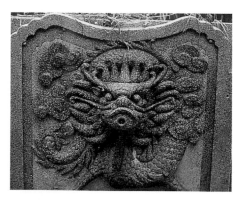

日治時期所留洗石子龍首吐水洗手台，趣味性十足。（今不存）

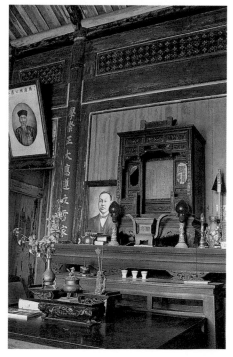

大廳內色調以佛青色為主，氣氛高雅莊嚴，因曾是官宦之家才可使用此色。

龍井

山腳林宅

小檔案

堂　　號：西河堂

姓　　氏：林宅

興建年代：清光緒二年

建築方位：坐東北向西南

建 造 者：林永尚籌建

建築坐落：台中市龍井區中山二路一段
　　　　　東巷七十六號

建築形制：單進多護龍三合院

拍攝時間：一九八八年

　　這座造型優美、施工精細、手法嚴謹的民居建築，代表的是林家繼早期的「開榮」基業之後，愈加廣拓祖業、蓬勃發展的成果，因此曾在台灣海線一帶名噪一時。

　　林宅正廳前矗立有面寬三開間的軒亭，格局恢宏大器，稱得上台灣民居建築中的精品，再加上一道擁有優美曲線屋脊的牆門、宅內的精緻木雕，以及第一代屋主林永尚在台灣

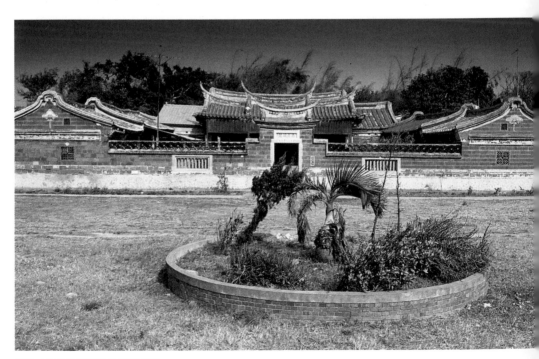

龍井林宅具壯闊氣勢的正面景觀。

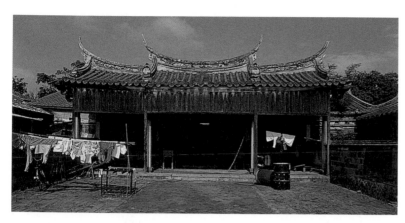

正廳前的軒亭採少見的三開間八柱結構。

近代史中留下的軌跡，皆使得林宅成為中部地區另一座值得關注的古厝。可惜今日已人去樓空，景況荒涼，僅牆門保存完整，正堂與兩護龍都已傾頹，今昔之別不由引人深思。

　　龍井林宅開台祖林興，約於康熙末年（1722）偕兄弟與三子林捷、林協、林良，從福建省漳州府漳浦縣渡海，先至浯洲（金門），但因島小地瘠不易謀生，轉而來台發展，於中部塗葛堀（今龍井區麗水里）上岸。林良的兒子林三會後來遷至三塊厝，以「林長發號」為店號，與大陸從事米穀生意，奮鬥數年有成，後因發生分類械鬥再遷到大肚中堡山腳庄定居。第四世林天河在此建造了一座宅第名為「開榮」，從此林家基業之基礎。

　　林永尚本名元龍，生於道光十一年（1831），卒於光緒十八年（1892），享年六十二歲，為第六世林文炳之子。咸豐年間，正值太平天國之亂，林永尚受霧峰林文察徵召，與堂兄林永山一同隨其內渡，參與征討福建、浙江一帶，由於驍勇善戰，屢建奇功，是為中部地區著名的征討太平天國「十八大老」之一。同治年間，在對戴潮春之役中，堂兄弟兩人戲劇性地從地方叛軍陣營投奔清廷官軍陣營，從此飛黃騰達且名聞鄉里，林永尚後官詔榮封昭武將軍及清五品翎頂、福建補用守備等職。清光緒二年（1876）左右，林永尚在龍井山腳興建新宅，直到清光緒九年（1883）才完工，堂號「西河」。

建築側寫

　　龍井林宅是座單進五開間三護龍、帶軒亭與書房的三合院民居組合，

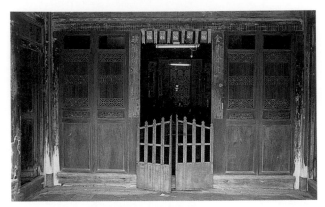

大廳立面為五抹格扇，窗櫺作工精細繁複。

廳旁兩側門的窗櫺，雕工精細且層次分明，可惜已被竊。

林宅的大廳步口棟架有雕琢功夫極深的木雕。

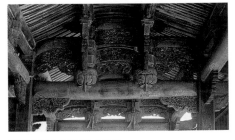

精雕細琢的捲棚軒亭棟架。

宅前有山，後為大片竹林，雖離公路很近，若不特別留神，不會注意到大片竹林後有如此大宅。林宅坐東北向西南，據說主要是為了對應鷲山坑上的虎豹獅象四座山，以符合風水要則。

　　林宅的牆門有翹脊歇山屋頂與階梯形門罩，門額上書「西庚獻瑞」，牆頭有瓦片組合成的瓦花牆。林家正廳與廳前的軒亭，採三開間八柱的結構，大廳的大木結構為十二桁架，其他則是以土、磚、石結構為主的承重牆。大廳內壁堵上有水準極高的彩繪書法及字畫，廳內擺設的傢俱高雅大方，左右兩旁開六角形窗，廳旁兩側原有木雕門，窗櫺的雕工精緻，深具立體感。護龍的窗戶亦有泥塑的書卷窗飾，線條優美。

細部特寫

　　台灣傳統民居當中，正屋前帶軒亭的實例其實不少，但軒廣三開間以上的卻不多。其中，三開間又製作精

美的更是只有龍井林宅。由於正身淨
寬廣達五開間，在前方設置三開間的
軒亭不僅綽綽有餘，亦成為視覺的焦
點與宅居的重點，尊貴的三段翹脊歇
山屋頂也與其他空間迥異，造型因此
格外突出。

　　軒頂上的翹脊形如月彎，又似水
牛角，不僅翻仰曲線柔美，連微微升
起的屋簷曲線，也為剛硬的歇山屋頂
帶來一種細膩的感覺。脊堵上的剪黏
綴飾為厚重的屋脊添了幾分輕盈，筒
瓦的運用也改變了屋坡呆滯的面貌，
予人厚實的安全感。燕尾脊下的「戇
番」（人物承重造型）與三腳金蜍泥
塑，不僅具有民俗雅趣，更是匠師泥
塑造詣的一大考驗。

　　林宅運用左右護龍山牆、兩側院
牆，以及中央階梯狀牆門之間的高低
差，營構出山巒起伏似的立面外觀。
突出甚長的護龍山牆向前延伸直至與

較矮的院牆連成一氣，而豔紅的磚砌
與茂密的刺竹搭配亦顯得對比鮮明。
值得另外一提的，還有細緻秀美的瓦
花頂院牆與中央階梯形牆門，憑添了
門洞的藝術趣味。這種牆門雖是中部
地區常見的樣式，但龍井林宅這道牆
門造型之精美大方，已少有能與之相
提並論的了。

脊堵上的剪黏人物。

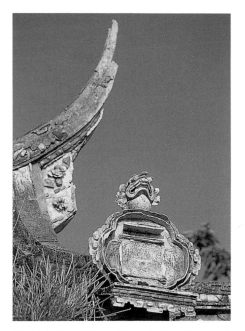

軒頂上的燕尾翹脊形如彎月，牌頭金蜍則極具民
俗雅趣。

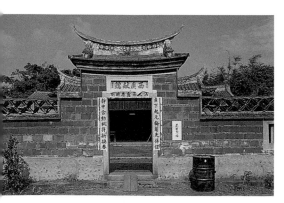

牆門為歇山燕尾翹脊，屋頂有造型獨特的階梯形
門罩。

竹山
敦本堂

　　敦本堂雖興建於日治時期，卻為閩南風格之建築，未受「日化」的影響，顯示其傲骨不群之氣。此宅無論在大木作、小木作上都極具工藝特色，雕工細緻，精美絕倫堪為台灣古厝的代表。興建時，屋主特聘大陸師傅來台施作，費時五六年才完工，但其匠心獨運與精鍊技法，確實淋漓盡致呈現了傳統建築的木雕藝術之美。

　　這座氣勢雄偉、堪稱台灣地區木雕最精緻的士紳宅第，可惜已於民國八十八年的九二一大地震中震毀，後人不得已忍痛拆除，因此今日已無法再見此精緻宅第的完整風貌。

小檔案	
堂　　號：	敦本堂
姓　　氏：	林宅
興建年代：	日治明治三十九年
建築方位：	坐西北朝東南
建 造 者：	林月汀籌建
建築坐落：	南投縣竹山鎮中正里菜園路四號
建築形制：	兩進多護龍四合院
拍攝時間：	一九八六年

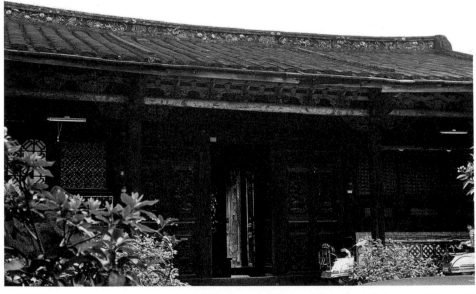

此為敦本堂第一進立面，氣勢懾人。敦本堂外觀肅穆，內部華麗，曾為台灣最佳民宅，可惜於九二一地震中震毀。

　　林家祖籍福建省漳州府平和縣，家號「恆心堂」，十二世祖林廉渡台，於諸羅縣鯉魚頭堡的詔安寮庄築屋居住，直到同治初年當地發生林張兩姓械鬥，林氏族人的住屋盡毀，才遷居沙連堡林圯埔街（今竹山）經商為業。

　　林月汀本名林溪州，日治時期改名月汀，生於清同治九年（1870），卒於日昭和六年（1931），享年六十二歲。他自幼即有奇才，聰穎過人，林獻堂先生曾形容他「豪情壯慨，氣象萬千」、「義俠之聲遠播鯤瀛」。清光緒十二年（1886），林月汀隨霧峰林朝棟辦理隘務有功，獲授把總（軍官）之職，賞戴藍翎，欽加五品銜。日治時期，林氏因經營樟腦買賣

林月汀墓係以洗石子手法表現，氣勢不凡。

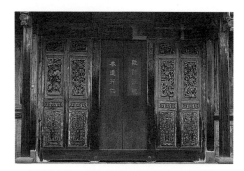
正廳做講究的三關六扇門，彰顯林家的身份地位。

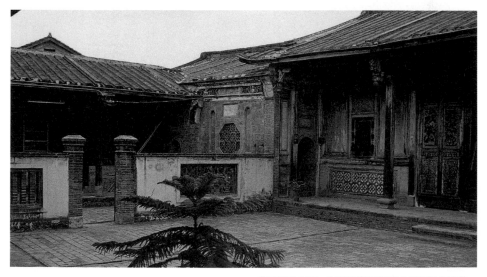
第二進的正廳，前有矮牆區隔出內埕與左右天井。

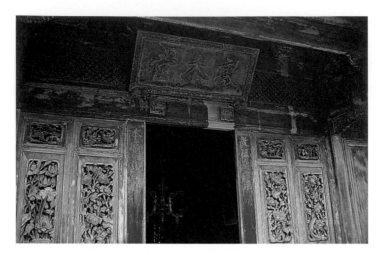

正廳上有書「敦本堂」
匾及雕刻「春夏秋冬、
四季花鳥」的格扇。

致富,並歷任林圯埔街長、斗六廳參事、南投廳庄長等職,賜佩「紳章」,勳高六等。在地方上,林氏頗樂善好施,既興辦學校又捐建廟宇,同時亦熱心地方事務,因此甚得鄉里人士景仰。敦本堂的設置,委實與主人的性格息息相關,其巍峨的氣勢與造型,實為林月汀豪邁直爽性情的表徵。

建築側寫

敦本堂位於竹山鎮菜園路的大榕樹旁,又稱竹山林家或林月汀宅,為兩落式四合院建築,左右有護龍,落成於日明治三十九年(1906)左右,迄今約近百年的歷史。

從整個配置形式來看,敦本堂原應為一座縱深式的三落四合院,卻不知因何故,只興建了後面兩落,使之變成兩落的四合院,留下一片寬敞的前埕。它的基地面積約一千零八十九坪,四周有圍牆環繞,環境幽雅,恬靜安適。圍牆上原有供家居出入的翹脊單層門樓,以及防禦土匪用的銃樓各一座,可惜早已拆除。

敦本堂第一進為三開間的獨立門廳,平面未做中部地區常見的「凹壽」,反而採用寬深的前後步口廊,步口廊外緣裸露出方形木質步柱,廊的尾端再用低矮的「過水」與兩側護龍相連,過水正面的牆上做磚砌圓形大窗,不僅與護龍山牆上的圓拱門洞構成有趣的組合,同時還顧及了室內與前埕間的視覺效果。

第二進為正廳,三開間部分用單

側步口廊與子孫廊相接，子孫廊又以數個圓拱門串連垂直方向的護龍步口廊，形成了面向中埕的凹字形迴廊。中埕則由兩道有門柱和漏窗的矮牆，畫分出內埕與左右天井。步口廊下那片面向內埕的壁面上，有精雕細琢的裝飾來加強視覺效果。例如，門廳背側白灰牆上的「竹茂」、「松苞」橫批，語出《詩經》，寓意子孫隆昌有如松竹般茂盛。下方又畫有圓框形的人物山水水墨畫，左壁圓框題「夜雨竹窗閒語」，右壁圓框題「難得名花勝開」，兩旁聯對則是「敦孝友以傳家繩其祖武」、「本精勤而創業貽厥孫謀」，以及「敦厥慈孝友恭道惟敬止」、「本諸智仁義禮德乃日新」，都是精緻而明顯的視覺焦點。

　　為了順應室內空間的高度，敦本堂在大木結構的安排上也有顯著的差別。兩坡水屋頂的室內較高，不在平常的視線範圍內，因此多用結構簡明不加彩飾的穿斗式，但室外步口廊不僅是宅第的重要空間，因高度較低令眾人視線一覽無遺，故採用雕刻繁複、變化多端的抬樑式，尤其是門廳正立面前的步口壽樑上，有六組「計心造」（四面多層出栱）的雙跳螭虎栱與人形座墩，最是精彩華麗。

細部特寫

　　敦本堂最值得一提的，便是精雕細琢的木質外簷裝修，其中以門廳內迎面的「太師壁」（即屏風牆）堪稱全台之冠。所謂太師壁，是一垛雙面鏤雕的隔屏，正反兩側圖像不同，卻能形成不相衝突的組合。敦本堂的太師壁，向內的一面雕的是花鹿、松樹與八仙慶壽人物，向外的一面卻用細

門廳背側白灰牆上有語出《詩經》的「竹茂」、「松苞」橫批。

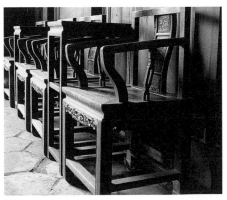

廳內太師椅為全套四桌八椅，此乃大戶人家才有的氣派。

條窗櫺以硬團幾何紋組成「富貴玉堂春」五字，四角再雕蝙蝠吐草的「賜福」圖案，鑲入方形外框內。

敦本堂的木雕細節繁複，不僅題材多樣，裝飾意涵更是豐富，諸如琴棋書畫（君子四藝）、旗球戟罄（祈求吉慶）、八仙慶壽、蝙蝠（福），鹿（祿）、桃（壽）、石榴（多子）、佛手柑（福）、柿子如意（事事如意）等，甚至還有《警世通言》中的「李白醉寫番表」、《晉書》中的「羲之愛鵝」故事。其中最引人入勝的，便是在門廳、正廳或護龍都可發現的以「松鼠」（音近「送子」）、「南瓜」

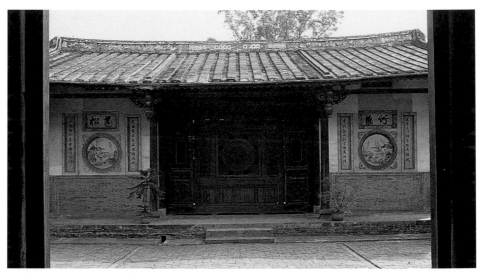

門廳背面可見精彩的太師壁與泥壁上彩繪。

門廳內的太師壁，窗櫺以硬團幾何紋組成的「富貴玉堂春」五字。

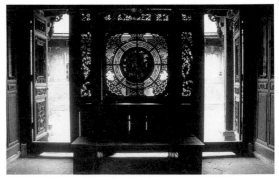

太師壁內面。當光線由外傾瀉而入時，營造出極具戲劇性的效果。

「葡萄」（寓意「多子」）為主的裝飾。儘管這些細微的雕飾並非明顯易見，但它傳達了主人的願望，透露當時人渴求並希冀獲得的境界。

敦本堂各部的比例均衡完美，漏窗、圓窗、彎拱門、步口廊的使用頗多，使得空間流暢又有變化。在色彩的使用上，第一進以木材原色為主，第二進則以靛青為主，再用白粉牆、紅磚牆搭配綠釉花磚。就整體而言，敦本堂的外觀樸實典雅，內部卻華麗豐富，深刻彰顯了文士「外斂內美」的德行，亦奠定敦本堂過去擁有「台灣最佳民宅」盛譽的地位。

格扇門上的「松鼠、葡萄」，寓意多子多孫。

白粉牆、紅磚牆搭配綠釉花磚，均顯得匠心獨運。

木雕窗櫺由兩種櫺木交叉組成多變的美麗圖案。

門廳的隔屏彩繪，字畫與雕刻作工皆精美絕倫。

新埤

徐宅

　　人去樓空不知已多久的徐宅，遠看只是台灣田野中一幢隨處可見的一條龍建築，近身一看，才能發現它竟有講究的捲棚式步口廊、雕樑畫棟的木構架、氣派的三關六扇門以及金碧輝煌的廳堂，委實是隱蔽在嘉南平原上的一大驚喜。

　　從宅第的祖先牌位與彩繪落款上，我們確知它興建於日治時期，建築的精緻與華貴氣度則透露了昔日主人應為當地富紳的資訊，卻不知因為什麼樣的故事，使其後代中竟無族人留守這一幢至今仍令人驚豔的古厝，只能從留在廳堂上的祖先牌位得知它曾經屬於徐姓家族。

　　筆者初次造訪時，新埤徐宅屋頂有部分塌壞，屋前的軒亭已失，部分構件亦已遭盜取，仍不損此宅蘊藏的光華。

　　其族人數十年前已外遷，此因無人維護已荒蕪成廢墟。

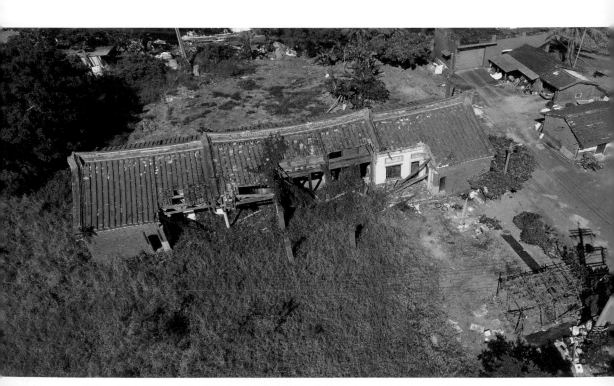

一條龍、面寬七開間、帶軒亭的徐宅，曾是嘉南地區一棟塊寶。如今人去樓空，步入荒蕪。（2016年12拍攝）

建築側寫

　　徐宅為嘉南平原上精緻的農村富紳宅第代表，建築為一條龍形式，面寬七開間，中央三間出極講究的捲棚式步口廊，步架細緻，有雕樑畫棟之勢。大門為三關六扇門，原本大廳神案上立有徐氏列祖的神位，如今已不存。廳內採穿斗式木架構，為原木（咖啡）色上撮金，令廳堂顯得華麗莊嚴，左右並有廊道與廂房相通。廂房在此為起居使用的臥房，屋頂挑高帶小閣樓以儲藏雜物。徐宅也有帶隔扇門的日式房間，左右尾間為廚房與柴房，廁所則獨立另建於宅第右外側。

　　整棟建築的主要結構為鋼筋混泥土與磚造，但以木作隔間，建築表面為白色瓷磚與彩色洗石子。徐宅以中央正堂的屋頂最高，兩側依次以降，採馬背造型，屋坡較緩。建築裝飾則為中西合併風格，呈現日治時期的流行式樣。明間入口有書卷臺階，前方仍可見磚柱，應該曾有加建軒亭，唯今日已不見蹤影。

坐落於田野中的徐宅擁有值得珍惜的內在光華。

徐宅側牆呈現中西合併建築的裝飾風格，為日治時期的流行式樣。

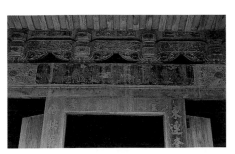

大廳入口門楣上彩繪八仙人物，作工考究。

小檔案

堂　　號	：無
姓　　氏	：徐宅
興建年代	：日治昭和六年
建築方位	：坐北朝南偏西
建 造 者	：徐述地、徐石來建
建築坐落	：嘉義縣太保市新埤里
建築形制	：七開間一條龍
拍攝時間	：一九九四、二〇一六年

細部特寫

　　徐宅為田野中一幢外觀簡單的建築，但它在木雕、彩繪或泥塑這些細部裝修上，居然如此細緻精巧，直可奪嘉義民宅之冠。

　　木雕部分，步口明間的棟架上有獅座與象座，次間則有蝦與蟹座，背後又雕壽桃、佛手瓜等吉祥喜氣的雙面雕。令人驚喜的是，還有瓜楞式木柱頭，出夔龍栱與鳳頭栱，弧線極優美，前端並出菱形斗，上接關刀栱，栱再出花籃式垂花吊筒……，簡直令人目不暇給。除此之外，正面排樓斗栱與通樑的雕工亦精細雅致，清楚展現龍的優美體態，以及卷草與花束的彎曲有致，員光上雕鑿的「汾陽府郭子儀大拜壽」故事人物，更是活靈活現。

　　徐宅裡不只有精巧繁複的棟架雕刻，木雕上的工筆彩繪，設色亦頗典雅大方。除了棟架均有上彩之外，次間隔屏上尚留有廣東大埔彩繪大師蘇濱庭的落款作品，畫花鳥於卷軸上以突顯畫作的主題，巧思昭然。門楣上的八仙彩繪與窗楣上的「關公護嫂」忠義故事，係以高難度的「瀝粉上彩」技法施作，成品呈現浮凸的立體感，

廳內的穿斗式木架構與原木色上擂金，呈現一派華麗莊嚴。

洗石子的西式雨披與壽桃、佛手瓜裝飾。

棟架上的螃蟹座，寓意高中科甲。

垂花吊筒與夔龍頂斗，線條之優美，可謂極盡雕鑿之能事。

層次豐富，為台灣難得一見。房間的門扇上亦繪有軟、硬摺書卷，書卷內繪文字或花鳥，書卷下再綴以書本、花卉、壽桃等圖案，設色雅致，變化多樣，構圖嚴謹，令人不住讚嘆。

徐宅樑枋上的新穎彩繪，題材上又是一絕，內容有當年通行的日本貨幣、西裝畢挺的戴呢帽紳士、洋裝美女與小娃娃、銀行存摺、眼鏡、香煙、懷錶、火柴盒等。這種即興的創作風格，反映出人們對新時代來臨的期盼與憧憬，亦為受到外來文化衝擊之證明。

徐宅的泥塑裝飾，不僅以新時代的洗石子技法來表現，也因為原木與石材的取得不易，而放棄木、竹、泥土等傳統材料，開始認同鋼筋混泥土這種建材，因為其堅固性可媲美石材的「恆久性」，又能交錯運用多種色彩，呈現出磚石鑲嵌的意象。除了山尖狀的雨庇、牆堵山水與花草鳥獸皆改以洗石子表現之外，徐宅還有洗石子的窗框、螭虎咬腳櫃臺、竹節花窗、雙獅環抱圓窗等，造型渾厚，比例優美，似雕又似畫，極為精彩。

次間隔屏上留有雪鶴的落款作品。

樑枋上的「西洋母子圖」彩繪。

窗楣上「關公護嫂」彩繪，係以瀝粉上彩技法施作而成，強調浮凸的立體感。

山牆山花以洗石子技法做上色的花草、鳥獸及雙獅環抱圓窗，似雕又似畫。

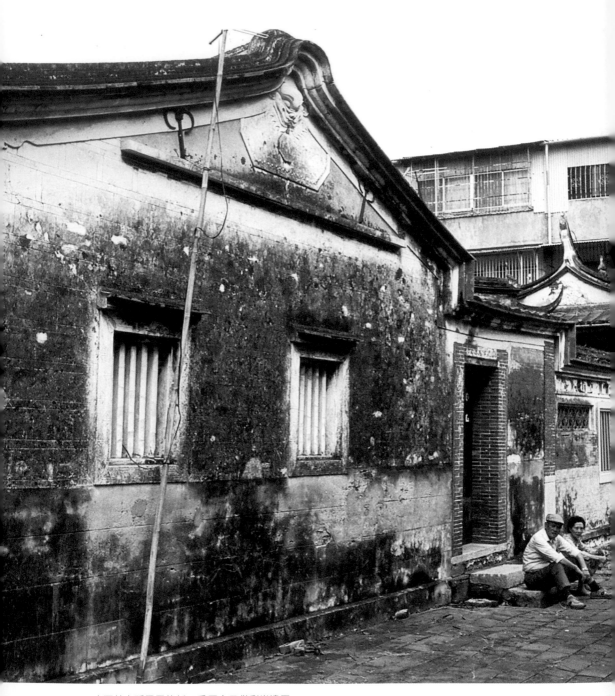

麻豆林宅孤零零的新四房厝今日僅剩半邊厝。

林宅新四房厝

小檔案

堂　　號：無

姓　　氏：林宅

興建年代：清光緒元年

建築方位：坐北朝南

建 造 者：林朝祥籌建

建築坐落：

　三房厝：台南市麻豆區三民路五十號

　新四房厝：台南市麻豆區和平路二十號

建築形制：三進雙護龍四合院

拍攝時間：一九八八年

　　麻豆林家以經商起家從而馳騁官場，成為當地豪門大戶的風光歲月仍在我們的記憶中，當年具有光宗耀祖意味的大厝卻已一間間消逝在吾人眼前。古厝與時間的拔河，不僅是建築體的持久性問題，後人與社會的價值觀亦在其中扮演關鍵性因素。

　　號稱「台灣三大林宅」之一的麻豆林家，其新四房厝的整體建築結構，包括各種雕飾、彩繪、泥塑、聯匾等均極精緻，彷如寺廟建築一般華麗，一九七八年卻因人為因素成了「半邊厝」。這幢可謂台南一帶最精緻完整的古老建築遭此浩劫，非但是其先人之痛，亦是台灣建築史上不可彌補之損失，是林家子孫、政府機構與社會有心人士應深自反省與探討的課題。

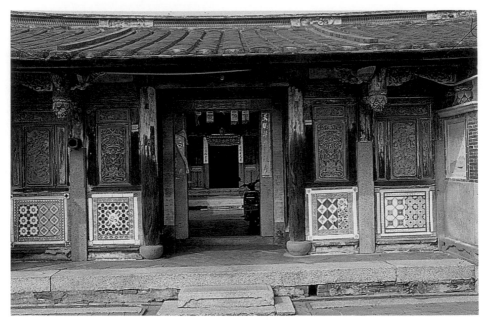

林家三房厝正立面,是麻豆林家目前保存最完整的一幢。

麻豆早期即為平埔族西拉雅人聚居的「麻豆社」所在,二百多年前,此地還是個瀕海的港口,荷蘭人與漢移民都曾借重麻豆港運輸鹿皮、砂糖等物資,商業盛極一時。這一段鼎盛的商業期,曾在麻豆造就出不少豪族富商,深宅大院應運而生,其中以林家宅邸最具代表性。

麻豆林家來台始祖林文敏,於嘉慶初年從福建省泉州府安溪縣來台,以勤儉刻苦的精神、靈活的頭腦,以及與生俱來的經營手腕,從製糖業起家,奠定了林家富甲一方的基石。林家後代兒孫個個亦成就斐然,同治年間有獲功名者,開始分別在麻豆興建華宅。林家原本有七座古厝,但在時空的流轉下,有的遭拆卸,有的改建為大樓,還有一幢拆遷到彰化花壇台灣民俗村當作展示屋,保存最完整的是坐落於三民路的林家三房古厝。

最可惜的是如今僅剩半邊的新四房厝。它建於光緒元年(1875),日治時期尚保存完整,昭和十年(1935)的大地震只讓其外牆發生部分龜裂。但在民國六十七年間,因部分後人爭產賣地蓋公寓,竟從中軸線將宅第剖

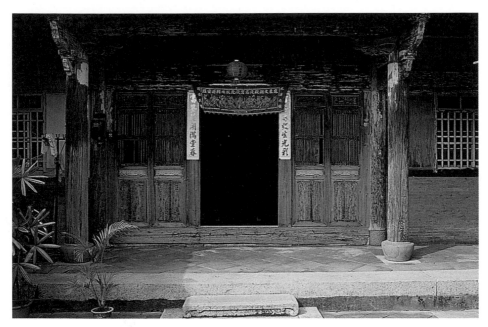

林家三房厝第二進正廳的正立面。

半，逕自拆毀左翼建物，雖有部分族人勸止，仍徒勞無功，致使今日僅剩半邊厝，甚為遺憾。

建築側寫

　　麻豆林家早年曾與板橋林家、霧峰林家並稱「台灣三大林宅」，在麻豆仍保有數座古厝，其中的新四房厝俗稱「糖廍仔」，建材皆由福建運來，為傳統的三進雙護龍四合院大厝，占地廣大。據說，昔日門窗總數多達一百二十扇，獲當地居民誇稱為「三落百二門」，可見其壯觀，確實為台南府城近郊最雄偉的宅邸。

　　此建築的平面布局呈正方形，第一進是獨立的帶門罩門樓，正面做凹壽，強調大門的獨立性，同時使得燕尾式山門益發顯得華麗與超然。第二進為三合院，第三進為四合院，兩旁再建長形護龍。護龍為輩份較低族人的居所，左右另闢邊門以利進出，亦不干擾中軸建築的莊嚴氣氛，但事實上護龍又各有三處小通道與中軸建築連接。這種龐大家族的平面形態，顧及了私密與方便性的考量，頗值得我們深入了解與探討。

細部特寫

　　新四房厝的整體建築結構，從燕尾翹脊到屋脊馬背、樑柱間各種雕飾、門額與窗櫺透雕、彩繪、精刻石雕、壁上泥飾，乃至楹聯與古匾等，皆不亞於一般的寺廟建築，尤其是大門與樑柱的雕鏤，簡直令人目瞪口呆，堪稱南台灣最美的民宅。

　　此宅的木作部分甚少彩繪，造成一種蕭穆的古典效果，略似唐代古風。外牆有部分並非傳統的丁順斗子砌磚牆，而是在平砌的外部再粉刷灰泥，繼之以線條勾畫出斗砌的磚縫。山牆上嵌有固定樑木的「鐵剪刀」飾（就功能而言，屬構件上的壁鎖），此為台南一帶常出現的手法，有說是受荷蘭人占領後的影響，其實中國的北方早有此做法。

　　新四房厝的建築精美又氣派，大木作各部的比例皆把握得十分適切，開間的跨度或簷廊與廳堂的高度，皆使人感覺親切而不誇張。這是它作為住宅建築最成功之處，台灣鮮有其他民宅能與之相比。

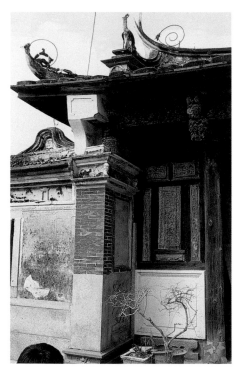

新四房厝有華麗門樓。屋脊上起翹的燕尾及飛鳳，線條流暢自由。

山牆上嵌有固定樑木的「鐵剪刀」，乃台南一帶常出現的手法。

雀替（托木）精雕仙鶴、石榴，寓長壽多子。

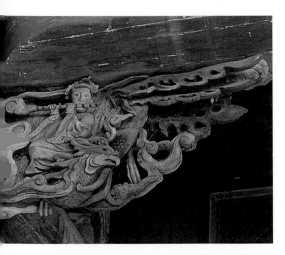

「吹簫引玉」典故中，弄玉乘鳳與簫史乘龍共飛升天。

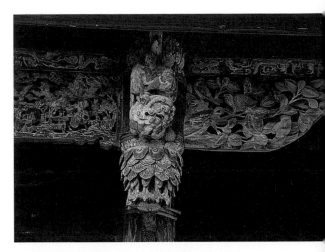

樑柱間雕飾垂花吊筒、托木、倒爬獅子，無一不精雕細琢。

精緻的格扇門，窗櫺上做繡球卍字菱花，旁立有拆下的門聯。

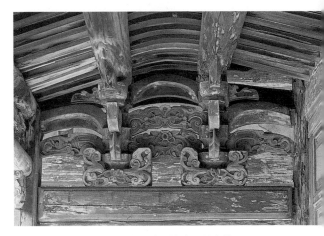

作工考究的捲棚棟架卻甚少彩繪，造成一種肅穆的古典效果。

外觀平實無華的邱宅內有陳玉峰大師彩繪作品。現已加蓋鐵皮屋頂。

大 寮
邱宅

小檔案

堂　　號：無

姓　　氏：邱宅

落成年代：日治昭和十二年

建築方位：坐東朝西

建 造 者：不詳

建築坐落：台南市七股區大寮里

建築形制：單進帶護龍三合院

拍攝時間：一九八八年

　　邱宅正身室內屏仔壁上的泥壁墨彩作品，乃台南赤崁的彩繪大師陳玉峰所畫。

　　人稱「祿仔師」的陳玉峰，逝世於一九六四年，生前為南台灣寺廟、宅第與宗教繪畫領域的響叮噹人物。儘管他的藝術表現，難免仍局限在民俗畫作範圍內，但筆墨間自有寬闊的天地。其作品不僅在當年為大寮邱宅增添絕妙的色彩，更在今日為後代已散佚的邱家留下一道值得記載的痕跡。大師生前彩繪的寺廟宗祠，許多已經過翻修殆失，邱宅屏仔壁上所留的完整彩繪，包括四季花鳥、淵明愛菊、義之愛鵝、梅妻鶴子、王羲之弄孫自樂等人物畫與書法，因此更形珍貴。邱宅今日的保持狀況愈差，令人憂心。

正身室內泥壁上，留有台南彩繪大師陳玉峰的墨彩作品。

邱宅立面次間的幾何形鏤空花窗。

清乾隆年間，邱家先祖邱乾成偕同其弟，自福建省漳州府海澄縣篤加庄來台開墾。最初居於「洲仔尾」（今永康區鹽洲里），再遷居七股，後因邱氏族人日益眾多，便以祖籍「篤加」命名此地為「篤加庄」（今台南市七股區篤加里），並於「大海棚」開墾五百甲魚塭，以養殖虱目魚為生。後來，邱宅主人又自篤加庄遷至大寮。

七股乃台江浮埋後的新地，清朝以來，居民多以魚塭與製鹽為業，大寮為其中一個雜姓村，遷入後的邱氏為此村唯一的邱姓人家。日治時期，邱家在當地經營中藥店，如今後人皆已移居他處。今日我們能夠確定建屋的年代，是由壁堵的彩繪落款「丁丑年昭和十二年」（1937）得知，而彩繪是建屋完成時最後的裝修工程。

建築側寫

大寮村的屋舍為平地散村形式，每戶各自獨立。也許是雜姓村的關係，屋舍彼此間的親密性低，較少見連棟而居的住宅。邱宅坐東朝西，正身為五開間，「室仔」（護龍）為三開間。因七股大寮靠近海邊，故正身的正面做兩層牆防風，外牆以洗石子塑框與線腳，並貼彩繪磁磚為裝飾。邱宅立面的次間，以泥塑做幾何形鏤

脊堵上的「彩瓷面磚」為日治時期流行的西式建材。

正身室內中脊樑上繪太極八卦。

泥壁彩繪「眼前得福」，完整無缺，彌足珍貴。

空花窗，山牆的山花（台灣俗稱「鵝頭墜」）為泥塑的花籃墜飾，並堆塑西洋式玫瑰及鴿子，屋頂上的脊堵另貼滿了彩瓷面磚裝飾，大廳內採穿斗式棟架，穿樑與屏仔壁（隔間牆）上有精彩的彩繪與書法。

細部特寫

　　對畫師來說，在灰泥壁上彩繪必須有深厚的火候功力。昭和十二年（1937），三十八歲的陳玉峰正值創作巔峰期，不論是人物或花鳥畫作，均以中國水墨表現，人物造型溫文儒雅、臉部豐碩飽滿是其風格，作品中透露的筆情墨趣，力追明清時尚的文人畫風；人物畫有黃慎的筆意，翎

窗楣上方白瓷上彩的「八美圖」彩繪瓷磚，也有稱「釉上彩瓷磚」。

毛花卉畫則有八大山人、揚州八怪的高雅清逸，書法更有鄭板橋的瀟灑氣勢。這樣的作品居然出現在小型的民宅中，實屬難得。

邱宅正身的正面做兩層牆，即是在一般明間入口凹壽處外面，另外圍建出一道牆，以此增加保護並減少東北季風的侵擾。這種在正身明間處做二道牆的手法，除了台南沿海的民居建築中可見到，實為他處少見，再一次印證了「因地制宜」的民居建築特色：依需要而增添，不固守一成不變的傳統。

邱宅正身牆堵貼有「彩繪瓷磚」為裝飾，題材為「八美圖」及「松鶴延年」，乃台南赤崁名畫師羅志成於甲戌年（1934）所作。

彩繪瓷磚

彩繪瓷磚源於日治末期，台灣匠師在接受了西式建材「彩瓷面磚」的流行後，另行研發出國人喜愛的「彩繪瓷磚」，主要是因「彩繪瓷磚」為「釉上彩瓷磚」，是在進口的白色平面瓷磚上，由彩繪畫師不依壓紋、不依瓷磚片數來隨意施彩，圖案造型變化大且自由，題材則有白瓷上彩的字畫聯對，或山水、花鳥與人物故事等，更易表現傳統中國水墨畫的特色。它廣泛運用民俗題材，作品因此更為人熟悉，並使人容易親近，其中以福祿壽三星、八仙、二十四孝故事、三國演義人物等圖案最受歡迎。進口壓模的「彩瓷面磚」紋樣，欠缺這樣的自由度，亦無法做出同等效果的設計。彩繪瓷磚的作品還可以分開施作，於平面畫好燒成後，再組黏上牆體，繪師不須到現場施繪，完成效果又能如「彩瓷面磚」一樣亮麗、耐久。

屏仔壁上的四季花鳥彩繪。

23 間
古厝巡禮

卯澳‧吳家樓仔厝

堂　　　號：無
興建年代：日治初期建約有 130 年
建築方位：坐東朝西
建 造 者：吳永賜
建築坐落：新北市貢寮鄉卯澳福連村福連街
建築形制：三開間雙層搭樓
現　　　況：半毀
拍攝時間：一九八八、二〇一五年

樓仔厝局部，以石壘疊構，亂中有序。

雙層樓石頭屋，紅瓦覆頂，以石壘疊構，建材石料就地取材。有亂石砌、人字砌、順丁砌等砌法。二樓陽台可見海景，見證了極盛時期的樣貌，為海岸環境之風土建築。

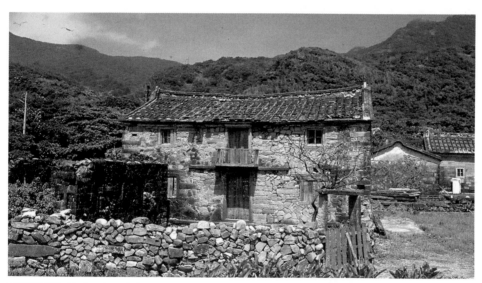

正面可以看到有小陽台及木造防風窗之設計，樓高兩層，具有地標之意義。

樓仔厝有少見的寬廣庭院，及圍籬，形成特殊景觀。

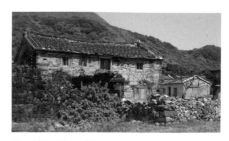

雙層樓石頭屋，紅瓦覆頂，以石疊疊構。

蘆洲・秀才厝

堂　　號：無
興建年代：清光緒十八年
建築方位：坐東南朝西北
建造者：李聲元
建築坐落：新北市蘆洲區水湳仁愛路
建築形制：二進多護龍合院，外加西式洋樓
現　　況：消失
拍攝時間：一九八七年

大廳穿斗式結構，木雕精美。

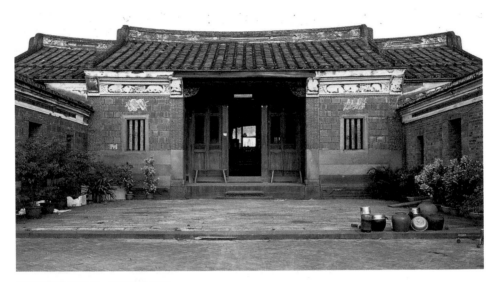

正廳明間為凹壽式，置三關六扇門。

大廳內的陳設簡潔大方。

二落大厝多護龍，進深十三架，左外護室建西式二層洋樓，正廳明間為凹壽式，置三關六扇門，步口木構之木雕考究，洋樓有拱廊、閣樓、綠釉花瓶欄等西洋建築風格，為北台灣中西合璧的建築代表。

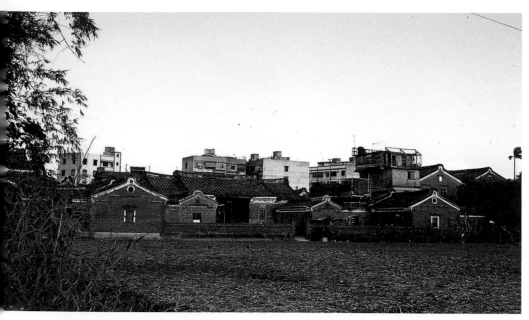

遠觀秀才厝，屬於二落多護龍合院，左外護室，建西式二層洋樓。

步口通樑為捲棚式屋架，置雙瓜筒。

門廳內後步口廊，可通廂房及宅院。

南港・闕家古厝

堂　　號：德成居
興建年代：日大正十一年
建築方位：坐西朝東
建 造 者：闕朝熙、闕朝聘
建築坐落：台北市南港區研究院路
建築形制：磚造三合院多護龍，外加二
　　　　　層銃樓
現　　況：增修半毀
拍攝時間：一九九八年

馬背鵝頭墜，祥雲下垂掛著綠釉花磚似磐脊墜與
剪黏花籃裝飾。

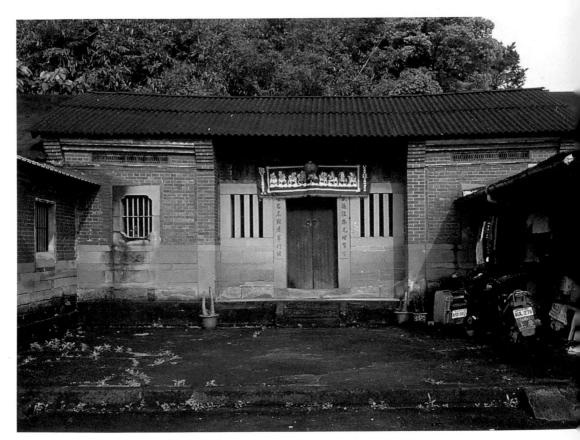

正廳火庫起，明間門額書「德成居」，石砌直櫺窗，上方灰泥塑書卷。

二層銃樓可說是闕家最美麗的部分，早期有瞭望守衛之功能。

右護龍門額書「德嚴居」，正廳次間有海棠窗，水車堵為柳葉盲窗。

院外有紅磚圍牆，入口於宅屋左側。

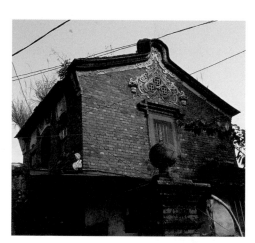

特殊構建二層的銃樓。

古厝位於「牛穴」，因為「牛」要有水、草才會興旺。先人聽從風水師建議，在屋頂覆蓋茅草，屋前有一個水塘蓄水，後代就因此得到庇蔭。原屋頂為茅草，近正廳屋頂已改為現代建材。

烏樹林・翁新統大屋

堂　　號：六桂傳芳
興建年代：明治三十八年
建築方位：坐東南朝西北
建造　者：翁新統
建築坐落：桃園龍潭區烏樹林里
建築形制：四合院帶多護龍「雙堂屋」
現　　況：半毀
拍攝時間：一九九〇年

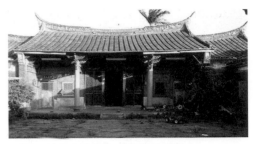

正堂立面有步口廊立柱，開三關六扇門。

二進左右雙橫屋燕尾翹脊大屋。

馬背山牆塑如意雲紋及蝙蝠銜磬牌。

步口樑架上的托木圖案多變。

精美的圓光雕花鳥獸。

精美的隔扇門，雕工精細，惜明間兩扇被偷。

正廳格扇門雕螭虎團爐，雕工精美。石雕、剪黏、彩繪作品全是一流，為北台灣典型客家傳統建築代表。濕壁畫為黃笑山作品。

竹東上員崠・渤海家聲

堂　　　號：渤海家聲
興建年代：日大正八年
建築方位：坐北朝南偏西
建 造 者：甘承宗家族
建築坐落：新竹縣竹東鎮東峰路
建築形制：三合院加雙外埕
現　　　況：消失
拍攝時間：二〇〇五年

護龍做磚砌拱圈迴廊。

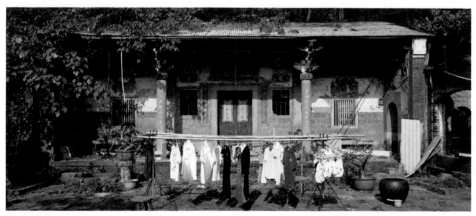

正堂立面素雅。

子孫廊上精美圓栱門，
磚雕及磚砌萬字牆。

水事堵剪黏與窗楣泥塑書卷彩繪。

步口棟架，作工考究

瓜筒瓜爪修長，葉金萬派下的
風格，木雕磚砌、泥塑均極具
美感，護龍做磚砌拱圈迴廊。

正堂入口「渤海家聲」堂號，上開六角雙菱形通氣窗。

新竹・太原第溫宅

堂　　號：太原第
興建年代：昭和十年
建築方位：坐西朝東
建造者：溫金潭
建築坐落：新竹市西大路（昔稱崙仔庄）
建築形制：二進雙護龍四合院
現　　況：消失
拍攝時間：二〇〇七年

虎邊水車堵為碗片剪黏「三顧茅廬」人物故事。

建於日治時期，但建築裝飾仍以傳統漢文化風格為主。剪黏工巧、泥塑流暢，尤其名家徵聯彩繪字畫為最大特色。

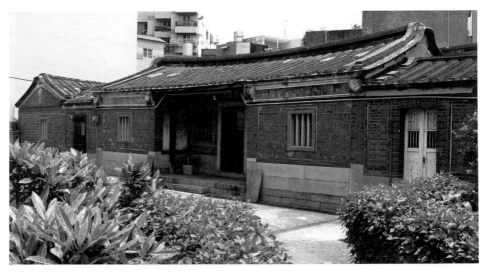

屋前有埕，前進為三開間的門廳，明間做凹壽。

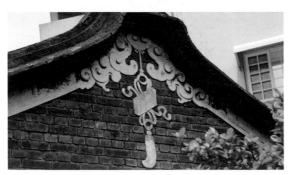

護室山牆的鵝頭墜，飾一對螭龍雙鼻互勾懸飄帶包覆著書冊。

「福壽萬年」壽翁圖十分精彩。

正廳兩側牆的書法為李小圃題詩。

新竹・潛園

堂　　　號：潛園
興建年代：清道光十六年
建築方位：園門坐西北朝東南
建 造 者：林占梅
建築坐落：新竹市西大路潛園里
建築形制：宅第園林建築群
現　　　況：消失
拍攝時間：一九九○年

遠眺梅花書屋和大宅護龍。

潛園門樓，門額為主人所書。

清代台灣重要的園林，以水池為中心四周建有亭臺樓閣等建物。日治時期市區改正，道路拓寬而遭拆除，原僅存入口園門、古井和大宅護龍及梅花書屋，惜被拆盡，待建大樓。

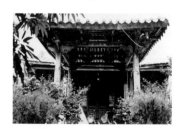
梅花書屋前軒亭。

梅花書屋軒亭使用台灣少見的看架斗栱。

門樓前的古井。

梅花書屋右護室水車堵留林占梅書法。

新埔‧外翰第

堂　　　號：外翰第
興建年代：清道光十六年
建築方位：坐東朝西
建 造 者：張家
建築坐落：新竹縣新埔鎮義民路
建築形制：面寬七開間，二進多護龍四合院
現　　　況：消失
拍攝時間：一九九〇年

窗楣泥塑南瓜象徵多子多孫。

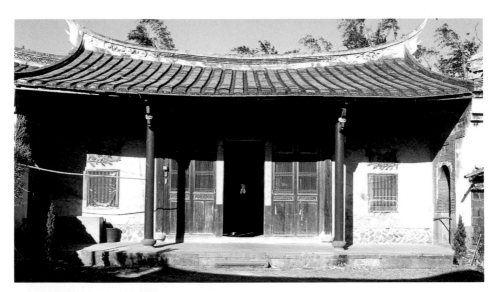

正廳出廊捲棚式屋頂，桁架高挑。

通樑上瓜筒及包巾彩繪。

立面寬七開間，有大宅氣勢，屋頂為燕尾脊。正廳出廊捲棚式屋頂，桁架高挑，窗楣泥塑書畫，淡雅。院牆多處，設銃孔防禦。

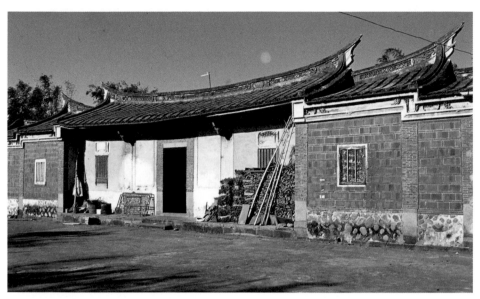

門廳做退凹處理，屋頂為雙燕尾屋脊，門額上書「外翰第」。

院門設於左前方，院牆有多處銃孔防禦功能。

簡潔的泥壁牆面，窗楣上塑有書卷書畫彩繪。

山腳・蔡氏濟陽堂

堂　　號：濟陽世澤	建築坐落：苗栗縣苑裡鎮山腳里
興建年代：約清嘉慶末	建築形制：四合院
建築方位：坐東朝西	現　　況：修新
建 造 者：蔡金臺	拍攝時間：一九八八年

正廳與護龍，木作、交趾，書卷窗考究。

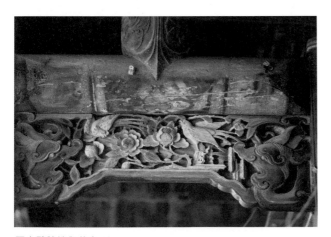

圓光雕雙螭與花鳥。

竹鹿有諧音「祝祿」竹葉藏字
「三元及第、五子丁科」。

舊

新

1988 與 2020 年入口的正立面的今昔比照。

木構屋樑上雕龍畫鳳，
窗牖圖案多變，到處遍
布精彩交趾陶，題材豐
富多樣（五子登科、三
足金蟾……），為民宅
中少見。可惜此宅最精
彩的交趾陶未修護，只
修全新的外殼而已。

三腳金蟾帶來財富與華宇。

大里·林大有宅

堂　　號：無
興建年代：約光緒十四年
建築方位：坐北朝南
建造　者：林大有
建築坐落：台中市大里區樹王路
建築形制：三合院帶軒亭四護龍及院前門樓
現　　況：消失
拍攝時間：一九八八年

大型磚雕，麒麟造型，全台首冠。

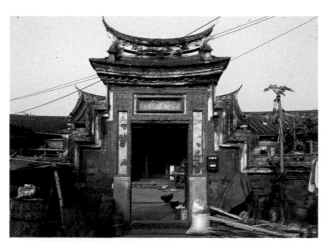

門樓左右呈階梯形，燕尾屋脊，歇山式屋頂，造型秀麗。

卍字綿延配花卉磚雕。

牆堵麒麟磚雕，旁框以烏磚相嵌。

正廳內板壁彩繪。

牆上八角形窗，旁字畫均為交趾陶燒製，下有磚雕。

正身帶左右護龍，正堂前設四柱軒亭及門樓。棟架木作雕工精湛，大廳彩繪典雅、交趾陶作品優美，聯對字以陶片鑲嵌製成。牆堵磚雕豐富且精，可稱為全台灣磚雕之最。

大甲・順德居王宅

堂　　　號：順德居
興建年代：約大正九年
建築方位：坐南朝北
建 造 者：王順德
建築坐落：台中市大甲區順天路
建築形制：三合院形式二層洋樓
現　　　況：消失
拍攝時間：一九八七年

院牆上兩扇八瓣洗石子梅花窗。

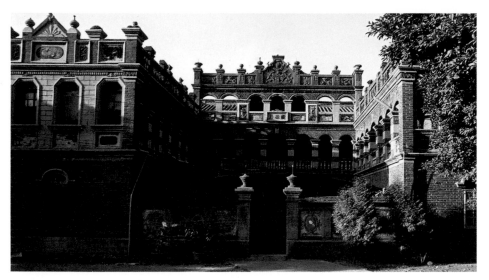

三合院格局，正立面、左右護室都有漂亮的牌樓面，正身立面第三層為假山牆，設計高明。

紅白滾邊的廊柱。

西式的勳章飾造型的院牆。

三合院平面格局，紅磚疊砌，屋頂為四坡水，正立面有漂亮牌樓面，正身立面第三層為假山牆，紅白滾邊飾帶，延續了傳統，接受新潮，突顯出合院的彈性和適應能力。

社寮‧陳佛照公廳

堂　　號：順德居
興建年代：大正元年
建築方位：坐東北朝西南
建 造 者：陳佛照 陳克已建造
建築坐落：南投縣竹山鎮社寮里集山路
建築形制：五間起三合院帶護龍及院門
現　　況：消失
拍攝時間：一九八八、二〇一二年

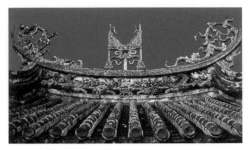

門樓上「旗球戟磬」剪黏。

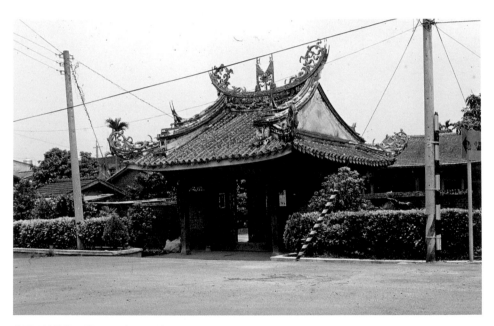

華麗門樓外觀，於 1999 年 921 地震倒塌。

步口通樑斗拱、托木、吊籃、仙人豎材，雕工精美。

前埕寬敞，設華麗門樓，屋脊以剪黏裝飾，脊堵正中央塑「旗球戟磬」，寓意「祈求吉慶」。正廳五間起格局，木構件均以臺灣檜木，廳內屏門、棟架細部以透雕、浮雕等技法表現，作工精湛，全部建材不施彩繪，呈現檜木原色，為其特色。

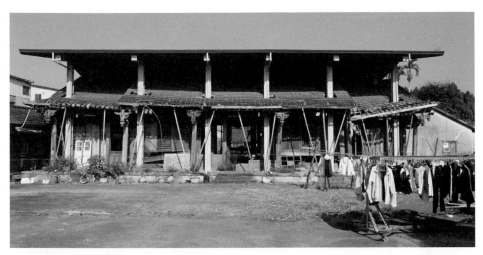

今存殘狀已過二十多年了。（2012 年攝）

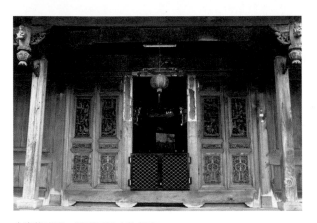

大廳格扇門，透雕四聘人物故事。

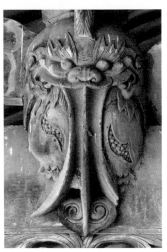

趖瓜筒上雕螭虎吐舌，瓜瓣雕石榴，
象徵多子多孫。

農夫返家，家人泡茶等候，老牛不想走，均栩栩如真。

員林・曙園張宅

堂　　　號：百忍傳芳、鑑湖衍派、魁岱分支
興建年代：昭和十二年
建築方位：坐西朝東
建　造　者：張清華
建築坐落：彰化縣員林市中山路
建築形制：合院建築融入時髦西方現代樣式
現　　　況：消失
拍攝時間：二○○八年

山牆上層「貝殼」吉祥圖飾與下層「百忍傳芳」泥塑，彰顯出張氏傳家的訓示。

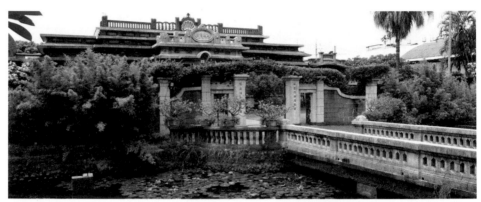

蓮花池中間建置「曙橋」作為進出與賞景的通道。

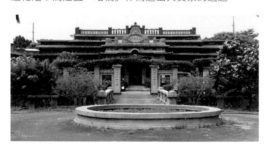

門前設有圓形花壇作為入口視線的緩衝。

三立柱均以簡單的水平垂直線條組合。

大馬路旁一排龍柏樹，引領進入宅院，空間以軸線彰顯倫理關係，建築樣式隨時代潮流轉變，呈現全新的現代主義藝術風格，園邸的草坪與周邊留存的水池、涼亭等休憩造景設施，隱約顯露屋主退隱曙園耕讀的氣息。

現代主義的風格，以簡潔的線條勾勒出空間層次的趣味。

斗六・吳克明秀才厝

堂　　　號：梅鶴仙館、澤紹延陵	建築坐落：雲林縣斗六市中山路
興建年代：創建於清光緒十五年， 　　　　　大正五年重修	建築形制：四合院式民居， 　　　　　屋右側另有洋樓配置
建築方位：坐北朝南	現　　況：半毀
建造者：吳克明、吳景箕	拍攝時間：一九八八年、二〇〇五年

氣派的門廳，面寬三開間，使用現代水泥構造，做歇山重簷式屋頂，十分醒目。

大廳內擺飾簡潔，上懸「勿替世守」下懸「澤紹延陵」堂號。（阿達碼攝影）

正廳前帶捲棚軒，九二一地震倒塌損毀，顯露出大跨距拱圈與西洋花草泥塑。（阿達碼攝影）

西側建磚造洋樓以「貫虹書屋」稱。（阿達碼攝影）

上下簷間以磚塊花砌成通風孔，並以豐富精細的泥塑裝飾。

宅第為兩落雙護室，前有門樓做歇山重簷式屋頂，為全臺孤例。日大正初年因地震，局部改為水泥構造，但主要構件及斗栱維持木作，嵌入拱圈與柱式中，形成中西混合樣式。日治時期在西側建洋樓，東側增建日式園林，反映了時代特色。全宅淡雅脫俗，隱身於田園樹林之間與世隔離。

大林・賴英才宅

堂　　　號：無	建築坐落：嘉義縣大林鎮明華里
興建年代：日明治四十三年	建築形制：兩進兩廊式四合院帶門樓
建築方位：坐東北朝西南	現　　　況：消失
建　造　者：賴英才	拍攝時間：一九九七年

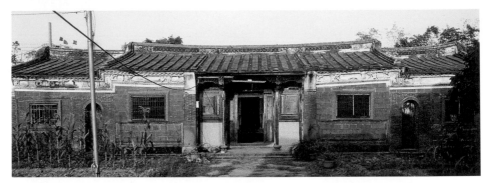

第一進門廳正立面比例優美。

門廳與正廳間有廊相通。

正廳板壁彩繪洋式花瓶靜物畫。

門廳過水門一氣呵成，第一進面寬七開間，正廳高敞，穿斗式屋架，斗砌磚牆，木雕、彩繪、泥塑，精美。牆面以彩瓷面磚配襯，高雅流行。

門廳前入口做雙凹壽。

正廳內擺飾，惜太師椅都未存。

大內・楊家祖厝

堂　　　號：無
興建年代：清乾隆五十五年間
建築方位：坐北朝南
建 造 者：楊光謨
建築坐落：台南市曾文區大內內庄
建築形制：多進，加護龍及院門
現　　　況：半毀
拍攝時間：一九八五年、二〇〇六年

大廳內棟架抬樑與穿斗並置。

前埕設旗杆座，原有三落多護龍，但二三落已倒塌，現存前廳面寬五開間，瓜筒、斗拱、雞舌、螭虎團爐等，雕工考究，對看牆磚雕組砌工精，烏磚建材砌牆，可見建築年代久遠。

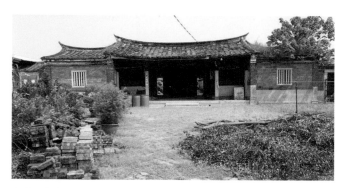
大廳面寬七開間，燕尾軒昂，有官府宅邸的氣勢。

對看牆上磚雕組砌，為葫蘆、金錢紋圖案，取其多福多祿多財之意。

大廳神龕，雕工精美。

院門簡潔。

前埕設一對夾杆座。

新營・劉吶鷗宅

堂　　號：無
興建年代：日大正年間
建築方位：坐東北朝西南
建 造 者：劉永耀
建築坐落：台南市新營區文昌街
建築形制：二層樓西式風格
現　　況：消失
拍攝時間：一九九三年

屋頂有法國馬薩風格，鋪魚麟瓦。

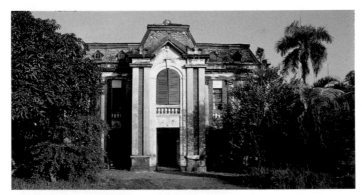
立面看似立雙柱，貫穿兩層樓，外觀宏偉氣派。

三角形窗楣，西洋風格的窗框飾。

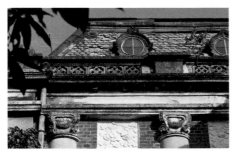
屋頂上有圓形老虎窗、綠釉花磚欄杆、西式柱頭。

此洋樓立面以紅磚水泥柱相間，壁柱修長貫穿兩層樓，氣勢雄偉，結構為加強磚造。屋頂帶有法國馬薩風格，開老虎窗，搭配綠釉花窗欄柱。立面灰壁飾「雙獅戲珠」泥塑，作工精細。

生動活潑雙獅戲繡球泥塑。

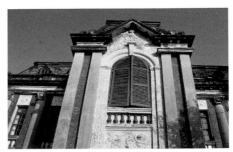
立面以紅磚水泥柱相間，百葉窗、綠釉花瓶欄杆，泥塑花草、祥獅裝飾。

里港‧蔡家古厝

堂　　　號：洛陽家
興建年代：日大正七年
建築方位：坐北朝南
建　造　者：蔡冀
建築坐落：屏東縣里港鄉中山路
建築形制：三合院
現　　　況：半毀
拍攝時間：一九九一、二〇一九年

濕壁畫保存陳玉峰最早作品，落款「畫於臺南深處玉峰氏陳廷祿作」。（林俊明攝影）

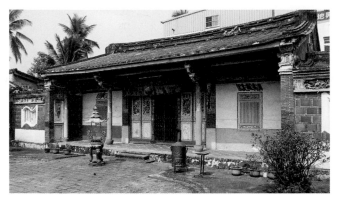

大廳出廊起，立步柱、三關六扇門、書卷窗飾、交趾人物均佳。

麻姑捧桃交趾陶，端莊嫻淑。

廳前步口，通樑、圓光門、芭蕉玉兔，工藝極高。

窗楣上的硬摺書卷字畫。

簷口有交趾陶，人物生動。（林俊明攝影）

外貌古樸，屋內雕樑畫棟，交趾陶、木雕均有極高的藝術水準，窗楣書卷彩繪歷史人物故事，濕壁畫由名家台南陳玉峰所繪。

內埔・曾家圍龍屋

堂　　　號：明經第、龍田墅		建築形制：中央為一四合院帶門樓，合院外有	
興建年代：約在清光緒六年 (1880)		三層半圓形圍屋	
建築方位：坐北朝南		現　　　況：半毀	
建 造 者：曾簡文建造		拍攝時間：二○一○年	
建築坐落：屏東縣內埔鄉和興村			

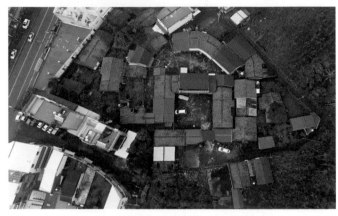

正中央為四合院形式，合院外有三層半圓形圍屋，彼此相連成為半圓形。

曾簡文係曾氏十七世，當時由廣東蕉領來台。在正中央為一四合院形式，中間設有祖堂。合院外有三層半圓形圍屋，但與原鄉圍龍屋最大的不同是，原鄉圍龍屋是「連續一體成形」的建築，但龍田墅是一棟一棟獨立房舍，彼此相連成為半圓形，因此房舍與房舍之間，有許多三角形的畸零地。此客家族群圍屋為全台唯一。

後院房舍彼此相連成半圓形。

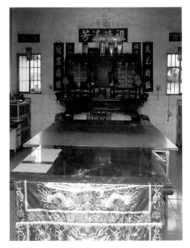

祖堂供奉曾家歷代祖先牌位。
（黃純敏攝）

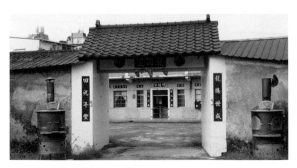

入口門樓及後祖堂「明經第」。

林邊・田厝林家古厝

堂　　　號：西河
興建年代：日大正十年
建築方位：坐東朝西
建　造　者：林坤
建築坐落：屏東縣林邊鄉田厝村巷內
建築形制：四合院加護龍及院門
現　　　況：消失
拍攝時間：一九九一年

前廳立面砌雙囍磚窗，門額書「西河」堂號。

遠眺林厝格局。（阿達碼攝）

院門入口內望，已成水鄉澤國。（阿達碼攝）

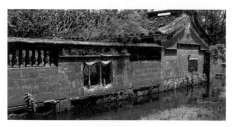

院牆有書卷竹節窗及綠釉花瓶欄杆。

外圍牆有院門、綠釉花瓶欄杆及竹節花窗。前廳立面有砌雙囍磚窗，窗楣泥塑書卷裝飾。屋基嚴重下陷，曾是水鄉澤國。

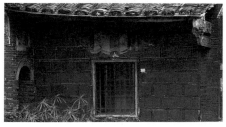

窗楣上有書卷彩繪。

林邊・金良記古厝

堂　　　號：紫雲
興建年代：日昭和三年
建築方位：坐北朝南
建 造 者：黃允良
建築坐落：屏東縣林邊鄉光前村
建築形制：三合院帶門樓
現　　　況：消失
拍攝時間：二〇一〇年

門樓做西式山牆，上有金良記的「金」字商號。古厝以洗石子製作的浮塑裝飾：立柱、花瓶欄杆、勳章、時鐘、飛鷹、花籃、麒麟等，都是當年流行的建築樣式。正廳內彩繪為台南黃矮作品。立面外觀貼滿彩瓷面磚，組砌各種造型圖案、框邊線條，數量樣式極多，為全台唯一。

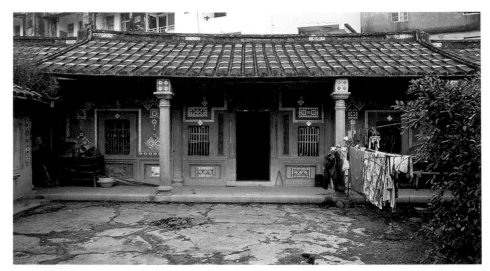

正廳立面花磚砌出精緻華麗風雅趣味。

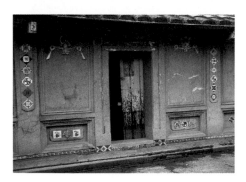

廂房外牆上下貼滿花磚。

廳內板壁有時髦的富士山風景畫。

為彰顯家勢，門樓華麗，山牆上飾天使泥塑。

花磚鑲組似中國磬牌的樣式。

匠師組合花磚貼出類似勳章的圖案及框邊，令人拍案叫絕。

冬山・陳輝煌義和公館

堂　　　號：陳振記
興建年代：光緒十三年
建築方位：坐東朝西
建 造 者：陳輝煌
建築坐落：宜蘭縣冬山鄉群英路
建築形制：合院帶門樓
現　　　況：門樓消失
拍攝時間：一九八九年

通橢雕祥獅、蓮花、鷺鷥，象徵一路連科、祥瑞的意思。

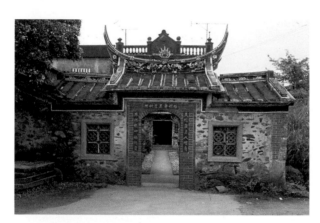

燕尾翹脊的門樓，具足氣派架式。

通樑上金瓜型的趖瓜筒

托木做三腳金蟾蜍的造型

門樓寬三開間，明間出燕尾翹脊，內部作抬樑式捲棚屋架，雕工精美，為宜蘭代表。

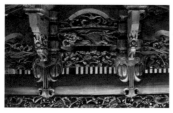

屋架木雕精巧細緻。

門樓內做抬樑式捲棚屋架。

壯圍‧竹圍屋張宅

堂　　　號：張宅
興建年代：昭和十五年
建築方位：坐北朝南偏西
建 造 者：張石丁
建築坐落：宜蘭縣壯圍鄉新南村
建築形制：一條龍，面寬七開間
現　　　況：半毀
拍攝時間：一九八九、二〇〇三年

廣闊稻田竹圍叢間有著老屋

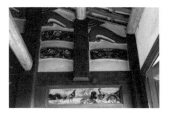
入口為蜿蜒小徑引領進入竹圍叢內宅院。

蘭陽多風雨，宅院四周遍植竹林，竹圍能為古厝遮擋風雨外另有防禦功能，為蘭陽地區獨特的鄉土風情。正廳穿斗桁架，彩繪精美。

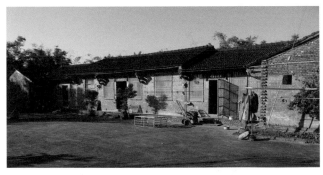
正身為一條龍，面寬七開間，中三開間高，兩外則較低。

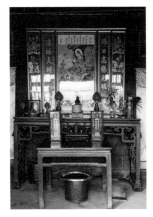
廳堂觀音媽聯、案桌、神明、祖先牌位、錫製雙囍燭臺等，一應俱全。

廳內穿斗式屋架，束橢還有雕花。

橫批窗雕井字形木欄，中有圓形菱形木板上彩繪花鳥。

古厝列表

台灣本島及外島古厝

（2021 年 6 月更新）

地點	名稱	古蹟等級、特色	現況	興建年份
台北	林安泰古厝	移地重建，成功保存案例	極佳	1783
台北	陳悅記祖宅	國定古蹟；兩廳並列、石旗杆	整修中	1807
台北	義芳居	市定古蹟；防禦體系嚴密	良好	1876
台北	內湖紫雲居黃宅	風水、格局	良好	約 1912 ～ 1926
新北	淡水忠寮李舉人宅	市定古蹟；田園宅第、環境幽美	欠佳	1891、1893
新北	林本源園邸	國定古蹟；富賈宅第	極佳	1853
新北	蘆州李宅	國定古蹟；配置、格局	極佳	1857
新北	深坑黃氏永安居	市定古蹟；依山而築、安溪厝	極佳	1912
桃園	李騰芳古宅	國定古蹟；舉人厝、圍護合院	極佳	1860
桃園	新屋范姜古厝	市定古蹟；客籍宅第、風格樸素	一消失，其餘良好	1854
桃園	楊梅道東堂	市定古蹟；散居客籍厝	一消失，其餘良好	約 1912 ～ 1927
新竹	進士第（鄭用錫宅第）	國定古蹟；進士宅、金門厝風格	欠佳，整修中	1838
新竹	新埔潘家	縣定古蹟；雙院牆、三合院	極佳	1815
新竹	新埔上枋寮劉宅	縣定古蹟；大規模農家合院	良好	約 1781 ～
新竹	竹東彭宅信好第	交趾陶、木作，西式步廊。剪黏	良好	1920
台中	霧峰林家	國定古蹟；官宦宅第、建築群、園林	重建	約 1858 ～
台中	社口大夫第	市定古蹟；士紳宅第、閩粵風格	極佳	1875
台中	神岡筱雲山莊	市定古蹟；優美宅邸、多樣建築風格	良好	1866

地點	名稱	古蹟等級、特色	現況	興建年份
台中	潭子摘星山莊	市定古蹟；風水、格局、裝飾	極佳	1871
台中	豐原萬選居	歷史建築；交趾陶繁複	良好	1873
台中	大甲梁宅瑞蓮堂	市定古蹟；格局、彩繪	欠佳	1894
台中	大甲德化里黃宅	中西合璧合院	極佳	1924
台中	清水黃家瀞園	市定古蹟；兩進四護龍，中西合併	極佳	1929
彰化	馬興益源大厝	國定古蹟；龐大合院規模	極佳	1846
彰化	社頭月眉池劉氏古厝	歷史建築；十三道護龍大規模聚落合院	良好	約 1796 ～ 1820
彰化	永靖餘三館	縣定古蹟；軒亭、裝飾，融合閩粵特色	極佳	1884
嘉義	大林張聯宅	磚雕罕見	尚可	1914
台南	後壁黃家古厝	市定古蹟；日治時期中式合院代表	極佳	1924
台南	鹿陶洋江家聚落	三落起，左右共十三條護龍	尚可	約 1662~1722
高雄	大社翠屏路	二層樓房，彩瓷、磚雕裝飾	良好	1920
屏東	佳冬蕭宅	縣定古蹟；五落大厝	極佳	1834
澎湖	二崁陳宅	縣定古蹟；中西合璧合院	極佳	1910
金門	山后王氏聚落	十八棟厝、梳式布局	極佳	1876
金門	水頭黃氏西堂別業	國定古蹟；庭園、書房	極佳	1765
金門	前水頭得月樓洋樓群	銃樓、中西合璧洋樓	極佳	1931
金門	西山前李宅	縣定古蹟；三落，大六路（五開間）格局	極佳良好	1880、1884
金門	李光顯故居振威第	縣定古蹟；清乾隆年間提督故居	極佳	1789
馬祖	芹壁聚落及陳宅	四坡屋頂、石砌牆屋	極佳	約 1931

消失及半毀的古厝

地點	名稱	古蹟等級、特色	現況	興建年份
台北	南港闕家古厝	歷史建築；合院多護龍，加二層銃樓	增修半毀	1924
新北	卯澳吳家樓仔厝	三開間雙層搭樓，石壘疊砌	消失	約 1890
新北	蘆洲秀才厝	二進多護龍合院，外加西式洋樓	消失	1892
桃園	烏樹林翁新統大屋	歷史建築；四合院帶多護龍，木作雕工精美	半毀	1905
新竹	新竹太原第溫宅	四合院，字畫為竹塹日治時期代表	消失	1935
新竹	新竹潛園	宅第園林建築群	消失	1836
新竹	新埔外翰第	立面寬七開間，大氣淡雅	消失	1890
新竹	竹東上員崠渤海家聲	三合院，木雕、磚砌均具美感	消失	1919
苗栗	山腳蔡氏濟陽堂	四合院，精彩交趾陶遍布	外表修新	約 1820
台中	大里林大有宅	三合院帶軒，磚雕為全臺之最	消失	約 1888
台中	大甲順德居王宅	中西合併洋樓三合院	消失	約 1920
台中	東勢潤德堂劉宅	裝飾、客藉圍屋	消失	1913
台中	清水社口楊宅	市定古蹟；三幢族群建築並列	一幢消失，其餘整修中	約 1861 ～ 1875
台中	龍井林宅	門樓、軒亭、木雕、彩繪	荒廢	1876
南投	竹山敦本堂	大小木作雕工精美	消失	1906
南投	社寮陳佛照公廳	華麗門樓，精美木雕	消失荒廢	1912

地點	名稱	古蹟等級、特色	現況	興建年份
彰化	員林曙園張宅	合院帶現代主義的風格	消失	1937
雲林	斗六吳克明秀才厝	中式合院，混合西式裝飾樣式，隱身於田園之間	半毀	1889
嘉義	大林賴英才宅	四合院，木雕、彩繪、精美	消失	1910
嘉義	新埤徐宅	一條龍格局，木雕、彩繪為嘉義民宅之最	荒廢	1931
台南	大內楊家祖厝	木雕考究，磚雕組砌工精，烏磚建材砌牆可見年代久遠	半毀	1790
台南	新營劉吶鷗宅	二層洋樓，挑高有法國馬薩風格	消失	1920
台南	麻豆林宅	市定古蹟；格局、裝飾	半毀，其餘良好	1875
台南	大寮邱宅	彩繪、彩瓷	欠佳	1937
屏東	里港蔡家古厝	雕樑畫棟，交趾陶、字畫均具水準	半毀	1918
屏東	林邊田厝林家古厝	雙囍磚窗，惜屋基嚴重下陷，今成水鄉澤國	消失	1920
屏東	林邊金良記古厝	合院帶門樓，到處貼滿彩瓷面磚，數量樣式為全台唯一	消失	1928
屏東	內埔曾家圍龍屋	客家族群圍龍屋，為全台唯一	半毀	約 1880
宜蘭	冬山陳輝煌義和公館	門樓軒亭棟架木雕工藝精美	門樓消失	1887
宜蘭	壯圍竹圍屋張宅	竹圍屋蘭陽地區獨特的鄉土風貌。	半毀	1940

參考資料

◎內政部，台閩地區古蹟簡介，內政部，1989 年 4 月

◎內政部，台閩地區第二級古蹟檔案圖說，內政部，1995 年 2 月

◎內政部，台閩地區第三級古蹟檔案圖說，內政部，1998 年 2 月

◎台大土木工程研究所，台灣霧峰林家建築圖集，自立報系出版部，1988 年 8 月

◎李乾朗，臺灣建築史，雄獅圖書公司，1986 年 12 月

◎李乾朗，傳統建築入門，行政院文建會，1985 年 9 月

◎李乾朗，傳統營造匠師派別之調查研究，行政院文建會，1988 年 10 月

◎李乾朗，神岡筱雲山莊，雄獅圖書公司，1999 年 10 月

◎李乾朗、俞怡萍，古蹟入門，遠流出版，1999 年 10 月

◎李重耀，蘆洲李宅研究修護計劃，臺北縣政府，1989 年 8 月

◎吳炳輝，臺灣古厝風華，稻田出版，2001 年 1 月

◎狄瑞德、華昌琳，臺灣傳統建築之勘察，東海大學住宅及都市研究中心，1971 年

◎林會承，臺灣傳統建築手冊，藝術家出版社，1989 年 2 月

◎林會承，桃園縣二級古蹟李騰芳古宅修護研究，李金興五大公業委託，1986 年 6 月

◎林衡道，臺灣古蹟全集，戶外生活雜誌社，1980 年 5 月

◎周宗賢，深坑黃宅永安居調查研究與修護，臺北縣政府，1995 年 6 月

◎席德進，臺灣民間藝術，雄獅圖書公司，1989 年 4

◎許維民，金門古厝鑑賞，設計家出版，1997 年 9 月

◎康鍩錫，摘星山莊——九天星斗煥文章，2000 年 12 月

◎康鍩錫，臺北古風解說手冊，1995 年 12 月

◎楊仁江，臺北市民宅﹝傳統民居﹞調查，臺北市文獻委員會出版，2000 年 12 月

◎楊仁江，台中縣龍井林宅調查，台中縣立文化中心，2000 年 12 月

◎楊仁江，台北市義芳居古厝調查研究與修護，臺北市政府民政局，1993 年 6 月

◎楊仁江，金門西山前李宅之調查研究，金門縣政府，1992 年 6 月

◎楊仁江，摘星山莊，台北市建築師公會，1984 年 12 月

◎楊仁江，竹山敦本堂，台北市建築師公會，1984 年 12 月

◎賴志彰，桃園民居調查報告書，桃園縣立文化中心，1996 年 2 月

◎賴志彰，彰化民居調查報告書，彰化縣立文化中心，1994 年 6 月

◎許雪姬、賴志彰，台中縣建築發展，台中縣立文化中心，1993 年 8 月

◎ 319 旅行事誌阿達碼 FB

◎ JUST A BALCOMY 魏廷羽

索引

台灣珍藏 23

空中看古厝

從建築格局到裝飾工法，空拍照、透視圖、紅外線攝影，
深度導覽 68 棟台灣經典古厝

作　　　者	康鍩錫
責任主編	張瑞芳
文字校對	李鳳珠
美術設計	吳文綺
建築繪圖	徐逸鴻
繪圖上彩	熊藝蘋
空拍攝影協力	康博鈞

行銷統籌	張瑞芳
行銷專員	段人涵
總 編 輯	謝宜英
出 版 者	貓頭鷹出版

發 行 人　涂玉雲
發　　　行　英屬蓋曼群島商家庭傳媒股份有限公司城邦分公司
104 台北市中山區民生東路二段 141 號 11 樓
劃撥帳號：19863813　戶名：書虫股份有限公司
城邦讀書花園：www.cite.com.tw
購書服務信箱：service@readingclub.com.tw
24 小時傳真專線：02-25001990 ～ 1
香港發行所　城邦（香港）出版集團／電話：852-25086231／傳真：852-25789337
馬新發行所　城邦（馬新）出版集團／電話：603-90563833／傳真：603-90562833
印 製 廠　中原造像股份有限公司
初　　　版　2021 年 10 月
定　　　價　新台幣 880 元　港幣 293 元（紙本平裝）
新台幣 616 元（電子書）
ISBN　978-986-262-505-7（紙本平裝）
978-986-262-506-4（電子書 EPUB）

消失及半毀的古厝

馬祖

金門

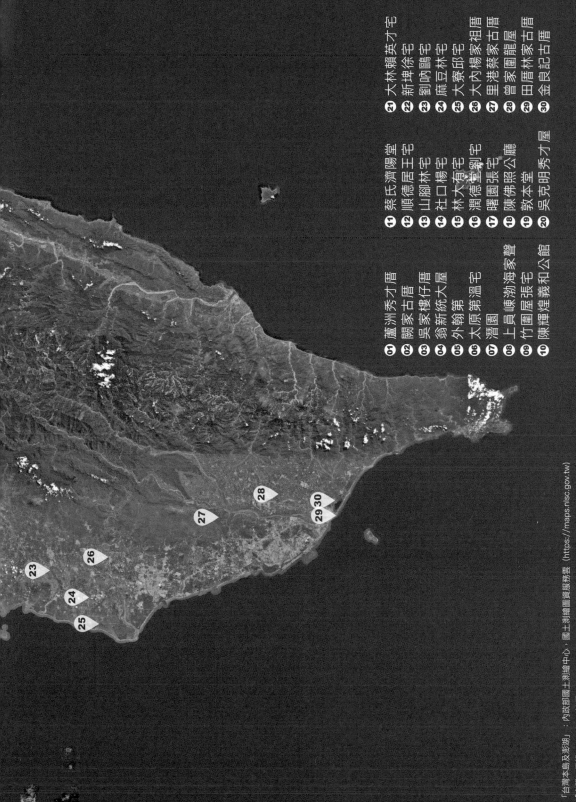

01 蘆洲秀才厝
02 闕家古厝
03 吳家樓仔厝
04 翁新統大屋
05 外翰第
06 大原第溫宅
07 潛園
08 上員嵊渤海家聲
09 竹圍屋張宅
10 陳輝煌義和公館

11 蔡氏濟陽堂
12 順德居王宅
13 山腳林宅
14 社口楊宅
15 林大有宅
16 潤德堂劉宅
17 曙園屋張宅
18 陳佛照公廳
19 敦本堂
20 吳克明秀才屋

21 大林賴英才宅
22 新埤徐宅
23 劉吶鷗宅
24 疏豆林宅
25 大蔡邱宅
26 大內楊家祖厝
27 里港蔡家古厝
28 曾家圍龍屋
29 田厝林家古厝
30 金良記古厝

「台灣本島及澎湖」：內政部國土測繪中心、國土測繪圖資服務雲（https://maps.nlsc.gov.tw）
「金門、馬祖」：Google地圖